춤, 역사로 숨쉬다

이 책은 2018년 대한민국 교육부와 한국연구재단의 지원을 받아 수행된 연구임
(NRF-2017S1A6A4A01022115).

춤, 역사로 숨쉬다

김운미 지음

역락

심여금석

관우 "마음은 금석같이 견고하고 의지는 송죽같이 변하지 않는다."
- 美山 이 미 라

'춤', 이 단어는 제게 '어머니'입니다

춤만을 너무 사랑하셨고, 춤으로 삶의 씨줄과 날줄을 엮으셨던 어머니!
어릴 적 피아노 앞에 앉았지만, 생업을 춤 교육자로 출발하셨던 어머니!

소위 양반도시 대전에서 춤 교육자, 춤 행정가로 서예전까지 열면서 '춤을 통한 교육'과 '춤을 위한 교육'을 몸소 실천하고자 쉴 새 없이 걷고 또 걸으셨던 어머니.

제게 어머니는 어머니이기 이전에 충(忠), 효(孝)라는 인간윤리를 춤으로 가르쳐 주신 춤 스승이셨습니다. 어머니는 병석에 눕기 전까지 그 파란만장한 한국 역사를 춤극으로 엮으셨습니다. 극장무대는 물론 순국선열의 얼이 깃든 곳이면 현충사든 독립기념관이든 어디든 가설무대에서 한국인의 소망을 보여 주고자 하셨고, 전 어머니 작품의 주요 춤꾼이었습니다.

함흥 출신으로 혈혈단신 월남해서 지역 춤의 선봉에 섰던 어머니의 춤 인생이 북에서 남으로 이어진 한국 근현대 춤의 시린 역사가 아닐까요? 춤만을 생각하며 말씀보단 실천이 앞섰던 어머니.

어머니의 삶 속에서 저는 태어날 때부터 춤을 보고 느끼면서 배웠습니다. 4살 때부터 무대에서 춤꾼으로 임했으니, 저에게도 '춤'은 '숨'입니다. 어머니는 '이순신 장군'을 시작으로 충(忠), 효(孝)를 담은 순국선열의 삶, 특히 3·1 운동 당시 16세였던 유관순 열사의 행적을 춤극으로 발표하셨고, 당시 열사의 나이와 비슷했던 제가 유관순 열사의 삶을 춤으로 표현했습니다. 이렇게 춤으로 익힌 교훈은 지금도 저 자신을 순간순간 일깨우고 있습니다. 제가 대학생이었던 1970년대에는 많은 대학교에 무용학과가 개설되어 이미 많은 춤꾼들이 배출되었고 그만큼 춤에 대한 인식과 대중의 호응도 뜨거웠습니다.

저의 「한국근대교육무용사 연구」라는 박사학위 논문도 '지식의 상아탑인 학교

에서 춤 교육이 어떻게 시작되었을까?' 하는 의문에서 비롯되었습니다. 이 의문은 갑오개혁 이후 해방 이전까지 한국 근대학교의 특성을 정치·사회·문화적 상황과 연계하여 탐색하는 과정에서 어느 정도 정리되었습니다.

그러나 해가 거듭될수록 소수 마니아들만을 위한 예술성만을 강조한 나머지 비구상의 창작 춤판이 성행했고, 일반 구경꾼과의 거리는 그만큼 멀어졌습니다. 그즈음, 한양대학교 무용학과 교수로 임용된 저는 한국의 무용학과 특성상 교육자보다는 실기 위주의 춤꾼, 춤 작가 양성이 선행과제였습니다. 당시 멀어져 가는 관객을 잡기 위해서 무용계는 30분 이상의 대형 무용작품 경연대회, 즉 무용제를 활성화시켰고, 이를 계기로 스토리가 있는 예술 작품을 만들기 위한 춤 작가들의 노력이 이어졌습니다. 그러나 스토리 자체가 추상적이거나 춤이 너무 난해해서 일반관객을 확보한다는 측면에서는 한계가 있었습니다. 결국 저는 우리의 생활과 밀접했던 춤, 구경꾼과 함께 할 수 있는 춤의 소재를 어머니의 내레이션 역사춤극에서 찾았습니다. 이러한 작업은 춤작가 이전에 춤교육자로서 의미 있어야 한다는 직업의식의 발로였다고 생각합니다. 그러나 무대작업은 어디까지나 춤예술로 관객과 소통하는 자리이기에, 당시 문화예술의 사회적 흐름을 고려한 예술마니아 관객의 니즈도 고려해야했습니다. 따라서 다양한 분야의 예술인들과 함께 논의하면서 역사를 춤으로 푸는 작업을 시도했습니다. 이는 저 자신이 어머니 작품의 주요 춤꾼으로서 체험했고, 저의 박사논문 연구대상이었던 한국 근대교육시기, 순국선열들의 함축된 집념과 소망을 모티브로 그것이 역사춤극으로 거듭날 수 있도록 '리메이크(remake)'가 아닌 '리부트(reboot)'[1]로의 결실을 만드는 노력이었습니다.

이 책 역시 "역사를 소재로 한 예술은 과거의 삶을 숨쉬게 하고 현재의 삶에 등불이 되며 미래의 꿈을 설계할 수 있는 원동력과 에너지"라는 믿음에서 비롯되었습

1 기존 영화의 컨셉이나 캐릭터만 유지한 채 전반적 이야기를 완전히 새롭게 꾸미는 것이다. 기존의 시리즈가 스토리상 완결됐거나, 이전 작품과 새로 만들려는 작품의 시기적 간극이 너무 크거나, 혹은 이전의 영화가 실패해 더는 시리즈를 이어갈 수 없는 이유 등 제작 근거가 다양하다. (명제열, Noblesse June 2017, 삼화인쇄, p.56.)

니다. 우리 역사를 스토리텔링화하여 춤으로 스토리두잉되는 작업, 예술 교육뿐만 아니라 다양한 함의를 지니고 관객과 함께 할 수 있는 역사춤극 역시 역사가 춤을 만나 과거를 숨쉬게 하는 것이라는 강력한 믿음에서 비롯되었고, 이후에도 이러한 작업은 계속될 것으로 생각합니다.

한국 춤의 역사, 한국역사와 춤, 한국역사로 엮은 춤과 엮어야 할 춤, 나아가 미래 우리춤을 탐색하면서 한국무형예술이 걸어 온 길을 유형화라는 문답 과정에서 한국춤의 역사를 알도록 상식선에서 서술했습니다.

사실 모든 사람들이 춤은 참 어렵다고들 하고 봐도 모른다고들 합니다. 왜 그렇게 말하고 생각할까요? 모든 이들이 매 순간 생각하고 움직이고, 움직이면서 생각하고, 생각하면서 움직이는데 말입니다! 그뿐인가요? 즐거울 때나 슬플 때나 괴로울 때나 화날 때나, 사랑할 때나 헤어질 때나 모두 그 감성에 맞는 움직임을 태생적으로 하고 있는데 말입니다! 그렇다면 모두들 어렵다고 생각하는 춤! 아마도 춤은 우리가 숨쉬면서도 모르는 공기와도 같고 늘 품어 주는 고향이지만, 구체화시키기엔 너무나 깊고 넓은 어머니의 품이 아닐까요?

"이론이라 하는 것은 때때로 실제적인 경험을 통해 검증되어야 한다."는 미국 스탠포드대학의 드라마 교수였던 마틴 에슬린(Martin Esslin)의 이론에 전적으로 동의하면서, 책으로 펼쳐지는 한쪽 한쪽의 무대에 역사와 숨쉬는 춤을 춤 교육과 춤극의 관점에서 정리하고 진단했습니다. 또한 한국의 근현대 춤역사에 중요한 유형으로 자리매김한 춤극과 관련하여 관객인 독자의 입장에서 한국춤의 미래도 생각했습니다.

이는 역사가 춤으로 춤이 역사로 어떻게 숨쉬는지 춤극을 이해하는 과정으로 독자에게 보다 진술하게 다가서기 위함입니다.

한국전쟁 이전은 저의 졸저 『한국교육무용사』의 교육 부분에서 주로 참고하였습니다.

한국 전쟁 이후 2,000년까지는 역사로 춤세계를 열었던 필자의 모친, 이미라의 체험과 그녀의 업적을 중심으로 서술하였습니다.

1부 '춤의 역사'는 춤과 관련한 단어의 어원적 특성 및 춤과 역사가 만나는 발자

취를 이해하기 위한 접근으로 한정하였습니다.

2부 '춤과 역사'에서는 '춤으로 숨쉬는 역사'를 옴니버스 식으로 구성했습니다. 춤 교육과 춤극이라는 측면에서 을사조약[2]이 체결된 1905년부터 춤이 융합예술로 거듭나는 2005년까지 100년간을 중심으로 흐름을 살피고자 했습니다.

3부 '춤과 미래'는 4차 산업혁명 시대 유비쿼터스 환경에서 교육·문화예술뿐만 아니라 산업콘텐츠로서 무한한 확장성을 지닌 춤으로 꿈꾸는 미래를 생각해 보았습니다.

각 장별로 Q&A 항목을 두어 독자들의 입장에서 다시 정리하고 첨부하면서 이해를 돕고자 했습니다. 아울러 부록인 연대표로 정치·사회·문화·교육적 관점에서 한국 근현대 춤의 역사적 흐름을 조명했습니다.

특히 전공자들조차도 감성적 차이로 매번 의문을 제기하곤 하는 춤·댄스·무용뿐만 아니라, 혼용되는 복잡다단한 단어들을 한 틀에 넣어서 정의를 내리는 과정 자체에도 한계가 있었음을 고백합니다. 따라서 이 책에서는 원문을 그대로 쓰는 경우와 교육의 장에서 '무용학과'나 '신무용' 등 고유명사로서 '무용'이란 단어를 쓰는 경우를 제외하고는, 가능한 한 '춤'으로 통일시켜 일관성을 유지했습니다.

또한 춤에서 가장 중요한 공간인 무대의 갑오개혁 이전을 정리할 때는 제가 고등학교 교사로 재직하던 시절 제자인 고 사진실 중앙대교수의 저서를 참고하였습니다. 그녀는 내게 "선생님 때문에 서울대 국문학과에 진학한 후에도 옛날 한국인들은 어디서 춤을 췄을지 너무 궁금했고, 그래서 고대인들의 무대를 연구하게 되었다."며 중앙대학교 국악과 교수로 부임하자마자 전화를 주었던 제자입니다.

카프(KAPE)[3]연구로 저와 인연이 된 이후 어머님 '이미라 연구'를 함께 했고 학문의 길에 동행해서 힘을 준 친동생 같았던 고 김외곤 상명대 영화영상학교 교수의 글

2 문물제도를 근대식으로 고치는 갑오개혁 이후 혼돈의 역사 속에서 한일합방에 앞서 일본이 한국의 외교권을 강제로 박탈한 조약.

3 최승희에게 춤의 길을 제시했던 오빠인 최승일은 카프(1925년 프롤레타리아 문학인의 전위적인 단체) 맹원으로 활동.

과 2011년도 한국 근현대예술사 구술채록연구 시리즈 장지원 박사의 『이미라』도 이 저술에 큰 힘이 되었습니다. 또한 1993년부터 저와 작업을 같이하며 교직생활을 풍요롭게 해준 강은구 선생의 음악 대담과 저의 역사춤극에 의상으로 그 의미를 더해 줬던 황연희 선생의 글도 많은 도움이 되었습니다.

사실 이 책은 교수가 된 후 만난 지인들과 많은 제자들이 함께 했기에 가능했습니다.

우선 자문과 교정을 해 준 한남대학교 허인욱 교수, 무용평론가로서 지도교수였던 제게 학문적 자극을 준 박사과정 첫 제자 이찬주 박사, 톡톡 튀는 명쾌함으로 보고서 작성에 훈수를 들어 준 김지원 교수에게 감사의 말을 전합니다. 또 제자를 통해서 나를 보겠다는 다짐으로 창작 작품을 만들 때에 노심초사했듯이, 제자들 또한 극심한 무더위에도 자료를 찾고 표를 만들고 정리하느라 밤잠을 설쳤습니다. 해외 자료, 사진, 저작권 등 기타 모든 중간역할을 도맡아 해준 신경아 박사와 김소연 선생을 비롯하여 서연수 박사, 박진영 박사, 임해진 선생, 재은, 주희, 효선, 태윤, 미라, 소연, 은영, 솔 외에도 많은 제자들이 함께 했습니다.

아울러 이 책이 발간되어 나올 수 있게 너무너무 애써주신 도서출판 역락 이대현 대표님과 이태곤 이사님, 안혜진 팀장님께 진심을 다하여 감사함을 전합니다. 또한 제게 조금이라도 더 의미 있는 책을 만들 수 있도록 기회를 주신 한국연구재단과 심사위원님들께도 본 지면을 빌어 감사의 인사를 전합니다.

끝으로 늘 분주한 저를 뒤에서 말없이 믿어 주고 함께하며 힘이 되었던 저의 가족들에게도 사랑과 감사의 마음을 전하고 싶습니다.

2021년 4월
김운미

1 부

춤의 역사

2부

춤과 역사

3부

춤과 미래

1부

춤의 역사

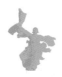

인간은 늘 더 나은 삶을 위해 소통했고 지리적 특성에 따라 그들만의 말과 문자로 문화를 구축했다. 본래 말이란 입에서 떨어지는 순간 곧 사라지는 무형(無形)이기에 시간이 흐를수록 그 원의(原意)가 보존되기 어렵다. 말을 표기한 문자가 시공간을 초월해서 소통하듯이 추는 순간 곧 여운으로만 남는 춤도 무보(舞譜)로 전승보존하려고 여러 가지 시도를 해왔다. 최근에는 영상기술이 획기적으로 계발되어 3D 입체영상이 디지털 기술과 만나면서 공간적·시간적 한계는 놀라울 정도로 극복되었고 춤계도 적극 활용하고 있다.

이렇듯 춤도 영상기술의 발달로 기록이 가능해졌지만 현장에서 느끼는 순간순간의 감성까지 소통하는 것은 불가능하다. 사실 춤추는 이조차도 찰나적 감성을 매번 똑같이 전승할 수는 없다.

그렇다면 시간의 흐름 속에서 변형과 창작이라는 진화과정이 너무나 당연함에도 원형을 찾고자 하는 이유는 무엇일까? 아마도 궤적을 찾으면서 변형과 창작이란 의미가 함축되어 있는 계승 발전이라는 단어로 미래를 탐색하고자 함이 아닐까?

조엔카스는 『역사 속의 춤』 서문에서 '논란을 일으킬 수 있는 무수한 질문들을 자신의 철학을 적용시켜서 대답하고자 하는 사람들이 몰두하는 분야가 춤역사'라고

1　조엔 카스(1998), 김말복 역, 『역사 속의 춤』, 이화여자대학교.

했다. 또 미하엘 엔데는 동화 『모모』에서 "시간을 느끼려면 무엇이 있어야 하나? 그래, 그건 마음이야, 마음이란 것이 없어 시간을 느끼지 못하게 되면 그 시간은 없는 것과 마찬가지란다"[2]고 했다.

　춤은 마음이 동(動)해서 몸이 순간순간을 느낄 때 가능하다. 이러한 춤과 역사의 관점에서 아직까지도 해답을 찾아서 부유하고 있는 질문들을 중심으로 훑어보고 마주 보면서 알고자 한다.

[도표 1] 춤의 역사

2　미하엘 엔데(1999), 『모모』, 비룡소.

1장
/
춤 훑어보기

　사람들은 기쁘거나 화나거나 슬플 때 그 감정을 몸과 소리로 표현한다. 말을 배우는 아기들을 보면 단어를 말하기가 얼마나 어려운지, 그래서 몸으로 그 단어를 표현하려고 얼마나 애쓰는지 알 수 있다.

　춤은 신체 운동을 기본으로 한 감성적인 움직임이며 인간의 역사와 함께 숨쉬는 태생적인 표현예술이기에 어떤 형태로든 늘 곁에 있다. 춤이 인간의 사회적 삶이 농축되어 표출된 대표적인 무형문화유산이라고 하는 이유도 여기에 있다.

　사실 새로운 시대에 새로운 형태의 춤이 창작되기도 하고 그대로 전승되기도 하며 때로는 면면히 이어온 춤이 사라지기도 한다. 이렇듯 자연과 환경, 인간의 역사와 상호작용하며 시대적 흐름에 따라 전승되는 춤은 끊임없이 복제되고 변형되고 재창조되었다.

　나는 어머니의 손에 이끌려 인지언어발달이 급속하게 빠른 시기인 4살부터 춤을 시작했다. 60년 가까이 배우고 추고 가르쳤음에도 무대에서 춤추기 전이나 춤추기 시작할 때, 심지어 제자들이 춤을 출 경우에도 매번 긴장으로 가슴이 떨렸다. 그 떨림은, 춤추는 이의 느낌이 관객에게 온전히 전달되어 소통할 수 있을까 하는 두려움 때문이었다. 나는 공연 내내 가슴을 졸이며 기도하곤 했는데, 놀랍게도 막이 내려지는 순간 춤이 말로 표현할 때보다 더 강렬한 느낌으로 전달되었음을 알 수 있었다. 공연이 끝난 직후 바로 나타나는 그 전달의 정도는 공연의 성패와 비례했다.

글로써도 말을 다하지 못하고 말로써도 뜻을 다하지 못한다고들 한다. 그렇다면 태생적인 춤은 뜻까지도 소통할 수 있는 빛의 예술이 아닐까?

1. 춤, 무엇을?

인류는 언어를 사용하기 전부터 손짓과 표정등으로 서로의 의사를 전달하였고 신의 힘을 빌리고자 기원하거나 신명으로 삶의 에너지를 발현하고자 할 때 또는 강한 신체를 만들고자 할 때 춤을 췄다.

무용학과의 첫 수업시간에 "무용이란 무엇입니까?"라는 질문을 종종 한다. 그러면 학생들은 일치하여 "무용은 육체를 통해서 인간의 사상과 감정을 시공간을 초월해서 심미적으로 표현하는 종합예술"이라고 힘차게 대답했다. 아마도 '시공간의 초월'과 '심미적', 그리고 '종합예술' 등의 단어 해석은 춤의 경력과 체험을 바탕으로 나름대로 정의했을 것이다.

아인슈타인의 상대성 이론에 의하면 시공간은 연극무대와 같이 고정된 것이 아니라 살아 움직이는 배우와 같다고 했다. 배우의 특성이나 움직임에 따라 무대의 구조가 매 순간 함께 바뀌기 때문이다[3]. 춤도 매 순간 은유적인 느낌을 종횡으로 광폭시켜서 선대는 물론 후대와도 공유하면서, 글로써 말로써 다하지 못하는 부분까지 숨쉬듯 몸으로 소통하며 변화해 왔다. 의례나 제례, 굿을 주관하는 자가 춤추는 이의 몫이었다는 것은 시공간을 초월하여 그 한계를 극복한 좋은 사례라고 생각한다.

춤은 지구상의 모든 사람들이 어떤 시대에도 춰 왔고 의식, 문화, 치료, 사회, 예술 등 여러 가지 기능을 담당했다. 뿐만 아니라 통시적이고 종합적인 단일성을 통하여 무한하고 다양한 형태를 지니고 있다. 더구나 모든 분야와 관련을 맺고 있기 때문

3 김상욱(2018), 『떨림과 울림』, 동아시아, pp. 37-38.

에 그 개념도 다양하게 정의되었다. "인류에게 춤 훈련의 기원에 관한 기록은 없다"고 한 로데릭 랑게(Roderyk Lange)는 이러한 사실이 모든 사람들이 어떻게 춤을 추는가를 알고 있다는 증거이며 태생적으로 춤을 출 줄 안다는 것을 뜻한다.[4]라고 언급했다.

춤에 대한 정의도 정치·사회·문화적 흐름에 따라 변화하는데, 출판연도에 따른 『대영백과사전』의 사례를 통해서 잘 알 수 있다. 1768-1771년의 『대영백과사전(Encyclopedia Britannica)』 초판[5]에는 "춤이란 악기나 음성의 박자, 혹은 가락에 의한 기술로 조정되는 신체의 기분 좋은 움직임이다"라고 정의했다. 1788-1797년의『대영백과사전』[6]에는 "춤은 신체의 규칙적인 움직임, 그리고 우아한 몸짓에 의해서 율동적인 박자가 된 가락에 갖추어진 스텝과 도약에 의해서 정감 혹은 정열을 표현하는 예술이다."라고 정의했다. 최근의『대영백과사전』은 공간적 요소를 언급했다.

> 춤이란 주어진 공간 내에서 자신의 사상과 감정을 표현하거나, 혹은 행위 그 자체에서 오는 즐거움을 목적으로 음악에 맞춰 리드미컬하게 몸을 움직이는 것이다. '춤'은 인간의 마음을 움직이는 강력한 충동으로 이 충동은 숙련된 연기자에 의해 강렬하게 표현되며 춤을 추고 싶은 마음이 없는 관객들도 즐겁게 한다. 따라서 춤의 가장 대표적인 두 가지 컨셉은 강력한 충동으로서의 '춤'이 있으며 또 하나는 주로 능숙한 전문가들에 의해 정교하게 안무되어진 예술로서의 춤을 말한다.[7]

현대로 올수록 극장이란 한정된 공간에서 인간의 상상력을 극대화시킬 수 있는 방법으로 조명과 무대제작은 물론 그것 자체가 살아 움직이도록 할 수 있는 공연기술이 속속 계발되고 있다. 그 결과 늘 불가분의 관계인 춤과 음악만큼 공간적 활용도

4 로데릭 랑게(1988), 『춤의 본질(The Nature of Dance)』, 도서출판 신아, pp. 23-30.

5 Encyclopedia Britannica, p. 305.

6 Encyclopedia Britannica, pp. 659-672.

7 https://www.britannica.com/art/dance

제작 단계에서부터 중요한 관계성을 지닌다.

일반적으로 서양은 말로써 풀어가는 분석적인 사고를, 동양은 의미로 해석하는 종합적 사고를 지닌다. 대표적인 예로 20세기 서양 사상의 전 분야에 큰 영향을 준 정신분석 창시자인 프로이드(Sigemund Freud:1856~1939)는 정신과 의사로서 인간 마음의 심층에 잠겨 있는 꿈으로 의식과 무의식 세계를 분석했다. 1913년에 발표한 『토템과 터부(Totem und Tabu)』에서는 토템동물에 대한 두려움과 복수심이 혼합된 감정을 논했고, 정신분석학 이론에 근거해서 인류의 문명과 종교에 대해서도 분석해 나갔다.

이처럼 심리까지도 의식·전(前)의식·무의식으로 구별하고 분석하는 서양과 달리, 수천 년 동양의 정치·철학·관습 등 생활 전반에 영향을 미친 주역은 사유와 인식에 의해 관찰하고 물(物)자체의 내용을 관념적으로 표현하는 말이 아닌 상(象)에서 출발했다. 따라서 신체의 동태를 언어화하여 말을 형성(形聲)문자로 표현했기에 그 문자로 움직임을 재현할 수 있고 움직임에서 정신세계까지도 가늠할 수 있다. 이와 같이 우리의 삶과 꿈을 시간과 공간의 변화에 순응하여 유형별로 구체화시킨 우리춤은 상(象)으로 대신하는 몸의 말이다.

제11회 전국민속예술경연대회
팸플릿

'춤', '무용(舞踊)', '무도(舞蹈)', '댄스(Dance)' 한 단어로 통일해서 말할까?

춤과 무(舞)의 시원과 어원에 대해서는 그동안 많이 논의해 왔다. '엄마', '어머니', '어머님', '모친'이 비록 상황에 따른 존칭으로 어감의 차이는 있지만 한 인물을 표상한다. 반면 춤, 무용, 댄스는 하나의 문장에서도 각각 다른 용어로 표상된다.

즉 춤·무용·댄스는 동서양의 지역적 차이만 있을 뿐 동일 단어임에도 같은 저자의 책이나 논문, 심지어 한 단락에서도 저자들 나름대로 교육된 감성적 의미를 쫓아서 춤·무용·댄스를 각각의 의미로 쓴다.

최근, 시대적 흐름에 따라 그 존재성을 점점 확산시키고 있는 실용무용의 경우를 예로 보자. 실용무용은 인터넷·소셜 미디어로 한층 더 빠르게 사회 속에 흡수되어 학점은행기관이나 2년제 전문대학교, 4년제 대학교에서 자리를 잡아가고 있다. 이러한 상황에서 각 교육기관은 '실용댄스과' 또는 '실용무용과'로 학과의 명칭을 쓰기도 하는데 교육기관에 따라 제시된 교육목표에서도 춤, 무용, 댄스가 아래와 같이 혼용되면서 다양하게 감성적으로 쓰이고 있다.

> "시대가 요구하는 댄스장르의 통찰력을 지닌 글로벌한 인재 양성을 목표로 과목에는 실용무용은 스트릿 댄스 과정, 실용댄스(방송댄스, 재즈댄스, 뮤지컬댄스, 일반 댄스, 힙합, 실용무용)과정으로…, 다양한 춤장르의 실용무용 강의를 통한 깊이 있는 춤을 이해, 최고의 역량을 발휘할 수 있는 댄서를 양성, 실용무용과정은 신한류의 주인공이 될 전문무용인 양성… 스트릿 댄스의 다양한 장르에 대한 전반적인 이해와 춤에 관한 전반적인 지식, 무용의 기본인 발레, 현대무용, 한국무용 등 순수무용과… 스트릿댄스 및 방송댄스 등… 순수무용, 실용무용, 스트릿댄스, 춤에 국한 된 댄서가 아닌 스트릿 댄스에 관한 한… 실용무용 분야의 최선두 주자로 전문 댄서, 안무가, 여가 무용지도자 과정, 춤으로 공감대를 나눌 수 있는 의식있는 예술인 양성… 무용학도로서… 실용댄스과에서는… 사회

와 같이 호흡하고 고민하는 춤꾼… 전통무용, 민속무용, 신무용 등 작품을 통하여 우리민족의 혼과 정서를 체득하여 발레, 현대무용, 아크로바틱, 플라멩고 등 새로운 춤의 세계를 재창조하고 재즈댄스, 라틴댄스, 탭댄스, 발레, 현대무용, 한국무용 등 다양한 장르의 춤을 배우고…"[8]

해방 후 우리의 힘으로 교육 전반에 걸쳐 개혁을 단행했던 1960년대에 이화여자대학교(1963)를 선두로 한양대학교(1964), 경희대학교(1966), 세종대학교(1967)에 무용학과가 개설되었다. 이후 각 지역에도 무용학과가 개설되었고 무용이란 단어가 무용교육, 교육무용으로 교육기관과 예술무용계를 이어 주는 교량역할을 하면서 그 이미지가 구축됐다. 당시만 해도 대중가요나 대중무용(사교댄스·방송댄스)은 대학교육과는 관계가 멀었다. 아직까지도 무용학과를 "Dept of Dance Education"으로 영역을 해도 '댄스학과'라든지 '춤학과'로 명명된 곳은 없고 그렇게 쓰려고 해도 감성적으로 적절치 않다고 생각할 것이다.

우리나라 최초의 무용전문지 『춤』 발행인 조동화가 창간호에 쓴 글[9]을 통해서도 그 감성을 유추할 수 있다. 이러한 현상은 갑오개혁 이후 서구문물이 물밀듯이 들어오면서 예술로 평가되었던 무용이란 단어로 춤의 사회 관념적인 지위가 고양된 결과로 볼 수 있다. 그 결과 시간이 흐를수록 이러한 단어들이 혼용되면서 더 혼란스러워졌다고 생각한다.

우선 한자인 감성이란 어원부터 보겠다. 感자는 '남김없이'라는 뜻을 가진 咸자에 心자를 결합하여 '오감(五感)을 통해서 다 느낀다.'는 뜻이다. 性자는 '태어나다'라는 '生'자와 '心'자가 결합해서 생성된 단어로 저마다 타고난 천성으로 오감을 통해서 느끼는 '성품'이나 '성질'을 뜻한다.

8 최근에 개설된 각 대학교의 실용무용학과 교육과정 안내서를 편집한 것임.

9 조동화(1966), 『춤』, 7월호, p.12. "신무용이란 신식술어는 춤에 인색했던 당시 사회에서 '춤은 곧 예술'이라는 굉장한 선언 같은 것이었고 '놀이'의 위치에서 그리고 천한 '춤꾼'에서 예술의 높이로 신문화 첨병의 영광스러운 자리를 얻게 되었다고 할 수 있겠다."

Dance, 무용(舞踊), 무도(舞蹈) 등도 같은 뜻이지만 우리말로 정착되면서 사용자는 그 간의 학습된 지식과 감성이 시키는 대로 그때그때 적절한 단어를 골라서 썼다. 사실상 나 역시도 내 축적된 감성을 근거로 이 단어들을 혼용하여 쓰고 있고 나름 적재적소에 배치했다고 생각했다. 그 결과 시간이 흐를수록 이 단어들에게 역사적·사회적 감성이 덧입혀지면서 혼란이 가중되었고, 최근엔 이러한 단어들의 혼란을 수습한다는 차원에서도 순수한 우리말인 '춤'으로 모아지고 있다.

**단어 각자가 지닌 표의(表意)적인 감성을 당시의 사회적 흐름으로
추적한다면 춤의 역사성을 이해할 근거도 찾을 수 있을까?**

한국 춤사위 용어도 위와 같은 맥락에서 통일되지 못한 채 일률적으로 정립하려는 논의의 필요성엔 모두 공감하지만 실천으로 이어지기까지 요원한 것 또한 사실이다.

우리 전통춤을 정립하여 계승 발전시킨 중요 무형문화재 개인종목 최초 보유자들은 그동안 답습했던 출신지역 사투리로 전통춤사위를 명명하며 교수하고 이렇게 교육을 받은 전수자와 이수자들은 그 단어를 그대로 답습한다. 그렇기 때문에 같은 유형의 춤사위임에도 유파별[10]로 다른 용어를 쓰는 것이 일반적이다. 현대 표준어 교육을 받은 이수자들 조차 춤이 농익을수록 그 용어만이 춤사위가 지니는 감성(춤맛)을 올곧이 담을 수 있다는 생각이 굳어져서 통일된 한국 춤사위 용어로 정립하는 데는 반신반의한다.

그러나 가까운 미래에 빅데이터로 무장한 AI를 활용해서 춤추는 이와 춤 보는 이의 감성을 다 담을 수 있는 한국 춤사위 용어로 체계화할 수 있지 않을까? 공감대가 형성되는 한국춤사위 용어의 정립은 한국춤의 보존뿐만 아니라 한국인의 정체성을 담

10　살풀이춤의 경우, 이매방류, 한영숙류, 김숙자류 등.

은 다양한 콘텐츠 개발과도 연결될 수 있기 때문에 더더욱 중요하다.

우선 문헌상에 나타난 춤, 무(舞)뿐만 아니라, 앞에서 언급했듯이 갑오개혁 이후 일반화된 무도(舞蹈), 무용, 댄스 등의 어원과 용례로 유사용어를 체계화할 근거를 찾아보자.

1.1. 춤 · 무(舞) · 무도(舞蹈)

'춤'이란 용어부터 살펴보겠다. 일반적으로 사물의 이름을 나타내는 품사를 명사, 사물(事物)의 동작(動作)이나 작용(作用)을 나타내는 품사(品詞)를 동사라고 하며 성질(性質)에 따라 자동사(自動詞)와 타동사(他動詞)로 구분한다.[11] 우리나라는 예로부터 춤과 '무(舞)'를 같이 썼고 '무(舞)'가 종묘제례 등에서는 춤이라는 명사를 대신했다. 그러나 춤은 '무(舞)'와는 다르게 명사(名詞)뿐만 아니라 직접 행하는 동사(動詞)로도 폭넓게 쓰인 단어이다.

부산 동래고무 예능보유자인 김온경은 『한국춤총론』에서 사람을 좋은 쪽으로 칭찬해 줄 때 '추켜올린다'고 하고 활력이 필요할 때 '몸과 마음을 추스린다'고도 하는데 이 명사를 의역하면 '춤'이라고 했다. 순수한 우리말로 '몸, 짓, 숨'의 복합적 의미를 지닌 춤은 관조자를 위하는 의미가 강조되는 무(舞)에 비해서 나 자신에 대한 의미가 더 강조되기에 최근 들어 무용이 다시 춤이라는 용어로 회귀하여 정착하고 있다고 했다[12].

중국의 『통전通典』에는 노래와 춤의 개념과 관계 속에 악樂의 본질과 무舞의 기원을 다음과 같이 정리했다.

11 〈네이버 어학사전〉
12 김온경 · 윤여숙(2016), 『한국춤 총론』, 두손컴, p. 20.

대저 음악에서 귀로 노래하는 소리를 듣는 것을 성聲이라 하고, 눈으로 노래하는 모습을 보는 것을 용容이라 이른다. 성聲은 귀로 직접 들어서 알아볼 수 있으나 용容은 마음속에 감추어져 있어 쉽게 알아보기 어렵다. 그러므로 성인聖人이 간척干戚(방패와 도끼를 가지고 춤을 추는 춤)과 우모羽旄(춤을 출 때 쓰는 물소 꼬리로 장식한 깃발)을 빌려 그 용容을 나타내고, 세차게 일어나고 힘차게 휘둘러 그 뜻을 드러낸다. 성聲과 용容이 함께 조화를 이룰 때, 비로소 대악大樂이 갖추어진다. … 이것이 무의 기원이다.[13]

이와 같이 춤의 무(舞)는 중국이나 한국에서 예로부터 어원이나 의미, 발음이 동일하게 쓰였고 지정학적인 측면으로 그 이유를 가늠할 수 있다.

또한, 춤은 팔과 발의 움직임으로 표현되고 있다. 국문학자인 최창렬은 『어원산책』[14]에서 발과 팔의 어원과 관련하여 다음과 같이 언급했다.

'발(丈)'의 근원형은 팔의 옛말인 '볼(臂)'에서 찾아 볼 수 있다. '한 발 두 발'하고 밟는다고 할 때에 '발(丈)은 다름 아닌 팔의 옛말이요, '밟다'라는 말도 그 옛 어형은 '볼다'이며 이는 다 발(丈)의 옛 어형 '볼'에서 파생된 동사인 것이다. 결국 '발(볼)'이나 '밟다'가 모두 팔에 관련된 말이라는 것을 알 수 있다. 이 '볼'에서 '받다'도 생기고 '벋다>뻗다'도 생겼으며 '벌다', '벌이다'나 '벌리다'니 '벌어지다' 등도 파생되었다는 것을 알 수 있다.

'밟다'의 옛 어형은 '볼다'이고 발(丈)의 옛 어형 '볼'에서 파생된 동사이다. 사람의 사지를 짐승의 네 발과 같이 명명하던 때 '한 발 두 발'은 팔의 옛말이라 발과 팔의 어원은 같다는 것이다. 또 옷의 품이 작다거나 품이 솔다고 할 때 '품'은 '안다'의 '안'과 같은 뜻으로 '품다'에서 파생된 '품팔이', '품앗이'는 두 팔을 마음껏 가슴 안쪽으로 내

13 杜佑: 『通典』 第145卷, "夫樂之在耳曰聲, 在目者曰容, 聲應乎耳, 可以聽知; 容藏于心, 難以貌觀. 故聖人假干戚羽旄以表其容".

14 최창렬(1995), 『어원산책』, 한신문화사, p. 27.

두르며 부지런히 움직인 노동력을 팔아서 대가로 삯을 받는 것이다[15]라고 했다. 이 역시 팔에서 기인한 것으로 해석할 수 있다. 춤이란 이렇게 발과 팔의 목적에 따른 움직임이 형상화된 것이다.

또 들일하는 사람들은 때때마다 두렛일이나 품앗이로 공동노작을 하는데 이때 노동력의 에너지 공급원은 막걸리를 곁든 새참('사이 참'의 준말)으로 새참을 먹으면서 정겨운 정담으로 웃고 떠들고 노래하며 흥에 겨운 몸짓을 한다[16]고 했다.

음성적 형식차원에서 본 볼(臀)과 팔, 품, 참 등의 단어를 '춤'의 어원과 연관지어 생각하면서 형태적 요소까지도 추정해 볼 수 있다.

예로부터 궁중의 정재나 지방관아의 연향, 또는 종묘제례 등에서 행해지는 춤을 '무(舞)'라 하고 민가에서 몸으로 희로애락을 표현하는 연희를 총칭하여 '춤'이라고 했다.[17]

사실상 '무(舞)'는 승전무, 춘앵무, 연화대무, 학무, 승무, 태평무 등과 같이 궁중 정재나 의식적인 전통춤의 접미사였고, '춤'은 부채춤, 살풀이춤, 무당춤, 장고춤 같이 서민들의 삶과 밀접하고 주변에서 흔히 볼 수 있는 소도구나 악기를 들고 하는 전통춤의 접미사였다. 그래서인지 국가의 주권이 국민에게 있는 현대에 와서는 무(舞)나 무용(舞踊)이라는 단어 보다는 '춤'이 서민적이며 삶의 소도구처럼 더 친근하게 느껴서 '춤'으로 통용하는 경우도 많다.[18]

15 최창렬(1995), 앞의 책, p.14.

16 최창렬(1995), 앞의 책, p.112.

17 김은경·윤여숙(2016), 앞의 책, p.20.

18 사실 '우리춤연구소'가 대학 내 최초의 춤 연구소라고 기사화되었던 2005년쯤에는 '춤'은 '숨'이며 생명체인 인간의 몸으로 형상화된 '말'임을 강조해도 생소하지 않을 만큼 보편화되었다.

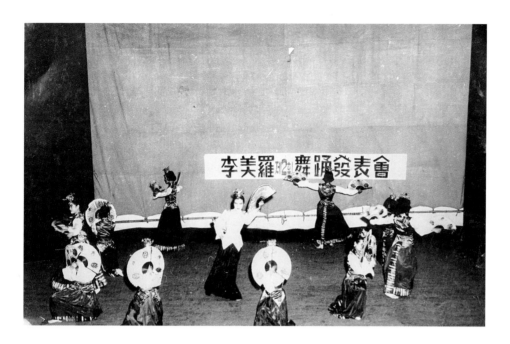

이미라 무용 발표회 소품 〈부채춤〉 中, 1958.

무(舞)와 관련해서는 무형(無形)이란 말에 유의할 필요가 있다.

무형이란 형태가 없다는 뜻이 아니라, 무(無)의 참뜻은 오행의 중심, 즉 모든 유 (有)가 탄생할 수 있는 근원적인 자리를 가리키는 말[19]이며 무(無)와 무(舞)는 같은 어 원에서 비롯된 파생어이다.

춤과 노래가 자아내는 황홀경은 심리적인 것 이상의 종교적 의미를 지닌다. 곧 무아지경(無我地境)이다. 나를 잊는 경지요, 내가 없어진 경지이며, 죽음을 경험한 경 지다. 이것이 무(無)에 처하는 것이며, 공(空)에 처하게 하는 것이다.[20] 그래서 무(無)와 무(舞)와 무(巫)는 같은 발음이며, 같은 뜻으로 사용하게 된 것이다.

19 박용숙(1976), 『한국고대미술문화사론』, 일지사, p.52.

20 유동식(1978), 『민속종교와 한국문화』, 현대사상사, pp.16-18.

은대(殷代)로부터 무풍(巫風)이란 바로 이렇게 춤을 추는 일을 가리킨 말이었다.[21] 무(巫)라는 한자에서 공(工)은 하늘(天)과 땅(地)을 연결한다는 뜻이며 그 연결의 형상화가 고인돌이고, 그 양편에 있는 인(人)자는 춤추는 사람을 표시한 것이다. 곧 가무제사(歌舞祭祀)로써 하늘과 땅, 신과 인간이 하나로 연결되게 한다는 뜻이다.[22]

『설문해자(說文解字)』에서도 무(巫)는 工 양편에 있는 人자가 여자가 신을 섬길 때 양편 소매를 드리우고 춤을 춤으로써 신을 내리게 하는 형상으로 '춤으로써 신을 섬기는 자'라고 정의하고 있다.

그렇다면 갑골문자에 나타난 '무(巫)' 자를 통하여 한국 무(舞)춤의 어원을 살펴보자.

가장 오래된 갑골문자 중 신주(神主)의 형상을 그려 제사를 뜻한 '시(示)'자(字)를 볼 수 있는데 이는 입석과 지석으로 제단을 뜻한다. 또한 신을 섬기는 사당 안에서 양손에 목을 들고 제사 지내는 것은 무(巫)로 볼 수 있다. 우리나라의 삼한 때 제사장을 천군이라 불렀으며 그들이 통치한 부락을 별읍이라 했는데 별읍에는 큰 나무를 세우고 거기에 방울을 달고 북을 달아 제사장이 방울을 들고 제를 지냈음을 알 수 있다.

만주어, 퉁구스어에서 사만(saman)은 무당(shaman)에서 파생된 말이며 만주어의 [sam-dambi]는 '나는 춤춘다'라는 뜻으로[23] 샴(sam)은 무(巫)이며, 춤춘다는 무(舞)라는 뜻도 포함하고 있다. 'ㅊ'의 소리음은 중(僧, 巫)과 춤(舞, 巫)의 파생어로 무(巫)와 무(舞)는 같은 어원에서 비롯되었다고 보는 설[24]도 있다.

이와 같이 춤은 유구한 역사와 함께 사회적 특성도 내포하고 있다. 특히 굿은 한국 춤의 핵심 요소로서 인간의 기쁨과 슬픔, 공포와 희망을 열광적인 형식으로 표현해 주었다. 따라서 인간과 자연의 관계, 인간과 인간의 관계를 주술적으로 해결하기 위한 굿에 제사장 격인 무당들은 극적 요소들이 필요했고 이것을 발전시킨 것이 우

21 『墨子』非樂篇, "先王之書 湯之官刑有之 曰 基恒舞干宮 是謂巫風".

22 유동식(1989), 『한국무교의 역사와 구조』, 연세대학교 출판부, p.64.

23 Dordji Banzarov(1971), 『샤머니즘 연구』, 신시대사, p.46.

24 이병옥(2013), 『한국무용통사』 고대편, 민속원, pp.18-23.

리춤의 생성배경이라고 볼 수 있다.

오랜 세월의 흐름 속에서 하늘과 땅을 연결(工)하는 춤추는 사람(人) 형상인 무(巫)가 종교 의식적 껍질을 벗고 개인의 사상과 감정 표현을 중시하는 예술적인 무(舞)로 변모하였다.

> 1920년대에는 '춤춘다'라는 말대신 '舞한다'나 '무도(舞蹈)'라고 쓰였다.
> 춤보다는 무(舞)가 격을 높이고 글의 상상력을 극대화시킬 수 있는
> 단어로 여긴 듯하다.

> "천리에 순하고 민의에 응하야 일개의 신동이 출생하니 차를 축복함
> 에 천은 춘우로, 지는 녹아로, 조는 가하고 수는 무한다. (獸는 舞한다.)"[25]

> 보성 명부의가, 치가치 침침하고 나지막한 하날에서 망령의 김이 서
> 리여듯한 비린성 눈비오는 처참한 황양 병든고래의 절망의 신음가튼 바
> 람이 내던진 고목의 거문시체를 흔들고 대공 천식 단속되는 회색구름이
> 주금의 그림자가 무도하는 옷자락 같다[26]

역사적인 흐름으로 보면 20세기 초에는 무도(舞蹈)[27]가 무용(舞踊)과 혼용되었

25 "동아단편", 『동아일보』, 1920년 4월 21일.

26 "愛人을 차지려", 『동아일보』, 1920년 5월 25일.

27 『한국고전용어사전』에 따르면, 무도(舞蹈)는 무용의 외래어로 조회 때에 신하가 임금 앞에서 행하는 의례(儀禮) 절차의 하나로 손을 휘두르고 발을 구르는 형태를 취함. 『한국무용사전』에서는 무도는 춤을 추며 앞으로 나아가는 동작을 말한다. '무진(舞進)', '족도(足蹈)', '도무(蹈舞)'라고도 한다.

지만 신문·잡지 등의 매체에는 무용(舞踊)보다 무도(舞蹈)로 쓰이는 빈도가 많았다. 1926년 이시이 바쿠[石井漠]의 한국공연 이후 교육의 장에서 무용의 역할이 커지면서 '무도(舞蹈)'보다는 '무용'(舞踊)이라는 단어의 사용빈도가 높아졌다. 또한 무도는 사교댄스, 사교무도를 지칭하는 경우가 많았고 사교라는 단어에 종속되면서 그쪽으로 의미를 굳히게 되었다.

1.2. 무용(舞踊)

무(舞)와 용(踊)의 합성어인 무용은 어떤 뜻을 지니고 있는가?

　무(舞)자는 '춤추다'나 '날아다니다'라는 뜻을 가진 글자로 갑골문에서는 양손에 무언가를 들고 있는 사람이 그려져 있었다. 이것은 무당이나 제사장이 춤추는 모습을 그린 것, 즉 무희들이 춤출 때 사용했던 깃털 모양의 장식을 들고 있는 모습이다. 사람이 장식(裝飾)이 붙은 소맷자락을 나풀거리며 깃털을 들고 춤을 추던 모습은 후에 無(없을 무)자가 되었는데, 무(無)자가 '없다'라는 뜻으로 가차(假借)되면서 금문에서는 여기에 순(舛: 양쪽 발의 모양: 어그러질 천)자를 더하여 舞자가 '춤추다'라는 뜻을 대신하게 되었다고 했다.

용(踊)은 뜻을 나타내는 발족(足)部와 '울리다'의 뜻의 음(音)을 나타내는 용(甬)이 합쳐진 형성문자로 '발로 뛰다', '춤추다', '솟아오르다', '신발', '심히', '미리'라는 의미를 지닌다.

춤은 인체 구조적인 측면만을 갖는 Dance와 달리 '무(舞)'와 '용(踊)'의 2개 부분으로 이루어져 있다. 템포가 느린 운동인 '무'와 솟아오르는 도약 운동인 '용'이 합쳐지면서 '뛰어 올라서 노(怒)하다'라는 감정을 지닌 단어가 되었다. 일본인 쓰보우치 쇼요(坪内 逍遥, 1859-1935)가 신(new)무용극을 벌이면서 Dance를 '무용(舞踊)'이란 단어로 번역했지만 위에서도 언급했듯이 어원적으로 보는 Dance와 개념의 차이가 있다.

발의 움직임을 문자화한 도(跳)·용(踊)·답(踏)·약(躍) 등에서 도(跳)의 조(兆)는 원래 '두 개로 나눈다.' 또는 '떨어뜨린다.'는 의미가 있다. 여기서 땅에서 발을 뗀다는 행위 즉 발로 대지를 꽉 누르는 상태가 필요하고 밟음이 있으므로 비로소 뛰어오르는 동태, 즉 도(跳)가 있게 된다. 이 밟는 힘이 역학적으로 수축과 확산의 정도가 비례해서 강해지므로, 높이 날아오르는 움직임이 마치 새가 날개를 들어 올리는 것처럼 보여 약(躍)이라는 글자가 만들어졌다. 또한 밟는다는 자의 의미는 물을 뿌리는 것 같다는 것과 마찬가지로 발을 계속해서 움직이는 것이지만 대지에 발을 디디고 대지의 에너지를 충분히 발바닥으로 받아들이는 것이야말로 밟는다는 동태로 신체를 신장시킨다[28]고 해석한다. 근대 초기까지는 단순히 움직인다는 측면에서 신체를 신장시키는 에너지로서 무용이 체육교육의 하나로 행해졌지만, 현대로 올수록 정신적 차원의 '창작'이라는 창의성 계발 교육으로 무용의 개념이 정립되었다.

한국에서는 1926년 이시이 바쿠의 공연 이후 '무용'이라는 단어가 예술성을 지닌 단어로 부각되었다. 일제강점기에 수용되었던 '무용(舞踊)'이라는 단어의 형성과정을 일본의 '무용'으로 알아보자.

안제승의 『무용학개론』에 의하면 일본에서 우리 춤에 해당하는 낱말은 'おどり

28 미야로지(1991), 심우성 역, 『아시아무용의 인류학』, 동문선, p.139.

(踊)’였고, ‘춤을 춘다’고 할 때도 ‘踊りを舞う’라고 했지, ‘踊を踊る’라고 하지 않는다고 한다. 춤의 이름도 ‘ぼんおどり(봉오도리: 盆踊り)’, ‘はなかさおどり(하나가사 오도리: 花笠踊り)’라고 불렸다. 학무(鶴舞, つるのまい), 주무(走舞, はしりまい), 고무(高舞, いままい)는 우리가 승무(僧舞), 태평무(太平舞)라고 하듯 ‘おどり(오도리:踊)’를 부치지 않고 まい(마이: 舞)를 붙여서 고유명사화하고 있다. 따라서 일본도 전혀 ‘舞’라는 개념이 없었던 것이 아니고 혼용(混用)했거나 아니면 두 개의 개념을 병립시켜 사용했기 때문에, 일본에서 무용(舞踊)이란 단어는 쓰보우치 쇼요가 창안했다기보다는 혼동을 막기 위해 정리된 단어로 보는 편이 좋을 듯하다. 결국 일본에서도 전통춤과는 다른 새로운 감성을 지닌 춤을 지칭하는 ‘무용’이란 단어의 출현이 필요했다.

문화심리학자 김정운은 세상의 모든 것은 과거 어느 한때의 편집물이고 존재하는 것들의 편집과정과 그 맥락을 고려하는 에디톨로지에서 ‘창조’의 기회가 주어진다고 했다.[29] 이러한 관점에서 보면 ‘신무용’이란 단어는 무(舞)가 여러 의미를 새롭게 지니면서 창조된 단어이다. 무용과 늘 함께 하는 음악의 경우 ‘음악’과 ‘뮤직’이라는 번역된 단어에 대한 감성적 차이는 크게 없다고 한다. 반면 쌍방향 소통이 필요한 ‘춤’으로 번역되는 ‘무(舞)’, 무용(舞踊), 무도(舞蹈), 댄스(Dance) 등의 단어는 민감한 감성을 몸으로 표현하는 춤꾼들의 사회적 통념에 따라 교육대상별·유형별로 혼용되어 쓰였고 각 단어가 지니는 감성적인 차이 또한 특정한 성향을 지니면서 한국사회에 자연스럽게 고착화되었다.

1924년 일본이 문화정치를 표방한 이후 타 예술 분야가 그러했듯이 무용분야도 내용과 형식면에서 서구적 무용의 필요성과 존재 의의를 인정하였다. 이런 인식 전환은 1926년 이시이의 신무용 공연이 상당한 호응을 불러일으킬 수 있었던 중요한 계기가 되었다. 최근 들어 한국에서 무용이란 단어는 주로 무용학과 무용과, 무용전공 등 교육기관을 지칭할 때를 제외하곤 창작무용도 창작춤이란 단어로 대체되는 경

29 “상품서 건축까지 폼 나게… 디자인은 ‘모두를 위한 예술’”, 『중앙 SUNDAY』 623호 10면, 2019년 2월 16일.

우가 많아졌다. 이처럼 무용의 개념은 감성을 지닌 단어로 시대적 흐름은 물론 지역, 사회, 문화적 유형과 특성 등에 따라서도 변화한다.

1.3. Dance

인간의 원초적 예술인 무용을 어원적 측면에서 살펴보면 무용을 영어로는 'Dance', 프랑스어로는 'Danse', 독어로는 'Tanz'를 우리말로 해석한 것이다. 영어의 Dance는 '뻗다(stretch)'와 '끌다(drag)'라는 의미를 가진 인체 구조적인 측면에서 나온 말로서 희(熙)·비(悲)·노(怒)·고(苦)와 같은 정서적인 것과 연관지어 생각할 수 없다. 운동적 내용으로 'Dance'는 '무용'과 같다.[30]

19세기 말 한국에서는 근대학교가 생기고 곧 일본의 식민지로 전락되면서 교육기관에서 행하는 유희·체조 등과 서양식 극장무대에서 보여 주는 외국춤 등을 망라해서 Dance(딴쓰·단스 등)[31]라고 했다.

30　김운미(1991), 「한국근대교육무용사 연구」, 한양대학교 박사학위논문, p.7.

31　〈네이버 뉴스 라이브러리〉에서 댄스라는 용어를 검색 했을 시 댄스는 '댄스, 딴스, 땐스, 딴스 단스 등'으로 검색되며, 땐스의 경우 단어의 특성상 ㅆ을 〈네이버 뉴스 라이브러리〉에서 최초 용어로 검색할 수 없었다. 『조선일보』 아카이브의 경우 댄스라는 용어를 검색 했을 시 신문 원문으로 보았을 때 '댄스, 딴스, 땐스, 딴스 단스 등' 다양한 형태의 용어로 나타났다. 1920년대 이후의 기사부터 신문 아카이브가 정리 되어 있으며, 용어를 검색 했을 시 최대한 관련 용어를 검색하기 위하여 섹션 중 '정치, 경제, 사회, 생활/문화, 연예, 스포츠, 광고' 중 '정치·경제'를 제외하고 용어 검색 결과를 정리하였다.

흰옷을 일제히 입은 꽃가튼 처녀 삼백여명이 나와서 … 만장의 손님을 황홀케 하얏스며 어린 아해의 유희는 텬진랑만 한중에도 무수한 취미가 잇는 중 더욱 우수운 것은 서양인의 어린 아해를 조선식의 색동저고리를 입히어 석겨 놀니는 것이엇스며 고등과녀 학생의 **"딴쓰"**는 수풀 사히에 퓌인 백합화가 바람을 좃차 나붓기는 듯이 하늘에서 내린 선녀 떼가치 아름다워 관객에 갈채를 만히 밧앗스며 그 후로는 "애스터" 연극이 잇서 성황 중에 식을 맞추엇더라[32]

종로중앙긔독교 청년회 실내운동반에서는 운동강습회를 열고 "뽈운동" 긔계운동 **"딴쓰"** 등 모든 톄육에 관한 것을 강습식히 일뜻으로 입학금 삼원만 내이면 졸업 때까지 그대로 배호는 야학생을 모집중인대 여러 가지관계로 개학할날자를 오월삼일노 연긔를 하얏슴으로 지금이라도 입학을 신청할 수 잇다더라[33]

32 "여자학교의 원조 리화학당 챵립삼십오년긔념식", 『동아일보』, 1920년 5월 30일.
33 "운동강습연기 오월초삼일까지", 『동아일보』, 1921년 4월 22일.

載寧公普 黃海道載寧公立普
通學校에서는 秋季陸上大運動
會를 載寧青年會運動場에서 開
催한다함은 旣報한바이어니와 豫
定과갓치 去二十六日同校의 裵
隊을先頭로 市內를一週하
야 入場式을한후 校長林孝輔氏
의開會辭를한후 校長林孝輔氏
始하엿섯는데 一千二百名의 男
女生徒의活潑한氣像과 定刻前
부터雲集하는觀衆은 無慮七八
千名에達하야 人山人海를이른
가운데百餘種의 競技를滋味잇
게맛치고 그中午前午後二次에
同校同窓生으로組織된 假裝行
列은場內에 대한우슴거리가되엿
스며 天眞爛漫한女子「단스」는
一般觀衆에게 無限한快感을주
엇고午後六時頃 校長林孝輔氏의
閉會辭가잇슨후 無事散會하엿
다고(載寧)

황해도 재녕공립보통학교에서는 추계육상대운동회 재영청년회 운동장에서 개최… 관중은 무려 칠판천명에 달하야 인산인해를 이른 가운데 백여 종의 경기를 자미잇게 맛치고 그중 오전 오후 이차에 동교동창생으로 조직된 가장행렬은 장내에 대한 우슴거리가 되엿스며 천진난만한 여자 "**딴스**"는 일반관중에게 무한한 쾌감을 주고[34]

1920년대 중반에 이르면 사교댄스와 댄스,
예술무용을 분리하여 쓰게 된다.

소시민의 향락처 구실을 했던 오락적이고 유흥적인 사교댄스의 열풍이 3·1 운동의 실패로 인한 좌절감과 절망감으로 학교 교육을 받는 청년들마저 춤으로 달래 보려고 했다. 이러한 상황은 매일신보에 자학적인 어조로 이를 개탄하는 독자 투고로 가늠할 수 있다.

무도대회! 음악무도대회! 하고 한 달에 한번식은 이 잘는 무도대회가 허쳐에 열린다. 됴선이 흥할려고 이러느냐? 망할녀고 이러느냐? 고마운 예술이 됴선사람을 구원할녀고 이러느냐? 망해가는 됴선놈이 더 보잘 것업시 타락하려고 이러느냐? 흔심하기 짝이 업다.

대개 무도에는 ㅅ교무도와 무대무도가 잇는대 그 즁에도 무대무도

34 "재령공보", 『동아일보』, 1925년 10월 30일.

는 예술덕 가치가 잇는 것이닛가 아모리 억망이 된 됴션이라 하드릭도 일고할 여디가 잇지만 요사이에 무도대회를 여는 자들은 어대셔 되지 못한 「항가리안 짠쓰」나 「러시안 컨츄리 짠스」나 「스페인 짠스」의 져급한 무도와 또는 보기에도 구역질나는 소위 **사교짠스**를 하여 보히고셔는 돈 을 씌아셔 먹는다.[35]

이러한 투고를 통해서 예술 무용(무대무도)과 사교무도(사교짠스)를 구분하려는 인식의 전환을 볼 수 있다. 블라디보스톡 학생 음악단의 모국 방문 공연 이후 지나치게 유흥적이고 사교적으로 흘렀던 사교무도는 비판을 받았고 무대무도는 그 예술적 가치를 인정받았다.

발레는 서양무용으로 '**토댄스**'라고 명명되고 있음은 아래의 기사를 통해서 알 수 있다.

"무용 조선의 명성 최승희 여사 신작 발표" 기사

35 「新流行의 亡風 所謂 社交舞蹈 - 빗가 곱하서 쩔쩔매는 됴션놈들이 社交舞蹈니 또는 舞臺社交舞 蹈란 무엇이냐」, 『每日申報』, 1924년 11월 20일.

"조선이 나흔 여류무용가로 예술조선의 면목을 내외에 빛내고 잇는 최승희 여사가 오래 동안 잇으면서 구상한 신작무용을 가지고 이번에 조선에 돌아와 발표회를 하기로 되엇다⋯ 금삼일과 명사일 양일간 밤마다 칠시부터 시내 태평통 부민관에서 성대히 공개하기로 되엇다. 이번에 여사의 예술이 더 진경을 보일 것은 물론⋯ 제자 김민자양도 함께⋯ 능난한 "**토/댄스**"를 보여주기로 되엇다 한다." [36]

댄스(Dance)는 서양의 발레(Ballet), 민속, 사교 등에 접미사로 붙여서 같이 쓴다. 그러나 사교댄스가 당시 사회적 통념상 부정적 요인으로 지목되어 관람하는 댄스와 직접 즐기는 댄스의 격이 달랐고 이러한 통념은 사교댄스가 건강을 표방하는 실용댄스로 인식될 때까지 계속되었다.

또한 근대 초기까지는 단순히 '움직인다'는 측면에서 체육교육의 하나로서 춤이 유희·리듬체조 등으로 교육에 뿌리내릴 수 있는 터전을 마련했다. 아울러 최승희의 근대춤이 한국춤에 '창작'이라는 문을 열어 주면서, 춤도 창의성 계발 교육으로서의 면모를 갖추게 되었다. 결국 '무용'은 동양적으로 해석한 정신적 차원의 움직임에 창의성이 더해지면서 'Dance'라는 언어가 주는 감성적 차이가 생겼다.

다음은 서양문물이 강제로 유입된 한국근대사회에서 춤, 무용, 무도, 댄스, 무극 등 용어가 지닌 감성을 기사화된 몇몇 사례로 정리했다.

[36] "무용 조선의 명성 최승희 여사 신작 발표", 『동아일보』, 1936년 4월 4일.

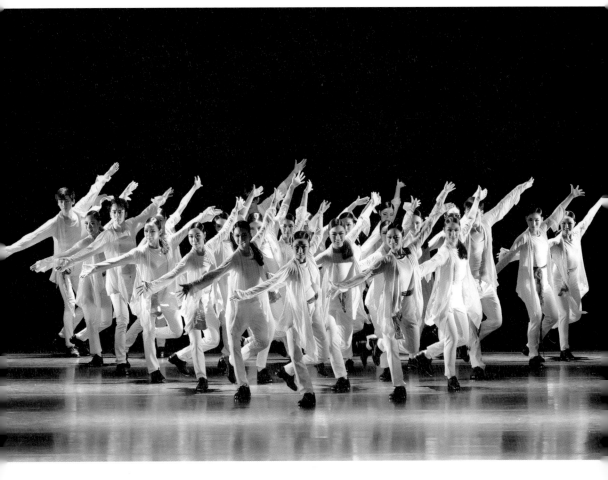

쿰댄스컴퍼니(KUM Dance Company) 춤극 〈축제 70〉 中, 2015.

[표 1] 춤, 무용, 무도, 댄스. 무극(舞劇) 등 용어가 기사화된 사례[37]

용어	기사	내용
춤	『동아일보』 1920.04.28 (칼럼/논단) 4면	살기爲하야 江南少子 光 愛 二 (續) 우리는, 特別히 幸福밧고, 希望이 만흔, 朝鮮民簇이외다 우리에 聰明發達의 才質이 만코, 勤宸英壯한 先祖의 遺傳性을 稟得하엿고 쏘 다시우리의 四圍를 살펴보라 華麗한 江山에 樹林이 茂盛한데 미鶴이 노래하고 鳳鶴이 춤을 추며, 溪谷이 말갓는데 百合이 아름답고 松栢이 鬱蒼한데, 물결갓흔 山岳은 錦繡안임이업고, 泡火가 雪飛하고 狼烽이 玉碎하는 河海...
무용	『동아일보』 1920.05.05 (칼럼/논단) 4면	演劇과 社會 二 英國現代劇界에 甚深한 貢獻이 유한쩌든, 크레익(Goqdon Craig)은 基底 "演劇 의 美"이라는 書에 말하얏스되 演劇의 美術은 第一에 科(動作)이니, 이것은 곳 演技의 精神이 오技巧 의 自體라 하얏고 第二는 白(言仿)이니 卽劇의 本體라 하겟고 第三은 線及色이니, 이는 舞臺의 中心을 作하는것이오 第四는 「리즘」(節奏)이니, 이는 舞踊의 要素가 되난 것이다.
무도	『동아일보』 1920.05.25 (시) 4면	愛人을 차지려 枯木의 거문屍體를 흔들고 大空의 喘息 斷續되는 灰色구름이 주금의 그림자가 舞蹈하는 옷자락갓다 타는煙氣의 世界에서 뛰여나온 내靈魂이 네 일홈을 부르며 彷徨할 際 너의 남겨둔 마르지안는 苦痛의 잔에 남모를微笑의 입설을 대이면서 荊棘에 傷한 발자욱마다 밝안피방울이 燈불가치 소사나온다.
댄스	『동아일보』 1936.04.04 (기사/뉴스) 2면	舞踊朝鮮의 明星, 崔丞喜女史 新作發表 이번에 여사의 예술이더 진경을 보일것은 물론 이 오여사의 사랑하는 제자(김민자(金敏子)(藝名은 若草敏子)양도 함께 와서 능난한 「토/댄스」를 보여주기로 되엇다 한다.

37 〈네이버 뉴스 라이브러리〉로 탐색하고 정리한 표.

딴스	『동아일보』 1920.05.30 (기사/뉴스) 3면	**女子學校의 元朝** **리화학당 챵립 삼십오년 긔념식** 어린 아해의 유희는 텬진란만한 중에도 무수한 취미가 잇는중 더욱 우수운 것은 서양인의어린 아해를 조선의 색동저고리를 입히어 석겨 놀니는 것 이엇스며 고등과 녀학생의 「딴스」는 수풀 사히에 퓌인 백합화가 바람을 좃차 나붓기는 듯이 하늘에서 내린 선녀 떼가치 아름다워 관객에 갈채를 만히 밧앗스며 그 후로는 「애스터」 연극이 잇서 성황중에 식을 맞추엇더라
딴쓰	『동아일보』 1921.04.22 (기사/뉴스) 3면	**運動講習延期 오월초삼일까지** 종로중앙긔독교 청년회 실내운동반에서는 운동강습회를 열고 『쫄운동』『긔계운동』 『딴쓰』 등 모든 톄육에 관한것을 강습식히일 뜻으로 입학금 삼원만 내이면 졸업째까지 그대로 배호는 야학생을 모집중인데 여러 가지 관계로 개학할 날자를 오월삼일노 연긔를 하얏슴으로 지금이라도 입학을 신청할 수 잇더라
단스	『동아일보』 1925.10.30 (기사/뉴스) 4면	**載寧公普** 百餘種의 競技를 滋味 잇게 맛치고 그 中午前午後二次에 同校同窓生으로 組織된 假裝行列은 牆內에대 한 우슴거리가 되엿스며 天眞爛漫한 女子「단스」는 一般觀衆에게 無限한 快感을 주고 午後六時頃 校長林孝輔氏의 閉會辭가 잇슨 後 無事散會 하엿다고 (載寧)
극	『동아일보』 1920.09.24 (칼럼/논단) 4면	**雜記帳 (七) 覆面冠光. 武臺 (二)** 果然 우리 서울에는 정말 劇가튼 劇을 보혀줄 사람도 업섯스며 쏘한 볼만 한 사람도 極히 드믈 것이다. 光武臺에서 十餘年以來로 저녁마다 行演하는 春香傳은 果然 너절한 西洋의 所謂傑作이라는 戀愛小說 틈에는 참아 앗가워 찌우지 못할만한 名作이라고 할 수도 잇스며 누고든지 이에 反對할 理由를 發見키에 힘이 들것이다.

무용극	『동아일보』 1925.10.10 (기사/뉴스) 5면	朝鮮少女八名 歌劇團領欄座 今十日부터 朝劇에서 역시 대환영을 바덧다는바 이 가극 단원 열일곱명중에 열다섯살을 최고로 여덜살짜지의 텬진란만한 조선소녀가 그반수 여덜명이나 잇다고 하며 특히 그들의 기술은 참으로 사랑스럽기 짝이 업다는데 이번흥행의 프로그람은 동화**무용극** 인형의혼(人形魂) 무언극 예술가의쑴(藝術家夢) 희극원족(遠足) 등을 위시하야 여러 가지 짠쓰가 잇슬터이라하며 입장료는 웃층 보통팔십전 학생소아 오십전 아레층 보통 오십전 학생소아 삼십전식이라더라
무극	『동아일보』 1930.09.06 (칼럼/논단) 4면	朝鮮歌詩의 條理 (五) 舞鼓라는 呈才(舞劇)에 利用된 것이러니 李朝成宗時에 到하야 此歌를 諺文으로 記入햇든바 筆者眼子에 들커난 것이다.
춤극	『동아일보』 1989.10.06 (기사/뉴스) 8면	사람답게 살고픈 이웃들의 아픔 이날 행사에서는 체험발표 뒤 길놀이 촌극 및 **춤극** 대동놀이등 한마당잔치가 이어져 「우리」이웃의 의미를 되새겼다.
연극	『동아일보』 1920.04.27 기사(뉴스) 3면	優美館의 『知已』 所謂新派이니 舊派이니 或은 元祖이니 始祖이니하는 低級의 演劇低級의 **演劇**이라 함보다도 오히려 劣惡한 兒戲라 할만하것으로 우리는 滿足지 아니하면 아니되겠고 쏘 그도, 세가 나는 朝鮮이라 果然 우리의 生活은 低劣하도다.

2. 춤, 어떻게?

　　인류 무형문화유산은 여러 세대를 걸쳐서 전해지고 시대의 흐름에 따라 끊임없이 재창조된 유산이다. 새로운 것이 생성되기도 하고 변화되기도 하며 단절되기도

한다. 유네스코는 이런 인류무형문화유산의 보존을 위해서 국제사회에 그 중요성을 알리고 국제협력을 강화하고자 인류무형문화유산 등재 정책을 펼치고 있다.[38] 이 장에서는 예술 사회학자 아놀드 하우저가 말한 문화생성의 3단계인 '발생-발전-소멸'의 과정을 인정하면서 인간, 역사·춤·극이라는 관점에서 자주 활용되는 춤 도구(舞具)와 춤의상(舞服)을 정리했다.

한국인은 '맺힘을 풀음'이라는 긍정적인 에너지로 힘든 삶을 극복하고자 축제를 하며 함께 노력해 왔다. 이때 푸는 과정에서 비롯된 신명의 원천은 흥(興)이다. 신명은 기본 장단인 굿거리장단으로 시작해서 감정이 몰입되고 쌓여 있던 스트레스가 풀어질 때쯤 빠르기가 가속되면서 자진모리장단으로 접입한다. 이때 반복적인 굴신과 강약이 흥을 유발하고 그 흥이 움직임으로 이어지면서 무아지경(無我之境)의 건강한 일탈이 시작된다.

한편 의식주에 필요한 생활도구가 무구(舞具)로 활용되면서 일상적인 움직임에 무구의 강약과 빠르기가 더해졌고, 이렇게 다채롭게 채색된 장단은 흥을 불러일으켰다. 우리춤은 각 지역의 지형적 특색이 춤사위에서도 나타날 정도로 자연친화적으로 추상적(抽象的)이고 즉흥적이지만 서사적(敍事的)이지는 않다.

춤을 이해하기 위해서는 춤과 함께 부르는 노래인 창사(唱詞), 춤을 위한 반주음악인 춤곡(舞曲), 춤을 강조할 뿐만 아니라 자체로도 춤의 동기가 되는 수단인 춤 도구(舞具)의 의미를 파악하는 것이 중요하다. 특히 한국춤은 춤곡을 위한 악기가 되고 그것이 다른 악기와 더불어 춤의 흥을 돋우기도 한다. 춤의상(舞服) 또한 춤, 춤 음악, 춤 도구와 함께 타인과 소통하고 흥을 더하는 데 중요한 역할을 한다.

이와 같이 춤곡(舞曲), 춤 도구(舞具), 춤의상(舞服)은 춤의 구성과 형태에까지 영향을 미치기 때문에 이들의 종류와 성격 파악은 춤을 이해하는 중요한 단서이다. 음악, 의상, 도구 등의 역할을 이해한다면 춤꾼은 물론 춤 구경꾼도 춤의 멋과 맛을 느

38　국립무형유산원(2014), 『농악, 인류의 신명이 되다』, 문화재청, p.9.

끼며 서로의 '숨'을 더 잘 느낄 수 있을 것이다.

　국가 및 각 시도의 무형문화재로 그 맥을 이어가는 우리춤은 곰삭은 춤사위만 큼이나 반주음악, 의상, 도구 등도 오랜 세월 함께 할수록 그 품격을 음미할 수 있다.

　이 장의 화두는 다음과 같다.

춤으로 우리는 어떻게 소통하고 삶의 에너지를 받고자 했는가?
춤 도구(舞具), 춤의상(舞服) 특히 한국 창작 춤극의
소도구와 의상이 지니는 의미와 역할은 무엇인가?

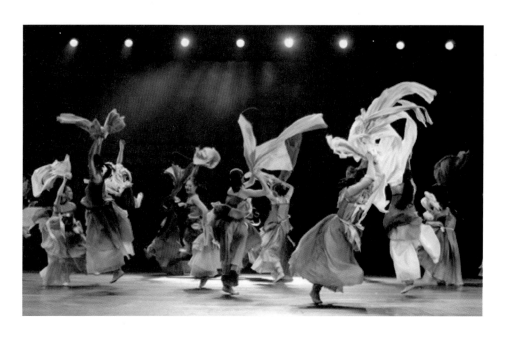

쿰댄스컴퍼니(KUM Dance Company) 한국 창작춤 〈푸리〉 中, 1999.

"소리의 진동을 몸으로 전하고,
숨의 진동을 도구와 춤과 의상으로 보여 준다."

2.1. 춤의 도구

우리나라는 예로부터 농업을 위주로 삶을 영위했지만 삼면이 바다이고 산맥이 경계를 이루고 있는 관계로 지역별 특성을 지닌 다채로운 놀이문화가 있었다. 이와 같이 다양한 자연환경에서 배태된 대표적인 놀이문화인 굿, 농악, 민속놀이 등은 각 지역의 특성을 올곧이 간직하면서 핵심요소인 춤으로도 표출되어 그 역할과 성과가 삶의 에너지로 충전되었다. 그 결과 지리적인 접경지역에서는 유사한 놀이춤 문화가 형성되었고 이 놀이문화에서 주로 사용되었던 **춤 도구**(舞具)가 우리춤의 맥을 이어가는 데도 중요한 역할을 했다.

최근 들어 교육현장의 화두는 '놀이'와 '재미'이다. 이미 검증된 재미있는 교육에 춤 도구의 특성을 활용하면 의미있는 결과를 도출할 수 있을 것이다. 여기서는 우리춤의 유형에 관계없이 종교의식춤·민속춤·기방춤·궁중춤에서 악기로도 그 역할을 다했던 대표적인 **춤 도구**(舞具), 면면히 내려오면서 우리춤사위를 풍부하게 하고 역사 춤극에서 잘 등장했던 북·소고·장고·징·칼·부채로 한정해서 그 특성을 살폈다.

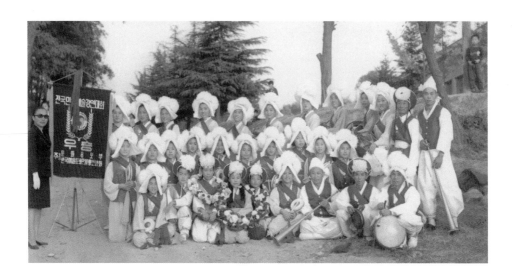

1971년 제12회 전국민속놀이 경연대회 대통령상 수상 기념(아산줄다리기)

2.1.1. 북

한국의 북

북의 역사는 B.C. 3000년 전부터 찾아 볼 수 있는데, 형태에 따라 다양한 음을 내고 다양한 동물의 가죽을 재료로 만들어졌다. 제사, 주술, 음악뿐만 아니라 경보나 신호, 정신무장의 무기로도 사용되었다. 일례로 경남 통영 지방에서 승전무(勝戰舞)라고도 하는 통영북춤은 충무공 이순신의 승전을 기념하는데서 비롯되었다. 북은 잔가락을 운영하는 것이 아닌 박을 힘 있게 짚어 가면서 연주하는 것이 대표적이다. 북채는 한 개 또는 두 개로 치고 홑궁, 막궁, 떨림치기와 같은 주법으로 연주한다.

북은 그 종류와 쓰임에 따라 다양한 타법과 장단, 연주 방법이 있었고 시간의 흐름에 비례해서 그 용도와 상징성 또한 더 많은 변화가 있었다. 예로부터 연주자와 악기 모두 신성시되었던 부족사회에서 신들이 북을 통해서 말을 한다고 믿었기 때문에 지금도 한국의 박수무당들은 북과 징을 치면서 주문을 외운다.

국가중요무형문화재 27호인 승무(僧舞)[39]는 북놀이를 수반한 한국의 대표적인 개인종목 민속춤으로 그 품위와 격조가 높은 춤이다. 백색 혹은 흑색의 긴 장삼과 흰 고깔, 왼쪽 어깨에 붉은 가사는 심미적인 공간 구성미를 마음껏 구사할 수 있다. 2개의 북채를 쥔 다양한 손놀림에서 나오는 멋진 가락은 승무의 백미(白眉)다.

39　"雨霽籃輿下故基。山容新沐斂俯眉。諸生醉唱山僧舞。蕭灑如君只詠詩"

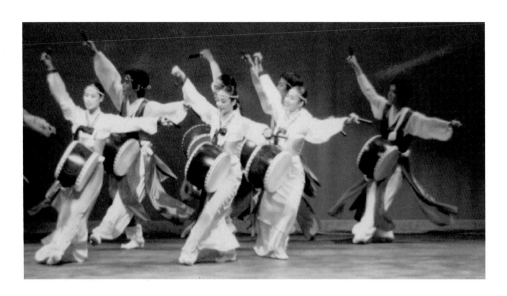

쿰댄스컴퍼니(KUM Dance Company) 박병천류 〈진도북춤〉 (미국 공연: 춘하추동) 中, 2005.

한편 농악에서 북은 가락의 중요한 부분을 북돋아 주는 구실을 한다. 북은 장고
가 연주하는 가락에서 강세를 주어야 하는 박을 중심으로 연주한다. 경상도 지역에
서는 크기가 큰 북을 연주한다.[40]

그 밖에도 불교의식과 관련된 작법의 하나로 축생의 구제를 위한 의식의 내용
을 담은 법고춤, 궁중정재로 조종의 공덕을 칭송하고 국가의 안태를 기원하는 내용
으로 궁중의 향연에서 우아하게 추는 무고, 양주별산대의 팔먹중과장중 '애사당버꾸
놀이', 고성오광대놀이의 첫째마당에서 호박광대(문둥광대)가 문둥탈과 벙거지를 쓰
고 굿거리장단에서 추는 북춤[41] 등이 있다.

40　국립무형유산원(2014), 『농악, 인류의 신명이 되다』, 문화재청, p.63.

41　한국민속사전편찬위원회(1998), 『한국민속대사전』, 민중서관, pp.707-708.

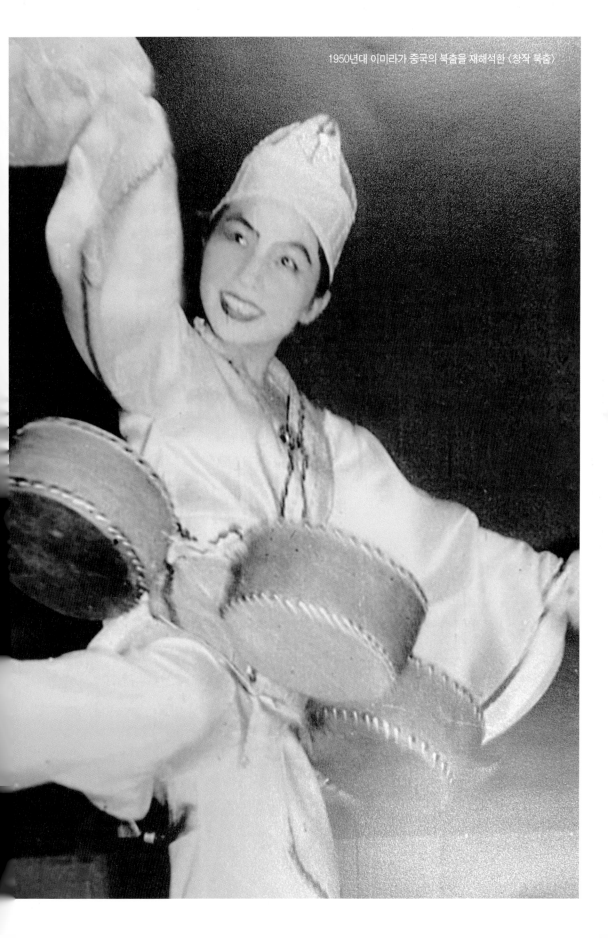

1950년대 이미라가 중국의 북춤을 재해석한 〈창작 북춤〉

2.1.2. 소고·장고

소고(좌)·장고(우)[42]

소고는 농악에서 사용하는 작은 북으로 일명 '매귀 북'이라고도 한다. 지역에 따라 크기와 모양이 다르며 법고, 버꾸, 벅구 등으로 부른다. 일반적으로 소고연주자들은 춤에 능해야 하고 역동적인 동작을 하기 위해서는 날렵해야 한다.[43] 소고잽이가 나와서 벌이는 소고놀이는 호남우도 농악에서는 고깔을 쓰고 그밖의 지역에서는 벙거지에 달린 상모를 이리저리 돌리며 춤춘다. 한손에 들 수 있고 소리보다는 재주를 더 많이 보여 줄 수 있는 작은 소도구이기에 호남좌도농악, 경남농악, 경기농악에서는 태상을 돌리며 자반뒤지기나 연풍대와 같은 곡예적인 놀이를 자유자재로 한다.[44] 오늘날 극장무대에서 볼 수 있는 전통춤 공연의 소고무는 이러한 소고놀이를 응용한 춤으로 상모가 달린 벙거지나 고깔을 쓰고 경쾌한 장단에 소고를 두드리며 춘다. 장고도 소고와 마찬가지로 농악과 민속춤뿐만 아니라 부채춤과 더불어 대표적인 신무용 장고춤의 무구(舞具)로 독무(獨舞)나 군무(群舞)로 다양하게 연출된다. 농악에서 장고잽이들은 꽹과리와 징 다음에 선다. 장고는 통이 큰쪽에서 두꺼운 소가죽을 매어 낮은 울림의 소리가 나고 통이 작은 쪽에는 얇은 개가죽을 매어 높고 통통거리는 소

42 『표준국어대사전』에 의하면 '장고 (杖鼓)'는 '장구'로 변하기 전의 본딧말이므로 여기서는 장고로 통일.
43 국립무형유산원, 『농악, 인류의 신명이 되다』, 문화재청, 2014, p.65.
44 민속사전편찬위원회(1998), 앞의 책, pp.859-860.

리를 낸다, 성악가에게 피아노반주가 필수이듯 한국 전통춤꾼에게 장고반주는 꼭 필요하다. 그만큼 장고는 춤꾼에게 익숙하다. 이와 같이 소고와 장고를 활용한 다양한 춤사위와 경쾌한 춤, 특히 장고의 궁편과 채편으로 나뉘는 두면의 다양한 장단놀음은 한국의 숨을 박으로 나누어 신명을 극대화시킨다.

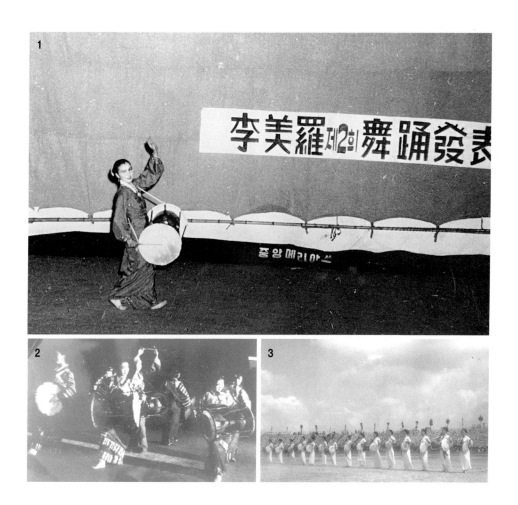

이미라의 〈장고춤〉

1, 2. 이미라의 〈장고춤〉 제2회 이미라 무용발표회, 1958년.
3. 제11회 전국민속예술경연대회 (대전공설운동장), 1972년.

2.1.3. 징

징

징[鉦]은 한국의 타악기로 국악기 중 금부(金部)에 포함되며 금(金), 금징(金-), 대금(大쪽)이라고도 부른다. 일반적으로 북과 함께 장단 단위를 인지해 주는 악기이다. 놋쇠를 이용해 큰 그릇 모양으로 징을 만들어 끈을 매달아 손에 쥐고 채를 이용해 치거나, 나무로 만든 틀에 묶고 친다.[45]

채는 나무로 만든 손잡이에 끝부분을 헝겊으로 감아 만다. 사물(四物)의 하나로 사물놀이에 사용되며, 군악(軍樂)이나 무악(巫樂), 불교 음악 등에도 사용된다. 종묘제례악의 정대업(定大業)에도 사용된다. 농악가락 명칭 가운데 일채, 이채, 삼채, 오채, 칠채 등과 같이 장단이름에 붙은 숫자들은 모두 징점을 의미한다[46].

2.1.4. 칼

검무에 사용되는 칼

칼은 전형적인 영웅의 무기를 상징한다. 하늘의 무기이며, 투쟁의 상징으로 원초의 괴물에 사용한 무기이다. 또 칼은 철로 만들어졌으므로 강한 정신력을 상징하며 악령과 사악한 사자를 쫓기 위해 쓰였다. 르네상스 시대 서양에서는 정의, 승리의 상징이기도 했다. 이러한 칼로 추는 춤을 일명 '검기무'라고도 하는데 그 기원은 원시

45 위키백과: 징.
46 국립무형유산원, 『농악, 인류의 신명이 되다』, 문화재청, 2014, p.58.

종교의식에서 찾을 수 있다.

『삼국유사』가락국기의 수로신화에 구지봉에 올라 임금이 나타나기를 바라며 막대기로 땅을 치고 노래하며 춤을 추었다는 기록[47]이 있다. 이 막대기가 검을 대신했다면 이것이 검무의 기원이며 제정일치의 사회에서 행해진 일종의 원시 종교의식 춤으로 추정된다.

고구려 고분벽화 중 안악 제3호분의 화랑 벽화에 검무와 유사한 춤의 형태가 보이고 신채호의 『조선상고사』에 "혹 칼로 춤추며 혹 칼로 쓰며 혹 깨금질도 혹 태견도 하며 혹 강물을 깨고 물속에 들어가 물싸움도 하며 가무를 연행하며 그 미덕을 보였다."고 기록되어 있는 것으로 보아, 고구려 시대에 이미 검무가 연행되었음도 알 수 있다.

한국 춤의 근원이라고 하는 무무(巫舞)를 할 때도 신의 위엄을 나타내고자 무당은 언월도(偃月刀)[48]나 신칼[神劍],[49] 작두를 무구로 쓴다. 이 또한 언월도나 신칼을 휘두르면 잡귀가 놀라 달아난다고 믿었기 때문이다. 무당의 칼은 지역에 따라 차이가 있다.

중부 및 북부 지방의 것은 크기나 모양이 실물에 가까워서 위엄을 떨쳐 보이는 데에 큰 효과를 거두지만, 중부 이남 지역의 것은 모형에 지나지 않으며 크기도 작다. 이 같은 지역별 특성은 무당의 유형에 따른 것으로 추정된다.

중부 및 북부의 굿을 주재하는 무당들은 대부분 강신무(降神巫)를 추는데, 굿이 진행됨에 따라 황홀경에 빠지고 그 증거로 신의 위엄을 보이기 위해 실물과 거의 같은 칼을 휘두른다. 그러나 중부 이남 지방과 제주도에서는 세습무가 굿을 이끌어 갈 뿐만 아니라, 이들은 신을 대표하거나 위력을 보일 필요가 없기 때문에 '시늉뿐인 칼'을 쓴다고 한다. 아직까지도 계속되는 검무를 조선시대 영조 때에는 첨수무와 공막무(公莫舞)라 하였는데, 첨수무는 외연에 무동들에 의해, 공막무는 내연에서 기녀들이 추었다.

47 함정은(2001), 「진주검무와 해주검무의 비교분석」, 숙명여자대학교 석사학위논문, p.4.
48 언월도는 길이 70cm의 나무자루에 50cm의 반달형 칼을 끼운 것.
49 신칼은 길이 20cm의 쇠(또는 대나무)칼에 흰 종이 술(길이 40cm)을 여러 개 늘인 것.

조선 후기 실학자인 박제가의 『정유각집』 중 검무 감상에 관한 글에는 두 명의 기녀가 갑옷에 솜털모자를 쓰고 양손에 칼을 들고 갖은 재간을 부리며 춤을 추었다고 기록되어 있다.

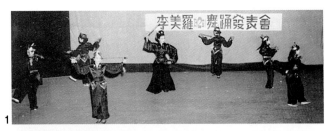

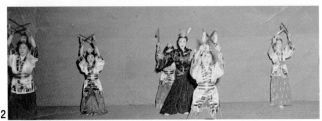

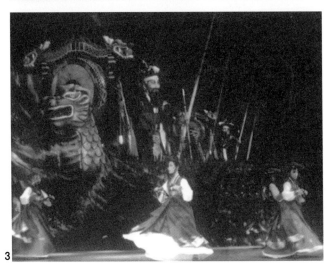

1. 제2회 이미라 무용 발표회 중 〈장검무〉, 1958.
2. 이미라 〈검무〉, 1959.
3. 이미라 춤극 〈성웅 이순신〉 중 〈진주검무〉, 1992.

2.1.5. 부채

신무용 부채춤 부채

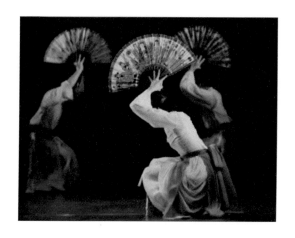

쿰댄스컴퍼니(KUM Dance Company) 부채를 활용한 창작춤 〈神話相生(신화상생)〉 中, 2010.

부채는 바람을 일으키며 가시적인 것을 날려 청정하게 시원하게 한다. 이러한 의미에서 부채는 벽사의 기능을 해왔고 부채를 들고 춤을 추는 무당 모습은 풍속도에서도 흔히 볼 수 있다. 신을 불러내고 오신(娛神)하는 과정에서도 무당이 부채를 들고 춤추면서 잡귀를 쫓아낸다. 이렇게 제의(祭儀) 기구의 필수품인 부채는 신명을 부르는 무구(巫具)로 재앙을 쫓아냈고 이는 불교와 무속이 습합하는 과정에서 채택된

무구로 삼불선에는 승려 3명이 나란히 그려있다.[50]

경기도 장말의 도당굿[51]에서는 도당할아버지가 신옷을 입고 수건과 부채를 들고 외다리춤을 추며 신을 청한다. 신이 오르면 부채를 꽃반에 세우는데, 부채가 단번에 세워지면 그 집의 운수가 대통하다며 즉시 상은 치워지고 쌀은 무당의 자루에 채워진다. 또한 신랑이 신부를 맞이하기 위해 장가가는 날, 백마에서 내려 신부 집 문을 들어설 때 신랑의 얼굴을 반쯤 가리는 파란 부채나, 신부가 초례청에 나올 때 수모(手母)가 신부의 얼굴을 가리는 빨간 부채는 신랑과 신부가 처녀 총각이라는 동정(童貞)의 표상이다.

반면, 국상(國喪)이나 친상(親喪)을 당하면, 들고 다니는 것만으로도 얼굴 가리개의 상징적 효과를 발휘한 소선(素扇) 즉 그림이나 글씨가 없는 백선(白扇)을 2년간 지니고 다녔다. 또한 여자의 정조(貞操)를 상징하는 개폐 구조의 쥘부채는 정조를 지키고 변절하지 말고 기다리라는 사랑의 약속을 뜻하는 신물(信物)로서 부채를 주고받는 습속이 보편화되어 있었다.

기방 풍습에도 마음을 주고 싶은 임이 생기면 기생은 자신의 화선(花扇)을 접어 넌지시 임 앞에 밀어 놓았다.[52] 이러한 의미와 풍속 등은 부채가 춤으로 말하고자 하는 의미전달을 다양하게 할 수 있기 때문이다, 또한 접고 펴는 부채의 기능은 공간을 자유자재로 가르며 부채가 지니는 멋이 춤사위의 확장으로까지 이어져서 화려한 기교를 선보인다.

이와 같이 부채는 혼례, 장례, 굿 등 삶속에 깊게 뿌리내린 춤 소도구(舞具: 무구)로 민속춤은 물론 창작춤에도 단골무구로 등장하는 한국춤꾼들의 대표적인 창작도구이다.

50　문화상징사전 편찬위원회, 『한국문화상징사전』 동아출판사, 1992, p.367.

51　산 사람의 제재 초복(除災招福)을 위해 부락의 수호신을 위하는 굿으로 경기도에서는 마을공동체의 안녕을 위해 행하는 굿을 '도당굿', 동해안에서는 '별신굿', 남부지역에서는 '당산굿'이라고 한다.

52　위의 책, p.367.

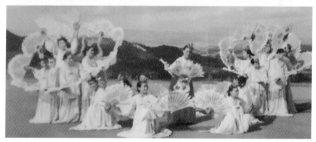

이미라의 〈부채춤〉 (1957~1997)

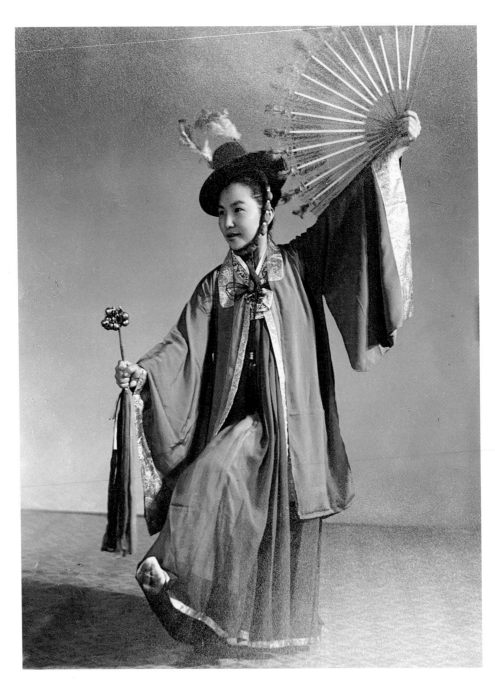

이미라의 〈무당춤〉, 1967.

창작무당춤으로 합성섬유를 소재로 한 신무용의상에 어울리는 공작털 나일론 무당부채

2.2. 춤과 의상

무대의상은 무대 위에서 춤꾼이나 배우들이 입는 의상과 장신구를 표현하는 공연예술의 한 분야로 스토리와 콘셉트에 적합한 캐릭터를 창조하여 공연을 완성시킨다. 한국전통춤의 경우, 춤의상은 춤종류에 따라 캐릭터와 메시지를 전달하는 특정한 역할을 담당했다.

예를 들어 무복(巫服)의 경우 신과 일체화 현상을 보이기 위해 접신한 신의 모습을 나타내는 신옷을 적게는 수십 벌에서 많게는 수백 벌까지 갖추고 있다. 서울굿의 경우, 평상복인 치마와 저고리를 기본복으로 착용하고 거리별로 접신한 신을 상징하는 포 종류의 무복을 착용한다. 무복은 신복이라 오염되거나 상하면 불태워버리고 무당이 죽어도 같이 불태우거나 함께 묻기 때문에 전통무복의 계승은 어려운 한계를 지닌다.

우리 전통춤 복식의 기본 양식이라 할 수 있는 조선시대 기녀의 복식은 다음과 같다.

조선시대 기녀 캐릭터를 표출하는 치마 형태는 길이가 땅에 닿을 정도로 폭이 넓어 풍성한 하체연출을 하는 항아리형과 종형으로 한다. 물론 치마의 장착 방법은 춤꾼들이 캐릭터의 특성을 생각하면서 발이 보이지 않게 길게 내어 입거나 거들치마로 착용하는 등 다양하다. 거들치마는 길고 폭이 넓어 불편했던 치마를 치마폭 허리춤에 묶어 입어 자연스레 속바지를 드러내게 한 것인데, 사회적 분위기와 상관없이 자신의 존재를 알리기 위한 선정적 효과로 자신을 표현했던 기녀들의 특성이 돋보이는 것이다.[53]

한복은 기와지붕같이 대비되는 직선과 곡선이 기본으로 선의 어우름이 매우 아름답고 멋있다. 특히 여자 옷은 저고리와 치마가 상박하후(上薄下厚)하여 안정적인 균

53 이주영(2016), 「고려시대와 조선시대의 여성문화의 미적 표현에 관한 연구: 기녀를 중심으로」, 건국대학교 석사학위논문, pp. 46-49.

형을 이루면서 버선발과 앞쪽이 뾰족한 고무신인 코신을 돋보이게 한다.

　한국춤의상은 이러한 특성을 최대한 살려서 옷을 입고, 한국춤의 특성인 정·중·동(靜·中·動)의 멋, 멈춤마저도 숨의 움직임이 느껴지는 동적인 선의 아름다움과 조화를 위해서 옷감의 질과 색채에 특히 신경을 쓴다. 한복의 치마저고리와 한삼(汗衫) 등의 옷감은 주로 갑사를 쓰는데, 그 이유도 날림의 선을 볼 수 있는 옷감의 질과 색채가 한국미를 극대화시킬 수 있기 때문이다.

신윤복의 〈차액위에 전모를 쓴 여인〉 (국립중앙박물관)

　1926년 이시이바쿠의 공연 이후, 무용의상은 겹겹이 착용하던 의상에서 가볍고 화려한 시각효과를 낼 수 있는 의상으로 바뀌었다. 오방색을 벗어난 다양한 중간색 나일론류 합성 원단으로 움직임의 극대화를 추구하였고, 최근 유행하는 반짝이의 원조인 스팽글을 저고리, 치마 등 강조하고 싶은 곳에 다양한 형태로 제작하여 부착함으로써 화려함을 부각시켰다.

이미라 발표회〈장고춤〉中, 1967.
스팽글을 단 저고리 치마

1960년대 각 대학교에 무용학과가 개설되고 창작무용이 무용교육의 장에서 중요하게 부각되면서 근대 이후 일반화된 프로시니엄 무대위의 종합예술인 춤이 본격화되었다.

안무의도와 춤꾼들의 춤을 더 의미 있게 하려는 안무자들의 고심은 자연히 춤의상 제작자와의 긴밀한 협업으로 이어졌다. 즉 공간적으로 시각이 강조되는 상황에서 음악이 없는 춤은 있었지만 의상만큼은 필수적이어서, 안무자는 본인의 작품을 잘 이해해 줄 수 있는 춤의상 전문가를 찾는 것이 무엇보다도 중요하게 부각되었다. 옷감이라든지 형태라든지 심지어 창작 소도구, 무대장치까지 안무자의 감성적 의도를 파악해야 하는 전문분야이다.

따라서 이 장은 초창기부터 나와 역사춤극을 함께 작업했던 황연희의 『무대의상의 세계 - 백스테이지를 엿보다』라는 책을 주로 참고하여 안무자의 입장에서 재정리했다.

"춤의상을 제작할 때 무대 위 춤꾼들의 감정을 보여 주기 위해 무심코 길거리를 지나다니는 사람들의 모습을 바라보면서 제각각의 독특한 체형과 몸짓—예를 들면 어깨가 강조되어 강해 보이는 남성, 엉덩이가 커서 뒤뚱거리며 걷는 아줌마, 허리가 꼬부라진 노파들의 몸의 특징들—을 통해 캐릭터를 표현할 방법을 모색해 볼 수 있다.[54]" 무대 위에서의 의상은 그것이 춤이든 연극이든 옷을 통해서 작품 속 한 사람의 인생을 표현하려는 시도이자 민족의 정체성까지 볼 수 있다. 따라서 각자의 사연을 가진 사람들의 삶의 궤적을 이미지로 만들어 내는 과정은 의상자체로도 사람과 삶에 대한 애정이 없다면 결코 완성될 수 없다.

54 황연희·권희수(2015), 『무대의 상의 세계 - 백스테이지를 엿보다』, 미진사, p.15.

극대화된 감정으로부터 캐릭터의 이야기가 형성되고 극적인 순간으로부터 이야기가 시작되기에 과감한 표현과 색감으로 인물을 묘사한다. 결국 무대의상의 형태와 표정 속에 담긴 작가의 의도는 이야기에 강약의 리듬감을 부여하고 무대의상 자체만으로도 살아 움직이는 인형들처럼 관객들을 매혹적인 공간으로 이끈다.[55]

무대의상이 공연작품의 스토리와 캐릭터·감정 등을 표현하기 때문에, 무대 디자이너는 무대의상 제작을 시작하기에 앞서 작품분석을 한다. 작품 콘셉트에 대한 이해는 작품의 시간적, 공간적 배경에 대한 이해를 바탕으로 하여 연출의 의도와 더불어 공연을 이해하는 것을 목표로 한다. 공연 양식에 대한 재해석과 더불어 연출의 기획 의도를 파악하는 것을 통해 무대의상의 전반적인 분위기를 제시할 수 있어야 한다. 사실상 줄거리가 있는 작품 속에는 다양한 감정과 이야기가 복잡하게 얽혀 있기 때문에 내용과 배경, 연출 의도 및 캐릭터를 파악하는 작품분석이 우선되어야 한다.

특히 춤의상제작자는 춤작가와 계속 소통하면서 작품의 변화와 흐름을 인지하여 춤작가의 의도를 춤꾼들이 몸으로 편안하게 충분히 표출할 수 있도록 연구한다. 그 과정에서 의상제작자는 인체를 유심히 관찰하게 되고 작품에 대한 상상력이 하나의 무대의상으로 구현된다. 작품제작단계부터 춤작가와 춤꾼들과 계속 소통하고 사고할수록 작품 속에서 의도하는 춤꾼들의 이미지를 더 날카롭게 집어낼 수 있는 사고 능력이 배양되고 작품의 완성도에 기여하게 된다. 여기서 중요한 것은 무대의상과 패션 디자인을 동일하게 생각해서는 안 된다는 점이다. 패션이 새로운 스타일을 선보이며 환상적인 세계를 동경하는 이들을 이끈다면, 무대의상의 세계에서 주목하는 것은 바로 '사람'이다.

무대의상의 콘셉트는 사람으로부터 출발한다. 일상 속에서 자신만의 색깔을 가지고 삶을 살아가는 사람들이야말로 무대의상을 작업하는 사람들이 관심있게 바라봐야 하는 인물들이자 주인공들이다. 춤과 연극은 시대와 공간 그리고 사건들을 통

55 위의 책, p.14.

해 전개되는 공연예술이기 때문에 캐릭터의 느낌을 잡았다고 해서 의상 디자인을 바로 전개시킬 수 있는 것은 아니다. 의상에는 그 인물의 성격뿐만 아니라 작품의 분위기가 녹아 있어야 하고 당시의 시대적 상황이나 유행하던 의복 스타일 또한 놓칠 수 없다. 무대의상은 사람과 더불어 시간과 공간까지 담아야 한다.[56]

무대의상 디자인은 단순히 태도와 느낌을 변화시키는 것에 그치지 않는다. 한 사람의 취향이 단순히 비싼 명품만을 든다고 해서 이루어지지 않듯이 무대의상 역시 인물의 외형적인 특징을 잘 묘사했다고 해서 완성된 것은 아니다. 춤꾼이나 배우가 춤추거나 연기할 때 호흡·차림새·눈빛·감정을 표현하기 위해 자기 삶의 일부를 캐릭터에게 양보했듯이, 한 인물이 지내온 삶·호흡·생각들을 함께 끄집어내는 것 또한 무대의상의 역할이다.

옷이 춤꾼이나 배우를 통해서 캐릭터의 삶을 표현하는 순간, 무대의상은 특정한 공연을 위한 일회적인 소모품에서 벗어나 하나의 온전한 작품으로 거듭난다. 무대의상을 예술작품으로 변화시키는 것은 단순히 옷이라는 사물이 아니라 옷을 입고 춤추고 연기하며 만들어 내는 순간의 장면들에 있다. 인물과 인물이 무대 위에서 부딪치고 영향을 주고받으며 살아가는 생의 조각을 보여 주는 과정 속에서 무대의상 또한 빛을 발한다. 특정한 시대의 역사와 궤적을 공유하는 무대의상은 한 인물의 인생사를 보여 주는 제2의 캐릭터이다.[57]

56 위의 책, pp. 77-81.
57 위의 책, pp. 20-21.

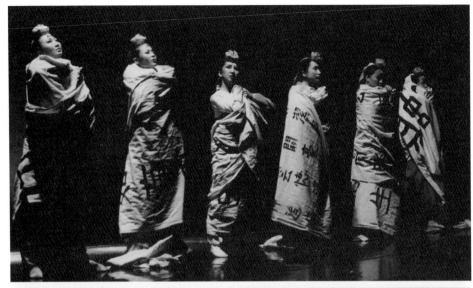

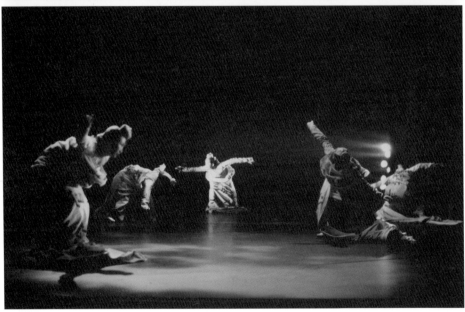

쿰댄스컴퍼니(KUM Dance Company)의 〈함〉 의상 (황연희 作) 中, 2000.

2.3. 춤과 음악

인간을 비롯한 척추동물이 지닌 청각은 공기의 압축과 팽창을 통해서 음파의 자극을 느끼는 감각으로 인간의 사고 작용에 가장 중요한 역할을 하는 시각과 함께 한다.

음악은 인간의 감성을 두드려 춤을 추게 한다. 춤을 추는 이들은 관객들이 예측할 수 없는 감정이나 생각을 신체적으로 표현하며 공유하고 싶기 때문에 자극이 필요하고 따라서 강렬한 리듬과 음에서 동기와 영감을 얻는다. 춤과 음악이 불가분의 관계를 지닌 까닭에 음악 분야에서 일찍이 춤곡(舞曲)을 작곡했고 그에 대한 연구도 활발하다.

그러나 창작 춤극과 관련해서는 춤사위 용어와 마찬가지로 작품별, 안무자별, 춤 작곡자별 특성이 두드러져서 객관적으로 정리된 원칙이나 개념을 문서화하기에는 한계가 있다. 통상적으로 안무자들은 춤을 위한 음악으로 작품 줄거리에 의도를 더하려 하나, 음악가들은 음악으로 말하기 때문에 춤을 통해서 보다는 본인의 음악으로 다 설명하기를 원한다. 따라서 안무자와 작곡자는 작품이 완성될 때까지 늘 의견을 주고받으며 몸의 리듬과 음을 공유하고 주제의 합일점을 모색하는 과정을 반복해야 한다.

특히 역사춤극 안무자들은 역사적 주제를 예술로까지 승화시킬 수 있는 음악을 원하기 때문에, 춤극으로 완성될 때까지 수시로 안무자와 작곡자가 주제를 더 부각시킬 수 있는 음악이 만들어지도록 논의하면서 서로를 이해하는 과정이 꼭 필요하다.

사실 이러한 과정이 최선이라는 것은 모두 알지만, 각자 자기분야의 일만으로도 너무 바쁘고 시공간적 한계도 늘 있는 상황에서 이렇게 오랜 시간 함께 하기란 거의 불가능하다. 그럼에도 최대한 그러한 과정을 거칠 수 있도록 노력해야 하고, 같이 작업하고 논의하는 시간만큼 작품의 성과도 기대할 수 있다.

춤과 음악의 관계를 『춤』[58]지에 기고된 한국 창작춤극 작곡자 강은구의 인터뷰

[58] 『춤』, "한국춤 안무가 육성에 기여해 온 KUM무용단의 '묵간' 20주년", 2018년 12월호 통권 514호, pp. 4-21.

내용으로 요약해 보았다.

보통 춤 음악을 처음 작곡하는 새내기 작곡가일 경우, 어디서부터 어떻게 해야 할 지 막막하다고들 한다. 그래도 그저 무용홀에 나와서 무용을 많이 보고 느끼고 생각하려는 의지가 이것을 극복하게 한다. 그러나 서양 작곡을 전공한 춤 작곡자(강은구) 같이 서양 작곡을 한 경우, 한국장단에 익숙한 춤꾼들은 서양악기로 편성된 창작 음악에 춤을 출때 리듬을 소화하는 것만으로도 너무 어려웠다. 안무자는 음이 생소해서 몸으로 잘 구현하지 못하는 춤꾼들을 보면서 안무 자체에 대한 회의를 느끼고 작곡자는 춤은 이해하나 몸으로 구현할 수 없는 한계 때문에 춤과 음악이 같은 주제를 표현함에도 물과 기름처럼 따로 보인다. 이를 극복하는 방법으로 작곡자는 무용연습실에서 피아노로 춤추는 자들에게 음악을 들려주고 한주에 2~3일씩 연습실에서 춤꾼들과 함께 연습하면서 적어도 3개월 동안 서로 소통하는 데만 전력을 다했다. 공연 전에 함께 할 수 있는 음악연주자들을 구하는 것도 어렵지만, 연주자들대로 새로운 음악에 적응하느라 힘들었다. 더구나 겨우 피아노음악에 익숙해진 춤꾼들이 본 공연시 합주하게 될 다른 현악기들에는 또다시 몸으로 리듬을 맞춰야했고 그 과정에서 감정몰입이 되지 않자 불평은 넘쳤다. 연습은 힘들었고, 춤과 음악의 갈등은 깊어졌다.

또 다른 예는 강은구가 국립창극단 '논개'의 작곡을 맡았을 때이다.

판소리를 바탕으로 만들어지는 창극의 경우, 국악 관현악으로 극적 분위기를 나타내는 음악을 만들어야 했다. 여러 가지 어려움이 있었지만 오페라에서는 보통 남녀 주인공은 소프라노나 테너가 맡고 상대역은 바리톤(베이스)이나 알토가 맡는 등 인물의 성격에 따라 목소리의 음색을 구별하여 맡게 되고 노래도 그에 따라서 결정된다. 하지만 창극에서 직창은 남녀가 같은 조로 노래를 부르니 남자는 음이 너무 높아서 항상 목

을 많이 사용하여 목을 상하기도 하고 이런 과정에서 극적인 표현에 어려움이 생겼다. 이처럼 창극에서는 남녀 구분, 남자와 여자에서의 음색 구분도 없이 모두 같은 청으로 노래를 하고 작창된 노래는 수성가락(즉흥)으로 반주하는데 통상적으로 즉흥으로 반주하는 수성가락은 극적 분위기보다는 노래를 따라갔다. 사실 국악기가 표현 할 수 있는 음역이나 음색 등이 서양의 악기와는 많이 다르기 때문에 작곡하려면 그 성질을 알아야 한다. 즉 국악기의 음역이 서양악기 보다는 음역은 좁고, 서양악기는 음의 높이가 고정인데, 국악기는 음의 높이가 고정이면서도 유연하게 움직일 수(농현) 있다. 서양악기의 리듬은 박과 박 사이가 규칙적인데, 국악기의 장단은 박과 박 사이의 여유가 훨씬 많다. 국악기는 모든 악기들이 같은 가락을 즉흥적인 가락(시김새)으로 연주하는데, 서양악기는 작곡가의 의도에 따라 모든 악기가 구조적으로 연주한다.[59]

결국 강은구는 서곡과 간주곡, 엔딩곡을 만들 때, 작품의 내용에 맞고 작품의 정서를 담은 극적인 음악을 작곡하려고 했다. 결론적으로 강은구는 몸이 악기인 춤꾼도 서양춤이나 서양악기를 본인의 자연스런 '숨'으로 바꾸려는 노력이 있어야 한다고 여러 경험을 토대로 언급했다.

1926년 이시이의 내한공연 이후 본격화된 극장예술로의 춤이 시작될 당시에는 전통춤꾼이 아니었음에도 최승희도 악사들과 늘 함께 작업했다. 1963년에 창단한 '리틀 엔젤스'의 전신인 선화무용단도 한범수, 서달종, 지갑술, 김한국, 최충웅 같은 악사가 안무자는 물론 무용수와도 늘 함께 했었다. 지금은 전통춤 공연이나 특별한 목적을 가지고 악사를 불러서 하는 일 외에는 대부분 MP3[60]파일로 공연장에서 높낮이, 강약 등만 고려해서 음악을 내보낸다.

『동아일보』 1933년 1월 18일자에는 "음악(音樂)없이도 하는 무용이 새로 생겨-동

59 강은구와의 음악대담 요약(2019.9).

60 "소리를 포함한 컴퓨터 파일을 압축하는 방법", 〈네이버 어학사전〉
여러 곡을 다운 받아서 작품에 맞게 편집해서 파일로 저장.

대(東大) 박영인 군의 체득(體得)한 것"이라는 기사로도 알 수 있듯이 박영인은 일찍이 '무음악순정무용론'을 주장했던 적도 있다. 그러나 줄거리가 있고 최소 30분[61]에서 2시간 가까이 하는 춤극에서는 음악없이는 거의 불가능하다.

4차 산업혁명 시대로 오면서 안무자들의 음악 편집 기술도 놀랄 정도로 발달했고 학생들도 이젠 손쉽게 작곡어플을 받아서 본인들이 직접 음악을 편집 작곡하고 있다.

AI가 작곡자까지도 대신하여 음악을 만들고 있고 의상제작도 의상어플과 3D프린터로 가능할 것이다. 그럼에도 아직까진 안무자들이 대중화된 기성제품의 편집보다는 본인의 '숨'을 예술적으로 표출할 수 있고 안무의도를 공유할 수 있는 음악가와 늘 함께하며 감성을 공유하는 작업을 원한다.

아마도 춤 자체가 지니는 아날로그적인 성격에서 그 멋과 맛을 느낄 수 있기 때문이 아닐까?

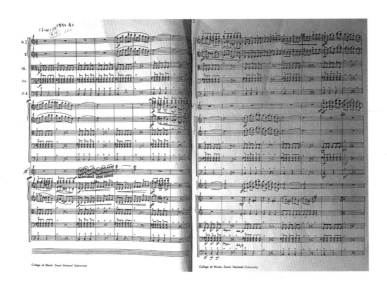

강은구 작곡 악보 쿰댄스컴퍼니(KUM Dance Company) 〈누구라도 그러하듯이(1993)〉

61 무용제의 경우는 대략 30분의 시간으로 한정.

3. 춤, 어디서

춤꾼과 춤 작가는 어디서 말하고 싶은가?
춤 구경꾼은 어디서 보고 싶은가?

춤은 무대에서 말한다. 무대는 춤 작가와 춤꾼의 작품에 대한 의지와 불특정 다수인 춤 관객의 강렬한 관조욕구(觀照慾求)가 춤, 음악, 의상, 소품, 무대장치 등으로 표출되는 중요한 의식(儀式)공간이다. 현대로 올수록 춤사위를 결정하는 요소에 인간의 사상과 감정이 더해지고 극장무대에 스토리가 있는 춤극이 펼쳐지면서 춤 관객과 소통이 이루어지는 무대는 더욱 더 중요한 요소로 부각되었다. 이렇게 예술가의 의지와 관객의 욕구가 결합하여 하나의 종합예술 영역을 형성해 온 춤극은 희곡·관객·무대 또는 배우·관객·무대가 기본 3요소인 연극처럼 대표적인 무대예술이다.

춤과 관련된 무대의 유형을 살펴보자. 원시사회 때부터 춤 무대였던 '놀이마당'의 성격을 그대로 유지하는 야외무대(野外舞臺)[62]는 춤꾼이 향하는 방향이 정면이라는 관객의 생각을 고려한 열린 공간으로 사방을 고루 보며 숨을 나누는 서민의 춤인 전통춤의 특성을 극대화한 무대이다.

서양 초기의 무대인 원형연희장(圓形演戲場: Orchestra)도 연희자가 향하는 방향이 정면이었다. 그러나 구마(臼磨) 모습을 닮은 분지(盆地)라든가 계곡같은 높은 곳이 연희공간으로 되면서 정면의 개념이 연희자 중심에서 관객의 자리(Field)로 그 주도권이 바뀌게 되었다. 전(前)·후(後)·좌(左)·우(右)·사(斜)라는 방향성(方向性)과 정치사회 등 다양한 측면이 고려되었고 그에 따라 관객의 자리도 규정지어졌다. 호화찬란한 장식이 배경(Back Scene)을 이루던 고대 로마(Rome)의 고무대(高舞臺: Upper Stage)를 비

62 거리의 광장이나 마을의 빈터 등에 마련한 무대로 사방 상하를 덮거나 가리지 않은 노천무대까지 포함한다.

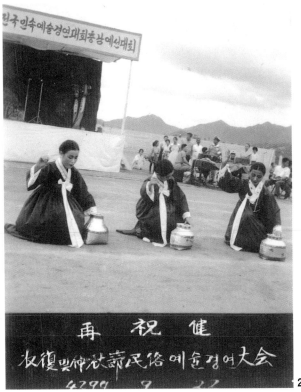

1. 제11회 전국민속예술경연대회 중 〈거북놀이〉, 1970.
2. 단기 4297 민속예술경연대회 충남예선대회, 1964.

롯해 종교극시대(宗敎劇時代: The Age of Religious Play)의 연쇄무대(連鎖舞臺), 베가(Lope F. de Carpio Vega: 1562~1635)시대의 앞마당극장인 정원무대(庭園舞臺: Carral), 그리고 셰익스피어(William Shakespeare)시대의 돌출무대(突出舞臺: Apron Stage)를 거쳐, 현대의 액자무대(額字舞臺: Framed Stage)로 변화하는 과정에서 이와 같은 방향 정위(方向定位)의 개념은 흔들리지 않았다.

한국에서 근대 이후 고착화된 프로시니엄 무대는 사방이 막으로 이루어진 네모꼴의 '제4의 벽(壁)'을 상징적 구조물로 삼았고 이로써 무대와 객석은 대위관계(對位關係)를 엄격히 유지하게 되었다. 즉 허구세계와 현실세계라는 두개의 차원으로 구획선(區劃線)이 그어졌고 에너지의 크기나 감정선도 구획에 따라 달랐다. 무대의 모서리는 가운데보다 답답하고 앞은 뒤보다 강한 인상을 주는 등 대형무대일수록 공간구성을 의미 있게 하기 위한 연출이 중요해졌다.

저명한 연극연출가 니콜(Allardyce Nicol)은 『The Development of the Theater』에서 대형화될 대로 대형화된 현대식 극장을 공간 활용과 개념 파악을 위해 효율적 측면에서 무대를 아홉 부분으로 나누었다. 이러한 방법은 참여진(Staff)의 행동반경, 조명투광구역(Irradiate Zone of Stage Lighting) 설정에서는 의미 있다고 생각한다.

그러나 세분화시켜 가는 분류방법이 춤꾼들의 배치, 무대 장치·도구 등의 배열과 배분 등의 작업과정에선 효율적이었지만, 무한한 사고(思考)를 요하는 창작 작업에는 한계가 될 수 있었다. 따라서 에일대학(Eire University)의 알렉산더 교수(Prof. Alexander)는 무대를 6구역으로 분류하여 9구역에선 생각 못하는 여백을 줌으로써 정서적 특성까지도 고려했다.[63]

[63] 안제승(1992), 『무용학개론』, 신원문화사, pp.94-95.

관람석에서 바라볼 때 왼쪽을 하수와 상수로 나눈다.

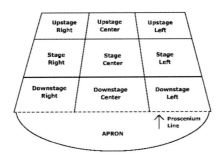

[도표 2] 무대의 위치

3.1. 춤과 무대

사실 인간은 태초부터 자연과 신이 일치되는 사회에서 인간의 자연숭배사상이 보여질 수 있는 곳에 무대를 설치했고 그러한 사실을 우리나라 역사기록을 통해서도 알 수 있다.

> "우리나라의 건국은 단군(檀君)에게서 시작되었고 단군이 하늘에서 내려왔으므로 돌을 쌓아 하늘에 제사 지내는 의식을 행하였다."[64]고 한다. 하늘에 제사하는 예가 어느 시대에 시작했는지 알지 못하지만, 1416년 6월 1일『태종실록』에 의하면 하늘에 제사하는 예를 폐지할 수 없다(祀天之禮 不可廢也)고 생각하므로 그 예를 고친 적이 아직 없다고 적혀 있다.
>
> 계유정난으로 정권을 잡은 수양대군은 고려 이후 존재했던 하늘에 올리는 제단인 '원단(圓壇)'을 폐지하고 대신에 남대문 밖에 있는 남교(南郊) 혹은 남단(南壇)이라 불리는 제단에서 하늘에 제사를 올렸다. 이후 역

64 『홍재전서』 28권, 남단(南壇)의 의식 절차를 대신에게 문의한 1792년 윤음(綸音).

대 왕들도 그렇게 했다. 남단은 '풍운뇌우신(風雲雷雨神)', 즉 하늘신을 모시는 옛날 하늘에 제사 지내던 사당으로 왕이 직접 나가서 기우제도 지내는 원구단(圜丘壇)[65]이고 반면 한성 북쪽에 있었던 북교(北郊)는 지신(地神)을 모신 사당이다.[66]

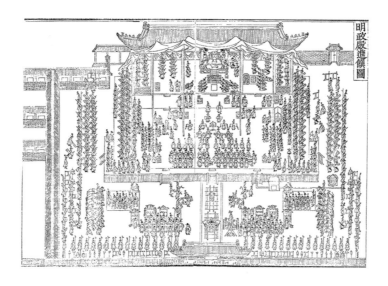

명정전 진찬도[67]

65 일본 식민지시대에 공식 명칭이 '에워싼다'는 뜻의 '환'·'환구단'으로 되었으나, '하늘'이라는 뜻의 '원'·'원구단'으로 읽고 써야 한다.

66 "소공동 언덕에 하늘문이 열리다", 『조선일보』, 2018년 11월 7일. '우리 동방은 단군(檀君)이 시조인데 하늘에서 내려왔고 천자가 분봉(分封)한 나라가 아니다(自天而降焉 非天子分封之也). 단군이 내려온 지 3000여 년이다. 하늘에 제사하는 예가 어느 시대에 시작했는지 알지 못하지만 그 예를 고친 적이 아직 없다. 하늘에 제사하는 예를 폐지할 수 없다(祀天之禮 不可廢也)고 생각한다.' (1416년 6월 1일 『태종실록』 요약)

67 『순조기축진찬의궤(純祖己丑進饌儀軌)』에 실린 순조 29년(1829) 2월에 거행된 진찬을 그린《명정전진찬도(明政殿進饌圖)》. (출처: 문화콘텐츠닷컴)

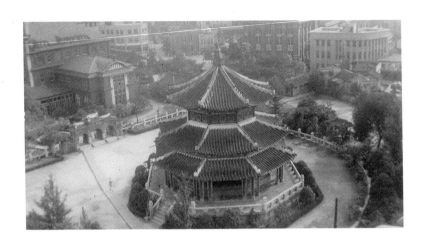

서울 환구단(圜丘壇)[68]

조선은 성리학(性理學)을 근간으로 예(禮)와 함께 악(樂)을 제정하여 왕실 친인척 간 화목, 군·신·민(君·臣·民) 사이의 화합, 부모와 자식 간 친애(親愛)를 도모하기 위한 연향(宴享) 자리에 악·가·무를 했고 이를 위한 무대는 중요했다. 왕을 중심으로 지배와 피지배 관계가 고착화된 수직적 사회는 동서양을 막론하고 왕이 원하는 장소를 중심으로 무대가 설치되었고 춤꾼의 방향은 늘 왕을 향했다.

한편 제정일치 사회였던 서양은 1648년 이후 종교와 정치가 분리되면서 신의 존재는 신의 영역으로 두고 인간은 인간 중심의 수평사회로 진입하게 된다.

이후 프로시니엄 무대에서 '보이기 위한 춤'으로 정착된 서양춤은 춤사위는 물론 연출 및 구성도 무대를 중심으로 체계화되었다. 따라서 특정 계급이 아닌 모든 사람들과 함께 할 수 있는 무대공간을 어떻게 구성하고 연출하는 것이 가장 효과적일 수 있는지가 춤 작가들의 화두였다. 그 결과 무대라는 일정한 공간에서 춤 작가들은 개성에 따라 다양한 레퍼토리의 작품을 다채롭게 연출했고 관객과 독특한 감성으로 소통하면서 세계적인 안무자들이 속속 배출되었다.

68　1910년 서울 환구단(圜丘壇)의 모습을 담은 흑백사진. (출처: 서울역사아카이브)

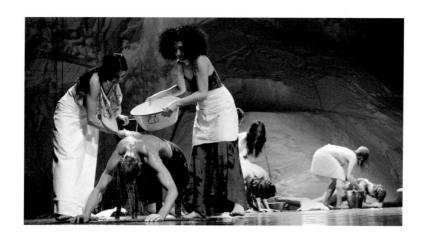

피나 바우쉬 〈러프 컷(RoughCut), 2005〉[69]

1973년 부퍼탈 시립공연장 발레단의 예술 감독 겸 안무가로 취임한 피나 바우쉬(PinaBausch, 1940~2009)는 음악연극·미술·무용·영상을 모두 혼합해 탈장르적 작품을 만들었다. 무용단의 이름도 '부퍼탈 탄츠테아터'로 개명하고 단출한 배경 막과 무대세트, 조명으로 일관했던 극장무대는 작품을 극적으로 풀어내는 연극적 소품과 일상 용품 등으로 가득 채워졌다. 무대를 1만 송이의 카네이션으로 덮은 1982년 초연 〈카네이션Nelken〉은 기존의 무대와는 전혀 다른 공간을 느낄 수 있는 색다른 공연으로 상당히 화제가 되었다. 그녀는 춤공연이 종합예술임을 각인시키며 작품을 발표했고 1986년에는 이탈리아 로마로부터 작품을 위촉 받아 〈빅토르(Viktor)〉를 만들었다. 이를 계기로 그녀는 스페인 마드리드, 오스트리아 빈, 미국 LA, 홍콩, 일본, 포르투갈, 헝가리 부다페스트, 터키 이스탄불, 인도, 칠레 등 한 도시에 2주 이상 머물며 받은 느낌과 영감을 토대로 각 나라의 민족적 특성을 담은 '세계 도시 시리즈' 작품을 발표했다.

2005년 〈러프 컷(RoughCut)〉은 한국의 산천과 지역적 특성이 올 곳이 담긴 한국

69 2005년 피나 바우쉬 내한 공연 〈러프컷〉의 한 장면. (출처:엘지아트센터)

인들의 독특한 생활법, 그리고 빠르게 변해가는 한국의 모습을 담은 작품으로 서울 LG아트센터에서 초연되었고 한국관객에게 깊은 감동을 주었다. 이처럼 위대한 안무가인 피나 바우쉬는 춤을 어디서 어떻게 말해야 하는지, 공간의 선택과 활용은 어떻게 해야 관객과 효과적으로 말 할 수 있는지를 춤극의 형식으로 보여 주었다.

3.2. 한국춤과 극장무대

동양사회는 외세에 의해서 수평적인 사고를 갑자기 강압적으로 받아들여야 했다. 특히 일본의 식민지하에서 자강능력이 없었던 한국은 인간중심의 수평사회가 아닌 특정나라 특정계급이라는 기형적인 수평사회였다. 이렇게 구축된 기형적인 사회구조임에도 서양의 종합예술은 관객과 춤꾼이 분리되는 프로시니엄 무대를 통해서 물밀듯이 들어왔고 그 문화적 충격은 한국근대문화예술의 장을 여는 단초가 되었다.

한국의 극장무대 역사는 원각사와 더불어 시작되었다. 양반층으로부터 소외당하던 기생들의 민속춤을 원각사, 협률사 등 극장의 무대에 올렸고 이것이 우리춤의 무대화 시작이다. 서양식 무대에 우리춤사위를 그대로 올리면서 생긴 부작용은 시간적 흐름이 더해지면서 한국춤은 세련되지 못했고 대중화하기 어렵다는 것을 대중들에게 각인시켰다. 이는 서양식 프로시니엄 무대가 한국의 춤과 걸맞은지, 어떻게 변용하여 구체화시킬 때 의미가 있는지, 무대에서 어떻게 하면 우리가 원하는 맛과 멋을 관객과 공유할 수 있는지 등을 연구할 겨를이 없었기 때문이다. 사실 서양식 극장무대가 일반화되기 이전에 한국의 마당은 끊임없이 변화하고 많은 이들이 서로 소통하는 장소였다.

마당은 사람이 모여 놀 수 있을 만한 집 안이나 밖에 있는 터로 평민들이 언제든지 어느 쪽에서든 참여하여 함께 춤출 수 있는 일종의 원형무대였다. 각 지역적 특성으로 지역춤들의 구성과 형태는 달랐지만, 연희자의 재량이 절대적인 1회성 즉흥춤을 '마당'이라는 원형공간에서 춤 관객들과 숨을 나누며 신명을 느끼는 공감대를 형

성했다. 사실상 우리 한국은 단일민족으로 '함께', '우리'라는 특성이 어느 민족보다도 강하고 흥(興)도 많은 민족이다. 자연 친화력이 강하여 지형적으로 배태된 거주민들의 독특한 생활 형태가 지역문화예술로 이어졌고, 특히 지역민들의 노동하는 삶에 에너지가 되었던 춤은 다양한 축제뿐만 아니라 의식과 제의 및 놀이에도 단골메뉴로 그 역할을 다했다.

한편, 일본 식민지하에서 갑자기 강제적으로 수용된 서양의 문화예술 공간인 서양식 극장무대는 시간과 공간을 인위적으로 단축시킨 역사적 부작용으로 아직까지도 혼돈을 거듭하고 있는 듯하다. 다만 춤이 더 이상 어떤 종교의식이나 국가적인 행사에서 부수적으로 추어지는 것보다는 개인의 개성과 감성표현을 중시하는 무대예술로 그 입지를 굳히고 있다.

역사적 흐름에 따라 한국 전통춤을 서양무대에 어울리게 변용한 한국신무용은 최승희·조택원을 기점으로 1930년대 하나의 장르로 자리매김하였고, 이후 90년 이상 이어져 오고 있는 한국춤의 성공적인 사례이다.

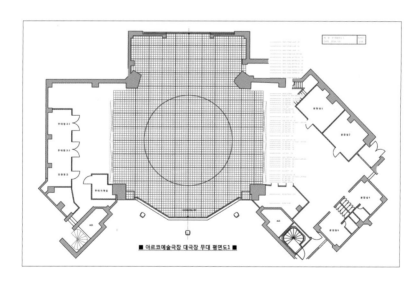

아르코예술극장 대극장 무대평면도[70]

70　출처: 아르코·대학로예술극장 웹사이트.

그러나 시간이 흐를수록 춤 관객의 욕구가 현대적 감성으로 증폭되면서 스토리가 있는 춤극이 그 자리를 대신하고 있다.

이제 세계적인 코로나19 팬데믹으로 비대면 공연이 일반화되고, 시험적으로 모색하던 최첨단의 테크놀로지 무대가 적극적으로 선보여지고 있다. 이와 같이 급변하는 사회적 상황에 대처하기 위한 온라인상의 비대면 무대에서 구경꾼인 시청자들과 감성으로 소통할 수 있는 춤동작소를 계발하는 것은 필요하고 사실상 시급하다. 이를 위해서 기존 무대의 다양한 변용이 필요하고, 춤의 형식과 구성도 변용된 무대에서 관객과 적극적으로 소통할 수 있는 스토리와 다양한 동작의 감성을 발굴해야 한다.

다음은 이를 위한 제안이다. 우선 한국이라는 지형적 공간과 역사적 공간을 최대한 감성적으로 활용한다. 이를 위해선 우리 춤의 보고(寶庫)인 그 지역별 춤의 맛과 멋을 창출할 수 있는 공간디자인 연구가 필요하다. 이렇게 조성된 공간에서 우리의 삶의 역사를 스토리텔링할 수 있는 춤극의 소재를 찾는다.

뮤지션이라기보다 최고의 퍼포머(Performer, 공연가)로 호평된 미국 뮤지션 케이티 페리(34)는 2019년 4월 6일 서울 고척 스카이돔에서 100t짜리 무대장치로 첫 내한 공연을 했다. 그는 남자댄서와 함께 봉춤을 출 뿐만 아니라 거의 모든 관객을 무대로 올리거나 노래를 따라 부르게 하고, 그 사이에 거대한 손바닥의 모형에서 폭죽이 쏟아져 트럭 35대 분량의 무대장치로 압도적인 환경을 조성했었다. 이와 같이 많은 관객들의 호기심을 자극하고자 모든 무대장치를 수용해야 하는 절대적인 공간이 된 무대에서 콘서트는 점점 서커스처럼 되어 가고 있지만 그의 공연은 관객을 사로잡았다고 평하고 있다.

이처럼 무조건 관객의 기호를 따를 수는 없다. 하지만 현대사회에서 무대예술은 관객과의 소통이 절대적이다. 춤 작가들은 춤꾼들이 무대라는 공간 위에 "나 자신(自身)"의 개성을 포함해서 삶의 역사까지도 표출할 수 있는 의미 있는 종합예술 집합체를 올려야 한다. 무대는 춤추는 몸의 말로 관객과 소통하는 공간이다. 춤꾼들은 무

대에서 관객과 소통하고 꿈까지도 보여 주기 위해서 몸을 훈련하고 늘 새로움을 창안하려고 감각을 곤두세우고 있다. 최근 신문에 실린 기사를 통해서도 이러한 상황을 잘 알 수 있다.

> 2019년 4월1일 서울 강남역 인근 엘지유플러스 5G(5세대 이동통신) 서비스 체험관 '일상로 5G길' 한 젊은 여성이 스마트폰에서 흘러나오는 걸그룹 여자 친구의 '오늘부터 우리는' 음악에 맞춰 혼자 춤을 추고 있었다. 다른 사람들도 볼 수 있게 5G 스마트폰 화면에는 이 여성이 여자친구 멤버 엄지와 나란히 서서 춤을 추는 모습으로 나타났다. … 이용자는 아이돌 스타의 안무를 따라 하면서 배울 수 있고, 함께 춤추는 모습을 동영상으로 저장할 수 있다. 손가락으로 춤을 추고 있는 스마트 폰 화면 속 엄지 크기를 자유롭게 확대하거나 위치를 옮기는 것이 가능하다.[71]

한국에서 세계 최초로 5G 스마트폰 시대를 열었다. 5G시대에 본격화될 증강현실(AR)[72]기반 서비스로 혼자서도 다른 사람과 함께 춤출 수 있고 배울 수도 있다. 즉 스마트폰만 있으면 모든 공간이 무대가 되어 내가 주인공으로 세계 최고의 걸그룹과 춤도 추고 배울 수 도 있고 즉흥적인 안무로 그들과 간접적으로 교감할 수 있는 시대이다.

앞에서도 언급했듯이 이와 같은 혁신 기술로 시공간을 마음대로 넘나드는 무대에서 관객과 소통할 수 있는 생(生)의 춤을 모색할 때이다.

71 『조선비즈』, 2019년 4월 2일, 1면.

72 실제 환경에 가상 이미지를 덧씌워서 보여 주는 기술.

프로젝션 맵핑을 활용한 무대 (무용공연 'Our KARMA'), 2017.

　　춤극에서 무대와 더불어 조명도 극장식 프로시니엄 무대에서 관객에게 어필하는 부분이 음악에 버금갈 정도로 중요하지만 또 다른 전문기술 분야이기에 본서에서는 다루지 않는다.

2장
/
춤꾼과 춤 구경꾼 마주보기

일반적으로 춤을 즐겨 추는 사람 또는 춤을 전공하거나 직업으로 택한 사람 모두를 춤꾼 또는 전문 무용수로 일컫는데 여기서는 춤을 전공한 사람으로 한정했다.

또한 춤을 안무하는 사람을 춤 작가로, 춤 보는 사람인 관객은 춤 구경꾼으로 대체해 보았다.

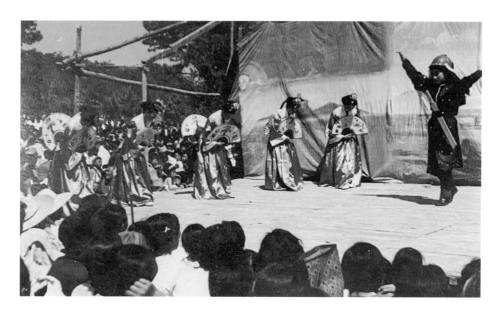

이미라 춤극 〈성웅 이순신〉 온양 야외 공연에서 '춤 보는 사람들'(1962. 4. 28)

1. 춤꾼

춤꾼은 순 우리말인 동사 '추다'에 'ㅁ'을 부쳐서 명사가 된 '춤'과 '꾼'이 합쳐진 말이다. 『표준국어대사전』에 의하면 '추다'는 '춤동작을 보이다' 외에도 '업거나 지거나한 것을 일정한 곳으로 치밀어 올린다', '맥을 추다', '추리다' 등 어떤 형태를 함축한우리말 동사이다.

'꾼' 자체는 어떤 일에 능숙한 사람을 낮잡아 이르는 우리말 명사이지만, '꾼'이특정 일을 지칭하는 명사와 함께 '~ 꾼'으로 쓰일 때는 '어떤 일을 전문적으로 잘하는사람', '어떤 일을 습관적으로 즐겨 하는 사람', '어떤 일 때문에 모인 그 일의 특성을많이 지닌 사람'의 뜻을 더하는 접미사이다. 우리말의 뿌리를 찾아서 그 가치를 찾으려는 최근의 현상으로 볼 때도 '꾼'이 좀 더 친근하고 전문성을 지닌 단어가 아닐까생각된다.

국가별로도 춤꾼을 번역해 보면 의미상 차이는 다소 있지만 대부분 춤을 즐기며 어릿광대처럼 익살스럽게 추는 사람, 춤을 전공하여 추는 사람, 춤을 직업으로 가진 사람 모두를 총괄하는 단어임을 알 수 있다.

현대로 올수록 한국에서 '춤꾼'이란 단어는 학업으로 춤을 전공하여 전문 춤단체에 소속된 사람은 물론, 춤 자체가 삶의 목적과 수단이 되어 개별적으로 춤과 관련된 활동을 하거나 개별 춤단체를 만들어 지원금을 받고 공연을 하는 사람 모두를 지칭한다. 춤이 삶과 함께 해 온 원초적 예술이기에, 누구나 춤을 출 수 있고 즐기지만그러기에 더더욱 춤이 종합예술로서 춤꾼이 예술인으로서 인지되는 데는 많은 시간이 걸렸다. 어느 시대에도 어느 곳에도 춤꾼은 존재했기에 역사의 흐름 속에서 갑오경장 이전은 유형별 전통춤꾼으로, 갑오경장 이후 2005년까지 춤 공연을 하는 전문무용수는 가능한 한 춤꾼으로 명명했다.

1.1. 갑오경장 이전의 춤꾼

상고시대 대표적인 제천의식으로 부여(夫餘)의 영고(迎鼓), 고구려의 동맹(東盟)과 예(濊)의 무천(舞天)을 들 수 있다. 이는 집단적인 농경의례로 하늘에 제사를 지낸 후 남녀노소 모두 모여 춤과 노래로 즐기는 일종의 축제였고 오늘날까지 정월과 10월에 몇몇 지역에서 동제(洞祭)로 전승되고 있다. 제천의식에서 추어진 춤은 개인적인 춤이 아닌 원시적 집단가무의 형태였다. 따라서 의식을 주관하는 제사장은 물론 의식에 참여한 모든 사람들도 춤을 즐기고 추는 춤꾼이었다. 특히 제사장인 무당은 푸닥거리 굿의 원초적인 형태인 새신의식(賽神儀式)을 행하는 춤꾼이며 동시에 이러한 의식이 신과 사람 모두에게 더 의미 있도록 즉흥적으로 춤을 만든 춤 작가였다.

삼국시대 이후 왕권 강화와 서로간의 영토분쟁으로 계층간의 갈등도 증폭되면서 전쟁이 계속되었다. 이러한 상황에서 지형상 중국으로부터 유교문화의 유입은 귀족인 양반문화의 생성·발전에 기여하면서 왕에게 재주를 드리는 정재(呈才)춤으로 이어졌다. 한편 일반 평민들의 삶에서 배태된 생산적·주술적·종교적인 춤은 민속춤으로 행해졌다. 역사적 흐름 속에서 정치 사회적 현상은 직간접으로 춤의 양상에 영향을 주었고 그에 따라 춤꾼들의 유형도 다채로워졌다. 갑오경장이전 우리춤을 계승·발전시킨 대표적인 전통춤꾼으로는 무당, 남사당, 승려, 무동, 기녀를 들 수 있다.

1976년 제17회 전국민속예술경연대회·제27회 개천예술제

1.1.1. 무당(巫堂)

풍요와 장수를 기원하며 천지에 제사하고 여러 날 가무로써 즐기는 의식을 감성적으로 잘 행하는 춤꾼이 무당이다. 이러한 의식에서 추어졌던 가무는 오늘날의 은산별신굿과 도당굿 등 각 지역의 민속놀이 형태로 전승되고 있고 민속놀이에서 무당은 단연 대표적인 춤꾼으로 등장한다. 사실 무당은 노래와 춤으로서 신령들을 달래며 그들과 교통하는 춤꾼이다. 무당들에게 있어서 가무는 재앙을 없애고 복을 가져다주는 수단이며 종교적 의식이었다. 신령들을 즐겁게 하는 가무와 귀신의 원한을 풀고 위로하는 가무 등 종교적 의례의 한 분야로 분화·발전되어 지역별로 무당은 그 지역의 특성에 어울리는 굿을 전승·발전시켰다.

늘 신과의 일체화 현상을 보이기 위해 무당은 수십 벌 혹은 수백 벌을 마련하여 접신한 신별로 그 신의 옷을 입고 삼신선, 방울, 언월도, 삼지창, 오방기, 소지 등 신의 특성에 따라 무구를 들고 신들린 듯한 춤을 구현한다.

무당춤은 무당들의 성격에 따라 강신무와 세습무로 구분된다. 신병을 앓고 내림굿을 통한 강신 체험으로 신과 일원화되어 영적 힘을 지닌 무당이 되어 추는 춤을 강신무라고 하며 무당은 그때그때 즉흥적으로 춤을 추며 공수를 내려 인간의 미래사를 예언한다. 반면 세습무는 굿 청으로 신을 강림시키는 춤을 추는 것이다. 무당이 춤으로 신을 현혹시켜 굿판에서 함께 놀도록 신에게 바치는 춤으로 강한 목적으로 세습되었기에 계승·발전하면서 예술성을 띤다. 극적 표현과 예술적 몸짓으로 신을 모시거나 보내는 춤을 만들다 보니 자연 춤꾼으로서의 기량도 뛰어나야 한다. 또한 각기 다른 성격을 지닌 무당들이 있는데, 접신이 되어 예언이 더 의미가 있는 말하는 춤꾼, 접신을 위해서 각 종 춤을 만드는 춤 작가인 춤꾼, 한국의 전통 무속춤을 이어가는 춤꾼이 그러하다. 우리는 종종 무대 위에서 열정적으로 연기하는 배우나 무아지경에 이르는 춤꾼을 종종 신들린 무당 같다고 말한다.

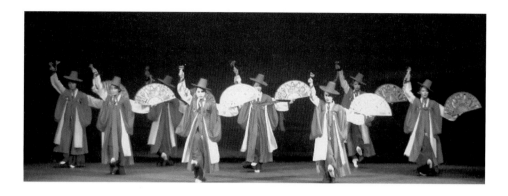

쿰댄스컴퍼니(KUM Dance Company) 〈부정놀이: 호주 '제15회 한국의 밤' 공연〉中, 2006.

1.1.2. 남사당(男寺黨)

예로부터 지형적으로 평야가 많은 지방은 농업이 주산업이기 때문에 두레가 매우 발달했고, 논농사에는 물의 확보가 절대적이기에 우물고사(정제)나 기우제가 많았다. 이러한 각종 제의에 농악 또는 두레 굿의 형태로 징, 북, 장고, 소고 등 타악기를 들고 함께 발을 맞추어 춤추는 유랑예인집단인 남사당패는 신라시대 초기부터 구한말까지 서민사회에서 자연발생적으로 생성된 민중놀이 집단이다. 대장이라 불리우는 꼭두쇠와 곰뱅이 쇠(기획), 뜬쇠, 가열, 삐리 등 이 집단을 구성하는 전문 춤꾼을 '남사당', '사당'이라고 부른다.

『표준국어사전』에 의하면 남사당은 무리지어 이곳저곳을 떠돌아다니면서 소리나 춤으로 생계를 유지하던 남자춤꾼이고, 사당은 남사당과 같은 목적의 여자춤꾼이다. 남사당은 대표인 꼭두쇠를 중심으로 어린아이부터 노인에 이르기까지 40~50여 명으로 이루어져 있으며, 독신 남자춤꾼들만의 조직이다. 풍물(농악)·살판(땅재주)·버나(대접돌리기)·덧뵈기(탈놀이)·덜미(꼭두각시놀음)·어름(줄타기) 등 여섯 가지 놀이로 판을 벌이는데, 이 놀이를 춤과 장단·재주·문학·마임·재담으로 행한다. 농악으로 판을 벌이면 축제를 연상할 정도로 신명을 불러일으켜서 사람들까지 즉흥춤꾼

으로 변하게 하는 전문성을 띤 집단춤꾼이다.[73]

남사당패는 대장이라 불리우는 꼭두쇠와 곰뱅이 쇠(기획), 뜬쇠, 가열, 삐리, 저승패, 등짐꾼 등의 서열로 나뉘어 있다. 우두머리인 꼭두쇠의 권위는 대단히 높았기 때문에 꼭두쇠의 역량에 따라 남사당패의 인원이 늘어나기도 하고 줄어들기도 했다. 뜬쇠는 각 연희의 최고 기량을 가진 선임 연희자로 남사당의 각 연희 분야를 담당한다. 뜬쇠 밑으로는 각 연희에 소질 있는 가열이 있고, 또 밑으로 초보자인 삐리가 있다. 삐리는 재주를 배우지 못한 대략 7~8세가량의 예쁘장하게 생긴 소년들로 뜬쇠들의 결정으로 여장을 하고 각 연희에 배정되어 잔심부름과 기예를 익혔다. 4~5년 정도 기예를 배우고 가열로 기예가 숙달되면 벅구춤을 배우고, 벅구춤이 익숙해지면 타악기를 배워 전문 남사당이 된다.[74] 민속놀이와 민요가 어우러지고 가락과 춤사위가 다양해지면서 전문 남사당은 신명을 불러일으키는 춤을 추었다.

2011년 쿰댄스컴퍼니(KUM Dance Company) 이태리공연 41° FESTIVAL MONDIALE DEL FOLKLORE

73 제갈수빈(2019), 「남사당놀이를 한국춤 무용극으로 재구성한 '사당각시' 작품연구」, 중앙대학교 석사학위논문, p.5.

74 양근수(2007), 「무형문화유산 교육프로그램 연구」, 중앙대학교 박사학위논문, p.40.

1.1.3. 승려(僧侶)

백제 무왕 때의 예인인 미마지는 남중국인 오(吳)에서 기악(伎樂)을 배워서 일종의 불교선교무극을 전파시킨 최초의 불교의식무용 춤꾼이다. 그 후 통일신라에 이어 고려도 호불호위(護佛護衛)를 국시(國是)로 정하여 불사(佛寺)와 승려들을 보호했다. 거국적인 행사로 토속적인 천신의 명을 받드는 팔관회와 부처(Budda)를 숭상하는 연등회가 있었는데, 이러한 주술적 의미를 내포하는 대축연에 등불을 밝히고 춤과 노래, 백희(百戱) 등이 펼쳐졌다. 이러한 행사를 주관했던 승려들이 불교의식무용 전문 춤꾼이다.

불교무용은 불교의식 진행시 불교음악 범패를 전문적으로 배운 스님들에 의해 진행된다. 몸, 입, 생각을 통해서 삼업(三業)의 이치를 되새기는 한편, 깨달음을 행한 수행의 몸짓으로 부처님의 가르침을 새기면서 중생들을 구제하려는 데 있다. 범패가 부처님께 올리는 음성공양이라면 무용은 신업공양(身業供養)으로 재의식을 보다 장엄하게 한다. 불교무용인 작법의 목적도 근본적으로 동일하지만 재(齋)의식종류와 규모에 따라 춤의 종류, 무용인원수, 음악, 의상 악기, 장신구 등 을 달리한다.[75] 법무·승무라고 불리우며 모든 불교의식에 추어지는 불교무용은 크게 네 종류로 나뉘는데, 바라무·나비무·법고무·타주무로 살펴볼 수 있겠다.

작법의 하나인 법고무는 법고를 두드리며 추는 법무이지만 보이기 위한 춤이 아니었기에, 일정한 리듬이 없이 범패를 반주음악으로 하여 추며 장삼을 걸치고 양손에 북채를 들고 한다. 종류로는 법고를 치는 동작에 치중한 법고춤과 복잡한 리듬에 역점을 두는 홍구춤이 있다. 이 춤들은 승무·구고무 등의 민속춤에 영향을 주었고 현대에도 종종 무대에 올려진다. 최근에는 네 종류의 불교춤이 개별로 작품화되었고, 자연 이 춤을 추는 승려들은 예술성까지 겸비한 전문춤꾼이라고 할 수 있다.

75 법현(2002), 「불교무용」, 운주사, p.22.

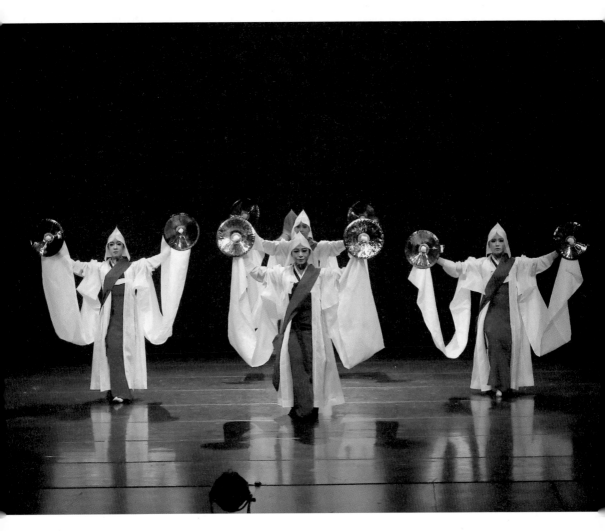

한양대학교 무용학과 정기공연 〈바라춤〉 中, 2013.

1.1.4. 무동(舞童)

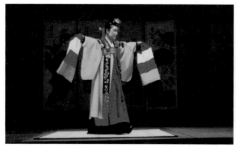 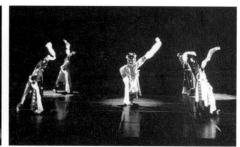

김운미 '우리춤 뿌리찾기' 中 〈춘앵전〉 정동극장, 1998. 김운미 '우리춤 뿌리찾기' 中 〈처용무〉 정동극장, 1998.

조선은 건국초기부터 이성계의 숭유억불(崇儒抑佛) 정책으로 고려시대의 화려했던 불교문화는 쇠퇴해지고 중국의 영향으로 유교에 기초를 둔 정치 문화 예술이 꽃피웠다.

조선시대 춤은 중국과의 잦은 교류 속에서도 중국으로부터 벗어나 새롭게 창작되고 정착되는 단계로 성장하고 발전하였다.

조선 초기에는 성리학을 바탕으로 개국과 관련하여 천인합일(天人合一)의 설화를 내용으로 몽금척(夢金尺)·수보록(受寶籙) 등과 사대사상을 표방한 춤인 근천정(覲天庭)·수명명(受明命)·하황은(荷皇恩)·하성명(賀聖明)·성택(聖澤) 등이 당악무의 형식을 빌려 창제되어졌다. 동시에 새롭게 우리의 정서에 맞도록 향악무도 창제했다.

향악무로는 봉래의(鳳來儀)·보태평(保太平)과 정대업(定大業) 그리고 문덕곡(文德曲) 아박(牙拍)·향발(響鈸)·무고(舞鼓)·학무(鶴舞)·학연화대처용무합설(鶴蓮花臺處容舞合設)[76]과 교방가요(敎坊歌謠) 등이 있다.

이와 같이 연례용으로 하는 궁궐의 의식 또는 경축 행사의 궁중무인 당악정재

76 김운미·이종숙(2005), 「한국전통춤의 기능분류법 재고-조선춤의 연원과 특성을 중심으로」, 『한국무용교육학회지』 제16집, p.154.

(唐樂呈才)와 향악정재(鄕樂呈才)를 위해 창사를 하며 춤을 추는 전문춤꾼인 무동(舞童)이 있었다. 창우 출신의 무동들은 어른이 돼서 교방청에 들어가 기녀들에게 춤을 가르치는 춤선생이 되었다.

1.1.5. 기녀(妓女)

교방기는 대부분 미와 재예(才藝)를 겸비한 관청의 기생과 관비 또는 무당 등으로 된 하층민들로 구성되었다.[77] 기녀로 성장하려면 시(詩)·서(書)·화(畵)는 물론, 예절과 가(歌)·악(樂)·무(舞) 등을 습득해야 했고, 예악을 담당했던 교방을 통하여 전문적으로 교습을 받았다.[78]

교방(教坊)은 지방 관아에 부속된 건물의 하나로, 대개는 관문 밖 객사 주변에 위치해 있으면서 노래와 춤과 악기 등 각종 기예를 익힌 기녀들이 관변의 이러저러한 행사에 초치(招致)되어 지방의 관변 문화를 화려하게 수놓았던 기관이다. 원래 고려시대로부터 속악(俗樂)을 맡아보던 기관으로 기생학교를 겸하였고, 조선시대에 오면 음악광장기관이 장악원으로 변하여 교방은 보통 기녀를 중심으로 한 속악의 담당기관으로 변하였다.[79]

고종 때에 이르면 진연 정재를 자주 베풀었고 출연한 기녀나 무동들은 행사가 끝나면 귀향하여 궁중에서 새로 익힌 가무를 동료들에게 전수시켰다. 이러한 과정에서 궁중의 가무가 지방으로 파급되었고 선비 취향의 궁중무와 평민 취향의 민속춤이 조화롭게 융합되어 예술성을 지닌 근대전통춤이 만들어 졌다.[80]

77 김동화(1966), 「李朝妓女史」 『아시아문제연구소 논문집』, 제5집, p.75.

78 강윤선(2011), 「시대적 변화에 나타난 한국춤 인식실태분석과 인식전환을 위한 방안모색」, 세종대학교 박사학위논문, p.26.

79 최영순(2004), 「전통춤의 형성과 발달과정 연구: 이매방류 승무를 중심으로」, 중앙대학교 석사학위논문, pp.5-6.

80 정병호(1990), 『무용론』, 서울육백년사, p.12.

조선 후기 19세기부터는 춤판이 부잣집 대청마루 같이 집안의 좁은 공간으로 들어온 관계로 자연히 뛰는 동작이 없어지고 정적 지향의 춤이 형성되면서 구경꾼인 사대부를 대상으로 고상하고 우아한 표현적 춤이 된 것이다.[81] 이렇게 양식화된 춤 중에 위에서도 언급했듯이 궁중정재로 유입된 검무, 북춤, 불교춤에 영향을 받은 승무, 민속춤에 영향을 받은 수건춤, 태평무, 남무, 한량무, 굿거리춤, 입춤 등이 있는데, 이러한 춤을 잘 추기 위해선 춤꾼은 더욱 더 정진해야 했다.

이와 같이 현재 국가무형문화재 무용 부문 개인종목으로 지정된 27호 승무나 97호 살풀이춤을 비롯한 다양한 전통춤 등은 대부분 조선시대 가무를 담당했던 전문춤꾼인 기녀들에 의해 전승되었고, 오늘날 한국인의 정체성과 예술성을 세계에 알리는 대표적인 춤으로 자리 잡는 데 가교 역할을 했다.

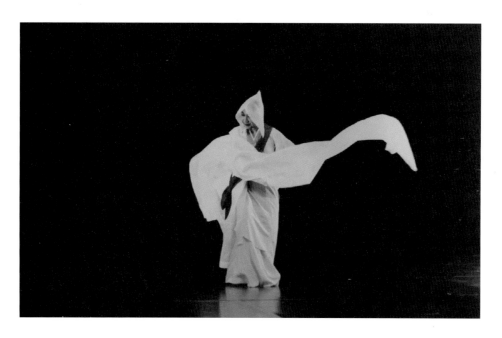

김운미 중요무형문화재 27호 이매방류 〈승무〉, 2013.

81 김윤주(2002), 「근대 교방춤에서 공연무용으로의 전개 양상 연구」, 중앙대학교 석사학위논문, p.6.

이미라 장홍심류 〈수건춤〉[82]

82 1958년 추정.

1.2. 갑오경장 이후의 춤꾼

갑오경장 이후 다양한 외래 문화가 물밀 듯이 유입됨과 동시에 일본을 통해서도 서구의 춤형식이 학교에서 교육춤으로, 극장에서 예술춤의 형태로 소개되었다. 신식학교에서 유희로 건강을 위한 춤 교육이 행해졌고, 그것을 가르치는 교사들은 춤을 출 줄 알고 만들기도 했던 춤 작가이자 춤꾼들이다. 예를 들면 1921년 고곽춤(HOPAK DANCE) 등 각국의 민속춤을 소개한 해삼위 조선학생음악단에 소속된 학생단원들이나, 개화기에 진명·숙명 등 몇몇 학교가 개최한 운동회에 유희를 담당했던 교사 또는 교사들 대상의 춤교육 강습회 교사 등으로 이들도 포괄적 의미의 춤꾼이다.

한편 근대 대표적인 춤꾼으로는 최승희와 조택원, 박영인 등과 그들에게 춤을 배우고 공연한 춤꾼들이 있다. 신무용은 자생적으로 형성된 우리민족의 근대춤이 아니라 형식에 매이지 않은 표현의 자유로움을 추구하는 서구의 문화를 적극적으로 수용하는 단계에서 발현된 춤이다. 이시이 바쿠의 공연 후 최승희와 조택원 등을 중심으로 무대화된 공간인 극장에서 춤꾼과 구경꾼이 분리되면서, 춤꾼도 이전의 춤과는 다른 본인의 사상을 담은 춤언어로 구경꾼과의 소통을 최우선으로 하는 춤을 추게 되었다.

무당·기녀·남사당 등 갑오경장 이전의 춤꾼들이 사회적으로 낮은 신분이었다면, 갑오경장 이후 학교교육을 받고 신무용을 하는 춤꾼들은 사회적으로 존경받는 위치에서 춤을 추었다. 모두 다 춤꾼이었지만, 기녀나 무당들이 대부분이었던 전통 춤꾼들과는 달리 서양식 기법으로 우리춤을 재해석하여 창작한 춤꾼들, 사상과 감정이 표출되는 신무용을 하는 춤꾼들은 무용가·안무가·무용예술가·무용수들로 호칭되었다.

해방 후 전통춤을 보호하기 위해서 1958년에 전국민속예술경연대회를 서울에서 개최하였고, 이후 해를 거듭하여 개최되면서 유형별로 국가무형문화재로 지정되었다. 이러한 과정에서 유형별 관련 종목의 대표적인 춤꾼, 즉 보유자들은 국가로부터 지원받으면서 춤을 전수하고 그 과정에서 전수조교·이수자·전수자 같은 전문 춤

꾼들이 배출되었다.

1964년 국가중요무형문화재 제1호로 지정된 종묘제례악이 2001년에, 제39호 처용무·제8호 강강수월래·제3호 남사당놀이가 2009년에, 농악이 2014년에 유네스코 세계무형문화유산에 지정되었다. 이에 의식이나 연희 같은 집단춤을 전승하는 전속춤꾼은 더 큰 에너지를 얻을 수 있었다.

이와 같이 과거에는 계층별로 분류된 전통춤꾼이었지만 현대에선 유형별 관련 단체의 전속단원으로 기량을 익히며 평가를 받는 전문춤꾼으로 활동한다. 이 모든 유형별 춤들이 근대 이후 극장이라는 프로시니엄 무대가 일반화되면서 춤 작가와 구경꾼의 의도에 따라 한 면에서 볼 수 있게 되었기에 평가가 가능해진 결과라고 생각한다.

앞에서도 언급했듯이 근대 이후 춤이 역사적 흐름과 함께 무대화된 예술, 종합적인 창작예술로 정착하면서 전문춤꾼들이 포괄적인 춤꾼과 구분되어진다. 시간과 공간적인 흐름을 통해 춤이 무대화가 되고 극장의 형태로 넘어오면서 직업춤꾼으로서의 가치와 역할에 대한 해석도 달라졌다. 보다 전문화된 현대사회 춤꾼들은 무대에서 춤을 추는 전문예술인으로 국립·시립·도립뿐만 아니라 사설 기관이나 무용단 등에 소속되어 직급에 따라 매월 급여와 각종 공연수당을 받는다. 춤의 표현과 기술로 전문성을 인정받는 전문 춤꾼들은 춤 작가의 의도뿐만 아니라 본인의 독특한 색깔을 몸으로 표출할 줄 아는 예술가이다.

과거에는 각 유형별로 그 춤으로 인정받고자 쉴 새 없이 반복수행하는 혹독한 수련과정이 필수조건이었다면, 현대로 올수록 춤꾼들은 본인이 하고 싶은 말을 다 할 수 있는 몸을 만들기 위해서 수련한다.[83] 나아가 현대 춤꾼들은 작품캐릭터의 몰

83 『대영백과사전(Encyclopedia Britania)』은 'Dance'를 다음과 같이 정의했다. 즉 'Dance'는 집단적인 환희(歡喜)하든가, 종교적인 기쁨에 의해 일어나는 근육(筋肉)의 자연스러운 행동으로 춤을 추는 사람이나 관객에게 다 같은 즐거움을 주는, 우미(優美:Grace)한 움직임의 다양한 구성체(構成體)이다. 이를 위해 무용수(舞踊手)가 다른 사람에 의해 안무(按舞)된 동작과 정열을 재현(再現: Reproduce)하기 위하여 충분히 단련하고 그 결과로 이루어지는 운동의 결정체(結晶體)이다.

입도를 위해서 춤 작가의 입장에서도 주제와 관련된 타 예술을 통해서 작품의 주제를 직간접으로 체험해 본다. 무대 위의 춤꾼이 작품의 캐릭터에 몰입한 춤을 출수록 구경꾼의 몰입도가 상승하고 구경꾼과의 공감대 형성의 정도는 작품의 성과와 비례한다. 이를 위해서 춤꾼들은 늘 연습은 공연처럼 준비를 철저히 하고, 공연은 연습처럼 편안한 마음으로 관객들과 즐겁게 소통함이 필요하다. 나는 늘 미래의 춤꾼인 제자들에게 말한다.

"연습은 공연처럼, 공연은 연습처럼!"
"공부하다 지치면 몸으로 그것을 생각하며 춤추고,
춤추다 지치면 몸의 양식이 되는 책을 보라!"

2. 춤 구경꾼

동양과 서양의 공연문화는 오랜 세월동안 각기 다른 이념과 미학을 기반으로 발전해왔다.[84] 이는 '마당'과 '무대'가 지닌 공간적 특성의 차이로 설명할 수 있고 이것이 마당극과 무대극을 이해하는 첫걸음이다.

서양 공연예술의 '무대'는 연극이나 춤을 보여주기 위하여 구경꾼의 자리인 관객석과 구별하여 만들어 놓은 장소로 어느 정도 높이로 쌓아 올려 구경꾼과 명확한 물리적 구분을 갖는 공간이었다.[85] 원시 단계에서는 광장·언덕 등 자연지형을 이용하였으나, 경제·문화의 발전과 함께 가장 일반적이고 보편화된 액자형 무대인 프로시니엄 무대(proscenium stage)가 만들어졌다. 시선의 분산을 막아 극 중 정서에 집중케

84　정경조(2015), 「한국의 문화:한국과 서양의 관객참여비교연구」, 『한국사상과문화』, 80(0), p.247.

85　이영미(2001), 『마당극 양식의 원리와 특성』, 시공사, p.167.

할 수 있는 장점은 있지만 무대와 구경꾼을 분리시켜 무대와 거리감을 갖게 한다는 단점이 있다.

반면 우리의 '마당'은 생활공간이며 땅바닥이나 마룻바닥처럼 지면과 거의 동일한 높이의 바닥으로 객석에서 구경꾼이 별 어려움 없이 드나들 수 있는 공간[86]이다. '마당' 자체가 같이 뒤섞여 놀 수 있는 옥외의 장소라는 의미가 포함되어, 공연이 있는 곳에 구경꾼이 모이는 것이 아니라 구경꾼의 관심을 끌 수 있는 공연으로 구경꾼과 일체를 이룰 수 있는 '열린 공간'이다.

일방적으로 한쪽 편을 향해서 앉혀진 극장무대극의 구경꾼은 무대와 대면하여 객석에 혼자 앉아 있는 셈이지만, 마당에서의 구경꾼은 공간적 특성상 그들끼리 마주볼 수도 있고 춤꾼과 숨을 나누며 그 신명까지도 함께 나눌 수 있다. 큰 터인 마당에서 굿이나 의식 및 각종 연희에 참여한 구경꾼, 대청마루위의 좁지만 사방에서 함께 할 수 있는 공간에서의 구경꾼 모두 공연에 바로바로 참석하고 훈수를 둘 수 있었다. 마당에서 행하는 공연에는 마을전체 주민이 구경꾼이 되었고, 사대부의 대청마루에선 사대부가, 궁궐에선 임금과 신하들이 구경꾼이 되었다.

그러나 근대 이후 구경꾼들은 모두가 언제든 참여할 수 있는 열린 공간보다는 극장무대라는 폐쇄적인 공간에서 티켓만 구매하면 구경꾼 모두가 보고 싶은 공연을 계층별 구분 없이 고정된 객석에서 볼 수 있기를 원했다. 공연을 보러 오는 소비자인 현대사회의 구경꾼은 정신적 욕망을 충족시켜 줄 공연예술을 소비하는 사람으로 공연예술시장에서 공연 티켓 구매로 수익 증대에 직접적인 관계를 가진다.

공연예술에 무대와 무대에서 행위를 하는 사람과 관객이 절대적인 요소이듯이, 종합예술인 춤 공연도 춤 무대와 춤꾼 그리고 이를 보는 구경꾼과의 소통은 필수적인 관계이다. 사전적 정의로 '관객'은 "흥행물을 구경하는 사람"이라고 요약하고 있다. 순수한 우리말로 구경꾼이라고도 하는데 이는 호기심을 만족시키려는 방관자까

86 위의 책, p.248.

지 포함한 넓은 의미에서의 관객을 의미한다.[87] 현장성을 바탕으로 무대에서 전개되는 공연에서 구경꾼이 무대 위의 춤꾼과 감성적 교류가 클수록 그만큼 예술로서의 춤이 빛을 발했다고 볼 수 있다.

폴 덤(Thom, Paul)은 '관객'에 대해, 훌륭한 관객은 스스로 기회를 포착하는 과정에서 발전적인 가능성을 가진다고 주장한 바 있다. 문화연구자 존 피스크(John Fiske)[88]는 '신수용자론'을 주장하며 문화적 텍스트의 의미를 수용자, 즉 관객이 자율적으로 창조할 수 있다고 보았다. 다시 말해 관객은 거의 완벽한 독자성을 가지고 의미를 창조해낼 수 있으며 사람들이 문화적 텍스트로부터 각자 자신만의 의미를 취할 수 있다고 주장했다.[89]

공연예술은 현장성이라는 특수성과 동시에 일회성, 즉흥성, 동시성 등을 포함하고 있다. 이러한 환경 안에서 많은 것들을 공유하고 함께 완성하는 구경꾼이 존재하고 있음에도, 대부분의 공연에서 구경꾼은 그저 만들어진 작품을 있는 그대로 '바라보고, 감상'하는 존재로 간주되어 왔다. 그러나 예술로서의 의미와 그것이 전달되어 사용되는 방식은 예술의 창작자가 아니라 그것을 수용하는 구경꾼에 의해 결정되기 때문에 예술을 이해하는 핵심은 바로 구경꾼에게 있다.[90]

구경꾼은 무대 위 창조된 인물에 자신의 감정을 이입하면서 감성적이고 감정적인 공감과 소통을 해 왔다. 또한 무대 위에서 일어나는 환영(illusion)을 무언의 약속을 통해 묵인함으로써 이미 공연을 성립하게 만드는 필수적 기능을 수행하고 있다. 무대 위의 환영이 성립되기 위해서는 관객의 동의가 필요하기 때문이다.[91] 만약 관객이 무대 위의 환영에 대해 심리적 동조를 하지 않는다면 공연은 처음부터 성립할 수 없

87 오은영(2019), 「관객 참여형 공연 유형 및 특성 연구」, 경희대학교 석사학위논문, p.6.

88 존 피스크 1935년 생으로 1980년대 수용자의 능동성의 '신수용자론'을 주장한 문화연구자이다. 영국 캠브리지대학교를 졸업하고 1988년 이후 미국 위스콘신대학교 커뮤니케이션 학과에서 교수로 재직하고 있다.

89 빅토리아 D. 알렉산더(2013), 최샛별·한준·김은아 역, 『예술사회학』, 살림, p.357.

90 위의 책, p.347.

91 홍영주(2013), 「연극에 있어서 일루전(illusion)과 관객의 역할」, 『연극교육연구』 제23집, p.292.

게 된다.[92] '창작자', '생산자'로서의 관객은 과거의 단순히 관람하고 감상하는 수동적 존재에서 벗어나, 작품의 완성을 위한 '핵심적 주체 요소'로서 적극적으로 참여해야 한다. 이와 같이 관객에 대한 새로운 시선은 구경꾼의 '태도'와 '행위'의 변화를 불러 온다. 또한 구경꾼의 존재와 역할을 새롭게 발견하고 변화시키면서 예술과 인간의 삶, 모두를 더욱 다채롭고 풍요롭게 만들어 준다.

앞서 살펴본 바와 같이 구경꾼은 없어서는 안 되는 요소이기에, 더욱 다양한 창작 작품으로 구경꾼과 소통하고 보다 많은 이들이 향유할 수 있도록 춤작가는 꾸준한 관심과 이해, 구경꾼의 입장에서 늘 새로운 시선으로 생각해 봄이 필요하다. 현대사회로 올수록 문화예술은 소모되는 재화와 용역이 아니라 관객도 '능동적으로 참여하는 구경꾼'이라는 관점의 변화를 가져오면서 관객의 개발에 더더욱 관심을 갖게 되었다.

새로운 관객들을 끊임없이 창출해내고 확대시켜 이들과의 관계를 지속적으로 유지하기 위해서는, 꾸준하게 문화예술교육을 받은 구경꾼이 열렬한 춤소비자가 될 수 있도록 구경꾼 개발이 우선되어야 한다.[93] 이를 위해서 공연작품에 참여할 잠재 구경꾼의 동기유발을 촉진하고, 기존 구경꾼이 공연예술단체와 지속적인 관계를 맺을 수 있는 방안을 추진하는 것도 의미 있다고 생각한다.

92 앙드레 엘보(2008), 신현숙·이선영 역, 『공연예술의 기호』, 연극과 인간, p.56.

93 임상오(2001), 『문화경제학 만나기』, 김영사, p.67.

Q. 춤이 근원적·태생적·원초적 예술이라고 하는 이유는 무엇인가요?

동서 어느 민족을 막론하고 상해, 질병, 기타 생명의 보존에 장애가 되는 외적·내적인 요인 또는 재앙이 모두 신이 노함과 악마의 짓이라 하여 제(祭)를 지냄으로써 이러한 불행을 면할 수 있다고 믿었다. 특히 하늘·땅·태양·신·산악 등 자연계를 숭상하는 원시신앙의 속성, 즉 숭천경신(崇天敬神)이 일상적이었던 만큼 군중이 모여서 함께 신에게 노래를 부르고 춤을 췄다. 우리의 민속놀이 중에 지신밟기[94]도 이러한 사례[95]에 해당된다.

따라서 서양식 사고로 춤은 지구에 인간이 존재할 때부터 존재하였을 것이고, 일원적(一元的) 이원론(二元論)이 근간을 이루는 동양식 사고로는 정적인 기운인 음과 동적인 기운인 양의 기운이 반복된 양상으로 나타나는 태극 조화가 이루어졌을 때 춤이 행해졌을 것이다. 인간사회는 하늘의 기운과 땅의 기운이 어우러진 것이라는 삼재(三才)사상에 근거한 것으로, 그러한 기운을 몸으로 표출하려는 인간의 본능에서 춤이 비롯되었을 것이다. 동양에서는 예로부터 공간의 변화에서 나타나는 기운의 양상에 몰두했다.

한국은 지형적으로 볼 때 서북쪽으로 거대한 대륙인 중국과 맞닿아 있고 동으로는 호시탐탐 육지로 진출을 꿈꾸는 섬나라 일본과 마주하고 있다. 때문에 독자적

94 송석하(1958), 『한국민속고』, 일신사, pp. 20-21.

95 경상도 지방에서 북, 꽹과리, 소고, 장고를 갖추고 사냥꾼(수렵인)을 가장한 춤패들이 집집마다 돌아다니며 원형의 형태로 돌아가며 춤을 추면서 기원과 감사의 '지신밟기' 즉 도무(跳舞)가 행해졌다.

인 삶이 어려울 정도로 거대한 대륙을 머리에 얹고 거대한 바다의 풍랑을 겪으면서도 시간의 흐름에 순응하며 파란만장한 삶을 개척한 역사가 있으며, 이를 문화 예술로 다양하게 승화시켰다.

한국은 사시사철과 삼한사온 등 변화무쌍한 자연환경으로 한반도 안에서도 동과 서, 남과 북의 문화가 각기 다른 특성을 지닌다. 그러한 삶에서 잉태된 몸짓은 춤으로, 소리로 발전시켜서 그 맛과 멋을 창출했고, 여기에 극적인 요소까지 더하면서 그 재미가 배가 되었다. 뿐만 아니라 이러한 특성은 노동에도, 연희에도, 의식에도, 교육에도 적용되어 목적하는 성과를 이루어냈다.

이것이 곧 한국인의 '숨', 춤이기에 춤은 태생적 원초적 예술이다.

Q. 춤과 움직임은 다른가요?

B. C. 3세기 초엽 『신통대전(Deipno-phistai)』에서 아데나이우스(Athenaeus)는 육체의 보호, 수련, 활동성, 수수함이 드러났던 과거 희랍의 춤이 점점 쇠퇴하고 있음을 한탄했다. B.C. 2세기 루키아노스(Lucianos)의 『춤에 관한 대화록(On Dancer)』에는 춤의 열광적인 지지자와 그 반대자들 사이에서 춤의 지위를 옹호해야 할 필요성을 논하고 춤이라는 예술의 미학적·심리학적 분석을 제시했다.

그러나 펠로폰네소스 전쟁 후 도덕적 규범의 쇠퇴로 퇴폐하여 B.C. 22세기경에 발달한 장엄한 집단무용이 그 중요성을 상실한 채 관상용으로만 행해질 때 '무용수는 무엇을 해야 하는가?'라며 당시의 춤에 대한 회의적인 시각도 있었다. 사실 일반인들 사이에서 춤꾼이 술에 취해서 하는 프리지아 무용(phrygian dance)은 논의에서 제외된다. 숙련된 춤꾼일지라도 일상생활에서 하는 음주(飮酒)가무(歌舞)를 춤이라고 할 수 없다.

『표준국어대사전』으로 움직임·동작·춤사위를 정리해 보면, 움직임은 일반적인 위치변동으로 인한 자세나 자리의 변화에서 이루어진 상황으로 인간의 사고 사상 및 활동이나 일의 형세가 변하는 무형적인 변화까지 말한다. 동작은 모든 생명체들의

일상적인 움직임 또는 그런 모양을 지칭하며, 춤사위는 춤의 기본이 되는 낱낱의 일정한 동작이라고 정의하고 있다. 이와 같이 춤과 움직임은 유형적인 위치변동과 무형적인 사고와 감정의 변화를 수용한다는 점에서는 거의 같으나 춤사위가 기본이 되는 춤은 숙련을 필요로 함이 다르다고 할 수 있다.

중요무형문화재 제1호 종묘제례악 보유자였던 김천흥은 다음과 같이 말했다.[96]

> "한이라는 게 그 사람의 정신이라고 생각해요. 정신 속 멋이 한이고 그 한이 발효될 때 흥이 되는 거고 흥이 극치에 이르면 멋이 되는 것이라 생각해요. 그 멋과 흥도 훈련을 통한 거라야 된다는 거죠"

이미 답을 한 질문 이외에도 '몸을 활용해야만 춤인가요? 인공지능이 하는 활동도 예술 또는 춤이라고 하나요?', '자신의 생각을 몸으로 표현해내는 행위만이 춤인가요?', '춤이라는 단어에는 째즈, 힙합, 댄스 스포츠 등 단어도 포함되어 있나요?, 또 어떤 종목의 댄스가 포함될 수 있나요?' 등이 있었다. 이 부분은 앞서 언급되었던 프리지아 무용처럼 그 논의가 사회적 상황과 춤을 할 때의 목적 등에 따라 달라질 수 있다. 그러나 춤은 어디까지나 숨쉬는 인간의 움직임을 숙련된 신체로 표출하는 대표적인 종합예술이다.

Q. 한국춤의 특성은 무엇인가요?

우리민족은 예로부터 희로애락을 가·무·악(歌舞樂)으로 보여 주고자 했다.

한국춤은 크게 전통춤과 창작춤으로 구분된다. 전통춤은 대개 고대로부터 조선조까지 연희된 것으로, 각 개의 고유성과 역사성을 지닌 춤들을 의미한다.[97]

현존한 전통춤들은 조선 500여 년의 역사 속에서 면면히 이어져서 오늘에까지

96 김천흥(2005), 하루미 외 역, 『심소 김천흥 선생님의 우리춤 이야기』, 민속원, pp. 358-359.
97 김운미·이종숙(2005), 앞의 논문, p. 150.

계승된 것이다. 조선은 유가(儒家)의 정치 이념을 국시로 했기에 예악(禮)을 중시하였다. 예악은 궁중에서만 이루어진 것이 아니라, 각 지방의 제도에도 반영된 범국가적 활동규범이었다. 연회(宴)와 제향(祭享)의 규칙이 곧 예(禮)라면, 여기에서 연주되고 연행된 음가무(音歌舞)가 바로 악(樂)이다.[98]

궁중춤(court dance)은 '궁중에서 추는 춤'이라는 장소의 제한성이 두드러진다. 궁중을 중심으로 연행된 내부의 춤을 궁중무용이라고 하고, 그 외 밖에서 연행된 춤을 '민간무용'이라고 하여 궁중과 민간의 위계(位階)적 2중 구조로도 나눈다. 민속춤 (folk dance)이란 그 나라 민중의 성격이 가장 많이 표출된 춤으로 민중 자신들에 의해 직접 창작되고 춤추어지는 무용이라고 한다.[99] 민속춤을 향유해 온 계층은 농민·어민·상인과 천민 등 소위 피지배계층인 서민이었을 것이며, 감상보다는 직접 참여하는 탈춤·농악춤·허튼춤·모방춤을 민속춤이라고 하였다.[100]

이러한 춤의 특성은 앞의 질문에서도 답했듯이 지정학적 측면에서 더 분명해진다.

한국은 봄, 여름, 가을, 겨울 사계절이 뚜렷하고 70%의 산맥에 삼면이 바다로 이루어진 지형적 특성으로 예로부터 지역별 다양한 특산물이 있었고 절기별 색다른 음식문화를 꽃피워 왔다. 비록 땅의 면적은 적지만 각 지역이 독특한 문화를 발달시켜서 그들만의 곰삭은 맛과 농익은 멋을 문물로 창출했는데 이것이 오늘날 세계적으로도 인정받고 있는 천·지·인(天·地·人)이 함께 한 대표적인 한국 유·무형문화재들이다. 한편 강한 힘을 가진 대륙과 접해 있는 반도(半島)인 탓에 다사다난한 어두운 현실세계의 맺힘을 신과 자연에 의지하며 초능력을 기원하는 춤과 노래로 풀어내고자 했는데 이러한 밝음을 기원하는 우리 민족의 심성(心誠)이 춤문화적 특성이다. 세계적으로도 그 유례를 찾아보기 힘든 1919년 3·1 독립만세운동도 이러한 민족적 특성이 함축된 두레와 같은 소중한 나눔의 문화에서 비롯되었다고 볼 수 있다. 인간의 대표적 감성인 희로애락(喜怒哀樂)까지도 삭혀서 예술로 승화시킬 수 있는 민족이기에

98 김운미·이종숙(2005), 앞의 논문, p.157.

99 김매자(2002), 『한국무용사』, 삼신각, p.98.

100 이병옥(2003), 『한국무용민속학개론』, 노리, pp.26-29.

문화적 역량이 풍부했고 그러한 민족적 특성은 오늘날 한류문화의 정신적 뿌리가 되었다.

Q. 춤과 의상은 어떤 관계인가요?

"발레는 인간의 몸을 교묘하게 만들고 비트는 고루하고 정형화된 춤이다.
나는 곡예사이기를 거부한다."

토슈즈와 타이츠를 벗어던지고 반라의 몸으로 무대에 선 이사도라 던컨(Isadora Duncan, 1877-1927)은 현대무용의 시작이자 전설이다. 또 데니숀 무용학교를 설립한 미국 모던 댄스의 위대한 선구자 루스 세인트 데니스(Ruth St. Denis, 1879~1968)는 동양 종교에 매료되어 "좋은 무용가와 안무가가 되려면 발레는 물론 인디언 춤, 스페인, 인도의 민속춤까지 배워야 한다!"고 했다.

반면 도리스 험프리(Doris Humphrey, 1895-1958)는 동작 분석과 테크닉의 정립으로 대규모 무용단을 구성해 웅장한 무대를 선보였다.

춤에 '우연성'과 '즉흥성'을 도입한 머스 커닝햄(Merce Cunningham, 1919-2009)은 음악과 미술, 디자인등 다른 장르와의 적극적인 혼합을 시도하며 움직임에만 집중하며 신체의 표현력을 확장시켰다. 즉 모든 움직임은 그 자체로 무용이 될 수 있다는 것이다. 이러한 세계적인 무용가들의 이념은 19세기 프랑스와 독일을 중심으로 일어났던 자연주의 운동의 영향을 반영하고 있다.

루소(Jean-Jacques Rousseau, 1712-1778)의 '자연으로 돌아가라'는 말은 틀에 박힌 교육의 혁신을 외친 혁명적인 사고로 이성보다 감성을 중요시한 자연주의 운동에 불을 지피면서 문학에서는 극무대를 중심으로 그러한 운동이 일어났다. 자연주의 선구자로 평가되는 프랑스의 극작가인 베크(Henry Becque, 1837-1899),독일의 연출가이자 평론가인 브람(Otto Brahm, 1856-1912)은 자연주의 연극운동을 전개하고 '자유 무대'를 창설하였다. 이와 같이 서양에서는 자연의 아름다움이나 개성을 재현하는 것이 예술

의 목적이 되면서 한국의 연희놀이처럼 자유 공간은 물론 자유로운 움직임과 자연스런 의상으로 신체가동력을 극대화했다.

반면 한국은 신무용이라는 무대무용을 탄생시키며 테크닉 위주의 춤으로 나아갔고 일상에서 춤으로 말하고 춤으로 숨쉬던 삶과는 점점 멀어져 갔다. 이는 의상의 규격화와도 연결되었다. 결국 인간의 삶에서 의·식·주 는 뗄 수 없는 요소이듯 의상과 무대, 삶의 양식인 춤도 서로 절대적인 영향을 주고받는다. 춤꾼 역시 분장실에서 분장을 하고, 의상을 입고, 춤소도구까지 들고, 배역에 따라 변신하면 맡은 배역의 인물이 허상에서 실상으로 바뀌면서 춤사위와 구성도 그 성격에 따라 바뀌게 된다.

한동안 빠르게 규격화된 근현대의 문화 속에서 춤과 의상, 무대뿐만 아니라 모든 분야에서 제3의 산물(産物)이 잉태되기 시작하자 한국 춤의 정체성 논란이 가중되었다. 사람의 다양한 요구를 만족 시켜줄 수 있는 정보통신 환경인 유비쿼터스가 일반화된 현 상황에서는 더 더욱 정체성과 세계성이 동시에 논해지면서 우리 춤도 다양한 문화예술 장르와 융합하게 되었고 의상과 무대도 이러한 흐름에 따라 변화에 변화를 거듭하고 있다.

국립극장 분장실에서 이미라[101]

101 한국무용협회주최 〈창작무용공연〉, 문화공보부, 예총 후원, 1972.

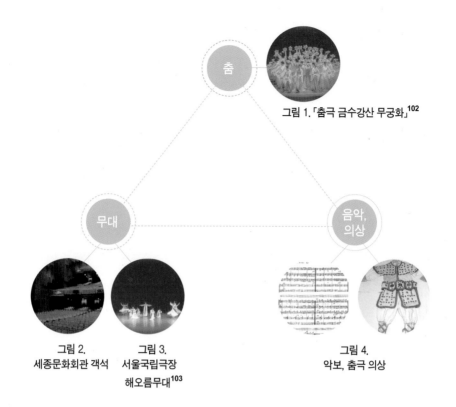

그림 1. 「춤극 금수강산 무궁화」[102]

그림 2.
세종문화회관 객석

그림 3.
서울국립극장
해오름무대[103]

그림 4.
악보, 춤극 의상

[도표 3] 춤공연을 만드는 요소

Q. 춤으로 안무자의 생각을 관객에게 전달할 수 있나요?

춤은 몸의 언어다! 언어는 모여서 문장이 되고 그것이 이야기로 만들어지면서 감성이 담겨진다! 언어를 구사할 수 있는 능력에 따라 전달되는 호소력이 달라지듯, 춤 언어 역시 몸의 표현기교력이 관객과의 소통능력에 절대적인 영향을 준다. 그래서 춤꾼은 몸으로 숨쉬고 몸으로 꿈꾸며 몸으로 관객과 소통하고 싶어 한다.

즉 움직임의 강약·고저·빠르기 등의 조합으로 춤꾼이나 춤작가의 생각을 관객

102 「춤극 금수강산 무궁화」, 이미라무용단 1970, 국립극장.
103 「이미라무용단 춤극 유관순 탄신 100주년 공연」, 이미라무용단, 2002, 서울국립극장.

에게 전달할 수 있다. 의성어와 의태어의 발음뿐만 아니라 단어와 문장도 발음의 강약, 고저, 빠르기에 따라서 감성이 다르게 표출되고, 그것으로 말하는 사람의 생각을 가늠할 수 있기 때문이다. 예를 들어 '엄마'라는 단어 하나도 아플 때, 화날 때, 슬플 때, 기쁠 때 등의 상황에 따라 발음이 다르듯, 같은 동작의 춤도 안무자의 의도에 따라 춤이 다른 감성으로 표출되고 춤추는 이의 기교로 더 강하게 관객들에게 전달될 수 있다.

사실상 춤은 세계 어디에서도 소통할 수 있는 언어로 누구나 한번쯤 따라 하고 싶게 만든다. 특히 오래 곰삭아서 누구나 쉽게 동화되고 신명을 느끼게 하는 한국 춤과 리듬은 세계에 다양한 형태로 한류바람을 불러일으키고 있다. 이제는 안무가, 작곡가, 무대 미술가 등 예술가들이 첨단 기술을 공유하고 공학자들과도 함께 작업하면서 현대기술의 총집합체인 첨단 테크놀로지 무대에서 매체를 통하여 비대면으로도 세계의 관객들과 신바람을 나누고 있다.

Q. 발레에 비해서 한국무용의 스토리를 이해하기가 어려운 이유는 무엇인가요?

고전발레는 제작 단계부터 스토리를 바탕으로 한 작곡과 그에 따른 안무로 오랜 세월 동안 다듬어져서 관객과 함께 해 왔다. 그러나 한국춤은 태생적으로 즉흥무이거나 의식으로 행해졌고, 군무가 주를 이루는 무대춤으로 안무된 역사는 길지 않다. 대학을 중심으로 활발해진 무용공연이 지나치게 은유적으로 행해졌고 국립·시립단체들의 스토리가 있는 춤도 예술성과 대중성, 관객과의 소통사이에서 갈피를 잡기가 힘들었을 것이라 생각한다.

더구나 한국 창작춤극은 희노애락의 기본 감성에 치우쳐서 춤을 보는 이의 입장에서가 아니라 안무자와 춤꾼의 몸언어로만 소통하려는 시도가 관객의 이해를 더 어렵게 했다. '춘향전'이나 '심청전'처럼 이해하기가 쉬운 고전(古典)이나 역사적 인물, 사건에서 이야기를 찾아서 몸의 언어로 풀어감이 의미가 있다. 고전은 연극, 영화,

춤, 뮤지컬 등 종합예술공연의 단골메뉴다.

우리에게 친근한 스토리의 춤극은 관객과의 소통은 물론 관객들에게 또 다른 아이디어를 창출할 수 있는 기회를 제공한다. 현대사회에서 공감할 수 있는 스토리를 개발하여 즉흥적인 요소가 강하고 중독성이 있는 한국 전통춤과 판소리 연극 등이 만나서 융복합 공연 춤극을 개발한다면 이해도 쉽고 함께 즐길 수 있는 두터운 관객층이 형성될 것이다.

2부

춤과 역사

이미라(美山) 서예 작품

역사는 한국인의 희로애락이 어우러진 삶에서 배태된 춤과 놀이를 기본 자료로 한 의미 있는 스토리텔링 춤 콘텐츠이다. 면면히 이어 온 우리 역사를 춤으로 보여줄 수 있고 미래의 공간과 시간이 숨쉬는 콘텐츠로 관극(觀劇)춤의 영역 확장과 연결시 킬 수 있다.

딜리스와 쿠퍼[1]는 『아프리카계 미국 무용의 서사적 내러티브와 문화적 정성』에서 다음과 같이 질문했다.

자신의 몸으로 역사를 새겨 넣는 것이 무슨 뜻일까요? 삶의 역사와 사람들의 역사를 재현하려면 어떻게 해야 할까요? 우리 미래의 이야기를 투영하기 위해 과거의 역사 등을 어떻게 다시 써야할까요? 분노와 비난 대신에 희망과 인간의 생존이라는 시각을 통해 우리 시대 의 역사적 유산을 어떻게 다시 그려볼 수 있을까요?[2].

2부 춤과 역사는 인간·춤·역사라는 관점에서 한국이라는 지역이 곧 무대이고, 그 안에서도 시간의 흐름에 따라 다른 느낌으로 점철되는 한국인의 삶의 역사를 교육적 측면에서 춤극을 중심으로 정리한 것이다.

"춤은 모든 예술의 어머니이다. 음악과 시는 시간 속에 존재하고 회화와 조각은 공간 속에 존재한다. 그러나 춤은 시간과 공간 속에 동시에 존재한다."

- 쿠르트 작스(Curt Sachs, 1881-1959), 『세계무용사』 서문에서

1 Ann Dils & Ann Cooper Albright(2001), 『Embodying History: Epic Narrative and Cultural Identity in African American Dance』, Wesleyan University Press, p. 439.

2 What would it mean to reinscribe history through one's body? What would it mea to recreate the stroy of a life and the history of a people? How does one rewrite the history of slavery, the history of gaith, the history of a past, in order to project the story of our future? How can we reenvision the historical legacies of our time through the eyes of hope and human survival instead of rage and criticism? (Ann Cooper Albright(1997), 『Choreographing Difference: The Body and Identity in Contemporary Dance』, Wesleyan University Press.)

1장
/
춤·역사 훑어보기

춤은 우리 민족의 삶 속에 깊이 뿌리를 내리고 있는 역사의 숨이다.

춤은 인간을 대상으로 하는 활동이며, 의도적이든 비의도적이든 넓은
의미의 교육활동으로 역사의 한 장면을 형성해 왔다.

서양은 예술의 암흑기인 중세 이후 군중들에게 감명을 주어 찬사를 받으려는
사회적 욕구로 예술은 감상의 대상이 되었다. 또한 예술은 '손기술'이고 학술 및 도덕
에 해를 끼친다고 했던 생각도 근대에 와서는 학술 및 도덕과 똑같이 예술도 인간의
훌륭한 정신적 활동이라고 인정되었다. 반면에 서양의 근대사상이 도입되기 전까지
동양에서는 예인을 천시하는 풍토로 지배계급을 위한 춤과 피지배계급의 춤이 확연
히 구분되어진 채 행해졌다.[3]

한국에서는 갑오경장 이후 학교와 극장 같은 공간적 변화로 근대사상의 빠른 실
현이 가능했다. 물질인 금전이 양반과 평민이라는 태생적 계층구조를 뛰어넘게 했고
학교라는 공간에서는 모두가 학생들로, 공연장에서는 입장권만 구입하면 모두가 관
객으로 만나는 체험 공간을 제공했다. 한국의 근대사회는 신분과 관계없이 감성적 자

3 梅根悟(1988), 심임섭 옮김, 『근대교육사상비판』, 남녘, p.128.

유 공간도 물질에 의해서 좌우되었기 때문에 사회적 권위까지도 물질 만능으로 대체되는 부작용을 수반했고 지금도 그러한 부작용은 사회문제로 종종 대두되고 있다.

이 장은 춤 교육 역사와 춤 극 역사를 대상으로 한다.

당대의 정치·사회·문화 등 외적 환경과 갑오개혁 이후 서양식 교육기관인 학교에서 춤 교육이 뿌리를 내리는 과정을 중심으로 열거했다. 일본의 식민지라는 맺힘의 역사 속에서 한국 근대교육이 진행되었지만 나름대로 우리의 교육영역을 구체화시키며 춤 교육이 새 장을 열었던 시기이다.

[도표 4] 시간과 공간의 변화에 따른 춤 예술과 춤 교육

1. 춤·교육 역사

한국에서 근대 춤 교육의 역사는

학교라는 특정 공간에서

비록 정식과목은 아니었지만,

체육과 음악의 교육수단으로 시작해서

예술성을 지향하는 예술 춤 교육으로

그 영역을 확장시켜 온 과정의 흐름이다.

그 과정에서 춤은 교육적 가치를 드러내며

한국의 근대화를 촉진시키는 데 중요한 역할을 했다.

근대 학교교육으로 시작된 춤은 '음악유희', '율동유희', '창가유희', '음악체육무도', '체육댄스', '미용체조', '교육무용', '예술무용교육' 등 다양한 형태로 행해졌다. 명칭에서도 알 수 있듯이, 한국의 교육무용은 체조와 유희로부터 시작되었고 예술춤과의 교섭으로까지 확대되었다. 본 장에서는 교육기관·교육과정 등 교육과 관련해서 춤보다는 '무용'이란 단어가 공식적인 단어이기에, 교육무용·무용교육·무용교과·무용강습회 등의 단어를 '춤'으로 대체하지 않고 그대로 표기했다.

1.1. 체조·음악 춤 교육

플라톤은 "인간의 삶은 놀이처럼, 어떤 놀이를 하면서 봉헌을 하면서 노래하고 춤을 추면서 살아야 한다.[4]고 했다. "놀이하는 인간(homludens)" 혹은 "축제하는 인간(homofestivus)"은 인간 생존의 가치와도 연결되는 삶의 교육철학이기에 오늘날에도 놀이와 재미는 교육의 화두이다. 이때 "놀이"는 게으르고 나태함을 뜻함이 아니고 생

4 이은봉(1987), 『놀이와 축제』, 主流, p. 7.

의 충만과 환희와 긍정 속에서 억압되었던 사회적 감정을 폭발시키는 삶의 에너지인 것이다.

춤은 숭천경신사상의 발로로 의식적인 행사를 몸으로 구사할 때부터 전인(全人)교육을 가장 효과적으로 수행할 수 있는 교육수단이었다.[5] 기술혁신이 급속하게 이루어지고 있는 교육현장에서도 춤은 남녀노소를 막론하고 교육 대상들의 창의성과 사회성 등 그 시대가 요구하는 교육의 목적을 효과적으로 실현시켜 왔다.

고대 그리스 철학자인 소크라테스(Socrates)는 신체의 건강과 관련하여 무용을 높이 평가하면서 다음과 같이 권장하였다.

> "건강을 위해, 신체의 완전하고 조화있는 발달을 위해, 타인에게 즐거움을 줄 수 있는 능력을 위해, 살을 빼기 위해, 왕성한 식욕을 얻기 위해, 또 숙면을 즐기려면 춤은 보다 많은 사람에게 가르쳐야 한다. 그리고 나자신도 새벽에 혼자 춤을 춘다, 이 우아한 예술에 대해 좀 더 훌륭한 기술을 얻고 싶다는 소망을 갖고 있다."[6]

명나라 유학자 왕양명(王陽明:1368~1661)[7]도 이러한 관점에서 지행합일론(知行合一論)을 말했다.

> "노래를 읊조림으로써 정신을 고무시키고 음질로써 가슴에 쌓인 울적함을 풀어내며, 그리하여 예를 익히게 하면 그 몸가짐을 삼가게 할 뿐 아니라 혈맥의 순환을 고르게 하고 살과 근육을 펴고 구부림을 잘 한다."

16세기 프랑스의 수필가 몽떼뉴는 이러한 관점에서 나아가 '어린이 교육'이라는 논문에서 정신과 육체교육을 수업으로 동시에 행해야 한다고 다음과 같이 주장했다.

5 이은봉(1987), 『놀이와 축제』, 서울주류, p.7.

6 Lillian B. Lawler(1978), 『The Dance in Ancient Greece』, Wesleyan University Press.

7 정순목(1983), 『예술교육론』, 교육과학사, p.83.

"우리들의 운동과 오락, 달리기, 씨름, 무용, 사냥, 승마, 검술들은 학생 수업의 한부분이 된다. 나는 예절, 품행, 참을성과 함께 정신이 개발되도록 한다. 우리가 훈련을 시키고 있는 것은 정신만이 아니며 육체만도 아니다. … 이들을 분리해서는 안 된다."[8]

1793년 'Gymnastic Dance(체조무용)'이라는 용어를 최초로 사용한 독일의 구츠무츠(J. F. Gutsmuths)는 『젊은이를 위한 체조』에서 신체운동으로 무용의 교육적 가치를 강조했다.

"춤이란 우아함과 근력의 민첩성과 함께 동작의 균형을 일치시키는 경향이 있는 열렬히 권장할 만한 운동이다."

"옥외에서 추는 체조무용은 청소년용의 씩씩한 발레에 가까운 것인데 젊은이들은 힘과 역량을 발휘하고 단순한 즐거움과 젊은이다운 영웅심을 자극하여 노래를 반주하며 애국심을 소중히 하려는 계획으로 고안된 것으로서 매우 바람직한 것이다."

위와 같이 체조무용의 중요성을 구체적으로 언급했다.

아르보(T. Arbeau)와 노베르(J. G. Noverre), 데라(G. Desrat)는 체조와 음악·무용의 관계를 언급하면서 그 교육적 가치를 언급했다. 아르보는 자신의 저서 『Orchasography』(1583)에서 "무용과 도약은 건강을 부여하고 유지시키는 역할을 한다. 유익한 기술로서 청소년층에 적응도가 높고 연장자를 포함한 어느 누구에게도 적합한 것으로서 음악에 의존하는 것이다."고 정의하며 음악에 맞춰서 하는 효과적인 체조교수법을 제안했다.

프랑스의 안무가 노베르(J. G. Noverre)는 "무용은 우아, 정확성, 시간 그리고 음악상의 소질에 대한 적용성을 갖는 동작을 구성하는 예술로서 음악 자체와 같은 음과

8 리처드 크라우스·사라 차프만(1989), 홍정희 역, 『무용: 역사를 통해 본 그 예술성과 교육적 기능』, 성정출판사, p. 116-118.

조율의 합성 예술이다"고 정의했다. 데라(G. Desrat)도 『무용사전』(1895)에서 "무용은 음악에 따른 율동이다"로 정의했다.

이와 같이 동서양의 사회문화적 특성과 교육방법에 대해서 견해의 차이는 있지만 춤이 인간의 교육적인 측면에서 중요한 수단이라는 점을 알 수 있었고, 육체훈련과 건강이라는 측면에서 체조와 음악에 따른 율동으로 무용의 교육적 가치를 언급했다.

프랑스혁명 이후, 종교적 혹은 문화적 동기보다도 오히려 경제적·정치적 동기가 새로운 문화를 이끌어감으로써 춤을 비난하는 종교계의 태도가 누그러졌다. 그에 따라 미국에서 무용학교가 속속 생겨났고 많은 사립학교에서 소년과 소녀에게 검술과 무용, 또는 음악과 무용을 가르쳤다. 디오 레위스(Dio lewis)는 가벼운 아령을 음악이나 북소리에 맞추어 사용하는 율동적인 연습법을 고안하기도 했다. [9]

콜롬비아대학 교수인 리차드 크라우스(Richard kraus)는 그의 저서 『역사를 통해 본 그 예술성과 교육적 기능』에서 체조를 행진, 도약, 스텝 그리고 상대와 같이 연습장을 돌아가는 것 등을 포함한 수정된 무용형식이라고 했다.

또 베사르여자대학의 설립자인 매슈 바사르(Matthew vassar)는 1869년 연설에서 "…무용이 건강상 좋고 우아한 운동이라는 점에서 대단히 찬성하는 사람이고…" 라고 말한 바 있다. 몇 해 뒤 하바드대학교 총장인 찰스 W. 엘리어트(Charles W. Eliot)도 "하바드에서 필수과목 하나를 고르라고 하면, 나는 가능하면 무용을 고르겠다는 말을 자주 해 왔습니다…"[10]라고 하는 등 19세기 후반, 미국교육계에서 무용교육은 이미 공인되는 단계였다.

위에서 언급된 이러한 체조를 사람들은 무용으로 받아들였고, 당시 이사도라 던컨(Isadora Duncan, 1878~1927)이나 루돌프 라반(Rudolf von Laban, 1879~1958)을 비롯해서 많은 근현대 무용가들이 체조를 그러한 관점으로 생각하며 근대무용혁명을 수행했다.[11]

9　김운미(1989), 「한국근대교육무용사 연구」, 『대한무용학회논문집』, 11(1), pp. 161-162.

10　리처드 크라우스·사라 차프만(1989), 앞의 책, p. 122.

11　오화진, 『무용문화사』, 금광, 1994, p. 104.

루돌프 라반은 1910년에 뮌헨에, 1929년 에센에 학교를 설립하여 그의 이론과 무용창작법을 지도했다. 1925년에는 『체조와 무용』을 발간했고, 다각체 바구니 모양의 '이코자에다'라는 운동기구를 창안하여 무용가가 그 속에 들어가서 방향과 선의 정확성을 연습하도록 하는 등 춤의 정량화를 추구했다. 몸짓이론이나 공간론, 감정과 이성의 문제, 감수성에 이르기까지 이론체계를 상세하고 치밀하게 세워서 '라바노테이션(Labanotation)'을 창안하는 뼈대를 만들었다.

20세기 들어오면서 독일유치원의 창시자이며 여성교육의 옹호자인 프뢰벨 (Fröbel, Friedrich Wilhelm August, 1782~1852)은 미국의 교육철학에 지대한 영향을 주었고 유럽교육계의 권위자들의 교육론이 미국교육에 적극 채용되었다. 그는 학교가 아동들의 학술적 발전뿐만 아니라 신체적 성장에도 책임을 져야하며 순수한 학술적인 것 이외의 활동도 시간표에 포함되어야 한다는 신념을 확고히 했다[12]. 이러한 신념은 미국에서 무용이 교육과정으로 널리 채택되는 원동력이 되었다.

따라서 미국에서는 공립학교보다 사설연구소나 여자대학에서 행해졌고 홀리요크대학의 메리 리온(MaryLyon)과 캐더린 비쳐(Catherine Beach) 교수[13]는 음악의 반주에 따라 우아한 동작과 좋은 태도를 갖게 하는 무용과 대단히 유사한 운동들이 포함된 미용체조를 지도하였다. 남학생들은 미용체조보다 좀 더 힘든, 좀 더 남자다운 운동으로 체조의 용어를 사용한 체조무용(Gymnastic dance)을 행했다. 그 주제는 각종 신체활동(민속무용, 미학적 무용, 체조장 연습, 경기, 유희, 노동 등)에서 구했다.[14]

12 김운미(1989), 앞의 논문, p.161.
13 1840년부터 1850년대에 씬시나티와몬트 홀리요크 여학교에서 무용을 가르침.
14 리처드 크라우스·사라 차프만(1989), 앞의 책, pp.120-122.

라반의 자연주의 체조[15]

근대 이후 한국에서는 전문적인 교육공간인 학교의 성격에 따라 관립학교에서
는 일본식 교육이, 기독교계 학교는 미국식 교육이 행해졌고, 체육교육의 일환으로
행해진 무용교육도 그러한 영향하에서 다양한 형태로 구현되었다. 이러한 교육 형
태를 반영하는 흥미 있는 현상은 "관립 측 여학교에서 온 학생들은 일어는 잘하나 영
어실력에서는 기독교 측에서 온 학생들을 따라갈 재주가 없었고…"[16]라는 글로 알 수
있다.

1882년, 한미수호조약이 체결되면서 계속 한반도를 둘러싼 국제적 분쟁이 본격
화되는 가운데 개신교 선교사들이 들어와서 학생선도사업을 시작하였다. 1886년 미
국 선교사 언더우드는 경신학교를 설립하고 교과목에 오늘날의 체육에서 유희로 생
각하는 오락이라는 시간을 두어 가르쳤다. 또 배재학당에선 교련을 위주로 한 체조
과목이 있었는데 1897년 헐버트 교사가 들어온 다음부터 팔을 주로 하고 다리와 머
리, 허리의 운동을 가미한 도수체조를 시작했다. 특히 남학교는 외세에 대해 우리 민
족정신을 고취시키기 위해 병식체조가 중심이 되었지만 일본교육의 확대·적용이라

15 체조에서 미적 표현, 자연성을 강조한 율동적인 체조를 창안하면서 비롯되었다. 리듬체조는 마루운
동, 맨손체조, 무용 등의 요소가 가미된 전신 운동으로, 순발력, 조정력, 유연성을 향상시키고 스트레
스를 해소시킨다. ([ko.wikipedia.org] 리듬 체조-위키백과)

16 이화 70년사 편찬위원회(1956), 『이화70년사』, 이대출판부, p.96.

는 비자주적인 요소를 부인할 수는 없었다.[17]

1886년 이후 1904년까지 설립한 기독교계 학교 24개교 중 11개교가 여학교로 남존여비의 폐풍을 타파하고 여성의 근대적 각성을 촉구하였을 뿐만 아니라, 인간평등의 사상을 널리 보급하는데 커다란 역할을 수행하며 시의에 맞게 발전시켜 나갔다.[18] 이화의 창립기념일 1886년 5월 31일은 스크랜튼 부인이 한 사람의 제자를 데리고 이화학당에서 교육을 시작했던 날로서, 매년 이날 5월의 여왕을 뽑고 그 여왕이 독창하거나 전교생이 합창하여 노래로 막을 열고, 창립 연설을 한 후 여흥이 벌어졌다. 이때 대개 1년 동안 체조시간에 배운 〈바벨〉, 〈덤벨〉, 〈인디안 클럽〉 등을 선보였다. 이때부터 운동회 비슷한 형식으로 일동은 자유로운 분위기 속에서 구경하며 즐겼다. 이 중에서도 재미있는 것은 〈덤벨〉, 즉 단심주(單心柱)였다. 이것은 잔디밭 중앙에다 큰 기둥을 하나 세워놓고, 그 기둥에다 오색이 영롱한 피륙들을 땅에 닿도록 늘어놓은 다음 25명 내지 30명의 학생이 저마다 땅에까지 늘어진 난목의 한끝을 쥐고는 깡충깡충 뛰면서 한 사람씩 어긋나게 춤을 추며 돌아간다. 이러는 동안 꼭대기에서부터 난목은 머리가 땋아지게 되는 것이다. 이렇게 처녀의 머리채 모양처럼 길게 땋아 내려가는가 하면 그들이 춤을 추고 돌아가는 동안에 또 원상복구로 땋았던 것을 다 풀어 놓게 되는 것도 재미있는 순서 중 하나였다.

또 다른 순서에는 학생들이 쭉 행진을 해가지고 이화꽃모양도 나타내고, '1918' 아라비아 숫자를 만드는 재주도 있었다.[19] 이것은 고대 아메리카 춤 가운데 윤무 (rounddance)[20]의 하나로 길고 다채로운 리본들을 한끝은 기둥에 묶고 다른 한끝은 춤추는 이들이 잡은 상태에서 빙빙 돌아가면서 하나씩 보기 좋게 땋아가는 형태를 그대로 행한 것으로 우리 전통의 길쌈놀이나 기둥을 돌며 춤을 추는 유럽민족의 5월제 춤에서도 볼 수 있다.

17 高春燮(1970), 『敬新 80년 略史』, 서울 경신중고등학교, p.32.
18 吳天錫(1964), 『韓國敎育』, 서울, 현대 육중서, pp.16-17.
19 이화 70년사 편찬위원회(1956), 앞의 책, pp.223-225.
20 쿠르트작스(1983), 김매자 역, 『세계무용사』, 풀빛, p.83.

이와 같이 구한말 교육형태는 당시 세계적 조류에 상당히 민감했던 것으로 사료된다. 특히 여학교인 경우, 체조교육이 전통과 신문화의 수용과정 속에서 적지 않은 충격으로 나타났다. 그 예로 이화학당의 학당장 페이네(PAINE: 1892~1909)가 취임하여 체조과목을 두기 시작했을 때를 들 수 있다. 당시만 해도 부녀자들은 걸을 때 손 흔들기를 마음으로만 하고 발 뗄 때 발바닥보다 더 내딛지 못하도록 가르침을 받았고, 고개를 돌릴 때도 몸과 함께 돌리며, 앉을 때는 오금과 발목을 번갈아가며 앉도록 가르침을 받던 시절이다.[21] 이때 손을 내어 흔들고 가랑이를 벌리며 달음질을 시키는 체조를 가르쳤으니 한성부에서는 체조과목을 없애라는 공문이 페이네에게 계속 날아들었다. 그럼에도 그녀는 대담하게 강행하였고 거기에 복장까지도 조끼 치마말기를 사용하여 치마말기가 자꾸 내려오는 폐단을 막았다.

관립 한성여고에서도 일부 완고한 보수층으로부터 적지 않은 지탄과 빈축을 산 일이 있었다.[22] 아무리 학생이라도 과년한 여자에게 발을 벌리라니 팔을 어쩌라니 등을 굽히라니 얼굴을 돌리라니 하여 여자의 신체를 아무렇게나 한다는 것은 납득이 되지 않았기 때문이다. 한때 여학생 체조가 소외당한 것은 이렇게 체조가 육체를 부덕하게 만드는 것으로 생각했기 때문이며 복식문제도 크게 작용했다. 더구나 당시엔 춤이 가장 천민 계급에 속하는 광대나 무당 기녀들이나 행하는 것으로만 여겼기 때문에, "양녀(洋女)들이 기집애들을 데려다 눈을 빼 약을 만든대"[23]라는 말까지 나올 정도로 학교를 불신했다. 이러한 상황에서 무용이라는 말을 학교에서 사용한다는 자체가 불가능했을 것이다.

1895년에 미쓰 애니엘러스 교장의 의해 창립된 정신여고에서는 신체 전부의 부분운동과 전체운동, 여러 가지 기구를 가지고 율동도 했고 특히 신체가 허약한 학생들은 매일 식전에 따로 모아서 체조를 시켰다.[24]

21 이화 70년사 편찬위원회, 『이화70년사』, 이대출판부, 1956, p.24.

22 孫仁銖(1980), 『한국개화교육연구』, 서울, 일지사, p140.

23 이화 70년사 편찬위원회(1956), 앞의 책, p.24.

24 김운미(1989), 앞의 논문, p.153.

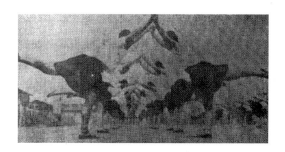

현대여성의 체육미

한국에서 교사양성을 위한 사범학교의 체조교육은 성격상 소학교의 교과지도를 위해 소학교 교과와 거의 같은 경로로 발전했다. 1895년 4월 16일 칙령 제79호로 사범학교관제가 공포되고, 동년 7월 23일 규칙이 공포되었다. 체조에 관해서는 그 규칙 제11조에 본과 체조도 보통 체조와 병식 체조를, 제 12조에 속성과 체조로 보통 체조를 명시하고 있다. 아래와 같이 1985년 8월 12일 학부령 제 3호 소학교 교칙대강으로 당시 체조지도 목표와 내용을 알 수 있다. 체조 과목의 수행 목적과 교육과정은 1895년 8년 12일 학부령 제3호 소학교 교칙대강에 다음과 같이 명시하고 있다.

'체조는 신체의 성장을 균제 건강케 하며 정신을 쾌활하게 하고 겸하여 규율을 준수하는 습관을 기르게 함을 요지로 함'.
'최초에는 적합한 유희를 하게하고, 점차로 보통체조를 가하되 편의한 병식체조의 일부를 접함이 가함'.[25]

1895년 2월 고종황제는 교육조서를 공포하여 근대적 국가를 세움에 있어 재래의 경전 중심을 지양하고 세계정세에 눈을 떠야만 한다고 교육의 중요성을 역설하였다.[26] 개인의 신체적 힘을 길러야 한다는 주장은 결국 부국강병(富國强兵)이라는 거대 담론을 수렴함으로써 더욱 가치를 지니게 되었다.

25 나현성(1970), 『학교체육제도사』, 도서출판 교육원, p.34.
26 김운미(1989), 앞의 논문, p.152.

교육의 3대 강령으로서 덕육·체육·지육을 내세웠고, 같은 해 4월 16일 한성사범학교 관제의 공포를 비롯하여 각 급 학교의 신교육령에 의한 학교 설립과 동시에 체조를 교과목으로 시행했다. 특히 1900년대 초 체육과 관련된 의학과 군사는 법률과 함께 약육강식론에 맞설 수 있는 중요한 분야로 자리 잡기 시작했다. 중학교 및 고등학교 체조교육은 1899년 4월 4일에 중학교 관제가 공포되고 1900년 9월 3일 중학교 규칙이 공포됨으로써 이루어졌다. 당시 규칙에 의해 교과목으로 되어 있을 뿐, 교육 정도에 대한 언급은 찾을 수 없다. 다만 제국신문에 "중학교에서 학부로 보고하기를 본 학교에서 운동을 장차 실시할 터인데 교련하는 교사가 없으니 군부로 조회하야 교사 1, 2인을 택송하라…"는 것으로 미루어 병식 체조가 행해졌음을 알 수 있다.[27] 외세가 침략하는 구한말의 시대적 상황하에서 민족을 지키기 위한 무력의 증진을 목적으로 민족주의 차원에서 시작된 병식체조(兵式體操)는 군대는 물론 학교에서도 교육되었다.

개화기의 한국 신식 교육기관에서 최초로 행해졌던 병식체조[28]는 학생들이 교육으로 행함으로써 이때까지 움직임을 천시하는 유교사상에 깊이 빠져 있던 일반 대중들에게 움직임에 대한 새로운 인식을 불어넣었다.

중앙 체육연구소의 한강원 유희[29]

27 『제국신문』, 1901년 4월 3일, p3.
28 한양순(1979), 『현대체조론』, 동화문화사, p.58.
29 『신동아』, 1933년, p.75.

당시에는 체조가 춤보다도 생소했기에 호남학회 교육부장이던 이연(李渷)은 체조가 예로부터 모든 움직임을 대변하는 춤과 밀접한 관계를 지님을 강조했다.

> "…하루 한 시간쯤 자기 수족에 힘을 들여 운동을 하여 근육과 골격을 튼튼하게 해야 한다. 비로소 자기의 지기를 펴고 혈액을 유통시켜 몸을 튼튼하게 만든다. 이것을 체조라고 한다. … 나는 옛사람들이 13, 4, 5세 때 작상무(勺象舞: 악기를 가지고 추는 춤)[30]를 추었을 것을 추측하면 당시 소학교교육이 이와 같다는 것을 알게 된다. 13, 4, 5세 때 작상무를 추고 다시 예악의 길로 나아갔다. 작상무와 사어(射御)는 과연 옛날의 법이다. 그러나 그대들은 긴소매를 휘두르며 빙빙 돌아가는 춤을 보고 노는 것이라 하지 않겠는가. 또 황과 살을 치고 말달리며 활쏘는 것을 보고 군대의 행동이라 하지 않겠는가. 체조는 작상무와의 사이에서 나왔다고 하면 아마 괴상한 일이라고 하지 않을 것이다."[31]

일본 여학교의 경우, 서전식(瑞典式)체조[32]가 행해지기 전에는 소학교부터 여학교에 이르기까지 창가의 의미를 기초로 한 표정유희(表情遊戲), 음악의 음률이 합치된 행진유희(行進遊戲)와 1888년경부터 상류사회에서 외교의 필요상 성행되었던 사교무용(社交舞踊) 등을 가르쳤다.

능세영(能勢榮)은 1899년에 일본 최초의 교육학 저서인 『교육학』에서 일본이 지와 덕의 가치만을 강조하고 있다고 당시 사상을 비판했다. 그리고 참된 교육을 위해서는 지육(智育), 덕육(德育), 체육(體育)을 조화롭게 이루어야 한다며 지덕체(智德體)론을 주장했다. 1900년대 이 이론은 일본에서 일반화되어 신소설이나 일반 교과서에

30　작(勺): 1. 구기(자루가 달린 술 따위를 푸는 용기), 2. 잔(盞), 3. 피리(악기의 하나), 4. 풍류(風流)로 곡조를 뜻함.

31　李學來(1985), 「한국근대 체육사 연구, 민족주의적 성격을 중심으로」, 동아대학교 박사학위논문, p.57.

32　스웨덴 체조.

등장할 정도였다.[33] 이러한 흐름은 1903~4년까지 무도회(舞蹈會) 형식의 사회체육으로 이어지다가, 학교무용인 행진유희까지도 체육상 가치가 없다고 하여 한때 전국적으로 없어지기도 하였다. 그러나 1920년대 들어 문화정치를 표방하면서 다시 율동유희를 시작으로, 소학교부터 무용교육이 천천히 진행[34]되었다.

한편 구한말 음률과 박자로 구성된 움직임인 무용이 정식 교육과정으로 행해졌다. 그 대표적인 사례가 기독교계 여학교인 이화학당이다. 당시에 독립된 체조실에서 신체 육성을 위한 무용 기본 연습이 과외 활동으로서 체계적으로 행해졌음을 다음의 기록으로 알 수 있다.

> "1900년경 이화학당에서는 수요일 저녁이면 의례히 3일 예배를 보니 기숙생들이 다 예배당에 가야 하는데 시험 때는 하나, 둘 빠지는 학생들이 있어 이런 학생들은 이불을 쓰고 숨어서 회중전지를 가지고 공부하는 것인데 당시 순진하고 겁이 많던 학생들은 선생님이 오실까봐 발자국소리만 나도 기급을 하고 떨고 있는 판인데 이런 때면 가끔 윗층 빈 체조실에서 "good afternoon"하는 서양체조 선생님의 음성이 영절스럽게 들려오고는 이어서 "원, 투, 드리, 원, 투, 드리" 하며 방망이를 딱딱 부딪치는 체조소리까지 들려오는 것이었다."[35]

33 한국문학평론가협회편(2006), 『문학비평용어사전』, 국학자료원, p.894.

34 藤村とよ著(1930), 『學校體育論』, 東京, 一成社, 昭和5년, p80-82.

35 이화 70년사 편찬위원회(1956), 앞의 책, p.259.

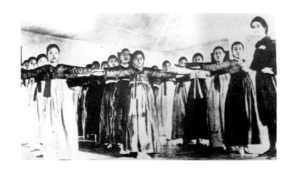

이화학당 월터 선생으로부터 체조 수업을 받고 있는 학생들, 1896.

1903년 8월 27일 칙령으로 제학교령을 공포하고 학부령으로 시행규칙이 공포되면서 일본학제를 그대로 실시하게 되었고, 교육의 형식적 정리로 1895년 소학교령은 폐지된다. 그 후 신인 보통학교령 및 동 시행규칙 중에서 무용교육과 관계있는 조항으로는 제9조 10항(시행규칙)이다.

> "체조는 신체의 각 부를 균제히 발육케 하며 사지의 동작을 기민케 하며 전신의 건강을 보호증진하고 정신을 쾌활하게 하며 겸하여...최초에는 유희를 하게하고 점차 규율적인 동작을 행케 하고, 보통체조를 교수하며 또 협동적 유희를 하게 하되 시의를 좇아 체조교수시간의 일부나 혹 교수시간 외에 적의한 호외 운동을 하게 함"

이것은 체조의 교수에 의해 자세를 바르게 하기 위함인데 여기서의 협동적 유희란 흥미 없고 무미건조한 보통체조에서 '체조 교수 시간의 일부나 혹 교수시간 외에 적의한 호외 운동'이라는 글로 아동의 개성과 취미를 고려한 유희를 지칭하는 것으로 보여진다.[36]

1908년 4월 2일 칙령 제22호로 고등여학교령이 제정 공포되었다. 거기에 체조가 필수과목으로 되어 있고, 동시행규칙 제5조 제13항에는 다음과 같이 명시되어 있다.

36 김운미(1991), 「한국근대교육무용사 연구」, 한양대학교 박사학위논문, p. 59.

"체조는 신체를 건강케 하고 정신을 쾌활케 하며 겸하여 용의를 단정케 하고 규율을 준수하며 협동을 도모하는 습관을 기르게 함을 요함, 체조는 보통체조 및 유희로 하되 보통체조는 교정술 도수체조 및 기타의 체조로 함"

즉 여학교에서도 체조가 중요시되었고, 수업 내용은 교정술(矯正術)·도수체조(徒手體操) 유희임을 알 수 있다. 다음은 1909년 2월 『여자소학수선서』에 명시된 '운동'에 관한 글로 움직임을 중요시하고 있다.

"運動이라 하는 것은 몸을 놀리는 것이니 사람이 만일 가만이 안엇거나 누엇거나 하면 마음과 몸이 쾌활치 못하며 입맛이 업어지고 피가 쇠하고 긔운이 업어 쉬 죽나니 정신을 만이 웃고 시간을 앗기는 사람은 특별이 운동을 게을리 안니 하나니 운동에 허비하는 시간을 잠간 보면 유익함이 업을듯하나 공부하는 학도에게 요긴함은 모군군이 종일토록 일하다가 쉬는 것과 갓으니라 그런즉 운동에 본뜻은 사람의 힘줄과 뼈를 활동하고 긔운을 기르게 함이니 글러나 과이하여 몸을 곤케 함은 결단코 가하지 안이 하니라"[37]

1909년 7월 5일에 개정된 사범학교령 시행 규칙 제5조 13항[38]에 체조 과목 교수가 정식으로 명시되었다.

체조 이론과 학교 체육 운영에 많은 관심을 가졌던 휘문의숙 교사 이기동이 일본인 요코치 스테지로오(橫地捨次郎)[39]와 공동작업하여 이때 『최신체조교과서』(보통학교

37 한국개화기교과서(1977), 10(수신윤리) 서울, 아세아 문화사, pp. 585-586.

38 관보 제4424호, 1909년 7월 9일. 체조는 신체의 각부를 균제히 발육케 하며 자세를 단정히 하며 신체를 건강히 하며 또한 동작을 機敏認久케하고 또 정신을 쾌활하게 하며 또한 보통학교의 체조교수에 필요한 지식 기능을 득케 하며 그 교수하는 방법을 會得케 하고 겸하여 규율을 준수하며 협동을 도모하는 습관을 기르게 함을 요지로 함. 체조는 유회 및 학교체조를 교수함이 가함.

39 1901년 『창가적용 유희법』발간, 1908년 9월 25일부터 10월 29일까지 한성 내 관립 보통학교장 이하 한인교사 체조강습회의 강사로서 학교체조를 지도.

체조와 교원용 도서)를 발간하였다. 이것이 당시 출원인가된 유일한 체조 교과서였다.[40]
또한 이기동은 동학교 체육교사였던 조원희 등과 미용술·정용술의 『신편유희법』을
1910년에 발간하여, 종래의 병식 체조가 신체발육도상에 있는 학도들에게 유해무익
함을 지적하였다. 일반학도들에게는 이 책에 근거한 근대식 학교체조를 지도했다.

보통학교 1학년과 고등여학교 1·2학년, 사범학교 1학년에 유희로써 무용이 교
육 영역으로 구축되는 등 학교 체육은 더 풍부해졌고, 매주 교수 시수도 본과는 유희
와 학교체조를 1·2·3학년 모두 3시간씩, 속성과는 2시간씩, 예과는 3시간씩으로 하
였다.[41] 이는 오늘날 학교 무용에서 행해지는 신체육성법과 같은 '움직임'을 적극 수
용한 것으로, 체조 교육과 무용 교육의 필연적 관계를 강조한 것임을 알 수 있으며
학생들의 열의도 대단했다.

이와 같이 학교에서의 무용 교육은 율동성이 더욱 가미된 체조 무용·창가·행진
(遊戲), 동작(遊戲) 등으로 진행되었다. 이런 분위기 속에서 무용에 대한 관심은 높아
졌고, 학예회와 운동회 등에서 무용이 없어서는 안 될 순서로 등장하게 되었다.

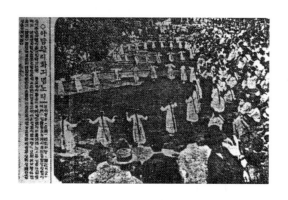

아담한 이화기념놀이-교가에 맞춘 연합 체조[42]

40 나현성(1970), 앞의 책, p.34.
41 김운미(1989), 앞의 논문, p.157.
42 "아담한 리화 긔념노리", 『매일신보』, 1927년 5월 30일.

다음은 대성학교[43]와 숙명여학교[44]의 운동회 관련 기사이다.

"대성학교는 과외활동으로 운동회를 개최하였는데, 1910년 3월 11일 城內 慶山地에서 대운동회를 거행하여, 3백 명의 학생들이 청, 홍 양대로 나누어 39종목에 걸쳐 열띤 응원 속에 경기를 進行, 군악대와 무희(舞戲)로 그 흥미는 더욱 높았고…."

"엄황귀비의 절대적인 후원 아래 양가의 처녀들로 시작된 숙명(개교 당시, 명신)의 경우, 개교 당시부터 체육에 깊은 관심을 갖고 있어서 양가의 자녀들임에도 운동회에서 주로 행해지는 그네, 터치볼, 체조, 유희(무용)로 평상시 운동을 했으며, 무용은 일본인 강사로 초빙하였다."

이러한 기록을 통해서 구한말부터 운동회가 남녀 학교 모두 행해질 정도로 학교의 필수 행사였음을 알 수 있다. 숙명여학교의 경우, 교수된 무용형식인 유희(遊戲)와 스포츠를 중심으로 진행하였다는 것을 알 수 있다. 또한 '양가의 자녀들', '일본인 강사로 초빙'이라는 단어를 통해서 운동회가 학교의 중요한 행사였다는 것도 알 수 있다. 사실 내용 면에서는 다소 차이가 있지만, 체계적인 학교 교육의 장이라고 할 수 있는 초·중등학교에서 지금도 1년에 1~2회씩 봄·가을에 운동회가 행해질 정도로 그 필요성이 인지되고 있다.

그 후 다양한 유희 율동 강습회와 체조·음악·무용 강습회 등을 통해 학교 교사들에게 교수법이 전달되었다. 유·초등학생들의 교육을 위한 교사들 강습회는 음악유희(율동유희, 창가유희 등)가, 중학생 이상의 성인 교육을 위한 교사들 강습회는 체육무용(체육무도, 체육댄스 등)이 강습회의 주요 대상 종목이었다. 이렇게 강습을 받은 교

43 1910년 3월 17일자 『황성신문』 1898년 남궁억 등이 창간한 국한문 혼용의 일간지로 기울어져 가는 나라를 바로 세우고 국민들을 계몽하고자 노력하였다. (문화콘텐츠닷컴)

44 숙명여자중·고등학교(1976), 『숙명70년사』, p. 139.

사들은 학교나 기타 기관의 운동회와 학교 기념일의 공연 등에서 그 교수 효과를 발표했다.

1919년 3·1 운동 이후 일본이 문화정치를 표방했지만 정상적인 교육이 이루어지는 데는 한계가 있었다. 특히 1937년 중일전쟁의 시작으로 황국신민체조를 실시하는 등 1938년 3월 3일 칙령 제103호로 개정된 제3차 조선교육령의 공표와 더불어 일본정신 함양이 교육의 현장에서 본격적으로 실시되었고 이때부터 체육통제시대로 접어든다. 황민화정책이 시행되고 학교에서는 사상적 검열이 강화되면서 군국주의 체조로 대체되었지만 그 와중에도 교육무용은 이러한 강습회 형태로 그 맥을 이어갔다.

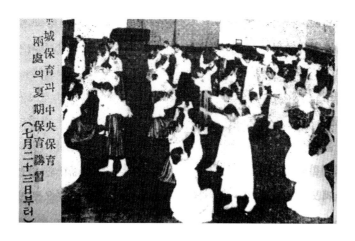

경성보육과 중앙보육 양처의 하기 보육 강습[45]

해방 후 1945년 9월 24일부터 미군정청의 법령 제6호에 의해 공립학교가 개교했지만 거의 유명무실했다. 1946년, 미군정청의 학무국이 문교부로 개편되면서 오락과가 설치되지만 그 역시도 초보적인 수준으로 학교에서 무용교육은 거의 이루어

45 『신동아』, 1932년, p. 123.

지지 않았다. 단지 음악, 무용회나 체육춤 강습회 등이 있었다. 그 후 다양한 유희 율동 강습회와 체조·음악·무용 강습회 등에서 학교 교사들의 교수방법을 제시했고 학교나 기타 기관의 운동회와 학교 기념일의 공연 등에서 그 교수효과를 알렸다.

1948년 8월 15일, 미군정이 끝나고 대한민국 정부가 정식으로 출범하면서 그해 11월 4일에 문교부직제의 공포로 학교제도가 자리를 잡게 된다.[46] 독립정신이 강한 우리민족이 식민지 시대라는 시대적 한계를 우리민족의 창의력으로 극복했듯이 교육제도에도 심혈을 기울였다. 이때부터 한국 교육무용은 새로운 발전의 길을 모색한다.

종전 후, 시간이 흐르면서 무자격 체육교사들은 일선학교에서 거의 사라졌고 학교교육도 제자리를 잡게 되었다. 무용 역시 비록 체육교과의 범위 안에 있었지만 나름대로 독자적 영역을 확보하게 된다. 문교부는 1951년 3월 30일에 교과과정 연구위원회를 재차 조직했지만 이 역시 전쟁 중이라 제대로 활동하지 못했음에도 1952년 '교과과정제정 합동위원회'를 조직했다.[47] 1954년 4월 각 급 학교의 교육과정 시간배당 기준령이 공포되고, 1955년 8월 1일 우리나라 최초의 각 급 학교 교과과정이 공포된다.

교육과정 개정은 민족의 염원에 따른 민주주의 교육을 위한 제도적 절차이다. 존 듀이(J. Dewey) 사상을 추종하는 교육자들의 민주주의 교육 이념은 문교부 주최 각종 강습회에서 새 교육이란 이름으로 널리 전파되었고 그러한 분위기 속에서 채택된 것이 '홍익인간'의 이념이었다.[48] 이 과정에서 무용은 여전히 독립된 교과로 인정받지 못한 채 보건과 및 체육과의 한 영역으로 존재했다.

46 여유진 외 8명(2014), 「한국형 복지모형 구축-한국의 특수성과 한국형 복지국가」, 『한국보건사회연구원』, p.265.

47 손인수·김인회·임재윤·백종억(1984), 『한국 신교육의 발전연구』, 한국정신문화교육원, p.155.

48 김운미(1994), 『해방이후의 교육무용에 관한 연구』, 움직임의 철학, 한국체육철학학회지 제2권 1호, p.2.

1954년 조양보육사범학교[49]가 전신인 경기대학교에 국내 최초로 교육무용과를 신설했지만[50] 교육무용의 터전으로 확장시키지 못했다. 1955년 제1차 교과과정 이후 4·19와 5·16을 겪으면서, 전쟁 중에 제정된 교과과정이 비정상적인 사회상황과 여러 가지 제약으로 단편적인 지식 주입에만 편중했다는 반성이 일어났다. 1963년 문교부는 제2차 교과과정 개정을 단행했다. 무용교육으로 한정하면 우선 국민학교의 보건과목이 비로소 체육이라는 명칭으로 불리게 된 점을 들 수 있다. 국민학교 보건과목의 리듬놀이가 춤놀이로 그 명칭이 바뀌었고 중·고등학교의 체육과목에서 무용 영역은 그대로 존속되었다.

보건에서 체육으로, 리듬놀이에서 춤놀이로의 명칭 변경은 체육과목에 대한 보다 합리적인 이해[51]가 가능한 부분이다. 나아가 신체활동을 통해 아름다운 정신과 건전한 사회적 성격 함양을 목표로 삼은 것은 무용의 교육적 효과를 누구나 인지하고 있었음을 말한다. 그럼에도 실제 보건과 및 체육과의 수업은 초등학교에서는 놀이 중심으로, 중·고등학교에서는 스포츠 중심으로 행해졌다. 즉 초등학교에서는 리듬놀이라는 영역으로, 중학교와 고등학교에서는 무용이라는 영역으로 교과과정 명시만 되어 있을 뿐 무용교육은 차츰 그 존립 기반을 잃게 되었다.

1.2. 종합예술·춤 교육

19세기 말, 근대무용혁명은 서양의 보수성과 전통에 대한 새로운 세대의 변혁이다. 이 변혁은 심신일원론적 사상에서 온 것으로 춤의 형(型)을 타파하고 자유롭게 표현하는 신체 자체의 해방이었다. 젊은 무용가는 발레 의상을 전면 부정하고 환상적인 옷감으로 몸을 감고 머리를 풀어헤친 채 맨발로 감정이 시키는 대로 흥이 나는

49 1940년 서울시 종로구 연지동 265번지에 설립.

50 한국민족문화대백과: 경기대학교.

51 김운미(1994), 「해방이후의 교육무용에 관한 연구」, 『움직임의 철학: 한국체육철학회지』, 2(1), p.10.

대로 무대를 뛰어다니고 춤을 추었다. 형식을 타파하고 자유롭게 표현했다는 점에서는 의미가 있었다.[52]

미국의 고등학교와 대학교에 현대무용을 들여오게 하는 데는 겔트루트 콜비, 버드 라르슨, 마가렛 도블러 이렇게 세 교육자의 춤 교육에 대한 열정이 밑거름이 되었다. 이들은 1916년부터 1918년까지 콜럼비아 대학교의 시간 강사로 함께 했다.

콜비(Gertrude Colby)는 자연스러운 동작과 어린이들의 흥밋거리를 기초로 한 창작무용으로 감정을 음악으로 자극했는데 이는 당시에 유행하던 체조무용보다 의미가 있었고, 이렇게 율동과 음악을 활용한 작업을 본인이 '자연무용(Natural Dance)'이라고 명명했다. 버드 라르슨(Bird Larson)은 콜비의 자연무용의 가치를 인정하면서도 해부학, 기능학, 물리학 등 여러 가지 법칙을 기초로 한 무용의 기법으로 동작체계를 실험하고 기법이나 무용스타일상 동작의 과학성을 지닌 '자연율동적 표현'을 강조했다.

마가렛 도블러(M. H'Doubler)[53]는 콜비와 라르슨의 실험적인 활동을 관찰하고 창작 표현은 물론 신체적 움직임의 본질에 관한 과학적 이해를 기초로 한 무용 시간표를 작성했다. 이러한 노력이 1926년 위스콘신(Wisconsin) 대학교에 무용을 전공과목으로 선택하는 데 중요한 기틀이 되었고 미국 각 지역 고등학교와 대학에서 무용과목을 성공적으로 교수하게 되는 원동력이 되었다. 또한 보다 많은 무용관객의 확보를 위한 무용연구소도 개설되었다.

52 오화진(1994), 『무용문화사』, 금광, pp. 104-106.

53 마가렛 도블러(Margaret Newell H'Doubler, 1889-1982): 미국캔사스 출신, 미국 고등무용교육 창시자, 위스콘신대학교 체육학과 내 미국 최초의 무용학과 설립.

'미국 대학 무용의 창시자'인 Margaret H'Doubler[54]

1920년대 후반, 체육교사들이 고등학교 대학교에서 여러 가지 명칭으로 무용을 가르쳤다면 다른 한편에선 직업무용가들이 각지에서 발표회를 했다. 이러한 발표회를 통해서 교사는 무용가들로부터 기법의 체제를 전수받고 새로운 방법으로 학생들의 예술적인 잠재력을 개발시키려 했다[55].

1930년대 초, 각 학교에서 콜비의 자연무용에 근거한 창작무용을 가르쳤다. 자유롭고 비구조적인 동작, 자기 발견 등 음악에 대한 자연적인 반응을 강조한 '창작적인 리드믹한 동작'으로 교사들은 학생이 움직이도록 영감만을 주었다. 그 결과 1930년대 공연은 수련한 신체를 하나의 도구로 동작범위를 확장하기보다는, 개인의 창의성과 미적 표현방법만을 무분별하게 강조했다.

각 급 학교에 무용이 예술과목으로 들여오는데 중요한 역할을 한 이들에게 큰 영향을 준 프랑수와 델사르트(Fransois Delsarte: 1811~1871)는 외부의 동작과 내부의 감정 상태를 연관시켜 동작의 자유와 조화에 역점을 둔 연습방법을 제시함으로써 '미학적 미용체조'의 단서가 되었다. 사실 20세기 초부터 미국의 대학과 고등학교에서는 소년과 남성을 위한 체조무용, 여학생과 여대생을 위한 미학적 무용, 이 두 형식

54 출처: University of Wisconsin-Madison Archives
55 리처드 크라우스·사라 차프만(1989), 앞의 책, pp.125-129.

으로 체육교육이 행해졌다.[56]

포울러(C. B. Fowler: 1931~1995)는 다음과 같이 무용을 종합 예술로 확장시켰다.

> "무용은 인간이 살아 움직인다는 것이 무엇인가를 느끼게 하는 하나
> 의 방법이며, 삶으로부터 무엇인가를 찾아냄으로써 가능해지는 자기표
> 현이자 자기조명이다. (…중략…) 무용은 타 예술처럼 주관적 내면 체험을
> 파악하여 전달하는 표현 및 동작의 구성체로서 음향, 동작, 선, 형태, 공
> 간, 모양, 리듬, 시간 및 에너지 등 각 요소의 합성인 일종의 부호다."

이와 같이 서양에서는 신체운동뿐만 아니라 종합 예술로서 무용을 인지하고, 전인적 인간 형성을 위한 무용교육의 필요성 및 교육적 효과를 강조했다.

한국은 구한말 기독교계 학교를 중심으로 무용교육이 행해진 만큼 미국식 체육교육의 영향을 많이 받았다. 기독교계 선교 학교는 지식교육이 학습자의 주체적 경험의 총체이며 생활 전체가 교육의 장이라는 서양의 현대교육원리를 근간으로 했기 때문에, 표면적 교육과정뿐만 아니라 잠재적 교육과정도 중요시했다. 비교과인 연설회·토론회·놀이 그리고 단체 활동 및 개인 활동 등을 통해서 자기표현의 기회를 능동적·자율적으로 선택하게 했다.[57]

이는 교육에서 정의적 영역을 강조하기 시작한 것으로, 1916년 11월 10일부터 23일까지 『매일신보』에 연재된 이광수의 「문학이란 하오(文學─何─)」라는 글을 통해 알 수 있다. 이 글에서 이광수는 '지정의(知情意)'라는 구분을 세우고, 문학을 "정(情)의 분자를 포함한 문자"[58]로 정의했다. 사실 그 이전까지 한국에서는 문학을 인간의 정적 특질을 기반으로 바라보지 못했다.

그러나 유럽의 영향을 많이 흡수해 실천하였던 일본에서는 정의적 교육의 필

56 김운미(1989), 앞의 논문, p. 163.

57 김운미(1989), 앞의 논문, p. 161.

58 문학비평용어사전: 지덕체(智德體).

요성이 대두되었고, 무용은 가장 의미 있는 교육수단이었기에 무용인들의 영향은 교육의 장에서도 지대했다. 20세기 초 의사에서 체육교육자로 활약했던 갈릭(Luther Halsey Gulick: 1865-1918) 박사는 다음과 같이 언급했다.

> "민속춤은 그 민족의 영혼을 표현한다. (…중략…) 민속춤의 여러 가지 동작은 그 종족의 생존에 필요한 수많은 신경근육의 종합적 축도이다. 기초가 된 신경근육의 조합위에 한층 세련된 동작들이 미적인 추구를 위해 수놓아 지긴 하나 동작 그 자체는 오래전부터 전래되는 시대 상황에 따라 생성되는 신경 근육의 조합 성향을 지닌다."[59]

전통무용을 무대화시킨 권번무용, 해삼위 학생 음악단이 소개한 각국의 민속무용, 이시이(石井漠)의 공연으로 시작된 신무용 등이 교육무용에 많은 영향을 미쳤다. 그 중 교육무용과 밀접한 관계인 해삼위 학생 음악단이 모국 방문 공연과 관련하여 한국의 근대 무용사에 남긴 의의를 살펴보면 다음과 같다.

첫째, 러시아를 비롯한 서양 여러 민족의 민속무용에 대한 열기를 불러 일으켰다는 점이다. 학생 음악단의 공연 이후 거의 모든 음악 무도회에서 러시아 무용은 단골 레파토리로 등장하게 된다. 이처럼 러시아 및 서양 여러 민족의 민속무용에 대한 열기가 고조된 것은 무엇보다도 그 무용이 지금까지 접하지 못했던 각 민족의 전통무용이었고 민족의식이 내재된 민족무용이라는 점이다. 사실상 해삼위 학생 음악단이 공연한 민족무용은 당시 유럽에서 루돌프 라반 등이 주장했던 인간성의 자유로운 표현을 목적으로 하는 근대 무용과는 분명 다르다. 그러나 당시 신문 기사로도 알 수 있듯이 다른 국가의 민족 무용을 통해 한국 민족의 고유성을 일깨움으로써 삼일운동의 실패로 인한 절망감을 극복하고 독립정신을 고취하려는 목적이 내재되어 있다.[60]

59 Seward Staley·Doane Lowery(1920), 『Manual of gymnastic dancing』, New York, Association Press, pp. 22-23.

60 김운미(1995), 「한국 근대무용사 연구: 반봉건과 반제국주의의 측면을 중심으로」, 『韓國舞踊敎育學會

둘째, 해삼위 학생 음악단의 공연은 이후 본격적인 근대 무용이 자리 잡을 수 있는 기틀을 마련했다. 공연 이후 한국에 많은 무용 교육기관이 설립되어 전통 무용은 물론 여러 종류의 무용이 무대에 선보이게 되고 무도회 등이 개최되었다. 당시 설립된 대표적인 무용 교육기관은 예술학원과 구미무도학원이다. 전자는 학생들에게 연극과 무용을 가르치기 위한 목적으로 현철에 의해 개설되었고, 점차 조직력을 강화하여 러시아로부터 무용교사를 직접 초빙하기도 했다. 1925년도 무렵에 이 기관들은 해삼위 학생 음악단의 공연과 거의 비슷한 형태의 음악무도 발표회를 자주 개최했다.[61] 이 두 기관 이외에도 중앙기독청년회 체육부 산하의 무도과(舞蹈科) 및 다수의 개인 무도(舞蹈) 교습소 등 많은 무용 교육기관이 설립되었다.

이 무용교육 기관들로 인하여 남녀노소와 신분계층을 가리지 않고 거의 모든 사람들에게 무용은 친근한 예술 장르로 인식되면서 대중화되어졌다. 이러한 일련의 상황들은 사회문화적 변화와 맞물려서 서구의 근대적인 자유민권 의식이나 평등의식 등이 일반인들에게 점철되어진 것으로, 반봉건적인 측면에서 의미 있는 성과였다.[62]

1926년 내한공연으로 한국 신무용의 기점역할을 했던 일본의 무용가 이시이(石井漠)[63]도 1932년에 『이시이식 무용체조(石井式 舞蹈體操)』라는 저서를 발행 했고, 이시이의 제자였던 최승희도 교육무용에 관심이 많았다. '조선문화를 위해 무용예술을 수립'이라는 제목으로 『매일신보』1926년 8월 3일자에 아래와 같은 기사가 있다.

> 제작 팔월 일일부터 엿 세 동안 동경(東京) 본향구(本鄕區) 탕도소학교
> (湯道小學校)에서 열니는 전국 소학교 선생 사빅 여 명의 무용강습에서는
> 이시이(石井漠)씨의 조수로 그들 교원에게 가라치게 까지 진보하였다.

誌』, 5권, pp.115-116.

61 "예술학원확장", 『조선일보』, 1924년, 11월 5일.

62 위의 논문, pp.115-116.

63 이시이 바쿠는 춤교사로 취직하여 율동체조와 서양 춤을 가르치고 안무를 맡았었다.

『이시이(石井)식 무용체조』의 표지,[64] 1932.

'이시이'의 소학교 체조교육

　　일본 식민지 시대하에서 민족주의적·교육적 측면에서 중요시되었던 교육무용
은 1920년대에 중반부터 언론사가 주관·개최하여 여러 가지 형식의 무용을 극장무대

64　石井漠著, 玉川學園出版社.

에서 선보인 일본인과 외국인들의 무용발표회 영향으로 예술 교육적 측면이 강조되었다. 황국신민화가 가속화되었던 1940년에도 1930년대 전성기를 맞이한 신무용의 영향이 지속되어 강습회 등으로 무용교육은 계속되었고, 조선율동체육협회가 주최한 율동과 유희 강습회에서는 학교무용·조선춤 기본·현대무용기본도 강습되었다.

1945년 8·15 광복 직후 지역별로 강습회, 예술제, 체육행사 등을 열어 춤 교육의 맥을 이어 가며 무용의 예술교육적 효과를 알렸다. 1946년 4월 11일부터 이틀간 광주소년단과 조선아동과학연구회에서 공동 주최한 광주 아동들의 무용음악회[65]와 동년 5월 9일에 종로 기독교청년회관에서 개최된 명성여학교 동창회 주최의 음악·무용회, 동년 8월 1일부터 4일까지 개최되었던 체육연맹 주최의 보건체육 강습회가 있었다. 그 외에도 경성사범학교 학교체육연구회 주최로 제1회 초·중등 체육과 지도자를 대상으로 체육춤(음악유희) 강습회[66]가 열렸다.

강습회와는 별도로 무용가 조택원이 명성여학교의 행사에 찬조 출연[67]을 하였는데, 이는 교육무용 행사에 예술무용가가 참가한 것으로 초보적 형태의 교육무용과 예술무용의 만남이 이루어졌다는 점에서 의미가 있다. 각 지역별로도 '율동무용 강습회'라는 이름으로 교육무용 강습회가 열렸다.

전라북도 학무국은 도내 음악, 율동무용 교육자들의 질적 향상을 목적으로 1947년 1월 13일부터 20일에 걸쳐 전주공립사범학교에서 율동강습회를 개최했다.[68] 이론과 실기를 함께 가르쳤는데, 강사로 참가한 사람은 조선율동체육회장인 김세택이다. 충청남도도 1947년 2월 26일부터 28일까지 도학무국에서 주최한 보건과 율동 강습회를 개최했다. 강사로는 앞서 언급한 김세택을 비롯하여 조선율동학회 부회장인 박병유, 동 음악부장 박찬석, 동 율동위원 최정순, 조성환 등이 참가했다.

65 『광주신문』, 1946년 4월 12일.

66 『조선인민보』, 1946년 7월 25일.

67 『독립신보』, 1946년 5월 6일.

68 『일간예술통신』 1947년 1월 11일.

전주와 충청남도에 이어 경상북도에서도 교육무용 강습회가 개최되었는데, 이 역시 도학무국에서 주최한 것이었다. 도내 여러 지역 가운데 도청 소재지인 대구의 경우 초·중등학교 교사 백여 명을 대상으로 1947년 8월 11일부터 사흘간 경북고녀 강당에서 율동협회 부회장인 서복회와 경북고녀에 재직중인 임성애 등을 강사로 하여 개최되었다.[69] 대구에서도 1948년 1월 28일부터 사흘간 당시 무용가로 명성이 높던 조용자 등이 강사인 교육무용 강습회가 도내 초·중등학교 교사를 대상으로 경북 여중 강당에서 성황리에 개최되었다.[70] 이와 같이 강습회는 서울뿐만 아니라 지방에서도 활발하게 개최되었다.

한편, 해방 이후 1946년에는 조선무용예술협회가 설립되고 창립기념 공연을 9월에 국도극장에서 개최하기도 하였다. 곧이어 같은 해에 함귀봉이 조택원, 정지수, 조익환, 한동인, 장추화 등의 무용인들과 함께 이상적인 무용학교의 정립과 현대무용(신흥무용)의 개발을 목적으로 문교부와 논의하에 조선교육무용연구소를 설립한다.[71]

조선무용예술협회에 소속된 회원들뿐만 아니라 많은 무용가들이 각기 연구소를 설립하여 공연을 계속했는데, 이들의 활발한 활동은 시작 단계에 놓여 있던 교육무용의 활성화에 자극 요인이 되었다. 당시 많은 연구소가 있었지만 대표적인 것을 꼽아 보면 조택원 무용연구소, 최승회 무용연구소, 장추화 무용연구소, 진수방 무용연구소, 서울무용원, 대한무용협회, 삼화 예술무용 연구소, 선방 예술무용연구소, 조용자 체육무용연구소 등이다.

69 『영남신문』, 1947년 8월 10일.

70 『영남신문』, 1948년 1월 31일.

71 한국민족문화대백과: 조선교육무용연구소(朝鮮敎育舞踊硏究所).

[표 2] 조선무용예술협회 조직구성

> **위원장:** 조택원
>
> **부위원장:** 함귀봉
>
> **서기장:** 문철민
>
> **현대무용부 수석위원:** 최승희
>
> **발레부 수석위원:** 정지수
>
> **교육무용부 수석위원:** 함귀봉
>
> **이론부 수석위원:** 문철민
>
> **미술부 수석위원:** 김정식
>
> **소재:** 서울시 명동 1가(조선교육무용연구소 내)
>
> **창립:** 1946년 6월 8일
>
> **강령:** 1. 민족문화의 일원으로서의 무용예술의 재건
>
> 2. 무용예술을 민중에게로
>
> **회원:** 정회원 20명, 준회원 15명, 명예회원 10명

이렇게 명맥을 이어 왔던 교육무용은 1946년 9월 조선무용협회와 논의하에 문교부가 조선교육무용연구소를 설립하면서 해방 이전에 단절되었던 교육무용의 맥을 이어 갔다.

조선교육무용 연구소의 면모를 소개하면 다음과 같다.

초대 소장은 조선무용예술협회에서 교육무용부 수석위원을 역임했던 함귀봉, 강사는 조택원·정진수·조익환·한동인·장추화·문철민 등이 임명되었다. 소장인 함귀봉은 식민지 시대에 일본에 유학을 가서 타메다(爲田) 문하에서 아동무용을 전공한 교육무용가로 1930년대 후반부터 창작교육무용 발표회를 여러 차례 가진 바 있

었다. 그만큼 그는 교육무용에 관심이 많았고 그러한 그의 관심은 「무용교육의 지향」이라는 글에서도 잘 드러난다.

> 실로 근대무용예술의 근본정신과 그 입각점은 진보적 교육사조와 완전히 궤를 같이 하는 것이니 인간의 잠자는 혼을 일깨워 그 즐거움과 슬픔의 모든 감정을 그 육체를 통하여 표현하게 하고 또 그 결과에 있어서 민족의 육체를 아름답게 정제되고 강건하게 할 것 까지도 소개하는 「던칸」 이후의 현대무용의 길은 그대로 교육의 길이요 학교무용의 길이라 할 수 있다.[72]

미국 현대무용의 예술교육가치를 열거하고 이 무용이야말로 근대교육무용이 나아갈 길이라고 피력하고 있다. 이 연구소의 교수과목은 다음과 같다. 리드믹(율동) 훈련, 무용적 신체구성 훈련, 조선무용, 인도무용, 발레, 현대무용, 세계 각국의 민속무용, 무용창작법 등 테크닉 훈련과 무용개론, 무용사, 무용미학, 무용해부학, 무대조명, 의상, 화장법 등의 영역을 포함[73]하고 있다.

조선교육무용연구소의 제1기 연구생으로는 남녀 초·중등 각 학교 교장으로부터 추천받은 교원과 연희대학, 사범대학, 중앙여자대학 등 남녀 각 대학생을 포함한 80여 명이었다. 이 가운데 약 70% 이상이 무용 전문가가 되려는 사람으로 연구비 50원을 내고 6개월간의 강습을 받았다. 이들은 1947년 4월 함귀봉의 교육무용 발표회에 출연했고, 졸업 후에는 각 학교로 돌아가 무용교육을 실시함으로써 교육무용의 활성화에 힘이 되었다.[74]

이밖에도 교육무용 강습회와 더불어 교육무용의 실태를 잘 말해 주는 것으로 일제강점기에 했던 학예회와 운동회 등을 계승한 각 학교 예술제와 체육행사를 들

72 "무용교육의 지향", 『경향신문』, 1946년 12월 19일.
73 위의 글, p.45-46.
74 김효진(2001), 「조선교육무용연구소에 관한 연구」, 중앙대학교 석사학위논문, p.3.

수 있다. 이화여대에서 개최한 종합대학 승격 기념 「체육의 밤」은 주목받은 행사였다. 이 행사는 1946년 12월 6일과 7일에 걸쳐 개최되었고, 연극·음악 등과 더불어 무용도 중요 프로그램으로 공연되었다.[75] 내용상 특별한 것은 없었지만, 대학에서도 무용이 교육되었음을 증명한다는 점에서 그 의의를 찾을 수 있다.

다음으로 '조선문학가 동맹 아동문학 위원회'가 주최한 아동예술제를 꼽을 수 있다. 이 예술제는 1947년 2월 5일에 개최되었는데, 무용은 '함귀봉 무용 연구회'에서 참가하였고 남대문 유치원이 유희를 공연하였다.[76]

교육 무용가 함귀봉 선생의 아동 무용-우리들은 자란다.[77]

아동예술제에 이어 청년종합예술제도 민주애국 청년동맹 주최로 같은 해 8월 12일부터 이틀간 제일극장에서 열렸다, 여기서도 연주, 인형극, 기계체육 등과 함께

75 『민주일보』, 1946년 12월 5일.

76 『독립신문』, 1947년 2월 5일.

77 『조선일보』, 1940년 7월 17일.

무용이 중요한 프로그램의 하나로 공연되었다.[78] 상명여중에서 개최한 창립 10주년 기념 예술제도 1947년 11월 15일부터 이틀간 열렸는데 이 예술제에서도 음악, 연극과 함께 여학생들의 무용이 공연되었다. 한성여중에서도 1949년 5월 28일부터 이틀간 예술제를 개최하였고 역시 음악, 연극과 함께 무용을 공연하였다. 이와 같이 각종 교육무용 강습회가 개최되고 그 성과가 각 학교 예술제와 체육행사 등으로 나타남으로써 당시 초중등 교육기관의 교육무용의 활성화 실태를 파악할 수 있었다.

이러한 분위기에 편승하여 순수한 무용예술의 발전을 목적으로 훗날 대학교 무용학과가 개설될 수 있는 토대를 마련한 조선학생무용연구회가 1947년 12월에 전문대 학생들의 발기로 창립된다. 이 단체는 서양고전·현대무용과 조선 민속무용의 안무법, 무용연출연구, 이론 무용사 외에도 미학, 조명학 등 기타 자매예술에 관한 특별강좌를 교수과목으로 설정했다.[79]

1949년 12월 31일에는 법률 제86호로 해방 후 최초의 교육법이 제정되어 홍익인간을 이념으로 하는 교육의 기본방침이 결정되었다. 초등교육 분야에서는 무용을 독립교과로 활성화시키기 위한 중앙교육무용협회라는 단체도 결성되었다. 이 협회가 결성된 이후 무용이 독립된 교과목으로 채택되었고, 정식무용교사도 채용되었다. 이로써 그동안 체육 교과의 일부였던 무용이 전국 여러 학교에서 정식교과로 시행되면서 무용을 전공한 교사가 수업을 담당하게 되는 등 학교 무용교육이 활성화되었다.[80]

이와 같이 교과과정의 제정을 위한 노력을 기울였지만 이러한 교육무용계의 지속적인 노력은 1950년 6·25 한국전쟁 발발 이후 중단되었다. 피폐한 학교시설과 교원 부족으로 무자격 체육교사가 많아졌고 그만큼 무용을 하는 체육교사는 더더욱 찾기 힘들었다. 때문에 이때부터 무자격 체육교사들의 실기교수를 위한 다양한 춤강

78　『우리신문』, 1947년 8월 12일.

79　『우리신문』, 1947년 12월 13일.

80　중앙교육무용협회

습회가 개최되었다.

　1959년, 국민재건 마스게임 무용 강습·여성체육·봉산탈춤·국민무용 강습회 등이 체육교사로서 무용단원을 소화하기 위한 강습회였다. 무용학과가 대학교에 개설되기 시작한 1963년 이후에는 예술무용 교수법을 위한 무용지도자 강습회, 민속춤 강습회, 불교무용 강습회, 유치원 무용 강습회, 궁중무용 강습회, 동계 특별체조 강습회, 초·중·고등학교 체육·무용교사 강습회 등 주로 춤을 전공한 체육교사들을 대상으로 개최되었다.

　1958년에 전통민족예술을 발굴하고 전승하기 위한 전국민속예술경연대회가 시작되었고, 이어서 1960년에 민족예술 전문인을 육성하여 민족의 정체성을 확립하고 세계문화 발전에 이바지하고자 국립 전통예술고등학교가 설립되었다. 1961년 12월 16일에는 한국예술문화단체총연합회(韓國藝術文化團體總聯合會, 약칭 藝總) 산하 10개 분과예술협회가 결성되었고 1962년 2월엔 무용계의 숙원인 한국의 춤 유산을 계승하고 춤 양식을 개발하여 춤을 진흥하는 데 목적을 둔 국립무용단이 창단되었다.[81]

　이러한 사회적 추세에 힘입어 1960년대에 이르면 문교부 제2차 교과과정 개편과 함께 세계적으로도 보기 드물 만큼 한국의 각 대학교에 무용학과가 개설되었고 무용학과 나름대로 무용교육을 독자적인 영역으로 발전시킬 수 있는 혁신적인 계기를 맞이한다. 이들 대학교 무용학과에서는 현실적인 무용기능 향상과 전문 무용수와 안무가 배출 등에 목표를 두었다. 이러한 목표설정은 이미 창설된 국립무용단과 각 시도별 전문 무용단은 물론 사설 무용단의 전문 무용수의 선출과 맥을 같이한다. 이렇게 대학교 무용학과 전공 및 졸업생들의 취업과 관련이 있다 보니 무용 자체가 교육의 목적인 전문 무용인 교육으로 그 예술성이 부각되면서 무용학과 입학을 위한 입시기준도 실기평가 위주로 행해졌다.

　무용 강습회도 현장 무용교육이 예술 중심으로 변화하면서 1986년 이후부터는

81　한국민족문화대백과: 국립무용단(國立舞踊團).

안무가 전문 무용수 등 예술가를 지향하는 춤 전공인들을 위한 한국 전통춤(탈춤, 박금슬 기본, 중요무형문화재 개인종목별 전통춤) 강습회가 주를 이루었다. 결국 예술성을 지향하는 무용전문교육을 받고 졸업한 대학교 무용학과 전공자들은 교육현장에서도 예술성을 강조하는 무용교육을 실시했다.

사실 교육 목표를 달성하기 위한 수단인 교육무용과 예술성을 지향하는 전문교육인 무용교육은 상호보완적인 관계이지만 분명 교육목적이 다르다. 때문에 무용교육이 체육교육의 한 영역에서 벗어나서 독립교과로서 존재해야 함을 알리기 위해서 뒤늦게나마 대학 무용과 교수를 포함한 무용계가 한 목소리로 무용교과 독립을 적극 주장하였다.

2002년 '무용교육 이대로 좋은가?'라는 주제의 심포지엄 개최 및 무용인 결의대회를 했고 이후 무용계의 각 단체와 협회·학회 및 대학이 뭉쳐서 무용교과독립추진위원회를 결성하였다.[82] 2003년 제2회 범 무용인 결의 대회도 가지면서 적극적으로 추진했지만 아직도 요원하다.

2005년 2월 민법 제32조에 터잡은 한국문화예술교육진흥원이 설립되어 당해 12월에 문화예술교육지원법이 제정되었고, 다음해 2006년 12월에 문화예술교육지원법 제28조에 의거 문화예술교육 전문인력 교육기관으로 지정되면서 연수자들이 무용부문 예술교육강사로 그나마 학교에서 교육무용을 교수하고 있다. 이 기관은 정식 교과로 채택되지 못한 공예, 국악, 디자인, 만화, 애니메이션 미술, 사진, 연극 등과 무용 분야를 방과 후 학교예술교육으로 할 수 있도록 지원을 하고 있다.

또한 2007년 1월부터 문화예술교육 아카데미를 운영하면서 학교문화예술교육 지원, 사화문화예술교육 지원, 문화예술교육 전문인력 양성사업, 문화예술교육 학술연구 및 조사, 문화예술교육 국제교류업무 등을 수행하고 있다.[83] 예술교육 강사 5천 명, 학교 및 복지시설 1만개 등 문화예술교육 수혜자 100만 명을 달성하여 괄목할 만

82 중앙교육무용협회.

83 [ridibooks.com] 2012 꿈다락 토요문화학교 이야기.

한 성과를 내었고, 2019년을 기준으로 예술교육 강사 현황은 전년도 선발 강사 5,067명에 신규 강사 91명으로 총 5,158명이었다.

이와 같이 예술교육 강사로 무용 전공자들이 참여하고 있지만 2021년에 들어선 지금도 체육으로 2급 정교사 자격증이 나오고 있는 실정이다. 이제는 무용을 전공하는 학생들을 제외하곤 학생들의 요구대로 체육의 한 단원으로 실용무용을 무용교과로 행하고 있는 경우가 많다. 실용무용은 춤 테크닉 위주로 일반 학생들에게 부각되면서 대중적인 음악에 따른 율동이나 신나는 움직임 차원에서 이를 선호하고 있다.

한국 대학교 무용교육은 뛰어난 무용수와 안무가의 배출에선 그래도 성과를 거두었다. 하지만 고령화 시대로 돌입하면서 급격한 인구 감소와 청소년들의 대중예술에 대한 폭발적 관심으로 예술성을 지향하는 무용교육은 각 교육기관에서 점점 축소되고 있다. 반면에 교육의 수단이 되는 '무용을 통한 교육'은 최근에 와서 그 중요성이 다양하게 인지되고 있다. 학교에서 체육교육의 일환으로 시작한 교육무용은 예술무용교육으로 발전했고 고령화가 가속화되면서 실용교육이자 평생교육으로 진화해 가고 있다.

이러한 일련의 과정들은 체육 또는 체육과학대학에서 예술대학이나 예술공연예술학부로 다시 예술체육대학, 음악대학, 예술디자인대학 등으로 변하는[84] 소속대학교의 명칭 변화로 탐색할 수 있다.

84 각 대학 전화문의와 각 대학 해당 사이트를 통해서 확인한 내용을 요약한 것임. 성균관대학교 예술대학 무용학과/숙명여자대학교 이과대학 무용학과/성신여대 융합문화예술대학 무용예술학과/동덕여대 공연예술대학 무용과/국민대학교 예술대학 공연예술학부 무용전공/상명대학교 문화예술대학/스포츠무용학부 무용예술전공.

[표 3] 1960년 전 후 서울에 개설된 무용과 소속 대학 및 무용과 명칭 변경의 흐름

대학교	무용과 소속 대학 및 무용과 명칭 변경의 흐름	비 고
이화여자 대학교	이화여대 한림원 소속 체육학과 *무용전공(1945년) → 사범대학 소속 체육학과 *무용전공(1962) → 체육과학대학 무용과(1963년) → 예술대학 무용과(2007년) → 음악대학 무용과(2009년)	*체육학과 무용전공 → 무용과
한양대학교	체육대학 체육학과 *무용전공(1963) → 체육대학 무용학과(1964년) → 예술학부 무용전공(2006) → 예술체육대학 무용학과(2013)	*체육학과 무용전공 → 무용학과
경희대학교	신흥대학교 체육대학 *무용전공(1955) → 경희대학교 체육대학 *무용전공(1960) → 체육대학 무용학과(1966년) → 예술학부 무용전공(1999년) → 예술디자인대학 무용학부(2003년)	*체육대학 무용전공 →무용학과 →무용학부
세종대학교	수도여자사범대학 체육과 신설(1955.2.14) → 수도여자사범대학 체육학부 무용교육과(1966년) → 세종대학교 체육교육학과에서 체육학과 남녀공학으로 개편(1979.3.1.) → 예체능학부 *무용과(1980) → 예체능대학 무용과(1992)	*체육학부 무용교육과 →무용과

이미라의 〈인도춤〉 동작 시연, 1950년대.

2. 춤극 역사

2.1. 한국 춤극

> 「악기」 "기쁘므로 말하고, 말하는 것만으로는 부족하므로 노래 부르
> 고, 노래 부르는 것만으로는 부족하므로 감탄하며, 감탄하는 것만으로
> 는 부족하므로 자신도 모르게 손으로 춤을 추고, 발로 춤을 춘다."[85]

한국인의 정체성은 한국 전통춤의 맛과 멋, 즉 시간의 흐름을 통해서 가늠할 수 있다. 한국의 자연환경과 그 속에서 살아가는 사람들의 문화를 통해 형성되어진 고도의 예술 행위인 우리춤은 마음에 담겨 있는 정서가 상징화된 춤으로 공동체적 성격을 강하게 지닌다. 농경문화가 주를 이루는 전통사회에서 집단의 단결과 화목을 강화하기 위한 목적으로 밤낮을 가리지 않고 노래와 춤과 술이 어우러졌다.[86] 농악의 집들이나 판 굿은 마을 공동체를 확인하는 춤이고, 탈춤은 양반을 풍자하거나 비판하기 위한 춤으로, 양자 모두 넓은 마당을 무대로 서민들의 단합을 강조한다. 한편 장례의식의 춤은 고통의 통과 의례적 성격을 지니면서 마을 사람들에게 협동심을 고취시킨다. 이러한 한국의 전통춤이 창작춤과 만나게 되고 다시 창작춤극으로 발전하게 되는 과정은 무대라는 공간의 변화와 맥을 함께 한다.

한국춤이 전통의 계승뿐만 아니라 새로운 창작춤으로서 면모를 강화하기 시작한 것은 서양식 공연 형식과 공연 시간의 변화 때문이라고 해도 과언이 아니다. 탈춤을 제외하면, 조선시대 이전에 궁중에서 행해지던 춤이나 궁궐 밖에서 양반들이 즐기던 춤, 일반 백성들이 즐기던 노동무 등은 전문 무용수들이 프로시니엄 무대에서 춤을 추는 서양식 춤과는 상당히 다른 것이었다.

85 禮記 「樂記」 悅之故言之. 言之不足, 故長言之. 長言之不足, 故嗟歎之. 嗟歎之不足, 故不知手之舞之, 足之蹈之也.

86 김운미(2008), 「한과 신명으로 본 한국 춤의 시원에 관한 연구-축(祝), 제(祭), 유(遊), 무(巫)를 중심으로」, 『한국체육학회지』, 47(6), p.634.

한국 춤극 태어나다.

개화기 이후 서양식 춤이 유입되면서 한국춤도 무대화가 진행되는데, 이때 요구된 것이 극적 요소였다. 전래되어 오는 춤의 계승이 아니라 새로운 무대에서 공연되는 창작춤을 위해서는 새로운 내용이 필요했다.

한국에서 '춤극'보다는 '무용극' 이라는 용어를 썼는데 그 이유는 1부의 무용(舞踊)부문으로 가늠할 수 있다. 부연하면 무용(舞踊)은 일본으로부터 수용된 단어이다. 일본은 새로운 서구 문화를 접하고 그것을 그들의 문화에 접목시켜 그들의 새로운 시대를 열고자 노심초사했다. 단어에서도 그러한 일본의 근대사회상을 반영하듯 노(能)를 뜻하는 절제된 귀족적인 무(舞)와 오도리를 뜻하는 자유분방한 서민적인 용(踊)이 합쳐서 무용(舞踊)이라는 단어(신조어)를 만들었다.[87] 연극에서 극(劇)자는 호랑이(虎)와 멧돼지(豕)가 서로 으르렁거리며 싸우는 것을 더해가고 이를 부연 설명하는 것이라는 뜻의 연(演)자가 합쳐진 단어이다. 즉 극심하게 어떤 행위를 상대방인 관객에게 부연 설명하는 것이 연극이다.

'무용극(舞踊劇)'이라는 단어는 무용이란 행위예술에 연극이 합쳐져서 '무용+극=무용극(춤극)'이 된 것이다. 무용극이 관객과 효과적으로 소통할 수 있음을 이 단어를 통해 유추해 볼 수 있다. 교육의 장에서 또 공연의 장에서 전통적으로 답습한 '춤'보다는 시대를 앞서가는 창작교육물로서 의미를 더했기 때문에 '춤극', '무극'[88]이 아닌 '무용극'이란 단어를 주로 썼다.

시내인사동 조선극장에서는 금십일밤부터 십이일까지 삼일동안 소녀가극령란좌의 흥행이 잇슬터이 라는데이 가극단은 대정십일년에 대

87 남성호(2016), 「근대 일본의 '무용'용어 등장과 신무용의 전개」, 『민족무용』, 20권, pp.100-101.

88 1920년대의 신문기사에 의하면 춤극은 전통놀이 '춤극'에, '무극'은 무고(舞鼓)라는 정재를 대신했다. 그러나 해방이후 무극(舞劇)은 무용극(舞踊劇)의 줄임말로 무용이라는 단어보다는 친숙해진 단어춤'이 일반화되면서 역사춤극, 창작춤극 같이 '춤극'으로 통용되고 있다.

련에서 대련소녀가극단 이라는 일흠으로 처음조직되어 ~ 이번흥행의
프로그램은 동화**무용극** 인형의혼 무언극 예술가의꿈 희극원족등을 위
시하야 여러 가지 딴쓰가 잇슬터이라하며 입장료는 웃층 보통팔십전 학
생소 아오십전 아레층 보통 오십전 학생소아 삼십전식이라더라[89]

舞鼓라는 물才(舞劇)에 利用된 것이러니 李朝成宗時에 到하야 此歌를
諺文으로 記入햇든바 筆者眼子에 들켜난 것이다.[90]

1961년 국립무용단이 창단되고 1962년에는 국립무용단 제1회 정기공연 〈백의
환상〉, 〈영은 살아있다〉, 〈쌍곡선〉 같은 작품이 국립극장 무대에 선보였다. 이러한
작품들은 일종의 소품(小品)으로 춤극과는 다른 것이었다.

이미라는 1958년 춤극 〈금수강산(무궁화)〉를 시작으로 1960년 노산 이은상(1903-
1982) 대본에 의해 창작된 역사춤극 〈이순신 장군〉을 무대공연으로 올렸다. 해방 이
후 한국에서 올린 최초의 춤극이었고 극장무대에서 지속적으로 시도하면서 당시 예
술 불모지인 충청남도 대전[91]에서 춤의 교육적인 효과는 물론 춤의 대중화에도 성공
했다. 이와 같이 1960년대 이미라에 의해 계몽적인 성격의 역사·교육춤극으로 등장
한 한국 창작 춤극발표회 1부에 소품으로 특별찬조출연을 했던 당시 한국무용협회
이사장이었던 송범[92]이 이미라에게 "어떻게 그런 춤극을 만들 생각을 하셨어요?" 라
며 감탄했다는 일화가 있다.

89　"조선소여팔명 가극단령란좌 금십일부터 조극에서",『동아일보』, 1925. 10. 10.
90　"朝鮮歌詩의 條理 (五)",『동아일보』, 1930. 09. 06.
91　1989년 대전시와 대덕군이 대전직할시로 승격되어 충청남도에서 분리되었다.
92　송범: 1961-1974 한국무용협회 이사장 역임, 1973-1992 국립무용단 단장 역임.

이미라 무용발표회에 찬조출연 했던
송범 관련 팸플릿

1969년

1970년

1971년

1975년

　　한편 1973년에 국립무용단 단장으로 취임한 송범은 1974년에 호동왕자와 낙랑공
주의 사랑에 얽힌 야사를 바탕으로 한 춤극 〈왕자호동〉을 발표한다. 1962년, 국립무용
단 창단 이후 모든 문화예술 분야가 그러하듯 춤문화도 서울로만 집중되는 것에 대한
우려가 있었지만, 부산(1973), 서울(1974), 광주(1976), 목포(1980), 대전(1985) 등 각 시도 무
용단이 결성되면서 지역은 지역대로 춤문화 활성화를 위한 기반이 마련되었다.

　　한편 1958년에 제1회 서울에서 개최된 전국민속예술경연대회는 1961년부터 매
해 시행되면서 민속예술 활성화 터전을 마련했고, 1970년대에는 체신부에서 무형문
화재 21호인 승전무와 나비춤을 도안으로 한 민속예능시리즈 우표 3백만 장이나 발

행[93]됐을 정도로 민족문화운동이 무르익으면서 우리 민속춤을 재평가하는 계기가 되었다.

이렇게 활발해진 춤에 대한 사회적 관심은 국내 무용단들의 해외 공연과 외국 무용단들의 국내 공연으로 이어졌다. 세계춤계에 우리 춤의 위상을 알리고자 국내외 춤계에 대한 정보와 홍보뿐 아니라 한국춤계가 나아갈 방향에 대한 토론문화까지 모색하게 되었다. 한국 최초의 무용전문잡지 『춤』이 이와 같은 춤계의 정신적 기틀을 마련하는데 중요한 역할을 했고, 이는 1976년 창간 이후의 전체목록을 통해서도 알 수 있다.

1976년 『춤』 창간호

근대 이후 침체된 한국무용 도약을 위해서 『춤』잡지는 민족문화계승의 일환으로 우리의 민속고전무용을 적극적으로 알렸고, 한편으로는 현대 한국무용이 지향해야 할 형태를 무용극으로 보고 우리 정서에 맞는 전통춤의 기교로 현대적 무용극을

93 "새로나온 우포-민속예능시리즈", 『동아일보』, 1975년 4월 21일.

만드는 방법을 모색하도록 격려했다. 전자는 70년대 중반 이후 특집이나 연재 형식으로 민속학자인 임석재의 각종 민속춤에 대한 소개와 김천흥의 궁중무용 및 민속놀이 소개[94] 기사화함으로써 민속춤에 대한 관심, 후자는 무용음악[95], 무대미술[96] 등 관련 분야에 대한 해외 경향을 소개하면서 당시 한국 무용계의 고충을 해결할 방안으로 무용극이 대안이라는 점을 상기시켰다. 이를 위해서 질 높은 무용작품으로 관객의 요구를 만족시킬 때 무용이 대중화될 수 있다는 점을 부각시키고 그와 관련된 기사도 다양하게 게재했다.

1980년 5·18 광주 민주화 운동 이후 많은 사람들이 그 아픔을 춤으로 풀었고 1988년에 올림픽 경기가 처음으로 대한민국 서울에서 개최되면서 한국에선 '춤의 르네상스 시대'라고 불릴 정도로 춤 공연도 활발해졌다. 1960년대부터 각 대학교에 무용학과가 개설되었다. 그에 따라 대학교 무용단도 창단되어 활성화되었기 때문에 국가적으로 큰 행사가 많았던 1980년대는 대학무용단을 포함한 여러 단체들의 춤 공연물이 대중들 앞에 선보여 졌다. 국·시립 무용단에서도 예술성을 담은 춤극을 위해서 낭만성이 강한 이야기나 고전소설, 민족의 삶과 미학이 담긴 내용을 춤극 주제로 담기에 분주했다. 관객들의 격려와 질책 속에서 중·장편의 춤극이 탄생하였고, 주제 선택에서도 전통적 사고관에서 점차 탈피해 갔다.

앞에서 언급했던 1974년 작 송범 안무의 춤극 〈왕자호동〉은 해와 달의 위상을 각각 왕자와 공주에 비유하며 동양적 우주관을 표현했다. 이후 국립무용단과 서울시립무용단, 각 시도무용단, 각 대학전문무용단 등을 통해서 예술춤극으로 발전하는 계기가 되었다. 1991년에 춤극 〈왕자호동〉은 〈그 하늘 그 북소리〉로 재구성되어 공연되었다

94 김운미(2001), 「1970년대 한국무용교육에 대한 예술사회학적 접근」, 『한국무용교육학회지』 제16호, pp.91-92.

95 「해외논단: 무용음악의 새로운 방향」, 『춤』 1976년 4월호, 「이달의 좌담: "춤 음악은 어떻게 만들 것인가?"」, 『춤』 1976년 5월호.

96 「해외논단: 피터 후랭키(구희서 역) "새로운 무용·미술, 혼합된 미술"」, 『춤』 1976년 5월호.

1976년 국립무용단 제17회 정기공연으로 승려이자 신라의 용맹스런 화랑인 충신(忠臣) 원효의 사랑과 풍류, 철학(哲學)까지 담았던 강선영의 춤극 〈원효대사〉, 1981년 국립무용단 제28회 정기공연 이광수의 동명소설 〈마의태자〉를 극화한 최현의 춤극 〈마의태자〉가 있다. 1984년 LA올림픽 문화예술제에 참가한 춤극 송범의 〈도미부인〉은 삼국시대의 설화를 내용으로 궁중춤, 강강술래 등 민속춤, 농악과 사당패 놀이, 씻김굿 등의 소재를 한국춤 사위로 전개하며 애상과 신명의 정서를 낭만주의 풍으로 표현한 작품으로 국립무용단의 춤극 작업을 상승시킨 대표적 작품으로 평가된다. 1990년대 이후 국립무용단은 〈춘향전〉, 〈무영탑〉, 〈무녀도〉, 〈이차돈의 죽음〉, 〈오셀로〉 등 문예작품에서 소재를 발굴하여 작품화하였다.[97]

이들 작품에서는 신무용적 분위기가 퇴조하고 직접적인 정서의 표출이 점차 완화되었으며, 극적 상황과 서정적 감성을 춤으로 형상화하는데 초점을 맞추는 작업이 지속되었다. 〈우리 춤, 우리의 맥〉, 〈한국, 천년의 춤〉, 〈4인 4색〉, 〈코리아 환타지〉처럼 한국의 춤 유산과 기백 그리고 한국춤의 고유한 미감을 지닌 소극장 작품을 대형 무대에 맞게 재구성하여 국내외에서 자주 공연하였다.[98]

1990년대 말부터는 이정희, 최데레사, 안성수 등 현대무용 분야 안무자들을 초빙하여 한국춤극 레퍼토리의 폭을 넓히는 작업을 모색하였다. 2000년대에 와서도 〈춤, 춘향〉, 〈바다〉, 〈비어 있는 들〉 등에서 전반적으로 단원들의 춤 기량을 드높이고 무대 구성과 연출을 다듬어 작품의 공감대를 높이는 방향으로 진척되었다.[99] 이와 같이 해를 거듭하면서 춤극은 한국무용계의 주요 무대공연 형식으로 그 위상을 공고히 하고 있다.

97　『한국민족문화대백과사전』: 국립무용단(國立舞踊團).

98　『한국민족문화대백과사전』: 국립무용단(國立舞踊團).

99　『한국민족문화대백과사전』: 국립무용단(國立舞踊團).

2.2. 한국 춤극 작가

현대 한국의 대표적인 춤양식인 춤극이 만들어지는 데 기여한 춤극 작가 중 신무용의 선구자이며 춤극의 초석을 다진 최승희와 국립무용단단장으로 20년 동안 재직하면서 한국현대예술춤극을 구체화시켰던 송범을 중심으로 살펴보면 다음과 같다.

우선 신무용의 선구자인 최승희(1911-1967)는 1911년 11월 24일 양반가의 2남 2녀의 막내로 서울에서 태어났다. 오빠인 최승일의 권유로 경성공회당(京城公會堂)에서 일본 현대무용의 선구자 이시이 바쿠(石井漠)의 공연을 보고 무용가가 되기로 결심하고 도일하여 그의 제자가 된다. 1929년 귀국하여 경성에 무용연구소를 설립하고 1931년 문학가 안막(安漠)과 결혼하면서 〈파우스트〉, 〈광상곡〉, 〈그들의 로맨스〉, 〈그들의 행진곡〉, 〈흙을 그리워하는 무리〉 등 가극과 창작극을 발표, 공연했다.[100] 특히 전통과 현대무용을 접목한 창작극 〈에헤야 노아라〉를 발표하여 좋은 평가를 받은 최승희는 1936년 영화 〈반도(半島)의 무희〉에 출연했으며, 당해 말부터 4년간 세계무대로 진출하여 유럽에서는 〈초립동〉, 〈화랑무〉, 〈신로심불로〉, 〈장고춤〉, 〈춘향애사〉, 〈즉흥무〉, 〈옥저의 곡〉, 〈보현보살〉, 〈천하대장군〉 등을 공연했다.[101]

중일전쟁 이후 전시체제기가 형성되면서 1941년 11월에는 도쿄극장에서 조선군보도부가 내선일체와 지원병을 선전하는 영화 〈그대와 나〉 시사회 중 〈화랑의 춤〉 등을 공연하며 일제에 협력했다. 해방 직전 중국에서 위문공연을 하다 베이징에서 해방을 맞고 1946년 5월 귀국했으나, 친일행적이 문제가 되어 남편 안막, 오빠 최승일과 함께 7월에 월북했다.[102] 월북 후 평양에 최승희무용연구소를 설립하고 〈반야월성곡〉, 〈춘향전〉 등 2편의 춤극과 소품 〈노사공〉 1편을 공연했고, 1959년 〈영광스러운 우리 조국〉을 창작해 조선무용가동맹위원장으로 복귀하여 1967년까지 활동했다. 1959년 〈영광스러운 우리 조국〉을 창작해 조선무용가동맹위원장으로 복귀하여 1967년까지

100 『한국민족문화대백과사전』: 최승희(崔承喜).

101 『한국민족문화대백과사전』: 최승희(崔承喜).

102 『한국민족문화대백과사전』: 최승희(崔承喜).

활동했다. 1967년 숙청되어 가택연금의 처벌을 받았으며, 1969년 8월 8일에 사망했다.[103]

최승희의 무용은 당시 현대주의 사조의 영향 하에 생성되었지만 사실주의 사조 혹은 현실참여 예술과 궤를 같이 하는 예술무용으로 정착되면서 민족주의 예술로 한국창작무용이라는 새로운 영역을 개척하였다.[104] 그녀는 민족의식을 가지고 있었기에 일본인에게 차별과 무시를 받는 조선인들을 보고 분개했다는 사실을 그녀의 작품을 통해서 알 수 있다. 또한 예술무용으로 춤의 위상을 높이면서 오빠와 남편의 영향을 받아 문인 층의 계몽교육과 더불어 타 예술 장르와 동일선상에서 춤의 대중화에 기여했다.

최승희는 조선 전통춤을 익혀서 그것을 새롭게 창작한 조선 춤, 즉 한국의 신무용 장르를 개척하면서 1930년대부터 1940년대 이르기 까지 민족주의적 색채가 강한 작품 활동을 했다. 그러나 1937년부터 시작된 중일전쟁이 태평양전쟁으로 확전되고 1939년에 독일·이탈리아·일본을 중심으로 한 추축국과, 영국·프랑스·미국·소련·중국 등을 중심으로 한 연합군 사이에서 벌어진 제2차 세계대전으로 인해 그러한 작품활동이 자유롭지 못했다.[105] 일제강점기 민족말살정치의 주 이념인 내선일체로 창씨개명과 강제징용이 이루어지자 최승희 예술활동도 그 한계를 넘을 수 없었다. 그녀는 그 기간 동안 동양 고대 문화에 주력하여 창작 춤을 개발하면서 세계진출을 꾀했고, 다른 한편으로는「조선민족무용훈련체계」를 중심으로 표현·창작·교수 연구 영역으로까지 춤을 확장시키면서 성숙된 공연 활동을 전개했다.

광복 이전까지 최승희를 비롯한 조택원, 박영인[106] 등 대표적인 신무용가들은 독

103 『한국민족문화대백과사전』: 최승희(崔承喜).

104 조윤정(2007),「최승희의 예술세계 및 작품경향과 무용관」, 국민대학교 석사학위논문, p.26.

105 [terms.naver.com] 제2차 세계대전.

106 박영인(1908~2007)은 동경대 미학과출신으로 석정막연구소에 입문하였고 일본정부의 지원을 받아서 한국인 최초로 독일 국립무용대학에서 춤을 배웠다. 독일식 신흥무용에 심취했고 음악없이 하는 '무음악무용'을 선보였다. 무용이론가 및 책저술가로 활동했고 한국식 필명은 방정미(邦正美: 구니 마사미)이다.

무와 소규모 군무같은 소품(小品)으로 개인기를 선보였고, 춤으로 표현하지 못하는 한계는 해설로 메우는 식이었다.

1973년부터 1992년까지 국립무용단 단장이었던 송범(1926-2007)은 충북 청주생으로 2남 3녀 중 막내아들로 태어났다. 최승희의 공연을 우연히 접하고 무용의 길로 들어서게 되었으며, 조택원의 무용연구소에 입문하여 발레와 이시이 바쿠의 춤을 배우고 조택원·박용호·장추화·한동진·정지수에게 남방무용과 한영숙에게서 전통춤을 배웠다.

송범의 활동 사항으로는 1948년에 장추화의 제2회 발표회에 첫 안무작 〈습작〉으로 데뷔한 후 한국전쟁 때 정훈국 소속으로 춤을 추었고, 피난시절 부산과 대구에서 한국무용단으로서 다수의 공연을 하였다. 이렇게 구축된 폭 넓은 춤을 바탕으로 1952년 송범무용연구소를 개설하여 1953년 첫 발표회를 했고, 1955년 코리아발레단을 결성했다.[107]

1962년 국립무용단 창립시 부단징을 맡았고, 1968년에 멕시코올림픽, 1972년 뮌헨올림픽에 파견된 한국민속예술단 안무를 했다. 1973년 국립무용단과 국립발레단이 분리·재조직되면서 국립무용단장이 되었고, 1992년까지 〈은하수〉, 〈도미부인〉 등 춤극 18편과 다수의 소품을 안무하였다. 국립무용단장에 앞서 1972년에는 중앙대학교 예술대학 무용학과 교수로 임명되어 30년간 재직했고, 1983년 대한민국예술원 회원[108]이 되었다. 사실상 그는 해방 이후 한국 춤계의 대부로 대학무용학과가 한국무용계의 중심이 되는 역할을 하였을 뿐만 아니라 한국춤극이 한국무용계의 대표적인 양식으로 자리매김하는데 큰 역할을 했다.

107 『한국민족문화대백과사전』: 송범(宋范).
108 『한국민족문화대백과사전』: 송범(宋范).

한국 춤극작가 역사 스토리를 찾다

1946년 월북한 최승희는 1948년 7월 춤극 세 편을 처음으로 무대에 올린다. 〈춘향전〉, 〈풍랑을 헤가르고〉, 〈반야월성곡(半夜月城曲)〉이 그것이다. 그중 〈반야월성곡〉은 신라 말기를 배경으로 빈농의 딸 백단을 주인공으로 토호세력에 맞선 농민들의 투쟁을 형상화했다. 이 작품은 지금도 최승희 춤극 여러 편 중 대표작의 하나로 꼽히고 있다.[109]

최승희 〈사도성의 이야기〉, 1948.

최승희 〈반야월성곡〉, 1948.[110]

한편 송범은 무용 활동 전반기 모던발레에 관심을 보였으나 국립무용단에 동참하고 한국 무용에 깊은 관심을 가지면서 1968년부터는 한국 무용을 기본으로 한 작품만을 발표했다. 그는 전통춤과 가락을 섭렵하며 서구적 무대 메커니즘을 활용하면서도 전통무용의 특성을 살릴 수 있는 춤극의 방법론을 모색했다. 정적인 한국 무용만으로는 동적인 무대 표현을 요구하는 춤극을 만들 수 없다고 판단한 송범은 춤

109 조윤정(2007), 앞의 논문, p.72.

110 "['전설의 무희' 최승희, 알려지지 않은 이야기]무용극 도입 '코리안 발레' 꽃 피우고… 돌연 사상검증에 시련", 『세계일보』, 2016년 12월 17일.

극에 다양한 장르의 무용적 기법을 차용할 수밖에 없었다.[111] 그는 국립극장이라는 대형무대에 어우를 수 있는 직선의 춤동작을 우리춤에 적극 차용했고 대형군무의 안무구성도 프로시니엄 무대 효과를 극대화할 수 있는 방향으로 연출했다.

이와 같이 국립무용단 단장으로서 춤을 통해 민족문화의 상을 표출하는 작업을 지속으로 시도하였다. 그 결과 한국춤 전통의 맥을 새로운 각도에서 관찰·변형시키려는 이른바 한국창작무용 계열의 춤이 활발하게 이루어졌다.[112] 송범은 1973년부터 1979년까지 총 5회에 걸쳐 국립무용단의 춤극을 안무했고, 약 20년간의 재임기간 동안 한국무용에 서양의 직선적인 춤과 정형화된 동작을 접목하여 '한국춤극'이라는 새로운 공연 장르를 탄생시켰다.[113] 송범의 춤극은 주로 설화와 문학작품이 소재로 차용됨에 따라 이미라가 1960년대부터 시도했듯이 안무가와 대본가가 이원화되었다.

그가 1973년에 발표한 〈별의 전설〉은 "무용음악이 무용의 내용과 전혀 융합되지 못하는 단조로운 음률로 작곡되었고 등장인물의 성격 분석이 전혀 이루어지지 않아 극 전개의 필연성조차 뒷받침히지 못해 춤극이 극이 아닌 춤의 파노라마로 끝나고 있다."[114]는 평이 있었다. 하지만 그가 1974년부터 발표한 〈왕자 호동〉부터는 연출과 안무에서 공감대를 얻었다. 이와 같이 송범의 춤극은 대형극장의 극장 시스템에 맞추어, 신무용을 춤의 기본기법으로 하고 한국의 설화나 고전을 스토리텔링화한 20세기 후반 한국 창작춤극이다.

송범의 작품은 고전설화나 역사적 사실을 바탕으로 춤 소재를 찾되 현대적 의미로 재해석한 서사적 작품이 주를 이루었다.[115]

그 외에도 역사와 관련된 스토리 춤극을 만든 춤극작가들을 연도별로 만나 보면 다음과 같다. 1930년대 활성화된 한국 춤의 무대화는 1950년대 이르러 창작 한국

111 엄은진(2012), 「국립무용단의 정기공연 작품변천사 고찰」, 경기대학교 석사학위논문, p.28.

112 김태원(2007), 『우리시대의 무의식과 운동』, 현대미학사.

113 엄은진(2012), 앞의 논문, p.61.

114 안제승(1980), 『신무용사: 국립극장 30년』, 중앙국립극장.

115 엄은진(2012), 앞의 논문, p.61.

춤의 성장으로 나아가게 된다. 창작 한국춤은 서구식 창작춤과 마찬가지로 허구적 내용을 갖춘 장편화 경향을 보이게 되는데, 이때 가장 시급한 것은 새로운 창작 소재를 발굴하는 일이었다. 그 당시에는 소설이나 영화와 달리 춤의 내용을 전문적으로 지어내는 창작자는 거의 존재하지 않았다. 이러한 난관에 고민하던 춤 작가들이 찾은 돌파구로서 이야깃거리 중의 하나가 과거 우리의 유산이었다. 가장 손쉽게 접할 수 있는 과거의 이야기 유산은 설화였다. 설화는 그 자체가 흥미 위주의 구성을 지니고 있었고, 허구적 성격도 띠고 있었기 때문이다. 하지만 설화는 무용이 지니고 있는 시각적인 면을 충족시킬 수 없는 경우가 많았다. 무대 공연은 무엇인가 스펙터클한 성격도 지녀야 하는데, 흥미 위주의 설화는 그러한 점을 보여 주기에는 원작으로서 일정한 한계를 지니고 있었다.

이러한 설화를 대신하여 무용가들의 눈길을 사로잡은 것이 바로 역사적 소재이다. 역사적 사건은 설화만큼이나 흥미진진하였고, 위대한 인물의 일대기는 주인공의 영웅적 면모 때문에 공연 예술이 요구하는 스펙터클한 면도 지니고 있었다.

이미라와 송범, 1975.[116]

116 이미라의 무용발표회에 송범이 〈가사호접〉으로 찬조 출연을 한 후 무대에서 찍은 사진.

이미라는 역사적 소재를 다룬 창작 한국춤을 선구적으로 개척한 춤 작가이자 춤 교육자이다. 시인이자 소설가인 이은상의 『이충무공 일대기』를 대본으로 1960년에 춤극 〈성웅 이순신〉을 무대에 올렸다. 이것이 해방 후 역사적 소재를 다룬 한국 최초의 춤극이다.

그 후 1969년에 〈백의 종군〉으로 〈성웅 이순신〉중에서 가장 극적인 부분을 중심으로 다시 무대에 올렸다.

1967년에는 류관순 열사를 기린 작품 〈열사 유관순〉, 〈3·1 운동과 유관순〉, 〈대한의 딸 열사 유관순〉, 1976년에는 〈천추의열 윤봉길〉, 1989년에는 〈어사 박문수〉를 발표했다. 그는 대중들이 잘 알고 있는 위인들의 극적인 삶을 이야기 주제와 줄거리로 택했기 때문에 남녀노소 다양한 관객층에게 쉽게 수용되었고 작품의 내용도 풍부하였다. 특히 충남지역 인물을 기리는 춤극이었기에 지역사람들에게 충효 사상을 고취하는 데도 의미 있는 결실을 맺었다.

이후 이미라 춤극은 순국선열 등 역사적 위인에서 한걸음 나아가 한국의 현실 문제를 관조하는 방향으로 나아간다. 즉 분단의 삶을 살아야 했던 한국인의 역사적 아픔, 그 역사적 질곡을 헤쳐 나온 우리 민족의 역사와 희망을 형상화하는 것으로 전환해 갔다.

이미라는 춤 작가로서 본인의 인생역정(人生歷程)이 담긴 이야기를 춤꾼들의 몸에 고스란히 얹어서 무대의 춤으로 만들었고, 역사적 현장을 보여 주는 것에도 그 의미를 부여했다. 1991년 이후 수차례 공연한 이미라의 〈대지의 불-통일의 염원〉, 1994년 〈통일의 염원-백두의 무궁화 그날이 오기 까지〉, 1995년 〈굴욕의 36년, 광복의 50년〉, 1996년부터 여러 차례 공연한 〈동아줄〉 등의 작품들을 그 예로 들 수 있다.[117]

117 김운미·김외곤(2013), 「무용가 이미라 연구」, 『한국무용역사기록학회』 제30권, p.8.

이미라 〈백의종군〉 포스터, 1969.

이미라 〈백의종군〉 팸플릿, 1969.

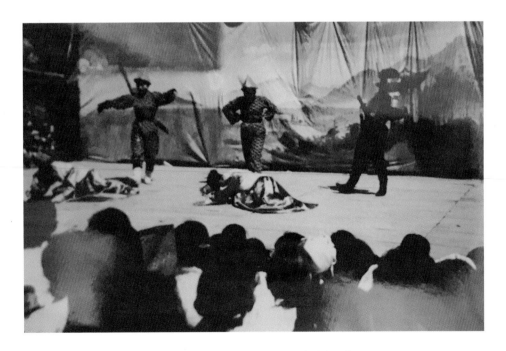

이미라 춤극 〈성웅 이순신〉 충청도 온양 야외 가설 무대, 1962.

이미라 춤극 〈대한의 딸 유관순〉
팸플릿, 1977.

이미라 춤극 〈통일의 염원〉 팸플릿, 1994.

작가의 창의성과 작품에 대한 강한 의지는 문화예술의 불모지인 충남 지역 사회에서 문화·예술·교육의 꽃을 피운 대모(代母)로 기여했지만 예술에 대한 지엽적 인식의 벽을 넘어설 수는 없었다. 또한 1970년대부터 대학 무용과가 전문 무용수를 배양하고 국·시립 전문 무용단의 프로 춤꾼들이 제자들로 영입되는 상황을 맞이했다. 춤 작가의 개인 의지로 아마추어인 학생과 교사들로 춤극을 공연하는 것은 교육적으로 참여한 학생들에게 큰 의미가 있었으나, 작가 개인으로서는 경제적으로나 작품의 질적 향상 추구에서나 한계가 있었다.

국립무용단 초대 단장 송범이 〈왕자 호동〉으로 창작춤극을 선보이기 시작한 1974년 이후, 국립무용단 예술감독을 역임하거나 작품의뢰를 받은 춤 작가들도 역사적인 소재를 활용하여 작품 발표를 했다

1981년 국립무용단 제27회 정기공연에서 안무를 맡은 강선영은 춤극 〈황진이〉에서 예기 황진이에 초점을 맞춰 줄거리 설명보다는 아름다운 선과 한국의 상징적인 춤의 표현에 무게를 두었다. 기승전결이나 갈등보다는 독립된 장면의 심층적 추구

에 주안점을 두었다.[118] 또한 1992년 발표된 국립무용단 제60회 정기공연 춤극 〈강강술래〉는 한국적 유희놀이인 강강술래의 정신을 살리는데 중점을 두고 한국적 춤극을 정립하고자 조흥동이 안무한 작품이다. 태초 창세기적 기원을 둔 신성의 강강술래, 현존하는 중세기적 생존의 강강술래, 21세기를 바라보는 미래의 강강술래, 민족의 숙원인 통일의 강강술래 등을 작품에서 표현하였다. 이야기와 춤의 전개방식은 극적 내용의 원초성과 역사성을 강조했으며, 극적 전개는 발레 양식뿐만 아니라 농악의 판굿까지 총망라하였고, 춤 구성의 의식적인 요소를 중시하여 마당극적 연기를 시도했다. 한국의 유희가 춤으로 변천하기까지 한국의 인물과 지역성을 중심으로 한 유희성와 스토리텔링의 모색으로 볼 수 있다.

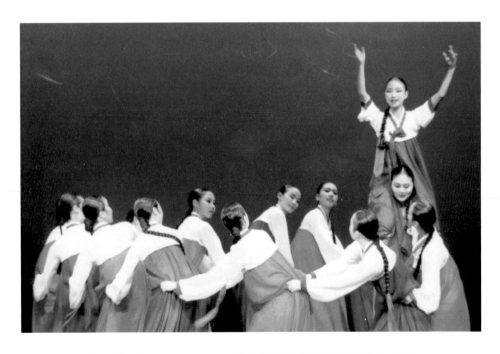

쿰댄스컴퍼니(KUM Dance Company) 미국 오레곤 공연 〈진도 강강수월래〉 中, 2007.

118 "새로운 극무용 대망론을 위한 국립무용단의 발자취", 국립극장 네이버 블로그.

이 무렵 홍신자의 전위적인 춤발표회가 있었다. "국립극장에서 있은 [홍신자전
위무용발표회]는 '전위(前衛)'라는 어쩌면 생소하면서도 덕성스럽지 못한 용어와는 달
리 아주 훌륭한 설득력으로 관객을 사로잡았다.… 기존의 형식이나 기교의 계층(階
層)에 회의를 품을 겨를이 없이 아예 관객은 그 전위(前衛)「굿」에 최무(催巫) 당한다.…"
라는 기사[119]로 유추할 수 있듯이 오래된 우리의 민속연희인 굿에서 소재를 찾아 감
성적인 춤으로 관객과 이야기하는 춤 작가도 출현했다.

한국춤의 역사적 소재에 대한 구조주의적, 의미론적 텍스트는 원작의 재현이라
는 한국인의 삶과 문화에 관한 미적 태도로서 예술에 투영된 정체적 사유이자 미의
식의 근원이다. 1985년 국립무용단 제39회 정기공연으로 조흥동이 발표한 김유신
장군을 기리는 춤극 〈젊은날의 초상〉, 1990년 민족의 혼을 기린 57회 정기공연 〈흙
의 울음〉, 1995년 국수호의 〈명성황후〉, 2009년 우륵의 관점으로 그린 92회 정기공
연 춤극 〈가야〉, 2000년 제80회 정기공연 배정혜의 〈신라의 빛〉, 2002년 이순신 이야
기를 다룬 83회 정기공연 윤상진의 〈마지막 바다〉, 2012년에 윤성주 〈그대, 논개여〉
등이 대표적인 공연물이다.

서울시립무용단 정기공연 가운데 1994년 한상근의 동학혁명 전봉준 의병대장
을 기린 〈녹두꽃이 떨어지면〉, 1995년 배정혜의 광복 50주년 대하창작무용극 〈서울
까치〉와 1997년의 〈하얀 강: DMZ〉, 2008년 임이조의 〈경성, 1930〉 등을 들 수 있다.

119 신동아, 73년 11월호, p.352.

서울시립무용단 땅굿 팸플릿, 1980.

대학교 전문 무용단 중에서 필자의 쿰댄스컴퍼니(KUM Dance Company)는 역사적 인물보다 역사적 사건을 중심으로 공연을 해 온 단체이다. 모친 이미라의 영향으로 역사춤극을 발표하는 필자는 1996년 〈조선의 눈보라〉, 1999년 〈1919〉, 2005년 〈그 한여름〉, 2015년 〈축제 70〉에 이르기까지 줄기차게 한국의 근현대사에서 소재를 발굴하여 무대에 올리고 있다.

쿰댄스컴퍼니(KUM Dance Company) 〈1919〉 팸플릿, 1999.

〈1919〉는 1919년에 일어난 3·1 만세운동을 '빼앗긴 들판에서', '우리의 오늘은', '고종의 붕어(崩御)', '타오르는 불길', '떨어지는 나뭇잎' 등 총 5개의 역사적 사건으로 엮은 작품이다.

2004 문예진흥기금 예술창작지원 선정작
김운미 무용단 2005년 신작

그 한 여름

KUM dance company

쿰댄스컴퍼니(KUM Dance Company) 〈그 한 여름〉 팸플릿, 2005.

〈그 한 여름〉은 한국전쟁 당시 쓰러져 간 수많은 선열의 넋을 위로하고, 당시의 아픔을 민족의 화합으로 이끌어 내야 한다는 주제를 다룬 작품이다.

쿰댄스컴퍼니(KUM Dance Company) 〈축제 70〉 포스터, 2015.

다큐댄스시리즈 '축제 70'은 한국 근현대사를 주요 사건마다 굵게 잘라 한국 춤과 첨단 영상으로 결합한 작품이다.

한국의 대표적인 현대무용가 육완순도 이러한 역사적 소재에 관심이 많았다.

　　　"육완순 제5회 현대무용공연이 십월 십이, 삼 양일간 국립극장에서
있었다. 이남덕 작시, 박영희 작곡의 서사시 「단군신화」를 무용화한 대
작 『단군기원』을 비롯하여…한국의 현대무용은 불과 몇 삶들의 정력으
로 이어 왔으면서…. 육완순(陸完順) 교수는 이미 그 자신 무용가로서도
개성을 뚜렷이 부각 시켰고 새로운 기교(技巧)의 개척에 큰 진전.…"[120]

　　　"…육완순 교수(이대무용과장)는…19명의 이대무용단과 함께 자신
이 안무한 무용극 「예수그리스도수퍼스타」를 가지고 뉴욕 워싱턴 내슈
빌 등 미국의 7개 도시에서 공연…로크오페라를 무용화한 「수퍼스타」는
73년 이대에서 초연된 이래 국내서 만도 5회의 앙코르공연을 가진 작
품….."[121]

　　역사가 지닌 이야기로서의 재미 요소와 시각적인 효과를 낼 수 있는 서사적 요
소가 한데 어우러져 춤과 역사가 서로 교섭할 수 있는 밑바탕을 마련하였기에 역사
적 소재를 다룬 창작 한국춤이 새롭게 등장할 수 있었다. 창작 한국춤과 역사의 본격
적인 만남이 시작된 지도 어느덧 50여 년의 세월이 지나면서 한국춤은 역사적 소재
를 통하여 서사성을 강화하며 새로운 면모를 지니게 되었다.

　　춤과 역사의 상호 작용을 다음과 같이 정리해 볼 수 있다.

　　춤은 역사를 비추는 거울로서의 역할을 한다. 춤은 역사적 사건이나 인물을 그
대로 수용하는 것이 아니라 춤 장르에 맞게 예술적으로 재해석한다. 그렇기 때문에
춤을 통하여 역사를 알 수 있고, 새로운 시각으로 역사를 볼 수도 있다. 앞으로도 역
사를 이야기로 만들어 우리의 삶을 이해하고, 그 이해하는 기쁨을 서로 아름다움으

120 『신동아』, 1971년 12월호, p.407.
121 "한달동안 美7개 도시서 격찬받아 韓國현대무용 발전에 새로운 용기", 『조선일보』, 1975년 3월 30일.

로 나눌 수 있는 더 많은 춤극 작가가 나오기를 염원한다. 시간의 흐름에 걸맞으며 무궁무진한 소재인 역사에서 춤 이야깃거리를 찾는 역사춤극 작가들이 꿈을 현실처럼, 과거를 현실처럼, 현재의 삶을 춤으로 풍요롭게 할 것이다.

1. 춤·역사 스토리텔링

스토리텔링(storytelling)의 사전적 의미는 'the activity of writing stories'로서 '이야기를 말하거나 쓰는 활동'으로 '이야기'와 '말하다', 그리고 현재 진행형의 의미를 담고 있다. 'tell'은 단순히 이야기를 만들고 전달하고 소통하기 위해 '말한다'는 의미 외에 매체를 활용하며 시각은 물론 후각 같은 다른 감각, 나아가 신체 움직임과 같은 몸짓행위도 포함한다. 여기에서 'ing'는 상황의 공유, 그에 따른 상호작용성의 의미를 내포한다.[122]

미국 영어교사 위원회에서는 스토리텔링을 '음성과 행위를 통해서 이야기를 전달하는 것'이라고 정의한다."[123] 이러한 정의는 이야기를 만들기 위한 제작보다는 음성이나 행위 등 이야기를 전달하도록 만들어 전해주는 매체의 중요성을 암시한다.

스토리텔링은 이야기를 구성하는 것이 아니라 이야기를 담아내어 전달하는 것이며, 온갖 매체에 들어가 그 속성을 지니고 각기 다양한 형식을 취하여 의미를 전달하는 수단이기도 하다. 또한 인간이 세계를 인식하는 하나의 근본적인 방식이며 자

122 김현화(2007), 「스토리텔링 기법을 응용한 패션문화상품 디자인 연구: 고전소설 '심청전'을 중심으로」, 국민대학교 석사학위논문, pp. 3-4.

123 김영순·정미강(2007), 한국문화 교육을 위한 '은율탈춤 스토리텔링 교수법', 『언어와 문화』 3권 1호, 한국언어문화교육학회, p. 41.

신이 인식한 세계에 대한 감상적인 발화장치다[124].

> 요즘같이 비대면이 일상화된 시기에 인간의 숨을 나누는 춤의 한계를
> 스토리텔링을 활용한 다양한 콘텐츠로 관객과 소통해보는
> 적극적인 시도는 의미 있다.

스토리텔링에서는 인간의 변화가 갖는 본질적 요소와 과정이 잘 드러나고, 내러티브 기법처럼 독자들은 감동과 변화라는 공유점을 갖게 된다. 따라서 스토리텔링은 사람들이 자신의 내면과 외적 세계를 은유 또는 상징으로 의미를 재구성하고 감정이입을 통해 정서를 공유하는 친화력을 갖는다. '무엇을 의미화할 것인가', '어떠한 것을 전달할 것인가', '무엇을 통해 전달할 것인가'가 예술을 통해 이야기를 담아야 할 목적이 된다. 결국 스토리텔링은 이야기를 만들고 전달하고 소통하기 위해서 신체 움직임이라는 매체도 활용한다. 예술로서 스토리텔링은 인문적 가치를 지닌 한 민족의 근원이자 문화원형의 근간으로 '과거-대상(어떤 가치나 이데아)-다른 장르로서 대상-현재' 순으로 이야기를 할 때 어떠한 가치와 방법론으로 전개되었는지가 중요하다.[125] 무대에서 펼쳐지는 장면의 이해를 위해서 의상, 소품, 음악, 조명 등 모든 요소가 스토리텔링에서 너무 중요하다. 의상과 소품은 시대적 상황과 분위기를 결정하는 요소로, 음악의 사운드 및 대사의 유무와 조명은 춤의 성격을 좌우하는 요소로서 중요하다. 이 모두가 무대예술에서 춤꾼들의 이야기 캐릭터를 최고로 부각시킬 수 있는 역할을 하기 때문이다.

124 전약표·임선희(2011), 「스토리텔링을 통한 문화유산관광 활성화 방안」, 『관광연구』 26권 5호, 대한관광경영학회, p.459.

125 김지원(2017), 「춤의 언어적 이해와 스토리텔링의 방법론 및 가치탐색 - 한국의 전통춤 텍스트를 중심으로」, 『한국언어문화』, 0(63), p.26.

1.1. 춤·스토리텔링

춤은 특성상 육체적 연기를 통하여 내용이 발현된다.
춤으로 생각을 공유하면서 장시간 동안 흥미롭게 해 주는
극적 요소를 도입한다.

개개인의 춤 동작뿐만 아니라 여러 사람의 동작이 어우러져서 빚어내는 시각적 형상은 메시지로 존재한다. 그러나 모든 요소를 통해서 메시지를 전함에도 관객들과 어떤 가치나 이데아를 논하는 데는 늘 어려움이 있었기에 관객들을 춤으로 끌어들이는 방법을 찾아야 했다.

관객들의 머릿속에 남을만한 내용으로는 서사, 즉 이야기를 능가할 만한 것이 없다. 서사적 요소의 도입을 위하여 매번 새로운 내용을 창작하는 것은 몹시 어려운 일이다. 더구나 완전히 새로운 허구적 내용을 창작한다는 것은 어떤 장르에서도 매우 힘든 작업이 아닐 수 없다. 이러한 현실적 어려움을 돌파하기 위하여 도입된 것이 역사적 사건이나 인물을 바탕으로 작품을 창작하는 일이었다. 이를 현대적 용어로 표현하면 '팩션(faction)의 도입을 통한 창작 한국춤의 등장'이라고 할 수 있다. 주지하다시피 팩션이란 사실을 뜻하는 영어 팩트(fact)와 허구를 뜻하는 픽션(fiction)의 합성어이다. 주로 역사적 사실이나 역사적 인물의 일대기에 근거하여 새로운 내용을 창조하는 갈래를 말한다.

매스미디어가 시대를 지배하면서 롤랑 바르트(Roland Barrthes: 1915~1980)의 서사학 스토리텔링이 문학에서 서사뿐만이 아니라 영화에 이르기까지 여러 대중적 장르에 존재하게 되고 이전보다 확대된 보편성을 갖게 되었다.[126] 따라서 이러한 시대적 문화예술의 흐름과 맥을 함께 하면서 비언어인 춤도 한국인의 정체성을 표출할 수

126 윤주(2017), 『스토리텔링에서 스토리두잉으로』, 살림지식총서, pp. 16-24.

있는 역사가 있는 서사 춤극으로 관객과 적극적인 만남을 시도하게 되었다. 역사와 서사적 관점의 스토리텔링은 예술체험과 미적 감동을 주기 위한 메시지 전달에 대한 복합적인 이해과정이다.

한국춤 스토리텔링 또한 현 시점에서의 해석뿐만 아니라 상징 언어로서 과거를 현재로 불러들이는 심층적 역할을 한다.

스토리텔링은 다음표와 같이 이야기성, 현장성, 상호작용성이 강화된 '오늘날의 이야기 방식'이다.[127]

[도표 5] 춤의 서사적 구성과 보편성을 위한 스토리텔링 방법론

스토리텔링은 상호의미의 운반과정에 대한 기획전반과 소통을 위한 방법론이 전제된다. 잘 기획된 스토리텔링은 '의미의 공유'를 이루는 커뮤니케이션으로, 허구나 상상을 포함하는 개념에서 예술의 '미적 감동'까지도 이끌어 낸다.

127 김기국(2007), 「스토리텔링의 이론적 배경 연구:기호학 이론과 분석모델을 중심으로」, 한국프랑스학회 학술발표회, pp. 151-152.

스토리텔링은 서사 중심의 단순한 이야기가 아니라 보다 광범위한 역사적 관점을 포괄하며 정체성까지도 아우른다. 춤극에 적용시켜 보면 춤꾼과 춤 구경꾼이 같은 맥락 속에 포함됨으로써 새롭게 확장된 '구술문화'의 차원에서 '현재성의 회복'이 강조된다. 춤 예술의 심미안과 스토리텔링의 가치에 대한 유사성도 여기에 있다.

춤의 역사적 이야기와 춤의 언어적 기능은 그것이 이야기든지 예술의 창조적인 표현 요소이든지 해석에 대한 문제이며, 우리의 시각성에 의해 결정된 미학적 표상 활동임이 분명하다. 따라서 춤으로 스토리를 만드는 작업은 당대 문화현상을 표출하는 수단으로 역사를 만들어 가는 또 하나의 근원이다.

우리가 어떤 사물을 '본다'는 것은 순수한 시각적 체험이라기보다 그것에 대한 해석을 내리는 것이고, 해석에 따라서 그것을 보는 것을 의미한다. 춤의 역사적 의미와 해석도 그러한 맥락이다.

**현재가 미래의 역사이며 예술의 상징인 창조의 시각에서
인류에게 철학적 가치를 높이는 스토리텔링은 해석적 차원에서
의미 구성의 중요한 방식이다.**

단순한 서사를 넘어선 수많은 문장이 주는 의미의 감동처럼, 이야기 전달의 의미 구성은 하나의 소통으로 이어진다. 예술이 미의 대상을 추구하며 인류 내면을 의미화하고 표상하려 한 욕구는 스토리텔링이 추구하는 인문학적 가치와 유사한 맥락이다.

문화예술은 역사적 사실과 허구로 상징화된 인류의 이야기를 소재로 한, 공간과 시간의 새로운 해석이자 공유로 한 국가와 민족의 정체성을 함축하는 동시에 외부 세계를 공동체적 시각으로 보는 상징적 메시지다.

퍼슨(C. A. Person Ban)[128]은 "문화는 아직 다하지 못한 이야기이고 계속 이야기 되

128 C. A. 반 퍼슨(1994), 강영안 옮김, 『급변하는 흐름 속의 문화』, 서광사, p. 23.

어야 하는 것으로 인간 발전사의 한 단계이다"라고 했다. 예술의 언어도 계속해서 끊임없는 말을 건네는 현재 진행형(Ing)으로 의미를 산출하고 있다. 스토리텔링은 대상의 이데아가 'Story-Tell-Ing'이라는 신화와 윤리, 가치를 지닌 인간으로서의 실천까지 포함한 예술의 심미안과 같은 인문학적 성찰을 통해서 거듭 성장하고 있다.

춤의 스토리텔링은 예술 체험, 미적 감동을 주기 위한 은유적인 춤의 복합적 메시지 전달 과정이다. 춤극의 주제인 서사, 내러티브와 그 예술적 표상의 관계를 예로 보면 다음과 같다.

[표 4] 스토리텔링 카테고리

춤극의 주제	
서사와 내러티브	예술적 표상
사상과 표현 행위의 구체적 담화 역사적 배경과 민속 설화, 역사적 메시지와 춤구성	사상과 철학의 응축된 문화코드, 역사적 투영 및 예술적 메시지, 심층적 · 상징적 예술적 담론

스토리는 기본적으로 사실성과 허구성을 막론하고 가능하며, 내러티브의 탄생으로 스토리의 구성(Plot)이 중요하게 부각되면서 '서사학(Narratology)'을 등장시켰다.[129] 모든 사람이 스토리의 주인이 될 수는 없지만 하나의 스토리가 대부분의 사람에게 전달될 수 있고 전달된 스토리를 중심으로 스토리 공동체가 형성되면서 전파력과 보편성을 지니게 된다.

E. H. Carr.[130]는 "역사는 사회 안에 있는 인간의 과거에 대한 연구과정을 뜻하는 단어로 시대상을 반영한다."고 했다. 역사가 있는 서사 무용극은 시대적 문화예술의

129 김지원(2017), 앞의 논문, p. 26.
130 E. H. 카르(2007), 김택현 역, 『역사란 무엇인가』, 까치, p. 77.

흐름과 맥을 함께 하면서 한국인의 정체성을 지닌 비언어인 춤으로 관객 모두가 함께 공감하는 장(場)을 만드는 데 효과적인 양식이다.

춤의 예술성과 흥미를 위한 스토리텔링은 유희성 '재미'에 관련한다.

놀이가 재미를 위해 인간을 열광하게 하거나 몰두하게 하는 원초적인 성질이 있듯이, 예술에서도 '재미'는 관람자를 주목하게 만들고 예술적 경험을 하도록 이끄는 본질이다. 예술의 기원에 대한 발생을 추적해 보면 춤이나 음악이나 시 등은 과학적 사고 이전 단계의 예술 활동이었고, 예술이란 '즐김(playing)', '즐거움(plesure)'과 관계한다고 볼 수 있다.[131]

스토리텔링은 한국의 지역별 전통과 한국 역사를 이야깃거리로 하여 이를 기반으로 한 한국 춤예술의 효과적인 대중화 방법론이 될 수 있다. 지역별 전통 이야기는 지역(서울·경상도·전라도·강원도 등)의 지형적(산간·평야·바다 등) 특성을 띤 놀이 문화로 춤을 전승할 뿐만 아니라, 지역적 성향의 변화가 춤의 특성에 영향을 미치면서 전승·발전하기 때문에 관객에게 더 큰 재미를 줄 수 있다. 또한 정치적(남과 북의 이념), 사회문화적(시대적 흐름), 역사적(순국선열·국가적 기념일·행사·세계 속 대한민국의 역사적 사건 등) 소재를 이야기로 풀어낸 역사춤극은 무대종합예술로 관객들과 함께 주제의 의미를 생각하며 공감대를 형성할 수 있다.

이야기, 스토리라는 말이 사회·문화·경제 등 다양한 분야에서 넘쳐나고 있다. 이제 이야기는 우리 삶의 문화 공간 전체로 확산된 만큼 춤 구경꾼에게 예술성만을 강요할 것이 아니라 스토리가 있는 춤으로 춤꾼이 춤사위를 개발하여 현재의 관심사로서 관객과 소통할 때이다.[132]

131 오병남(2001), 『미학강의』, 서울대학교출판부, p.429.
132 김현화(2007), 앞의 논문, pp.3-4.

해방 후 한국에서는 뮤지컬이란 단어가 1960년대에 등장했다. 네이버 기사 검색 결과에 따르면, 뮤지컬 관련 기사가 1962년도에는 9건 정도로 크게 주목받지 못했다. 하지만 1970년에 56건, 1980년에 96건, 1990년대 말에는 1000건을 넘어서는 등 뮤지컬에 대한 대중의 기호도는 폭발적으로 높아졌다. 가무악을 늘 함께 했던 민족성 때문인지 뮤지컬은 현재 한국에서 가장 선호하는 종합예술 중 하나이다. 현대적 감각의 무대 연출에 의한 작품 구성의 재창조, 농익은 연기력과 가창력, 춤의 테크닉 등이 주요 원인이 되었겠지만, 아마도 현 대중들의 기호를 고려해서 과거의 주제를 각색하거나 새로운 주제 선정, 즉 스토리텔링 기법이 그 의미를 더했을 것이다. 다양한 예술분야가 그러하듯 대중적·창조적·미래적 소재임을 보여 주는 스토리텔링을 춤극으로도 적극 활용하여 고부가 가치의 춤 문화 산업으로 발전시켜야 한다.

1.2. 춤극·역사 스토리텔링

스토리텔링은 개념적 정의에서도 언급했듯이 상호 의미의 운반 과정에 대한 기획 전반과 소통을 위한 방법론이다. 이는 춤 작가의 입장에서 보면 감성적인 춤사위의 열거에서 나아가 대중과 소통하기 위한 춤을 기획하는 방법론이다. 춤 작가를 통해서 잘 기획된 스토리텔링이 관객과 춤예술을 공유하고 이해하는 방식으로 전달되었다면 춤 작가의 독창성이 표출되었다고 말할 수 있다. 관객의 입장에서 은유적인 춤 예술을 접하면서도 미적 감동과 사상적 공유가 가능한 적극적인 방법이 모색된 것이다. 이처럼 감성 예술과 스토리텔링은 불가분의 관계이며, 문화와 역사의 맥락처럼 전통과 예술의 관점에서도 스토리텔링은 춤을 이해하는 방법론으로서 유용하다.

문화는 수많은 역사와 이야깃거리를 풍부하게 담아서 한 나라의 의식과 철학으로 응축되어진 결정체이며, 인간이 자연과 신의 역할로부터 무의미하지 않게 축적해 온 인간의식의 상징적 메시지다. 예술가의 삶과 발자취, 춤의 스토리텔링은 현재도 역사가 되며 인간의식의 기록과 가치적 실천까지 다양한 창조를 거듭해 가고 있다.

미를 대상으로 하여 예술을 추구하는 인간의 행위는 갖가지 스토리텔링의 함축적인 이야기를 통해 민속 신화와 설화, 윤리, 의미 있는 인간 사회의 로드맵까지 담화 형식을 확장하고 있다. 그러므로 예술가의 춤극을 들여다본다는 의미에는 예술을 이해하는 방식뿐만 아니라 개인의 삶을 넘어 한 나라의 삶의 역사를 조우하고 이해하는 과정까지도 함축되어 있다.

**춤극의 이해는 몸의 언어인 춤으로 하는 스토리텔링에 의해서
심층적 해석이 가능하다.**

역사춤극은 춤이라는 예술의 전달 방식으로 현재적 이야기가 될 수 있는 소재와 구성에 관한 스토리텔링 방법론이라 할 수 있다. 이를 '상상소재'로 규정한다면 공감이 될 만한 이야기를 전개할 원소스(one-source)의 재창조적 소재이자 멀티유즈(Multi-Use)에 관한 춤 예술의 이야기 활동이 광범위해지는 것이다.

춤과 역사 만남의 진행과정은 다음과 같이 요약될 수 있다.

스토리텔링은 춤을 통한 역사의 반영과 함께 역사를 새롭게 재해석하기에 좋은 방법론이다. 이렇게 스토리와 만나서 춤으로 풀어가는 춤극은 의상, 소품, 사운드, 조명 같은 요소가 함께 어우러져 관객에게 전해지는 종합예술의 산물이다. 특히 역사적 소재를 다룬 춤극은 분명한 의도가 있기에 관객의 호응도와 공연성과는 비례할 수밖에 없고, 이를 다양한 방법론을 통해서 분석하고 피드백을 얻는 것은 추후 계속되는 공연의 질적 향상을 위해서도 의미가 있다.

춤추는 사람과 춤을 보는 사람이 역사를 인식하고 공유하는 미적 태도, 춤을 통한 예술과 현실 세계의 조우는 역사춤극의 의미로 직결된다. 역사와 춤의 조우가 예

술의 길이 되었다는 점에서 '스토리텔링'은 중요하다. 은유와 상징의 소통으로서 신체가 엮는 메시지와 이야기의 구성인 춤극을 주목할 필요가 있다.[133] 역사춤극의 의미를 분석하고 발전시키기 위해서는 춤극의 역사적 소재인 텍스트 분석이 필요하다.

그레마스 의미 생성 모델로 춤극을 분석하는 방법론을 구축해 보았다.

[표 5] 그레마스 의미 생성 모델로 본 춤극의 텍스트 분석 방법론 구축[134]

1단계	표층 구조 (Creative Appeal)	비주얼 스토리텔링(Advertising Creative Appeal): 춤극 형태
2단계	서사 구조 (Narrative Appeal)	내러티브 스토리텔링(Advertising Narrative Structure): 주역 무용수들의 배역에 따른 춤사위 · 음악 · 의상 · 무대장치 등에 스토리가 추적 가능한 논리성 부여
3단계	심층 구조 (Position Appeal)	문화원형 · 문화코드(Advertising Positioning Concept) : 춤 작가의 신념 및 메시지 등 핵심적 문화 코드

춤 텍스트의 문화기호학적 표층 구조는 우리의 시각에 비쳐지는 형상으로 춤극으로 보이는 시각적 이미지 그 자체다. 또한 서사 구조는 춤극의 주제를 전달하고자 하는 주역 무용수들이 배역에 따른 춤사위와 의상, 음악, 무대장치 등으로 스토리가 추적 가능한 논리적인 연결 구조이다. 가장 핵심이 되는 심층 구조는 이러한 주역무용수들의 특징적인 춤사위가 문화 기호로 여러 가지 의미 생성을 자유롭게 창조함으로써 춤 작가의 의도 및 당대의 사회적 신념이나 메시지 등 하나의 고유한 가치철학으로 보인다는 것이다.

심층 구조의 담화는 이야깃거리를 형성하고 역사를 말하는 춤극으로
객관적인 의미체계화가 가능하다.

133 김지원(2017), 앞의 논문, pp. 26-32.

134 조각현(2012), 「스토리텔링 기법을 활용한 광고에 관한 연구」, 『커뮤니케이션 디자인학 연구』, 제39, p. 47을 인용하여 재구성한 표.

춤의 스토리가 춤의 새로운 재현을 가능하게 한다는 의미에서 스토리텔링은 재창조 예술의 발화적 행위가 된다. 이러한 점에서 춤의 '의미'라는 정의는 실제 존재하는 의미는 아니다.

더구나 손짓 하나, 몸짓 하나에 대해서 지정된 사회적 기호와 같이 그 체계가 객관적이며 일반적이지도 않다. 다만 춤 언어에 대해 의미를 찾으려 하는 것이다. 어쩌면 우리는 별다른 의미의 전달 없이 자연 발로된 춤 언어일지라도 의미를 부여하기 위해 부단한 해석을 하고 있는지도 모른다. 수많은 단위의 몸짓, 또는 수많은 맥락(음악, 의상, 무대, 사회적·역사적 상황 등)과 춤은 유기적 조합을 이루며 역사와 철학, 인물의 사상 등 다른 맥락들까지도 함께 스토리텔링하는 것이다.

춤의 스토리텔링은 단순한 이야기 나열이 아니라 예술 언어로서 다양한 가능성을 열어두고 자신과 외부와의 관계로부터 다채로운 이미지와 가치를 창출한다.

단순히 '보기'만을 위한 공연을 넘어 스토리텔링의 전략적 방법론을 모색하는 것은 현재의 춤 예술에 대한 흥미로운 미적경험을 관객에게 제공할 수 있기 때문이다. 역사를 소재로 한국인의 사유와 한국예술의 정체성을 투영한 춤극은 춤 작가와 춤꾼, 나아가 구경꾼의 직·간접적 체험으로 자아와 외부 세계를 마주보게 한다.

예를 들어 이미라의 역사춤극 〈성웅 이순신〉은 역사적 인물을 소재로 하여 지리적·역사적 배경이 있는 교육·역사 콘텐츠이며, 계층별 유희 체험적 스토리텔링으로 춤을 극적으로 이끌어 갈 수 있다. 이는 이순신의 역사적 공적만을 이야기 하는 것이 아니라 관객으로 하여금 춤을 통하여 이순신의 삶을 접하게 함으로써 다양한 지적 체험을 경험하게 한다.

역사적인 인물의 이야기 외에도 강강수월래, 거북놀이, 차전놀이 등 각 지역의 다양한 민속놀이에서 배태되는 이야기 또한 한국인의 정체성이 담긴 유희적 놀이로 역사성과 지역성을 지닌 신명나는 스토리텔링 콘텐츠로 발전시킬 수 있는 좋은 소스이다.

'춤을 이야기하다'라는 스토리텔링의 관점은 춤 안무에 관한 핵심 구조와 사유에 관한 대중적 이해방식, 인문학적 가치탐구, 나아가 예술적 관점이라는 맥락을 함

께 읽을 수 있다. 시대적 상황, 주요 인물, 역사적 사건을 다룬 춤 작가의 작품은 예술의 흐름이자 인류 감성의 역사이다. 예술로서 춤은 시공간이 만들어 내는 단순한 의미의 재현이 아니라 무한한 의미의 다양성으로 현재도 계속 만들어져 가고 있다.[135]

『충무정신』 춤으로 승화 -아산 충무교육원 승전무 강습'[136]

내러티브는 스토리텔링의 메커니즘을 작동하며 근대 관객들이 가장 편안하게 영화를 볼 수 있도록 구조화한 양식이다. 춤의 서사와 내러티브(narrative)는 춤 동작이 지니는 의미뿐만 아니라 동작과 동작의 연결고리에서 무수히 많은 이야기를 엮어가며 구조적 담화를 표출해 낸다.

내러티브는 관객들에게 작품 내용에 대한 합리적인 설명을 해주고 이를 기초로 어떤 일이 일어날 것인지 예측하게 하는 일종의 전략으로 관객이 공연 주제와 현실을 동일시하도록 하는 수단이다. 역사적 사건이나 인물을 다룬 춤을 보면서 관객들은 자신이 살고 있는 현실을 되돌아보고 미래에 대한 생각을 할 수 있다. 그것은 관

135 김지원(2017), 앞의 논문, p. 26.
136 "『충무정신』 춤으로 승화", 『대전 매일신문』 '예술', 1996년 5월 1일.

객이 춤극의 교훈적인 내용을 수동적으로 받아들이는 존재가 아니라, 주관에 입각하여 능동적이고 비판적으로 받아들이는 존재이기 때문이다. 춤 속의 현재와 미래의 모습을 보면서 자신이 처한 현재 상황과 비교해 보고 자신을 되돌아보는 것은 역사와 조우한 춤이 관객에게 선사할 수 있는 중요한 효과이다.

역사적 소재를 바탕으로 한 춤을 통하여 우리보다 앞서간 여러 순국선열이나 애국지사들도 만날 수 있다. 그들은 보통 사람들로서는 불가능한 행적을 남긴 사람들이다. 우리는 춤을 통하여 그들을 만날 때 머리가 아니라 가슴으로, 문자 텍스트로는 절대 느낄 수 없는 생생한 현장감과 사실감을 느낄 수 있다.

한국전쟁 이후 남한에서 최초로 역사춤극의 장을 열었던 이미라는 역사춤극에 성우의 나래이션(narration)을 늘 함께 했다. 춤극의 내용을 몸으로 극대화하려는 춤꾼들의 연기와 가림막 뒤에서 함께하는 성우의 연기력이 시너지 효과를 내면서 관객들의 심금을 울렸다.

이미라는 성우의 나래이션을 통해 춤극의 작품 내용을 극적으로 전달하는 것 외에도 의상과 소품은 물론 무대장치인 '거북선' 등을 가능한 한 사실적으로 재현하고자 관련 자료를 찾거나 전문가 자문을 받으면서 고증된 자료를 근거로 제작을 의뢰했다. 1960년 충무공 이순신을 춤극화한 〈성웅 이순신〉과 1967년 오늘날 조국의 현실에서 할 수 있는 일이 무엇인가를 물은 계몽적인 춤극 〈대한의 딸 유관순〉을 그 대표적인 예로 들 수 있다.

이 두 작품 모두 관객과의 소통을 우선으로 했기에 무대장치에 더해서 은유적인 춤예술이 편안하게 느껴질 수 있도록 내러티브 양식을 도입했고, 춤 작가의 계몽적인 의도가 성우의 나래이션(narration)으로 그대로 전달되면서 기대 이상의 좋은 성과를 거두었다.

1980년대 중반 이후 세계가 한강의 기적이라고 칭송할 만큼 높은 경제성장율로 삶의 질에 대한 관심이 높아짐에 따라 문화예술공연이 붐을 이루었다. 미국에서 유학한 춤꾼들의 학계 진출과 세계적 춤꾼들의 공연이 많아지면서 추상적인 예술 춤 공연에 의미를 부여했다. 춤 작가들은 춤이 곧 담화이며 텍스트이기에 춤이 전달하

는 이야깃거리를 늘 찾지만, 현실은 스토리텔링보다는 예술로서의 춤 또는 춤의 개괄에 치중했다. 따라서 춤 작가와 관객과의 소통은 점점 멀어져 갔고, 2000년 이후 관객이 급감하는 속도가 빨라지면서 많은 춤 작가와 춤꾼들, 그리고 춤학자들에 이르기까지 춤의 대중화를 위한 방법을 모색하려고 총력을 다했다.

『세계무용사』를 쓴 쿠르트 작스는 예술로서의 춤만을 지향하는 춤계의 흐름에 다음과 같은 일침을 가했다.[137]

> "전설과 춤이 결합되어 연극으로 공연된 철기시대의 춤은 넓은 의미의 예술 작품으로 생산되어 일반적인 위력을 가지고 있었다. 인간은 춤추며 즐기고, 구애하고, 심신을 정화하고, 제의를 하고, 생존을 위해 추는 삶 그 자체이자 살아가는데 없어서는 안 되는 춤을 예술춤이라는 좁은 틀에 묶어 보편적이고 위력적이었던 춤을 우리로부터 빼앗아버렸다. 그래서 춤은 더 이상 삶 그 자체가 아닌 것이 되었으며 인간이 살아가는데 없어서는 안 되는 것으로서의 가치도 없어졌다. 이는 동물과는 달리 인간만이 행할 수 있는 춤의 문화적 상징성과 사회적 소통성의 무한한 가치를 상실해버린 것이다. 진정한 춤의 가치와 춤의 심오한 의미를 숨겨버렸다."

춤이 지닌 가치와 속성을 부활시키는 데 역사춤극은 의미가 있다.

'극의 이야기가 중심이냐' 또는 '춤의 예술성이 중심이냐'라는 두 가지 범주에서 볼 때, 스토리텔링의 개념은 복합적으로 다양하며 역동적으로 인문학적 가치를 추구한다. 한국춤과 역사극을 '서사-몸의 은유와 표현 의미-모방 행위와 유희적 놀이'라는 관점으로 한데 엮어 봄으로써, 한국춤의 상징과 미학적 가치, 그리고 다양한 스토리텔링 관점이 한국춤의 흐름을 조망하는 또 하나의 관점이 될 수 있다.

137 신상미(2013), 『인간은 왜 춤을 추는가』, 이화여자대학교출판부, p.462.

예술의 발생은 인간의 생각과 함께 해 왔다. 인간은 삶을 통해서 내면의 무언가를 표현하고자 노력했고, 이 같은 염원이 인류 문화 역사와 함께 여러 장르의 예술이라는 결실을 만들었다. 이러한 결실 중에도 가장 원초적인 춤예술은 몸으로 이야기를 표현하는 스토리텔링 양식으로 그 빛을 효과적으로 발휘할 수 있다 춤의 스토리텔링은 단순히 지나간 역사적 배경의 이야기가 아니라 다양한 이미지와 가치를 창출하는 몸 예술 언어의 집합체로서 무한한 가능성과 재창조의 영원성을 지닌다. 문화예술로서 춤은 역사이며 전통이자 의식 활동으로 한민족의 정체성을 과거에서 현재로, 다시 미래로 이어가는 몸의 활동이다. 춤과 극, 역사는 지금도 이야기를 건네고 있고 지속적으로 숨쉬는 활동이다.

우리나라에서 춤극이 소개되기 전 20세기 초 유럽에는 춤을 기본 소통 수단으로 삼고 대사를 가미하거나 일상 소도구를 활용하여 연극적 무대를 실현하는 탄츠테아터(Tanztheater)란 새로운 장르가 탄생하였다.[138]

춤(Tanz)과 연극(Theater)을 결합시켰다는 점에서 우리나라 춤극과 비교할 수 있으나, 탄츠테아터는 공연과 춤동작에 있어 형식에 구애를 받지 않고 극적이고 실험적인 무대를 지향한다는 점에서 차이가 있다.

1986년 가을 뉴욕에서 열린 독일과 미국 현대무용 심포지엄에서 「뉴욕타임즈」의 비평가 안나 카이셀고프(Anna Kisselgoff)는 독일 브레멘 탄츠테아터 예술 감독인 호프만(Reinhild Hoffmann)에게 "왜 독일은 댄스 언어에 더 관심이 없나요?"라고 묻자 호프만은 옆에 있던 뉴욕 안무가인 니나 위너(Nina Wiener)에게 "왜 미국 안무가들은 뉴욕과 같은 도시 등 사회문제를 다루는 것에 관심이 없나요?"라고 되물었고 위너는 대답하지 않았다. 서로 답변을 받지 못한 두 질문이 담긴 이 대화는 당시 독일 무용과 미국 무용의 차이를 암시한다.

미국 안무가는 일반적으로 '순수한 움직임의 내재된 표현성'을 강조하고 그 외

138 [blog.naver.com] [영화칼럼]그녀에게 Talk to Her/1편/현대무용의 거장 「피나 바우쉬」를 만나다.

서사 혹은 주제를 하위에 두었지만, 독일의 안무가들은 '움직임의 형식적인 나열보다 춤의 주제'를 훨씬 더 중요하게 생각하였다. 새로운 독일 안무가는 더 이상 "춤 언어"를 탐구하는 데는 관심이 없었고 '사회 문제'를 다루는 것에 관심이 있었다. 비평가들 역시도 자국 안무가와 같은 성향이었다. 예외도 있기는 하나 미국 비평가의 경우, 브루클린 음악회(Brooklyn Academy of Music)의 넥스트 웨이브 페스티벌(Second Wave Festival)에 참여한 탄츠테아터의 가치를 일축하였다. 즉 미국 포스트 모던 댄스 안무가에게는 호평을, 피나 바우쉬·라인힐트 호프만·메크틸드 그로스만에 대해서는 그들의 작품이 춤이 아니라고 비판했다.

전쟁 반대, 정치적 위선에 관한 메시지를 담은 〈그린 테이블〉은 탄츠테아터의 아버지, 쿠르트 요스(Kurt Jooss)가 1932년에 파리 국제 무용 콩쿨에서 1위를 수상한 작품으로 쿠트트 요스의 대표작이다.

쿠르트 요스(Kurt Jooss)의 〈Der grüne Tisch (그린 테이블)〉, 1932.

아래 사진 〈카페 뮐러〉는 피나 바우쉬의 초기작품으로 그녀의 유년 시절 기억을 담은 자전적인 내용의 작품이다.

피나 바우쉬(Pina Bausch)의 〈카페 뮐러 (Café Müller), 1978.

한편 독일 비평가들 역시 미국 비평가들 못지 않게 자국 안무가들을 방어했다. 심포지엄에 참석한 독일의 비평가 요헨 슈미트(Jochen Schmidt)는 탄츠테아터의 '깊이' 와 포스트 모던 댄스의 '가벼움'을 비교하고 "가벼운 미국 예술은 너무 빨리 그 중요성을 상실했다"라고 결론지었다. [139]

탄츠테아터(Tanztheater, 상황적 극무용)는 추상적 속성을 가진 춤(Tanz)과 서사적인

[139] Susan Allene Manning(1986), An American Perspective on Tanztheater, MIT Press At a symposium of German and American modern dance held last fall at Goethe House New York, Anna Kisselgoff, chief dance critic for The New York Times, turned to Reinhild Hoffmann, director of the Tanztheater Bremen, and asked in exasperation, "But why aren't you more interested in dance vocabularies?" Hoffmann did not answer but instead turned to Nina Wiener, a New York choreographer, and asked, "But why aren't you more interested in the social problems seen in a city like New York?" Weiner did not answer.

속성을 가진 연극(Theater)을 결합한 단어이다.[140] 제2차 세계대전 이후 독일에서 대두된 춤과 연극을 접합하는 형식의 독일적인 현대춤을 말한다. 탄츠테아터는 기존의 무용극과 구분해서 '상황적 극무용' 또는 '극무용'으로 불린다. 이것은 대화와 노래, 멜로디, 전통적인 연극, 소품, 세트 및 의상들을 결합하여 무용을 총체적으로 구성한다. 탄츠테아터는 독일의 특수한 역사적 상황과 문화와 깊은 관련을 맺으며 성장해 왔다. 실제로 탄츠테아터가 형성된 근본적 이념은 표현주의였다. 표현주의는 제1차 세계대전 전후를 중심으로 나타난 정치적 위기의식·사회적인 모순·불안감과 같은 강박관념으로부터 인간성의 해방을 부르짖으며 자본주의와 물질주의 및 기계 문명에 도전함으로써 나타난 사조였다.[141] 미국의 포스트 모던 댄스가 춤 그 자체를 목적으로 하는 형식주의적·미학적 성향이 강하다면, 유럽을 대표하는 독일의 탄츠테아터는 춤의 주제, 춤의 의미성을 중시하는 독일식 신표현주 성향에 근거한다.

이와 같이 현대 춤계를 이끌었던 미국과 독일 현대춤의 성향 차이는 분명했지만, 세계가 하나일 정도로 정보의 공유가 급속하게 활발해진 현대 사회에서는 심신의 편안함을 추구하는 움직임이 일어나고 있다. 즉 은유적인 동작 표현에 대한 찬사보다는 현재 문제들을 춤으로 소통하면서 동시에 춤의 기교도 볼 수 있는 춤극 형태를 선호하게 된 것이다. 결국 춤으로 풀어보는 우리의 주제, 오늘의 이야깃거리가 중요한 소재로 대두되었다.

> 스토리텔링은 한국의 춤의 대중화 또는
> 흥미 모색을 위한 방안으로서 유용하다.

춤을 매개로 한 한국 역사와 지역의 전통놀이라는 콘텐츠 개발이 글로컬라이제이션(Glocalization) 브랜드화로 이어질 수 있기 때문이다. 이제는 문화예술 콘텐츠로

140 김현남(2008), 「피나바우쉬의 안무특성에 관한 연구」, 『무용예술학연구』, 13권, p.4.
141 정옥조(2011), 「쿠르트요스의 '녹색테이블'에 관한 연구」, 『대한무용학회논문집』, 68권, p.186.

서 춤 예술이 지니는 무궁한 스토리텔링 가능성을 열어두고 미래 예술로서 그 토대를 마련해야 한다.[142]

춤은 유구한 예술로서 드라마나 애니메이션, 축제 등 다양한 콘텐츠로 활용될 수 있다. 이를 위한 이야깃거리로서 사랑과 갈등 및 인간의 내면세계와 같은 정형화된 틀에서 한걸음 더 나아가, 역사적 인물·사건·민속 설화·민담(民譚) 등으로 확장시킬 필요가 있다. 60년이 지난 지금 '새롭다'는 의미의 'New'와 복고의 'Retro'가 합성화된 뉴트로(New-Tro) 열풍, 시간적 여유를 감성적으로 느끼게 하는 복고열풍이 여러 분야에서 뜨겁다. 춤계도 이러한 열풍에 편승하여 관객들과 편하게 소통할 수 있었던 '이미라의 내러티브를 겸한 춤극'을 현대적 감각으로 도입해 보는 것도 의미 있을 듯하다.

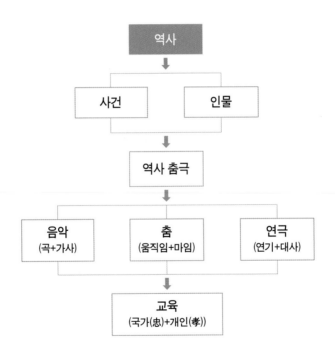

[도표 6] 역사춤극의 구성요소 및 교육적 효과

142 김지원(2017), 앞의 논문, p.26.

2. 이미라·역사춤극

한국은 해방 직후 6·25 전쟁과 4·19 학생의거 및 5·16 군사혁명등이 계속적으로 이어진 격동기 였음에도 정치·사회·문화적으로 안정과 도약을 함께 이루기 위해서 민족의식 재건 개발 작업이 시도되었다.[143] 그 과정에서 맹목적인 서구 지향 예술 풍토에 대한 자성의 목소리가 전통문화의 계승과 민족문화의 창달에 대한 관심으로 이어져서 침체되었던 한국 문화예술계에 새로운 활력을 불어넣는 계기가 되었다.

문화예술에 대한 사회적 관심이 증폭되었고 예술 활동의 전반에 고양된 역사인식으로 고양되었고 그러한 유형의 공연예술이 활발하게 행해졌다.

더구나 1963년 이후 각 대학교에 개설된 무용학과에서 한국무용, 현대무용, 발레를 전공한 춤꾼들이 주축이 된 각 대학 무용단의 활발한 무용 공연활동은 한국에서 타 공연예술과 더불어 무용이 예술로서 위치를 확립하는 데 크게 기여했다. 문화예술계 다양한 지원형태에도 힘입어 무용전문단체들의 창작 춤극은 넘쳐났고 춤극의 양적팽창에 대한 논의와 연구도 행해졌다. 국가기념일 전후로는 국시립전문단체를 중심으로 역사를 주제로 한 창작춤극도 간간히 공연되었다. 이와 같이 공연의 활황분위기는 지속되었지만 시류에 맞추려다보니 일회성 공연으로 끝나는 경우가 대부분이었다.

따라서 여기서는 역사춤극을 일정기간 동안 일정한 소재로 매해 반복 공연함으로써 한국 춤의 대중화는 물론 춤의 교육적 효과에도 크게 기여했던 이미라의 삶과 작품 활동을 중심으로 한국 역사춤극을 마주보고자 한다.

2.1. 이미라의 삶과 작품세계

이미라는 해방 이후 한국 역사춤극의 선구자이자 지역 무용가로서 교육을 위한

143 김운미(2000), 「1960년대 한국 무용교육에 대한 사회학적 접근」, 『한국체육학회지』, 39(3), p.991.

춤극활동을 학생들의 현장체험으로까지 확대시킨 춤 교육자이다. 그녀는 당시의 교육 목적을 춤으로 실천하고자 전통춤과 민속놀이를 춤극에 나열하고, 창조적이며 독특한 춤사위들을 엮어서 역사적 주제를 춤으로 극화한 춤극작가이자 연출자이다.

1960년대, 국가 문화정책과 맞물려 충무공 이순신을 기리며 그 공적을 극화한 이미라의 춤극 〈성웅 이순신〉이 초연되었다. 성우(聲優)의 나래이션[144]이 더해진 이미라의 춤극은 일반 구경꾼들의 열띤 호응 속에 중·고등학생들의 단체 관람으로 이어져서 총 8차례(1961년, 1962년, 1963년, 1964년, 1966년, 1975년, 1992년, 1993년)나 재공연 되었다. 특히 이 작품은 1962년에 박정희 대통령의 초청으로 국립극장에서 공연되기도 했다. 이후 1967년에는 충무정신과 삼일정신을 담은 작품을 관점을 달리해서 〈두 횃불〉, 〈열사 유관순〉, 〈백의종군〉 등 재각색한 춤극도 계속 선보였다. 이는 혼란스러운 사회 속에서 청소년과 일반 관객들에게 계몽적인 역사춤극으로 민족 주체성을 확립하려는 작가의 의도를 분명하게 보여 준 것으로 사료된다.

1970년대는 제4공화국 출범, 유신헌법 제정, 육영수 여사, 박정희 대통령 서거 등 정치·사회적으로 불안한 시기였다. 반면 문화의 관심도는 산업화와 도시화에 가속도가 붙어서 높아졌으며, 정부 주도의 민족문화진흥사업에 고무되어 한국 전래의 춤에도 관심이 고조되었다.

또한 광복 30주년을 맞이하는 해인 1975년 전후로 한국민속무용단의 정식 출범, 한국문화예술진흥원 설립, 대한민국 무용제 개최, 무용 전문 잡지 『춤』 발행 등 춤 문화에 대한 인식도 높아졌다. 국내외 사정이 급변하는 시기임에도 이미라는 춤으로 우리의 각오를 다지자는 역사춤극을 발표했다. 1972년작 〈밝아오는 조국〉과 1976년작 〈천추 의열 윤봉길〉 등이다.

1990년대에는 1992년 문민정부(김영삼 대통령)와 1998년 국민의 정부(김대중 대통령)가 출범했고, 1997년은 국제통화기금(IMF)으로 경제적인 어려움에 처해 있던 시

144 사건의 내용을 알기 쉽게 풀어 설명. 일명 해설(narration).

기였다. 조흥동은 인간의 삶을 시대 상황과 현실적인 차원에서 재조명한 작품 〈흙의 울음〉을 1990년에 공연했고, 1년 뒤인 1991년 이미라는 통일을 염원하는 〈대지의 불-통일의 염원〉을 선보였다.[145] 이어서 1994년 〈통일의 염원, 백두의 무궁화 그날이 오기를…〉, 1995년 유관순 열사의 충혼을 담으며 광복 이후 우리 역사를 담은 〈굴욕의 36년, 광복의 50년〉 작품으로 대중들의 마음을 울렸다.

이와 같이 이미라는 '충', '효' 사상을 근간으로 우리의 맺힌 역사를 풀어가는 계몽적인 역사춤극을 계속 시도했으며, 본인에게도 한으로 맺혀 있는 분단의 아픔을 부국강병(富國强兵)으로 극복하고자 춤극 주제를 늘 역사에서 찾았다.

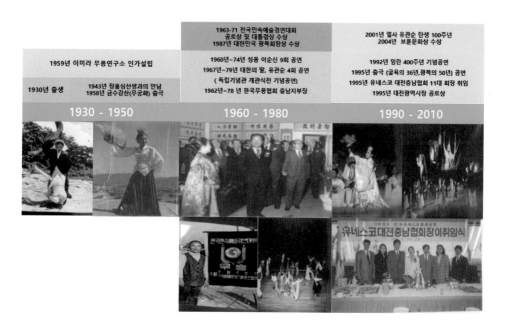

이미라와 역사춤극

145 1990년 국립무용단 제57회 정기공연 〈흙의 울음〉 팸플릿 내용 일부.

2.1.1. 이미라의 삶과 역사춤극

1930년 함흥에서 삼 남매 중 막내로 태어났다. 완고한 부모였지만 20년 만에 쉰 살이 넘어 얻은 딸이기에 딸이 춤추는 걸 만류하지 않았다.

아마도 이미라는 고향에서 부모와 함께 살던 그 시절을 그리워하였던 것 같다. 이는 작품을 통해서 추측할 수 있다. 〈열사 유관순〉은 〈성웅 이순신〉과 더불어 이미라의 역사춤극 대표작으로 각 지역은 물론 가장 많은 회수를 자랑하는 공연이다. 가능한 한 순국열사들의 행복했던 어린 시절 장면을 꼭 삽입했고 〈열사 유관순〉에서는 〈밤길〉이라는 독무(獨舞)로 할아버지 등에 업힌 어린아이가 할아버지와 노는 장면을 묘사했다.

내가 유관순으로 출연하면서 그 1인 2역을 했는데 지금 생각해보면 이 춤을 가르치실 때만큼은 너무 엄하기만 하셨던 어머니가 동작 하나하나에 세세한 감성을 실으셨고 즐거워 하셨다. 이것은 아마도 고향에서 부모와 함께 했던 어린 시절 체험과 그 시절의 그리움을 〈밤길〉을 하는 딸을 통해서 보고 싶으셨던 것 같다.

리틀엔젤스 무용단의 주요 레퍼토리인 독무 〈밤길〉은 최승희무용연구소의 음악 담당자들 중 철가야금을 비롯하여 무대 소품을 잘 만들었던 박성옥의 아이디어로 탄생한 작품이다. 유년시절을 아주 잘 묘사한 창작소품으로 어린 무용수가 할아버지 형상의 윗몸과 빨간 치마를 두른 어린아이의 하체를 장착하고 춤추는 1인 2역의 춤이다. 춤이 종료된 후 무용수가 할아버지 형상의 윗몸에서 탈을 빼서 함께 인사할 때, 관중들은 열화와 같은 박수갈채를 보내곤 하였다.

이미라가 처음 춤을 접하게 된 것은 1943년 함흥의 고향집 옆에 한동안 거주했던 기생 장홍심의 영향이었다. 장홍심은 어린 이미라만 보면 춤을 가르쳐 주었고, 피아노를 치던 이미라는 그녀에게서 진주검무와 살풀이춤을 배웠다. 그 후 초등학교 교사가 된 1947년 여름방학 때부터 3년 동안 방학만 되면 평양 최승희 무용연구소에서 춤을 배웠다. 그 연구소에서는 연구생들을 대상으로 두 명의 무용 유학생을 선발하였다. 그 시험에서 이미라는 200대 1의 경쟁률을 뚫고 뽑혔지만 양친의 반대로 국

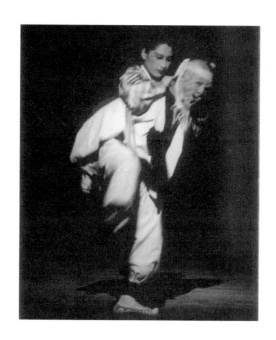

작품 〈밤 길〉

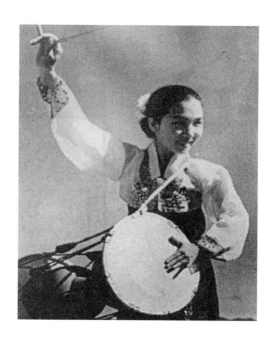

장고춤을 추고 있는 젊은 시절의 이미라

이미라 〈보살춤〉 '백제의 혼' 中, 2003.

비 장학금을 포기해야 했다. 또한 최승희 무용단의 러시아 공연때도 제의를 받았지만 양친께서 '네가 교사지, 기생이냐'며 반대하셔서 결국 방학 때만 최승희 춤을 배웠고, 발레는 2년동안 평양발레연구소에서 배웠다.

대전에 정착한 후 개최되었던 초창기 이미라무용발표회에는 월남하기 전에 배웠던 작품들이 주로 공연되었다.

〈초립동〉, 〈보살춤〉 등은 최승희 문하에서 직접 사사를 받은 작품이고 〈코리안발레〉는 평양 발레연구소에서 배운 발레로 만든 작품이었다. 또 〈미용체조〉는 일본 동경체대 출신의 한남체대 교수 김경애에게서 배운 호흡을 바탕으로 몸을 푸는 독일식 현대무용 기본이다. 이 작품은 대전에 정착 후 1958년에 이미라연구소 주최로 개최한 제1회 무용 발표회 때부터 10회까지 〈미용체조〉 또는 〈미의 제전〉란 제목으로 공연되었다.

이와 같이 최승희에게 배운 신무용과 인도춤, 장홍심에게 사사받은 전통춤, 학교에서 배운 미용체조와 현대무용 등 다양한 무용 레퍼토리를 구사했던 이미라는 이를 바탕으로 교육 춤극을 시작했다. 이때부터 교사 이미라는 무용가 이미라로서 알려지게 되었다.

이후 지역의 예술계에서 무용가로서 뿐만 아니라 대전 충남 무용협회를 창설하

이미라 〈초립동〉, 1950년대.

여 무용협회장인 무용행정가로도 명성을 얻게 된다. 나아가, 대전 문화원, 한국예술문화단체총연합회(약칭 '예총'), 충청남도 연합회, 한국유네스코협회연맹 대전·충남협회 등의 예술 단체 및 기관에서도 상임이사나 회장을 역임하여 활동의 범위를 확장해 나갔다. 그 과정에서 늘 자신을 수련하기 위해 불자(佛者)인 그녀는 매일 새벽에 일어나서 불경(佛經)인 '반야심경'과 '천수경'을 들으며 먹을 갈고, 그 먹물에 굵은 붓을 찍어서 '대의(大義)', '무아(無我)', '불심(佛心)', '극기(克己)' 등 본인의 마음과 다짐이 담긴 글을 써내려갔다.

한국춤을 붓글씨체에 비유하며 춤사위를 만드는 춤 작가들도 있지만 이미라는 그러한 내공을 그동안 익힌 춤사위에 담았다. 그 결과 굵은 힘이 느껴지는 춤사위가 주로 구사되었고, 이는 평소에 늘 강조하는 충효 사상을 춤으로 표출하는 데 적합하였다.

대전 충남이라는 지역의 정신적 뿌리를 찾는 과정에서 이 지역에 연고가 있는 이순신과 유관순 등 순국열사들에게 관심을 갖게 되었고, 현충사를 수십 번 답사하면서 순국선열로부터 받은 구국의 충효기운을 여러 편의 춤극에 담아 관객과 나누고자 했다. 또한 청소년을 대상으로 하는 교육 무용에도 관심을 쏟았다. 이는 여러 해에 걸쳐 진행된 교육 춤극 경연 대회와 강습회를 통해 그 결실을 맺게 된다.[146]

146 김운미·김외곤(2013), 「무용가 이미라 연구」, 『무용역사기록학』 30권, p.3.

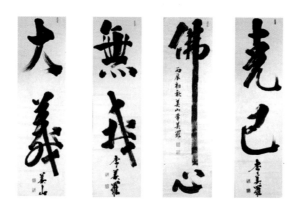

이미라(美山)[147]의 서예 작품
왼쪽부터 '대의(大義), 무아(無我), 불심(佛心), 극기(克己)'

이미라 (매일 아침 건강체조 중 단전호흡)

147 美山(아름다운 산):이미라의 호로 성웅 이순신 대본 작가인 이은상이 지어준 호.

"초등학교 교사로 활동하다 함흥 함남체육대학 1기생으로 교육무용 석사
학위를 땄습니다. 그 후 바로 6 · 25전쟁이 났고 저는 국군위문공연 후 그해 12
월 함남부두에서 남하하는 마지막 배를 타고 피란했습니다. '길어도 1주일만
넘기면 고향으로 돌아가겠지' 싶었는데 그게 가족들과의 마지막이었습니다.
가방 하나만 들고 남하했는데, 38선이 제 희망과 미래를 빼앗아갔습니다. 남북
이 가로막힌다고 그 누가 상상이나 했겠습니까."

2007.12.20. 경향신문 인터뷰 내용 中

한편 이미라는 예술 특히 춤의 불모지였던 충남에서 교육자와 무용가로서 왕성
한 활동을 하면서 춤을 교육수단으로, 나아가 예술로 부흥시키는데 큰 역할을 했다.

1958년에 지역 최초로 인가된 무용 학원 '이미라 무용연구소'를 개원하여 학생
들을 지도했고, 그 해 제1회 무용발표회를 개최하였다. 1962년에 설립된 한국무용협
회 충남지회 초대 지회장도 역임하였고, 같은 해에 설립된 예총 충청남도 연합회에
도 참여했기 때문에 문화예술의 불모지였던 충남 지역의 문화예술 발전에 그녀의 공
로는 지대했다.

1958년 정부수립 10주년 기념 축하행사로 전국민속놀이경연대회가 육군 체육
관에서 시작되었고 1961년 서울에서 제2회를 개최한 후부터 매해 행해졌다. 대통령
상을 시상하는 대표적인 문화행사였기에 각 시도에서는 경쟁적으로 참여하여 지역
에서 발굴한 민속놀이를 선보이는데 최선을 다했다.

이미 알려진 바대로 충남은 양반 도시라는 일종의 자긍심으로 움직임 자체가
경시된 터라 무속을 비롯한 각종 민속놀이도 정적(靜的)이었다. 또한 민속학을 전공
하는 사람들은 행사 전반의 절차를 정리할 수는 있었지만, 행사의 중심인 민속춤을
수준 높게 지도할 수는 없었기에 좋은 성적을 기대하는 자체가 어려운 실정이었다.
때문에 충남을 이끌었던 각계각층의 지도자들이 열정적으로 춤 교육과 춤 예술에 청

춘을 바치는 이미라에게 충남의 전통춤과 놀이를 발굴해달라고 청했다.

사실 전공을 제대로 한 무용교사도 없을 때이고 발굴하겠다고 나서는 이도 없는 상황이었기에 충남예술의 중심축이었던 이미라가 도맡아서 충남의 민속놀이 발굴에 앞장설 수밖에 없었다. 이미라는 수년간 학생들을 지도한 교사로서의 경험과 전통춤과 신무용은 물론 평양발레연구소에서 러시아인에게 발레까지 배운 경력을 갖고 있었기에 가능한 일이었다.

이미라는 1965년부터 이후 10년간 계속 충남의 민속놀이 지도 및 총연출을 도맡아 했고 문화공보부장관상, 공로상, 개인상, 대통령상까지 각 종 상을 휩쓸며 충남의 민속놀이를 알리면서 백제문화제의 초석도 다졌다. 그 대표적인 사례는 다음과 같다.

충남 은산면 은산리에서 전해지는 '은산별신굿'의 경우 이미라는 민속학자 임동권 중앙대 교수에게 대본을 의뢰하였고 그 대본을 근거로 재현해서 1966년 중요무형문화재 제9호로 지정되는 데 큰 기여를 했다.

조상 대대로 전해진 '은산별신제'를 개최해 오던 현지 주민들은 전통적 원형을 복구하는 데 중요한 역할을 하였지만, 제도적 차원의 예술 교육을 체계적으로 받지 않았기 때문에 그 원형의 예술적 수준을 높이는 데는 한계를 가질 수밖에 없었다. 그래서 충청남도에서는 전문가인 이미라에게 도움을 요청하게 된 것이다.

'은산별신제'는 토속신앙적인 제전에 군대 의식이 가미된 장군제적 성격의 의식으로, 억울하게 죽은 장군과 병사를 위로하며 무병장수를 비는 제례다.[148] 그녀는 민속놀이뿐만 아니라 나아가 하나의 공연예술로도 의미가 있도록 전해오는 굿의 성격과 무당의 특성을 충분히 이해하고 이를 살리면서 동적(動的)으로 연출하여 재구성했다. 이 놀이는 1968년에 당시 문화공보부장관상, 지도자상, 개인상을 전부 탈 정도로 의미 있었다. 본래 '은산별신제'에서 당시 무당이던 이어인련(李於仁連, 1894~1986)이 추

148 김운미·김외곤(2013), 「무용가 이미라 연구」, 『무용역사기록학』, 30권, p. 9.

는 춤을 그대로 행해서는 일정 시간 안에 시행하는 데 한계가 있었다. 이에 이미라는 전체 행사의 중심을 차지하는 상당굿과 하당굿에서 무당이 추는 춤 전체를 전통적 원형을 살리면서도 예술적으로 정제된 형식을 갖도록 춤을 만들었다.[149] 그러다보니 당시에 은산별신굿을 구성 연출한 이미라를 이 굿의 보유자로 중요무형문화재 심사위원들이 추천하려 했지만, 이미라는 기능인을 보유자로 지정하는 것이 의미 있음을 재차 주장하면서 당시 무당이었던 이언년[150]을 추천했고 이언년이 보유자가 되었다.

그 후에도 대보름과 추석에 행해지던 소먹이놀이, 횃불쌈놀이, 등마루놀이, 거북놀이 등 충남의 민속놀이를 계속 발굴하여 연출하였고, 그 놀이에 지역 주민뿐만 아니라 중·고등학생들도 참여시켰다. 이렇게 지도받은 학생들은 충남 대표로 민속경연대회에 참여하여 우리민족의 정체성을 체험하는 경험을 가졌다. 계속된 참여의 결실이 1971년에 제12회 전국민속예술대회에서 아산줄다리기로 대통령상을, 그 전해인 1970년에는 '거북놀이'로 공로상을 수상하는 것으로 이어졌다.

이미라 발굴 안무지도 〈횃불쌈놀이 팸플릿·대본·연희내용〉, 1972.

149 위의 논문, p.10.
150 이어인련(李於仁蓮:1894~1986 중요무형문화재 제9호 '은산별신제'무녀의 기예능보유자

이외에도 백제 문화의 정신이 담겨있는 전통 민속놀이 농요〈산유화가(山有花歌)〉를 발굴하여 재복원 하였다.[151] 〈산유화가〉는 백제의 마지막 왕성이었던 부여 지역에 전해 내려오는 백제시대 노래 가운데 유일한 노동요로 백제사 연구 관련 민속학자들의 주목을 받았다. 부여군 세도면 장산리 일대에서 구전으로 유포·전승되어 온 1300여 년 전 〈산유화가〉를 발굴 후 노동요로 바꾸어 전통춤을 겸한 민속놀이로 재현하여 공연하였다. 당시 예총 충남도 지회장이었던 이미라의 헌신적인 노력이 없었다면 불가능했을 것이다.

백제놀이 〈산유화가〉(전 7장)는 1976년 10월 경남 진주에서 열린 제17회 전국민속예술경연대회에서 문화부장관상을 받았다. 고 박계홍 충남대 교수가 고증한 이 작품은 백제 시조 온조왕부터 의자왕으로 이어지는 백제 역사를 담고 있다. 백제 부흥 운동의 기둥인 복신 장군과 도침 대사의 충절, 비운에 스러진 삼천궁녀의 아픔이 춤과 노래 속에 담겨 있다.

이와 같이 지역의 민속예술을 계속 발굴하여 춤으로 엮으면서 재창조하였고 이러한 과정에서 얻어진 결실은 이미라의 역사춤극에 잘 담겨 있다.

백제문화행사 팸플릿과 극본, 1975.

151 "'산유화가' 재복원 무대", 『대전일보』, 2005년 12월 26일.

이미라 발굴총지도 대통령상 수상

1. 산유화가 전승자 홍준기와 박흥남, 1970.
2. 제17회 전국민속예술대회 출연작
 〈산유화가〉 팸플릿, 1976.

'향토 문화예술의 진가(眞價)보여'[152]

152 "향토 문화예술의 진가(眞價)보여", 『일요신문』, 1976년 12월 26일.

이미라의 예술 세계를 보여 주고 있는 『동아일보』의 기사를 인용하면 다음과 같다.[153]

「舞劇(무극)」펼치기 27년 大田(대전) 李美羅(이미라)씨

先烈(선열)들의 一生(일생)그려 忠孝(충효) 일깨워 허허벌판의 大田(대전)무용계를 일군 李美羅(이미라)씨(55. 大田(대전) 일찍이 舞劇(무극)을 시도하여 30년 가까이 눈길을 끌어왔다. 한국무용과 현대무용을 극화시켜 새로운 무용의 효과를 기도한 舞劇(무극)을 그가 처음 시도한 것은 지난58년 부터였으며 무용을 관람한 후 보다 강렬한 정신적 의미를 남겨주기 위해 이를 착안했다고 들려준다.

"본격적으로 무대에 올린 것은 62년 부터였으며 처음엔 색다른 시도여서 무용까지 극화시킨다고 비웃음을 사기도 했던 것 같아요. 그러나 우리나라에서도 70년대 후반부터 생활무용화경향이 짙어짐에 따라 이제는 시각이 오히려 어색하게 된 상황이지요"

특히 학생들에게 忠武公(충무공) 李舜臣(이순신)장군을 비롯, 尹奉吉(윤봉길)의사 柳寬順(유관순)열사 등 민족을 위해 몸을 바친 독립투사들의 거룩한 족적을 되새기게 해 민족혼을 일깨우는 것이 舞劇(무극)을 하게 된 근본동기였다고 강조하는 그는 62년 아산顯忠祠(현충사)뜰에서 忠武公(충무공)李舜臣(이순신)을 선보인 뒤 거의 매년 발표회를 가져오다 근년에 와서는 경비가 많이 들어 2년에 한 번 씩 발표회를 갖고 있다. 내년 3월에는 柳寬順(유관순)열사 무극을 다시 막을 올리기 위해 준비중이라고 밝히는 이미라 선생은 그동안 작품을 통해 학생들에게 나라를 위한 진정한 애국심과 부모에 대한 효성을 피부로 느끼도록 주력, 좋은 반응을 불러일으킨 것으로 자평한다고 흐뭇한 표정을 지녔다.
"처음에는 퍽 어색하기도 하고 작품으로서 잘 다듬어지지 않아 미숙한 점이 부끄럽기도 했으나 해를 거듭할수록 시작한 보람을 느꼈다."

153 「舞劇(무극)」펼치기 27년 大田(대전) 李美羅(이미라)씨", 『동아일보』, 1985년 9월 21일.

라고 자부하는 그는 작품이 돈을 버는 것도 아니고 사회사업도 아니어서 공연 경비를 충당하지 못해 빚을 질 경우에는 애를 먹기도 했으나 당국이나 보훈처 문예진흥원 등에서 그 취지를 이해하고 가끔 지원을 해준 것이 큰 힘이 되기도 했다.

동아일보 1985.9.21. 기사 발췌

이미라는 유네스코 대전 충남 협회장으로 재직시 보훈처에서 주최하는 보훈문화상 문화예술부문 대상을 수상하기도 했다. 『대전일보』 신문기사를 인용해 본다.[154]

보훈문화상 문화예술부문대상

이미라 유네스코 대전충남 협회장이 보훈처에서 주최하는 보훈문화상 문화예술부문 대상을 수상했다. 원로무용가로 이미라 무용단을 이끌고 있는 이 회장은 평생 이순신 장군과 유관순 열사 등 역사적 인물들을 춤극화해 공연, 청소년들에게 애국심을 고취시킨 공로로 이 상을 받은 것이다.

'대한의 딸 유관순', '윤봉길 의사', '무궁화' 등의 춤극이 이 회장의 주요 작품으로 전국 순회 공연 등을 통해 호응을 얻은 바 있다. 또 2001년부터는 중 고교생들을 대상으로 청소년 맥찾기 강습을 열어 겨레 사랑 정신을 고취시켜왔다.

이 회장은 "앞으로도 춤극과 청소년 맥찾기 강습을 통해 청소년들에게 애국심을 고취시키도록 노력하겠다."고 다짐했다. 한편 이 회장은 상패와 함께 부상으로 상금 600만원을 받았다.

대전일보 2005.12.19 기사 발췌

154 이미라 관련 기사, 『대전일보』, 2005년 12월 19일.

위의 신문기사에서도 알 수 있듯이 이미라는 충남 지역의 무용을 개척하였고, 후학들을 위한 교육무용에도 온 힘을 쏟아 지도하였다. 또한 예술행정가이자 예총 충남 지역의 책임자로, 유네스코의 위원으로 한평생을 지내며, 해마다 나라의 정신을 기리는 국가보훈의 춤극을 제작하여 무대에 올렸다. 그뿐만 아니라 무용교육 현장에 직접 찾아가 춤극을 통하여 선대의 올곧은 신념 등을 알리는 데 최선을 다했다.[155]

이미라(美山)의 서예 작품 〈충무정신〉

2.1.2. 이미라의 작품 세계

이미라 역사춤극의 주제는 주로 '민족의식 고취', '충과 효'였다. 안무 의도는 민족을 위해 몸을 바친 독립투사들의 거룩한 족적을 되새겨서 민족혼을 일깨우는 것이었다. 이미라는 작품을 통해서 나라를 위한 진정한 애국심과 부모에 대한 효성을 춤꾼이나 구경꾼 모두 피부로 느끼게 하는 데 주력했다.

우리 민족의 국난 극복 과정을 시대별로 살펴보면, 먼저 삼국시대(고구려·백제·신라)는 민족의 기상이 중국 대륙과 일본에까지 뻗어 국운이 융성했던 시기였다. 고구려는 상무정신을 바탕으로 중국 및 북방민족과 끊임없는 투쟁에서 승리함으로써 우리 민족의 활동무대를 동북아시아로까지 확대하였다. 백제는 개척정신으로 해상무역을 활발히 하여 한반도 서남부는 물론 그 위세를 중국과 일본까지 뻗쳐 나갔다. 신라는 화랑도정신이라는 상무정신이 뒷받침됨으로써 삼국통일의 위업을 달성할 수

155 강요찬(2013), 앞의 논문, p. 26.

있었다. 고려는 세계 최강의 기마군단을 거느린 몽고침략에 맞서 40년간이나 버텨 냈다. 임진왜란 당시에는 충무공 이순신(李舜臣) 장군의 23전 23승의 영웅적 대승첩 과 곳곳에서 봉기한 의병활동 등 백성들의 끈질긴 저항으로 기어이 국난을 극복해 냈었다. 일본의 식민지하에서도 우리 민족은 3·1독립운동과 같은 거족적인 저항과 강한 독립의 의지를 가지고 끝내 조국의 광복을 되찾았다.

오랜 역사 동안 지정학적으로 대륙남단의 작은 반도국가로서 숱한 외세의 침략 을 받으면서도 끝내 나라를 지켜낸 호국정신이야말로 세계 역사상 유례없는 우리민 족의 소중한 유산이자 저력이다.

우리의 파란만장한 역사 속에서 보훈제도는 그 뿌리를 삼국시대에서 찾을 수 있다. 위에서 잠시 언급한 바 있는 신라의 진평왕이 상사서(賞賜署)를 설치하여 전쟁 터에서 희생된 자들의 가족과 전공자들에게 관직과 전답을 하사했다. 이들의 희생 과 공훈을 기리기 위하여 기념비를 세우고 기념법회를 열었다는 기록도 있다. 고려 는 후삼국을 통일한 직후부터 사적을 설치하고 뒤를 이어 고공사(考功司)를 설치하여 건국의 공신들과 전쟁 희생자들에게 관직과 전답을 제공함은 물론 신흥사(新興寺)라 는 절을 지어 이들의 공훈을 널리 알리게 하였다. 그뿐만 아니라 비록 외국인이라 할 지라도 국가의 제도와 문화의 정립에 공이 큰 자에게는 보답을 하였다. 당시 고려의 명성은 아라비아까지 널리 알려져 있어 민족의 우수성을 입증하기도 하였다.

이러한 이유로 몽고는 고려의 보훈정신을 없애기 위하여 보훈제도를 폐지하고 민족정신을 말살하려 하였다. 조선시대에는 건국 후부터 충훈부(忠勳府)와 같은 보훈 관련 부서를 두어 국가를 위해 희생하거나 공훈을 세운 자를 예우하고, 이들을 위하여 사당을 세우고 제사를 올리며 이들을 기리는 책을 펴내 만인의 귀감이 되게 하였다.[156]

이와 같은 민족정기를 바탕으로 한 보훈정신의 힘을 알고 있는 일본은 우리의 민족정신의 맥을 끊게 하기 위하여 전국의 명산이나 주요한 지점에 쇠말뚝을 박는 등 만행을 저질렀고 국가보훈기관마저 가차 없이 폐쇄시켰다.[157]

156 국가보훈처(1998), 『생활속의 보훈』, pp.39-40.
157 강요찬(2013), 앞의 논문, p.7.

일본의 탄압에도 불구하고 우리는 의병전쟁, 3·1 운동, 무장독립운동, 의병투쟁 등 일제에 대한 끊임없는 항거를 하였으며, 1945년 8·15 해방의 감격을 맞이하기까지 수많은 분들이 희생되었다. 애국정신과 불의의 권력에 항거한 민주정신 등 각 시대마다 민족의 저력으로, 국난 시에는 저항정신으로 발양(發揚)하여 민족국가를 지켜온 빛나는 전통을 가지고 있다.[158]

최근의 설문조사 결과에 따르면, 청소년들의 안보의식이 크게 약화되고 있다는 결과가 나왔다. 청소년 안보의식의 약화가 애국정신의 약화에서 비롯된 것이라고 본다. 자라나는 청소년에 대한 나라 사랑의 정신교육을 강화해야 할 것이다. 나라사랑 정신교육의 가장 효과적인 방법은 호국·보훈 인물에 대한 올바른 인식을 갖는 것이다.[159]

이미라의 역사춤극을 테크놀로지를 활용한 스토리텔링 역사춤극으로 발전시켜서 '호국보훈교육'을 행하는 것도 청소년들에게 의미있는 교육이 될 수 있다고 생각한다.

유병운,[160] 「충남예술」, 이미라 무극 '성웅 이순신 '공연마치고…

158 이상복(2005), 「국가보훈의식과 호국정신」, 『군사논단』, 42권, p. 48.

159 김주백·박균열(2009), 「호국·보훈인물을 활용한 도덕과 교수·학습프로그램」, 『중등교육연구』, 21권, p. 65.

160 충남도청 문화예술과 유병운 (1992), 「충남예술」.pp8~9 "임진왜란 400주년을 기념하고 '92년 춤의 해'를 맞아 후손들에게 나라사랑의 정신을 심어주고 부모님에 대한 효심을 일깨워 주기 위하여 성웅 이순신 장군의 애국혼을 그린 작품을 한국예총 충남지회에서 주최하고 이미라 무용단이 주관하여 행하였다. 총 관람인원이 약 3600명으로 지방연극으로 수준높은 성공작…. 청소년들이 심신을 마음껏 풀어 놓고 즐길 수 있는 문화공간을 제공해 줌으로써 어릴 때부터 예술적인 정서를 심어주고 건

1951년 마산 성지여고 교사 시절(앞줄 왼쪽에서 두 번째가 이미라이다.)

마산 성지여교 학생들과 함께 찍은 사진

전한 사회의식과 올바른 가치관을 길러주어야 하는데... 앞으로의 행정도 건전한 문화의식 정착과 우리 고유의 문화예술발전을 위해 많은 지원이 따라야 할 것이다."

2.1.3. 이미라의 춤극연출

이미라는 역사적 사건과 인물을 더 사실적으로 구현하기 위해서 춤극 주제를 글로 발표했던 문학가들의 대본과 고증된 역사사료를 집중 탐색했고, 사건 당시의 역사적 현장도 수시로 방문했다. 이러한 과정에서 받은 영감은 안무는 물론 춤극의 음악과 의상, 무대장치 등에도 반영됐다.

음악은 그 영감대로 작곡을 의뢰하거나 그 영감에 맞는 기존의 음악을 편집해서 사용했고 한국의 고향산천을 그린 천 배경 막과 입에서 붉은 연기를 품어내며 무용수가 올라타서 큰북까지 칠 수 있게 만든 거북선 등은 수차례의 고증을 거쳐서 관련 전문가들이 최대한 사실적으로 제작하도록 독려했다. 그 외에 창과 칼, 무궁화 꽃과 농기구(낫, 호미), 절구 등과 같은 소도구 제작은 제자들과 함께 직접 만들었다.

한국 장군과 일본 장군들의 갑옷과 투구, 병졸들의 군복 등은 복식 전문가와 수차례의 논의 끝에 제작되었는데, 이순신 장군 갑옷의 경우 고증된 사실에 의거하여 그 위상과 용맹함을 보여 주려다 보니 무게가 무려 20kg나 되었다. 안무자인 이미라는 그것을 직접 입고 몇 번이고 출연하였으며 춤으로 이순신 장군과 접신하듯 소통하면서 그 기상을 관객에게 전달하곤 했다.

현충사 거북선

거북선은 충무공 이순신 이 창안하여 1592년에 건조한 세계 최초의 철갑선이다. 130명에서 최대 150명까지 승선할 수 있었던 거북선은 내부가 2층으로 되어 있어 아래 선에서 노를 젓고 짐을 실었으며 위에서 총포를 쏠 수 있게 하였다.[161] 이미라는 춤극 〈성웅 이순신〉 제작 당시 거북선의 용두와 본체의 실물을 최대한 사실적으로 입증하고자 노력하였다.

161 [www.kpromise.com] 충무공 이순신 장군을 찾아서.

이미라 춤극 〈성웅 이순신〉, 1961.

이미라 춤극 〈성웅 이순신〉 中 엑스포 아트홀, 1993.

2.2. 역사 인물·춤극

이미라는 '무용교육'을 평생의 사명으로 여기며 충신과 열사들을 주인공으로 한 춤극을 통해 이들의 생애와 정신을 알리는 작품을 만들었다.

무엇보다 역사적이고 교육적인 메시지를 전달하며 관객들과 소통하려고 늘 최선을 다했다.

> 1960 〈성웅 이순신〉
> 1969 〈백의 종군〉
> 1979 〈대한의 딸 열사 유관순〉
> 1976 〈천주의열 윤봉길〉

2.2.1. 작품 〈성웅 이순신〉과 〈백의 종군〉

1960년 초연된 이미라 춤극 〈성웅 이순신〉은 1960년대 국가의 문화정책과 맞물려 충무공 이순신을 한국춤사위로 극화한 작품으로 충효 사상에 주목한 그녀의 성향과 부합할 뿐만 아니라, 시기적으로도 박정희 정권의 이순신 장군 성역화 사업과 맞물려 대단한 성공을 거둔 작품이다. 이순신의 난중일기(亂中日記)를 번역한 이은상의 대본으로 창작된 이 작품은 나래이션으로 서사적 성격을 강하게 드러내면서 구성과 의상, 무대 장치 등에서 연극적 요소를 과감하게 차용한 점이 특징적이었다.[162]

162 김운미·김외곤(2013), 앞의 논문, p.14.

제 2 부

構成・按舞・李美羅

舞踊劇 忠武公 李舜臣 全10場

忠武公 李舜臣!

祖國의 運命을 百尺竿頭로 몰았던 壬辰倭亂!

즉 三千里彊土와 民族을 불구덩이 속에 집어넣었던 戰爭!

自身의 목숨을 초개와 같이 던져 나라를 救한 李舜臣! 文武를 廉한 李舜臣! 人品과 德望, 忠節, 創意力, 有備無患의 先見之明, 卓越한 戰略戰術, 愛國愛族, 等 헤아릴수 없는 偉大한 敎訓! 公의 誕辰 430周年을 맞이하여 忠武精神의 한 斷面만이라도 되새겨 千秋의 앞날에도 永遠토록 거울삼고자 합니다.

또한 이 作品은 13年前 즉 1962年 4月 28日 溫陽 顯忠詞에서 當時 朴正熙 最高會議 議長 臨席下에 公演.

閣下의 서울 招請 國立劇場에서 2日間 TV放送까지 하여 絶讚을 받은바 있는 作品임을 밝혀 둡니다.

舞劇 "忠武公 李舜臣" 登場人物

照明・金春植
장고・梁道一

李舜臣將軍 役	이미라	倭兵(甲) 役	홍선미	처 녀 B 役	김인순
李將軍의軍官	김인순 양순자	倭軍(乙) 〃	박은하	처 녀 C 〃	임천우
元 均 〃	류인호	倭軍(丙)	김성애	검 무 1 〃	김성애
元 均의軍官	황복희	令 旗 〃	김옥주	〃 2 〃	박은하
倭 將 〃	김철수	農夫(가) 〃	김지인	〃 3 〃	홍혜림
李將軍老母 〃	양순자	農夫(나) 〃	이경숙	〃 4 〃	김옥주
西山大師 〃	김철수	農夫(다) 〃	황복희	〃 5 〃	민경애
王 〃		〃(가)婦人	홍선미	선녀 役	홍혜림 외 7명
水軍(甲) 〃	이경숙	〃(나)婦人	임천우	화관무	이경숙 외 6명
水軍(乙) 〃	김지인	〃(다)婦人	김인순	북 춤……	김현미, 이혜영 윤미란, 박진영
水軍(丙) 〃	임천우	처 녀 A 〃	양순자	妓女 倭兵, 탈춤, 獄卒, 강강수월래 少年少女 等等多數	

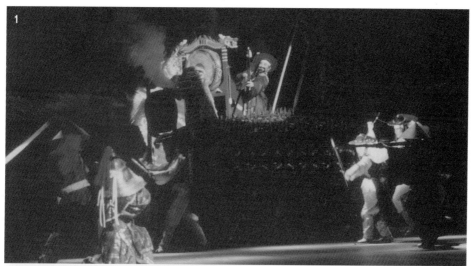

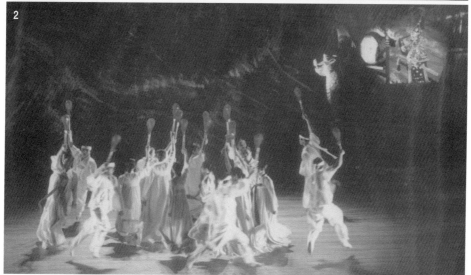

이미라 역사춤극 〈성웅 이순신 장군〉 中

1. 제10장 나의 죽음을 알리지 마라
2. 제4장 한산섬 달 밝은 밤. 횃불 강강수월래

임진왜란 당시 전투 모습을 나타내는 장면으로 이순신 장군과 거북선, 그리고 왜군이 입은 일본 갑옷인 요로이를 역사적 고증을 거쳐 사실적으로 표현하였다.

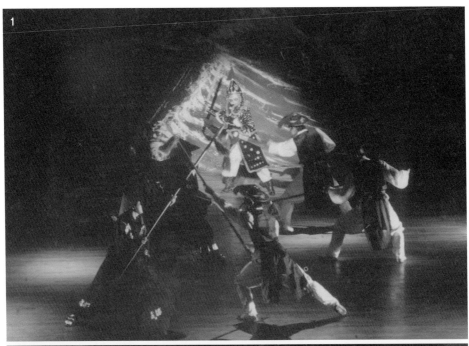

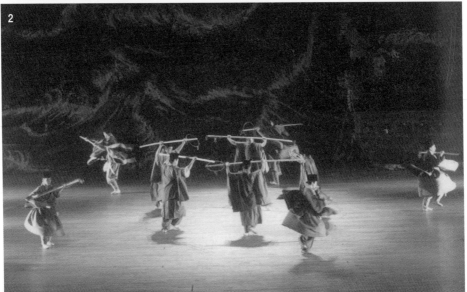

이미라 역사춤극 〈성웅 이순신 장군〉 中

1. 제3장 연전연승(連戰連勝)
2. 제6장 죄없는 죄인: 서산대사와 승병(僧兵)의 춤

이미라 역사춤극 〈성웅 이순신 장군〉 中

1. 제10장 나의 죽음을 알리지 마라: 노량해전(露梁海戰)
2. 커튼콜

'성웅 이순신' 포스터 (신도극장, 1975)

1. '성웅 이순신' 팸플릿(국립극장), 1975.
2. '성웅 이순신' 팸플릿(각지역문화회관), 1992.

　한국무용계에서 창작춤극은 일반적으로 고정 레퍼토리 화하는 것보다는 일회성 공연이 주를 이룬다. 이러한 현상은 다양한 안무자의 새로운 창작 작품을 양산한다는 점에서는 의미 있지만 작품의 질적 완성을 추구하는데 는 한계가 있다. 반면에 이미라는 1958년부터 창작춤극의 레퍼토리화를 위해서 역사적 사건과 인물을 소재로 택했고 해마다 다양한 관점에서 역사춤극을 보완하면서 작품의 완성도를 높였다. 작품의 제목도 이러한 관점에서 동일한 인물을 대상으로 해도 안무의도에 따라 약간씩 변화했고 혼용되었다. 이순신 장군을 기리는 춤극 제목이 1960년 〈이순신 장군〉, 1960년~1968년 〈성웅 이순신〉, 1969년 〈백의종군 이순신 장군〉, 1975년 탄신 430주년 기념공연 〈충무공 이순신〉, 1992년~1998년 〈성웅 이순신〉 이었다.

　따라서 본 저서에서는 혼용으로 인한 혼돈을 피하기 위해서 〈성웅 이순신〉으로 통일했다.

춤극 〈성웅 이순신〉 '대본'

이미라의 춤극에는 항상 성우의 내레이션이 함께 했다. 작품에 대한 생생한 스토리 해설은 관객들이 춤극의 내용과 안무자의 의도를 이해하며 공감대를 형성하는데 큰 역할을 했다.

1969년에 발표된 이미라의 춤극 〈백의종군〉 역시 이순신 장군의 유년시(幼年時)부터 임진왜란을 승리(勝利)로 이끌고 장렬(壯烈)한 전사(戰死)로 최후(最後)를 고(告)할 때까지 두 번의 백의종군(白衣從軍)기간을 중심으로 엮은 작품이다.

壬辰倭亂으로 祖國의 運命이 百尺간두에서고 民族이 民難當할 때 聖雄 李舜臣 장군은 54년이라는 一生을 通하여 모함과 질투, 당파싸움에 조정은 無能하였으니 成功대신에 罰로서 두 번이나 白衣從軍이라는 御命을 받고도 아무 不平없이 不當한 처분을 달게 받으면서 祖國과 民族을 건져내었다. 그와 祖國이 둘이 아니오 하나이듯이 우리 三千里疆土가 두 동강이 된 채 남아있을 수 없는 것이기 때문에 그가 白衣從軍하면서까지 가시밭길을 밟아간 길을 같이 걸어감으로서 하루속히 勝共統一의 길이 빠르다는 것을 명심하여야 될 것이다. 그리하여 그가 남긴 발자국은 지금도 미래에도 永久히 지워질 수 없을 것으로 싸우면서 건설하는 우리들의 애국조선에 좋은 指針이 될 것을 믿고 이순신 장군의 幼年時 두 번의 白衣從軍 임진왜란을 勝利로 이끌고 壯烈한 戰死로 最後를 告할때까지의 줄거리를 춤극으로 엮어본 것이다.

1969년 〈백의 종군〉 팸플릿 내용 中

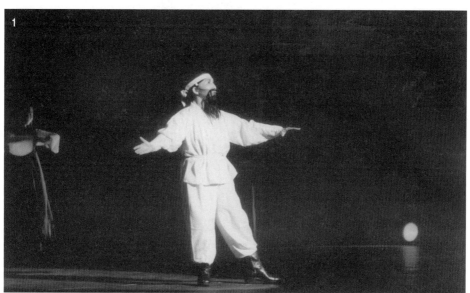

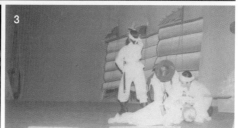

이미라의 춤극 〈백의 종군〉 中

1. 제5장 간계(奸計)
2. 제6장 죄없는 죄인
3. 제9장 백의종군: 어머니의 유해 앞에서

이미라의 춤극 〈백의 종군〉 中

1. 제8장 신구차 [163]: 고문(拷問)
2. 제8장 꿈 속을 헤매는 이장군!

163 신구차(伸救箚:임진왜란때 이순신을 살려야 한다는 상소문)

이미라의 춤극 〈성웅 이순신〉 中

제9장 백의 종군 (전사한 아들을 품고, 투옥된 아들인 이장군을 보러 가다가 객사한 어머니 심정을 묘사)

다음은 이미라의 역사춤극이 주는 교육적 의미를 1992년 11월 7일, 대전 우송예술관에서 공연된 〈성웅 이순신〉을 관람했던 당시 관객인 충남대학교 약학대학 1학년 학생들의 감상문으로 가늠해보았다. 무용전공자가 아닌 시각에서 춤·소품·스토리 그리고 작품이 주는 교훈적인 부분에 대해 일부 발췌한 내용이다.

무용극 성웅 이순신

흰 의상인 한복에서 느낄 수 있는 우리 민족의 특징과 부드러운 선의 미와 음악에서 풍겨오는 민족의 한을 담은 듯한 애절한 가락, '실물'에 가깝도록 재생한 거북선이 이순신 장군의 위업을 더욱 더 돋보이게 감동을 더해주었다. 막이 오르고 첫 무대, 그 향연기의 내음에서부터 거북선 위에 혼령으로 나타난 이순신 장군의 모습에 모든 이들이 우러러보는 마지막 장면까지 보는 사람들로 하여금 엄숙함과 경건함을 자아내게 하였으며 각 장마다 아름다운 무용을 통해 이순신 장군의 업적을 쉽게 이해할 수 있어서 감동적이었고 다시 한 번 그 뜻을 헤아려 보게 된다.

무극-이순신에 대하여

이 극은 임진왜란 400주기를 맞아서 성웅 이순신 장군의 생애와 임진왜란 당시의 상황을 다양한 춤으로 풀어낸 춤극이다. TV에서만 보다가 직접 이런 흔하지 않은 예술을 접하고 보니 감동도 새롭고 이런 무용 형태에 대한 인식을 새롭게 할 수 있었다. 장면에 가장 알맞은 음악과 거북선 등의 무대장치, 가끔씩 들려왔던 멘트(나레이션) 등 모든 것이 잘 조화되어 종합예술이라는 예술형태를 만끽하게 되었다.

2.2.2. 작품 〈대한의 딸 열사 유관순〉

이미라의 춤극 〈열사 유관순〉은 고 이은상 대본으로 유관순 열사의 애국혼을 탄생부터 순국에 이르기까지 일대기 전 13장을 해설과 함께 무용극화한 작품이다. 이미라는 오늘을 사는 후손들이 나라 사랑의 참 뜻을 깨우치고, 일본인들에게도 경각심과 자성의 기회로 삼기를 바라는 의도로 안무 구성을 했다고 공연인사에서 언급했다.

이 작품은 77년, 79년, 84년, 87년, 2000년, 2001년, 탄신 100주년인 2002년까지 호평 속에 〈대한의 딸 열사 유관순〉으로 근 40여 년간 재공연되었고, 역사춤극을 고정 레퍼토리로 공연했다는 점에서도 선구적이다.

유관순!

우리 한국의 수호신!

님은 오로지 겨레와 조국의 독립만을 위하여 꽃다운 젊음을 꽃잎처럼 져 갔다

님은 17세의 짧은 삶을 가졌지만 님의 "대한독립만세"소리는 지금도 우리들 가슴마다에서 되살아난다.

1920년 10월 12일 서대문 감옥에서 조국의 수호신이된 지 반세기, 님의 위용은 동상으로나 우러러 보지만

님의 인품이나 순국정신은 가눌 길 없고 죄스러워 그저 단편적이나마 되새겨 우리의 앞길을 밝혀갈 횃불로 삼고자 바라는 마음 간절하다.

〈대한의 딸 유관순〉 (1967년) 팸플릿 내용 中

춤극 〈대한의 딸 열사 유관순〉 '대본', 1987.

〈대한의 딸 유관순〉 대본

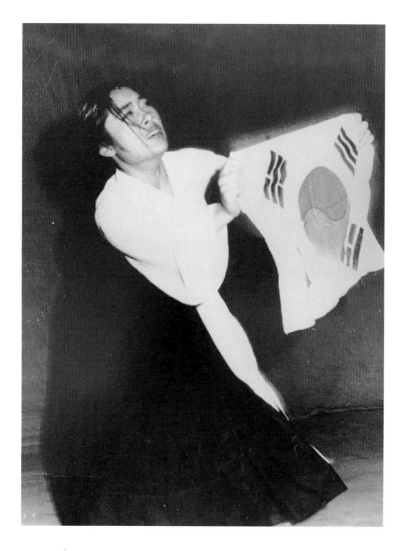

이미라의 〈대한의 딸 유관순〉 中, 1979.

제10장 그 이름 빛나리: 순국(殉國)

1920년 17세의 짧은 삶을 마감한 유관순 열사의 위용을 동상으로 우러러 보면
서 단편적이나마 님의 인품이나 순국정신을 우리의 앞길을 밝혀갈 횃불로 삼고자 안
무된 작품이다.

(1919년 3월1일 "아오네 장터"의 거사, "대한 독립 만세!" 쓰러지고, 짓밟히고 …)

이미라의 〈대한의 딸 유관순〉 中

1. 제8장 대한 독립만세
2. 제7장 민족의 횃불

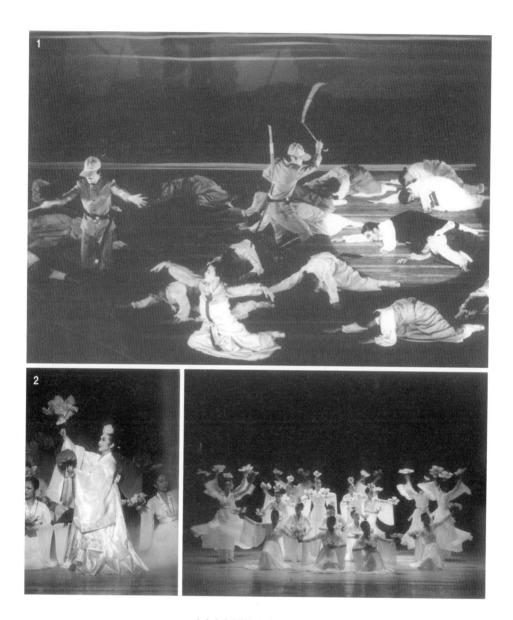

이미라의 〈대한의 딸 유관순〉 中

　1. 제9장 옥중(獄中)
　2. 제11장 해방(解放)

조선일보 Nation

2001년 8월 9일 목요일 20판　중부

◇유관순 열사의 일생을 그린 무용극이 광복절을 전후해 대전 우송예술회관에서 공연된다.

유관순 무용극 14일 공연

탄생 100주년… 이미라 무용단 우송예술회관서

유관순(柳寬順·1902~1920) 열사 탄신 100주년을 맞아 열사의 충절을 예술로 승화시킨 무용극(舞踊劇)이 공연된다.

'이미라 무용단'은 오는 14~16일 오후 3시, 5시, 7시30분 총 6차례 우송예술회관에서 '대한의 딸 열사 유관순'을 무대에 올린다. 이번 공연은 지난 67년 이미라 무용단에 의해 초연된 이후 7번째로, 내용을 보완해 1시간 20분짜리로 가다듬었다.

노산 이은상(李殷相) 선생이 쓴 대본을 바탕으로 유 열사의 탄생부터 열강의 침략, 이화학당(梨花學堂) 입학, 아우내장터 독립만세운동, 옥중항쟁 및 옥사(獄死)에 이르기까지 일생을 전 13장에 걸쳐 그린 작품이다. 장중한 음악을 배경으로 고전무용, 발레, 현대무용이 모두 등장하며 나레이터의 해설도 곁들여진다.

이미라 무용단은 물론 대전시립무용단, 신일여고, 선화무용학원, 문치빈발레아카데미 등의 무용수 50여명이 출연하며 유관순 열사는 우윤정(대전시립무용단원)씨가 맡았다.

이번 공연의 연출 및 안무를 맡은

이미라(李美羅·71)씨는 함경남도가 고향으로 1·4후퇴 때 월남해 지난 56년 대전에 정착, 58년 이미라무용연구소를 설립한 이래 고희를 넘긴 나이임에도 왕성한 활동을 하고 있는 무용가. 관람료 학생 3000원, 일반인 2만원. ☎(042)252-8358
　/任度赫기자 dhim@chosun.com

卍海祭 홍성에서 열려

만해(卍海) 한용운(韓龍雲·1879~1944) 선생의 애국애족 정신과 불굴의 독립의지를 기리는 '제7회 만해제'가 오는 14일 충남 홍성에서 다채롭게 펼쳐진다.

홍성군문화원(원장 이하영)이 주최하는 만해제의 주요 행사를 보면 14일 오전 11시 결성면 성곡리 만해생가지에서 공약삼장비 제막식과 추모 다례가 거행된다. 공약삼장(公約三章)은 기미독립선언서 끝에 첨부된 일종의 행동강령으로 만해가 기초한 것.

이어 오후 7시 30분 홍주문화회관 대강당에서 한국문인협회 홍성군지부 주관으로 '만해 문학의 밤'이 열린다.

한편, 홍성군문화원은 '님의 침묵', '알 수 없어요' 등 만해의 주옥같은 시 30편을 선정해 영어, 일어, 불어로 번역한 시집 2500부를 이번 만해제 개막 이전에 발간한다.
　/任度赫기자

조선일보 '무극「유관순」공연을 앞둔 이미라씨' (2001. 8. 9)

삼월의 時

아, 유관순 누나. 누나. 누나. 누나.
언제나 3월이면. 언제나 만세 때면.
찾아 있는 우리 피에 용솟음을 일으키는
유관순 우리 누나. 보고 싶은 우리 누나.
그 뜨거운 불의 마음 내 마음에 받고 싶고.
내 뜨거운 맘 그 맘 속에 주고 싶은
유관순 누나로 하여 우리는 처음
저 아득한 3월의 고운 하늘
푸름 속에 펄럭이는 피깃발의 외침을 알았다.

– 박두진의 '3월 1일의 하늘'에서 –

유관순 탄신 100주년 공연 〈대한의 딸 열사 유관순〉 팸플릿 내용 中, 2002.

동아일보 '무극「유관순」공연을 앞둔 이미라씨' (1987. 8.22)

중도일보 '우리 춤사위 뿌리내림에 한평생' (2001. 11. 5)

2.2.3. 작품 〈천추의열 윤봉길〉

1976년 이미라의 춤극 〈천추의열 윤봉길〉은 매헌 윤봉길 의사 기념사업회 등의 후원을 얻어 윤봉길 의사의 순국 충절(忠節)을 기리고자 윤의사 의거 44주년 경축 기념 으로 국립극장에서 공연된 작품이다.

이미라 춤극 〈천추의열 윤봉길〉 팸플릿, 1976.

第12場: 壯한 義擧

때는 1932年 4月 29日! 尹義士의 나이 25歲!

『尹同志!

부디 成功하시오, 그리고 우리 地下에서 만납시다』

『先生님!

염려 마시고 몸을 피하십시오』

드디어 고대 하던 날!

말쑥한 紳士服으로 갈아입고 두 個의 爆彈!

한 개는 도시락 속, 한 개는 물통 속에 넣고 戰勝祝賀式場에 들어선

尹義士!

午前 11時 40分

尹義士가 던진 폭탄은 式場 中央에 命中!

天地를 震動하는 爆音! "大韓獨立萬歲! 萬歲!

왜놈들의 간담을 써늘케 했네!

倭 上海派遣軍司令官 白川義則 大將과 大陸侵略의 軍官民 元凶들을

重 · 死傷…

壯擧한 尹奉吉 義士!

大韓民國 萬歲를 외치면서 卽席에서 태연자약하게 倭憲兵에게 체포 되었네!

보라!

大韓의 男兒를……

1946年 6月 30日

殉國後 15年만에 朴烈 等의 천신만고 끝에 遺骸를 찾아 故國으로

奉還, 國民葬으로 孝昌公園에 奉安!

1962年 3月 1日

大韓民國 建國功勞勳章 <重章>을 追敍!

<div align="right">1976년 <천주 의열 윤봉길> 팸플릿 내용 中</div>

홍커우 공원 의거 3일 전인1932년 4월 26일 '한인애국단선서식'을 위해
목에 선서문과 수류탄을 들고 있는 윤봉길 의사 사진

이미라 춤극 〈천추의열 윤봉길〉 中

제11장: 한인애국단에 입단

이미라 춤극 〈천추의열 윤봉길〉 中

1. 제12장 장한 의거(義擧): 중국 홍커우 공원에서 폭탄을 투척하는 25세의 윤봉길 의사!
2. 제13장 의사(義士)의 최종(最終): 백의민족의 상징인 흰 한복을 입고 태극기앞에서
 윤봉길 의사의 숭고한 희생정신을 애도

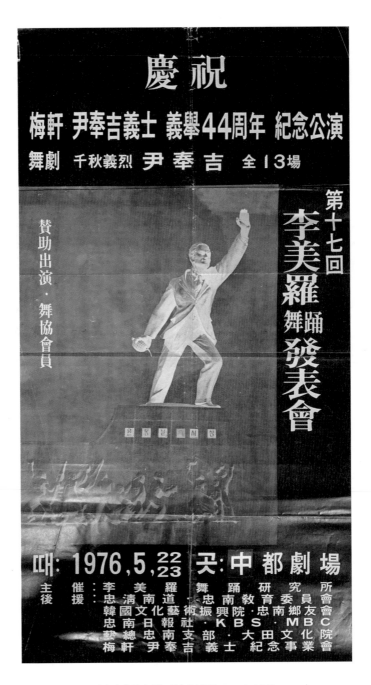

이미라 춤극 〈천추의열 윤봉길〉 포스터, 1976.

윤봉길 의사 사당인 '충의사'에서 이미라

'충의사(忠義祠)'는 윤봉길 의사가 태어나고 자란 곳이며, 망명 전까지 농촌계몽
운동과 애국정신을 고취하였던 곳이다.

이미라는 춤극 〈천추의열 윤봉길〉을 만들 때, 충의사에서 윤봉길 의사의 애국정
신을 찾고 이를 고스란히 작품에 담아내고자 하였다.

2.3. 역사 사건 춤극

이미라는 무용가이자 교육가로서 임진왜란, 3·1 운동, 6·25 전쟁 등 한민족의 역경과 극복의 역사를 반영한 춤극을 만들어 청소년들과 젊은이들이 나라와 겨레를 사랑하고 나아가서 우리 민족의 자부심과 긍지를 고취시키고자 하였다.

1967 〈두 횃불〉
1972 〈밝아오는 조국〉
1991 〈대지의 불-통일의 염원〉
1994 〈통일의 염원 -백두의 무궁화 그날이 오기를 …〉

2.3.1. 작품 〈두 횃불〉

1967년에 초연된 이미라 안무의 〈두 횃불〉은 충무 정신과 삼일독립정신을 기리고자 엮은 작품이다.

> 국난이 발생했을 때 목숨을 조개와 같이 던져 나라를 구하려는 충정은 이제나 옛날이나 다를바 없다고 봅니다.
> 즉 임진왜란으로 국가존망이 백척간두에 있을 때 목숨을 던져 나라를 구한 충무공 이순신 장군이 있는가 하면 일제 총칼앞에서도 굴치 않고 조국독립을 절규하다 죽은 순국 충정의 유관순 열사도 있어 충무정신과 三一정신은 역사는 흘러도 열열히 이어감을 볼 수 있습니다.
> 여기 충무 정신과 三一정신을 되새겨 보고자 임진왜란과 국치조약·三一독립만세 운동과 8·15 해방을 한데 묶어 춤극으로 엮어 본 것입니다.
>
> 1967년 〈두 횃불〉 팸플릿 내용 中

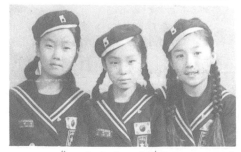

第八回発表會

韓國의至宝的
舞踊家

宋 范

特別贊助出演

(●)

"日本순회 공연 중"

主催. 東亞日報 大田支社
主管. 韓國舞協 忠南支部
後援. 忠淸南道 敎育委員會
大田日報社
中都日報社
大田放送局
文化放送局
芸總忠南支部

1967. 11. 15～16 (2日間)

1 : 00
3 : 30
6 : 00
8 : 50

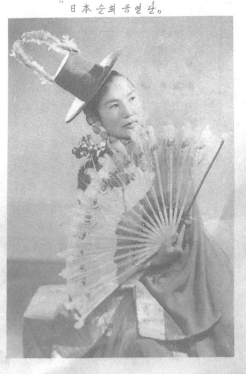

이미라 춤극 〈두 횃불〉 팸플릿, 1967.

이미라 춤극 〈두 횃불〉 팸플릿 속지 내용, 1967.

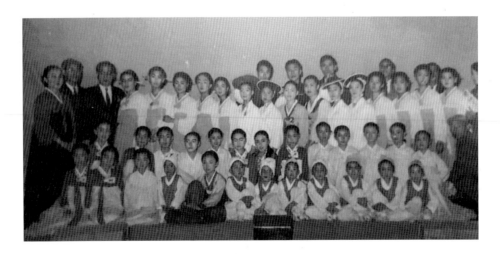

공연후 관계자 및 출연자 단체사진 촬영

2.3.2. 작품 〈밝아오는 조국〉

1972년 이미라 춤극 〈밝아오는 조국〉은 국내외 사정이 급변하는 당시의 시점에서 우리 조상들의 "걸어온 발자취"와 오늘의 현실을 직시하고 각오를 새롭게 하는데 역점을 두고 구성한 작품이다.

1. 泰平盛歲 (궁중무)
2. 國泰民安 (바구니 춤)
3. 壬辰優亂 (말발굽소리)
4. 李忠武公의 戰略 (강강수월래)
5. 義兵蹶起 (칼춤)
6. 倭軍敗走 (북소리)
7. 丙子胡亂 (중국춤)
8. 外勢魔手 (아라사춤)
9. 外勢魔手 (일본춤)
10. 韓日合邦
11. 日帝36年 (노예춤)
12. 三一萬歲 (유관순)
13. 八·一五光復 (해방) (벗고놀이)
14. 大韓獨立萬歲 (무궁화)
15. 社會混亂 (꼭두각시)
16. 國土分斷 (탈춤)
17. 六·二五動亂 (銃소리)
18. 武力南侵 (赤鬼의 춤)
19. 聯合軍介入 (平和)
20. 4·19:5·16 (십이발상무)
21. 새마을운동의 불길이 일다. (새마을노래)

1978년 〈밝아오는 조국〉 팸플릿 中

춤극 〈밝아오는 조국〉 팸플릿

춤극 〈밝아오는 조국〉 中

제2장 국태민안(國泰民安)태평성대

2.3.3. 작품 〈대지의 불〉과 〈통일의 염원〉

1991년 이미라 춤극 〈대지의 불-통일의 염원〉은 민족해방의 기쁨이 채 가시기도 전에 한국 전쟁으로 두 동강이 난 삼천리강토에서 선열의 음덕과 끈질긴 배달의 혼이 불씨가 되어 세계만방에 민족의 긍지를 보여줌으로써 조국통일의 서광이 백두산에 비친다는 염원을 담은 작품이다.

> 4장 / 꺼지지 않는 민족혼
> 백척간두에서 진일보라
> 꺼져가는 불씨에 겨레혼이 기름되어
> 료원의 불길로 온 누리를 비추니
> 역풍에 잎 진 무궁화 새 움 트고
> 언 땅에도 호랑나비 봄소식이라.
> 5장 / 아! 이 땅이여 대지여
> 사천만이 하나 되어 신들메를 고쳐신고
> 피땀 흘려 가꾸는 옥토
> 그리던 푸른 무지개 삼천리에 찬란하네
> 이 강산에 이 겨레 전인류
> 이망이요 요람의 장이로다.
> 6장 / 한라에서 백두의 산봉까지
> 풋내음 실은 봄바람에 무궁화 춤을 춘다
> 서러이 우짖던 흰 비둘기 창공을
> 박차 날아 오르네
> 한라산의 너울진 무궁화 남풍 타고
> 북상하니
>
> 숨차게 일 고개 넘어 백두산에
> 만개로다
> 억만년 영원하리 우리의 무궁화!
> 부사의 아지랑이 삼천리에 감돌도다
>
> 1991년 〈대지의 불 - 통일의 염원〉
> 팸플릿 내용 中

이미라 춤극 〈대지의 불 - 통일의 염원〉 팸플릿

〈대지의 불 - 통일의 염원〉 中

제2장 서리가 내리던 날

이미라 〈대지의 불 - 통일의 염원〉 中

1. 제3장 민족의 슬픔
2. 제4장 꺼지지 않는 민족혼
3. 제 6장 한라에서 백두의 상봉(上峰)까지

이미라의 춤극에는 우리 민족의 자부심과 애국심을 고취시키는 태극기와 백두산 천지가 무대배경으로 자주 등장하는데 이는 통일된 한반도를 염원하며 나라를 위해서 몸 바쳐 희생한 순국선열들의 삶을 통해서 교육적 메시지를 춤으로 전달하기 위해서이다.

1994년 이미라 춤극 〈통일의 염원- 백두의 무궁화 그날이 오기를…〉은 1991년

〈대지의 불- 통일의 염원〉을 발전시킨 작품으로 강렬하게 통일을 염원하는 의미에서 재연출되었다.

　이미라는 해가 지나갈수록 깊어지는 양친에 대한 그리움을 반세기 동안 한결같이 조국통일에 대한 염원을 담은 애절한 춤사위로 표출했다.

4장 / 꺼지지 않는 민족혼
백척간두에서 진일보라!
꺼져가는 불씨에 겨레혼이 기름되어
료원의 불길로 온 누리를 비추니
역풍에 잎 진 무궁화 새 움 트고
언 땅에도 호랑나비 봄소식이라.
5장 / 아! 이 땅이여 대지여!
사천만이 하나 되어 신들메를 고쳐신고
피땀 흘려 가꾸는 옥토
그리던 푸른 무지개 삼천리에 찬란하네
이 강산에 이 겨레 전인류 이망이요
요람의 장이로다.
6장 / 한라에서 백두의 산봉까지
풋내음 실은 봄바람에 무궁화 춤을 춘다.
서러이 우짖던 흰 비둘기 창공을
박차 날아 오르네
한라산의 너울진 무궁화 남풍 타고 북상하니
숨차게 통일 고개 넘어 백두산에 아련하네.
억만년 영원하리 우리의 무궁화!
부사의 아지랑이 삼천리에 감돌도다.

1995년 〈굴욕의 36년, 광복의 50년〉 팸플릿 내용 中

舞劇 統一의念願 전 6 장

백두의 무궁화 그날이 오기를……

시 : 1994. 6. 19~20 오후2시·5시·7시30분 /장소 : 대전우송예술회관 /주최 : 이미라무용단 /후원 : 대전직할시·사단법인 한국예술문화단체총연합회

이미라춤극〈통일의 염원 - 백두의 무궁화 그날이 오기를…〉 팸플릿

춤극 〈통일의 염원- 백두의 무궁화 그날이 오기를…〉 中

제3장 민족의 슬픔

1. 애국정신을 고취시키고자 충무공의 영정이 있는 사당에 방문한 학생들과 함께

2. 현충사 앞에서 이미라

(Q&A)

Q. 무용교육도 시대적·사회적 상황에 민감하게 반응하는지요?

1990년대 말부터 드라마를 중심으로 한류가 아시아 각국에서 열풍을 일으켰고 2000년대 중후반부터는 K-Pop이 세계 각국에서 열렬한 호응을 얻으며 세계의 젊은 이들 사이에서 많은 화제를 불러일으키고 있다. 이들은 부르기 쉬운 멜로디와 흥미로운 노랫말, 칼군무 등 서구의 팝과는 다른 시청각적인 흥겨움으로 모든 이들을 즐겁게 한다. K-Pop의 새 역사를 쓰며 세계적 인기를 얻고 있는 방탄소년단(BTS)의 경제효과[164]는 연간 총 5조 5600억 원에 달하며 걸어 다니는 대기업으로 불릴 정도로 대단하다. 최근에는 신곡 〈Dynamite〉로 한국 대중음악 역사상 최초로 미국 빌보드 메인 싱글차트 'HOT 100' 1위에 오르며 그 경제적 파급효과가 1조 7000억 원에 달할 것이라고 문화체육관광부는 밝히고 있다. 서구권의 사운드에 칼군무 등 다채로운 안무 동작들의 K-Pop 퍼포먼스를 결합한 것이 가장 큰 성공요인으로 여겨진다.

최근에는 취업난이 심각해지면서 학생들의 관심은 자연 이와 같은 춤들에 쏠리게 되었고 그 여파는 재미와 운동효과 모두를 만족시키는 실용무용의 활성화로 이어졌다. 이와 같이 순수예술무용이 교육의 장에서 축소되고 있는 상황이지만, 21세기 AI와 함께하는 사회에서는 개방사회인 원시사회의 일상이었던 춤이 중요한 교육수단으로서 우리의 삶에 기여할 것이다. 산과 바다와 하늘의 변화가 뚜렷한 사계절을 느낄 수 있는 자연환경을 우리민족은 사랑하고 순응하며 '빈곤함'을 '흥'으로, '풍족함'은 '나눔'으로 삶을 개척해 왔다. 앞으로의 교육기관인 학교는 이러한 자연 생활 공간이

164 『매일경제』, 2018년 12월 18일.

어야 하고, 그러한 공간에서 숨쉬는 춤으로 생활교육을 실행할 필요성이 대두되었다.

20세기의 교육무용이 전인교육의 의미 있는 교육수단으로 현장에서 실행되었다면, 4차 산업혁명이 진행되는 21세기의 교육무용은 숨 가쁘게 빠른 시간과 공간의 흐름에 동승하되 '원시사회의 느림으로 균형을 잡는 융합교육'의 선봉장이 되어야 한다. 시대적 흐름에 좌우되지 않음도 필요하지만, 교육으로 행해지는 삶의 춤은 다소 시행착오가 있더라도 시의적절한 때를 놓치지 말고 시행하면서 시대적 흐름에 동참해야 한다. 또한 교육적 효과가 있다면 역행도 하면서 매번 검증된 결과를 바탕으로 지속적으로 발전시켜 나가야 한다. 아직도 춤의 예술적 특성에만 몰두해서 교육의 장에서 멀어지면 춤이 삶의 현장에서도 멀어질 수 밖에 없다. 이미 테크놀로지가 일반화된 사회에서 춤의 감성적 에너지를 더하는 춤 교육은 중요한 교육수단이기에 다양한 방식으로 미래 교육에 동참해야 한다.

Q. 조선교육무용연구소 창립은 교육무용사에서 왜 중요한 의의를 지니는가요?

이 단체의 창립과 활동이 훗날 수십 년 후에 대학에 무용학과가 개설될 수 있는 토대를 마련했기 때문이다. 대학에서 무용에 대한 전문적인 연구를 시작했다는 점에서 이 단체의 존재는 매우 중요한 의의를 가진 것으로 평가된다.

해방 후 대표적인 한국 교육무용 단체인 조선무용예술협회가 주장한 여러 가지 요구조건들을 미군정청 문교부가 받아들였고, 1946년 9월 문교부는 조선교육무용연구소를 설립했다. 이 연구소는 각종 강습회와 발표회를 서울뿐만 아니라 지방에서도 계속 개최했고 당시 조선교육무용연구소의 핵심교사들이 대거 참가했다. 사실 조선교육무용연구소는 무용의 학문적·예술적 방법론을 제시하면서 무용창작의 실천과 교육자 양성, 신흥무용에 의한 무용교육 활동의 장이었다.

당시 함귀봉의 무용교육론은 교육계로부터 열렬한 지지를 받았다. 몇몇 학교는

체육시간과는 별도로 무용 교과를 만들어 지도했고 무용교사도 채용했다.[165] 이들에 이어 1947년 10월 27일에 졸업한 제2기 연구생은 모두 40여 명, 제3기 연구생은 약 50여 명이 모집되었다.[166] 이처럼 조선교육무용연구소는 지속적으로 교육무용을 지도할 교사들을 교육시킴으로써 교육무용 활성화에 중추적인 역할을 담당했다.[167] 그 예로 1947년 7월 21일부터 5일간 사범대학교 체육연구회에서 교육무용 보급을 목적으로 하여 초·중등학교 교사 150여 명을 대상으로 개최했던 강습회를 들 수 있다. 당시 교육무용계의 핵심인물인 함귀봉·문철민 등이 강사였다.[168]

Q. 춤을 교육적 수단으로 활용하여 학생들을 대상으로 강습회와 경연대회를 주최하고 실천한 대표적인 사례는 있는지요?

지역무용가 이미라는 예술무용 강습회가 주를 이루는 무용계의 분위기에도 대전 충남 지역에서 청소년의 신체적·정서적 교육을 위하여 춤을 교육수단으로 하는 강습회와 경연대회를 주최하고 실천했다. 1995년 광복 50주년 관용의 해를 맞이하여 그해 5월 31일, '교육무용극 경연대회'[169]를 처음으로 개최했다. 제1회 교육무용극 경연대회의 주제는 '광복 50주년, 관용정신, 충효정신, 세계대화합'이었다. 그해 10월 21일에는 제50회 유엔의 날 기념 영어웅변대회도 개최했다.

1996년 제2회부터는 교육무용극 경연대회와 외국어발표회의 주제를 동일하게 '광복 51주년 충·효 중 하나를 택해서 UN이 정한 세계평화, 관용정신, 빈곤퇴치'를 주제로 개최했다. 3회는 2회와 동일한 주제에 '세계평화와 문화유산보호' 주제가 더해졌고, 4회는 동일한 주제에 '해양의 해'가 첨가되었다. 5회부터는 교육무용극과 전

165 『한국민족문화대백과사전』: 조선교육무용연구소(朝鮮敎育舞踊研究所).

166 『한국민족문화대백과사전』: 함귀봉(咸貴奉).

167 김운미(1994), 「해방이후의 교육무용에 관한 연구」, 『한국체육철학회지』, 2(1), p.6.

168 『한국민족문화대백과사전』: 조선교육무용연구소(朝鮮敎育舞踊研究所).

169 유네스코한국위원회와 유네스코연맹 대전 충남지부가 주최한 교육부장관상을 수상하는 대회.

국 청소년 외국어발표 경연대회가 격년으로 열렸다. 2000년에는 다시 함께 개최하여 충효사상과 UN의 당해 목표를 춤과 외국어교육 경연대회를 통해 학생들 스스로 만들고 연습하며 체험하고 볼 수 있도록 했다.

한편 참여 인원에는 제한이 없고 8분 이내로 했던 교육무용극 심사는 각 분야의 전문가들이 맡았으며, 무용극 경연 대회는 주제 접근·작품 형식·음악과 의상·안무와 구성 등을 심사 기준으로 삼았다. 외국어 발표 대회의 경우 심사 기준이 주제 접근·내용 구성·표현 능력이었는데, 특이한 것은 마지막 평가 요소인 표현 능력이 배역의 감정을 살려서 말하는 극적 표현력이라는 사실이다. 참여자들은 주어진 여러 가지 주제 중에서 하나를 골라 발표하였다. 예를 들면, 국제연합이 세계 물의 해로 정한 2003년의 경우, 선정된 주제는 세계 평화·광복 58주년·충효 정신·빈곤 퇴치 등 12개 였다.

다양한 주제들 중에 이미라가 평소 강조하던 충효 정신이 포함되어 있음이 특징적이다. 2001년 10월 27일부터는 '춤으로 체험하는 역사교육'을 70세의 연세에도 '찾아가는 춤 교육'으로 몸소 행했다. 그것이 중고생들을 대상으로 한 '제1회 청소년 맥찾기 춤 강습회'다. 2003년 제3회부터는 '찾아가는 춤 교육'으로 각 중·고등학교를 찾아가서 학교 강당이나 체육관에서 '맥찾기 춤 강습회'를 했고, 2004년 5월 제6회까지 진행하여 강습을 받은 학생이 1000명 가까울 정도였다.

[표 8] 교육무용극 경연대회(1995~2000) 주제

교육무용극 경연대회 (1995~2000)	
1회	광복 50주년, 관용정신·충효정신·세계대화합
2회	광복 51주년, 충효정신·UN이 정한 빈곤퇴치·관용정신·세계대화합
3회	광복 52주년, 충효정신·문화유산보호, UN이 정한 빈곤퇴치·관용정신·세계평화
4회	광복 53주년, 충효정신·UN이 정한 빈곤퇴치·관용정신·세계평화·문화유산·해양의 해
6회	광복 55주년, 충효정신·UN이 정한 세계평화·문화유산·관용정신·빈곤퇴치·해양의 해·노인의 해·세계평화 문화의 해

[표 9] 전국 청소년 외국어발표 경연대회(1996~2000년) 주제

	전국 청소년 외국어발표 경연대회 (1996~2000년)
1회	광복 51주년, 충효정신, UN이 정한 빈곤퇴치 · 관용정신 · 세계대화합
2회	광복 52주년, 충효정신, 문화유산보호, UN이 정한 세계평화 · 관용정신 · 빈곤퇴치
3회	광복 53주년, 충효정신 · 문화유산, UN이 정한 세계평화 · 관용정신 · 빈곤퇴치 · 해양의 해
4회	미개최
5회	광복 55주년, 충효정신, UN이 정한 세계평화 · 문화유산 · 관용정신 · 빈곤퇴치 · 해양의 해 · 노인의 해 · 세계평화 문화의 해

제1회 교육무용극 경연대회 팸플릿

제1회 전국 청소년 외국어발표
경연대회 팸플릿

지역잡지 '청풍' (2004)

　　해방 이후 남한에서 춤극이라는 새로운 장르를 열었던 이미라는 춤 교육자로 사회의 첫발을 시작했기에 청소년 교육에 늘 관심이 많았다. 그러한 관심은 학생들의 심신을 강건히 하고 충효사상을 몸으로 체득하게 하는 일종의 스토리텔링 문화콘텐츠 즉 '찾아가는 춤 교육'으로 이어졌다. 고령임에도 중·고등학교를 방문하여 청소년들과 몸으로 소통하는 교육을 실천한 것이다. 대전시 중구는 지금도 '효'를 지역의 대표 사상으로 내세우고 있다. 이와 같이 문화관광체육부 산하 한국문화예술교육진흥원이 설립되어 체계적으로 찾아가는 예술교육이 시행되기 전까지, 한국유네스코이자 유네스코연맹의 대전 충남협회 회장으로서 한 개인이 '청소년 맥찾기 교육'을 했다는 사실만으로도 무용교육적 차원에서 귀감이 되고 있다.

이미라 〈청소년 맥찾기 춤 강습회〉 이미라의 〈찾아가는 춤 교육〉

　다음은 청소년들에게 역사와 함께한 춤으로 강인한 체력과 정신을 유도했던 이미라의 교육현장을 찾아가는 춤 강습회 기사[170]이다.

> 　미래를 젊어질 청소년들에게 강인한 체력을 심어주고 호연지기를 길러주는 프로그램을 운영해 호응을 얻고 있다.
> 　매년 상반기와 하반기에 일선 학교를 찾아가 개최하고 있는 청소년맥찾기 춤 강습회가 그것이다.
> 　특히 수능을 마친 고교 3년생들을 대상으로 강습회를 가져 몸과 마음이 지친 청소년들의 건강을 찾아주며 밝은 마음과 활기찬 미래를 열어주고 있다.
> 　2006년 수능이 끝난 뒤에도 논산여고와 대전북고, 대전우송고등을 직접 찾아가 모두 800여명을 대상으로 제 21회 강습을 갖는 등 올해에만 모두 3회에 걸쳐 프로그램을 진행했다.
> 　2000년 유네스코 강당에서 대전지역 학교 모범학생들을 대상으로 시작한 강습회 참여 인원만도 현재까지 약 6000명에 달한다.

170　宋信鏞 기자『대전일보』2006. 12. 14

단전호흡을 겸해 열리는 강습회는 혈다듬기 율동 등으로 변형해 강도높게 진행된다. 그 뿌리는 우리의 전통무와 선생의 창작무다. 아리랑과 강강수월래를 비롯한 고유의 춤과 창작무용극인 '대한의 딸 열사 유관순'등의 창작무에서 율동과 동작을 만들었다.

참여 학생들은 파김치가 되곤 하지만 선생은 강인한 정신력을 강조하며 건강한 마음과 우리의 얼을 찾도록 지도한다. 힘들어하는 학생들도 강습이 끝난 뒤에는 감사함을 표시하곤 한다.

이미라 선생은 "우리의 희망이자 미래인 청소년들에게 튼튼한 몸과 건전한 의식을 길러주기 위해 시작한 행사"라며 "청소년 맥찾기 춤강습회에 보다 많은 학생들이 참여하여 올바른 수련활동을 하도록 하겠다"고 강조했다.

<div align="right">대전일보 2006. 12.14 기사</div>

『대전일보』, '과거와 미래 이어주는 춤사위' (2004. 12. 4)

Q. 현대사회 학교 무용교육 발전방안은 무엇인지요?

해방 후 예술로서의 무용교육 효과에만 몰두한 결과 학교교육에서 무용교육의 역할, 즉 교육수단으로서 무용교육 프로그램의 계발과 적용에는 한계가 있었다. 이제는 고도의 테크놀로지 발달로 물체가 스스로 알아서 하는 4차 산업혁명 시대이다. 무용교육도 예술교육으로서 뿐만 아니라 다양한 교과의 교육적 효과를 극대화시킬 수 있는 융합교육의 수단이 되어야 한다.

예술적 감성을 활용한 최고의 교육수단인 무용, 무용교육은 그 자체로도 건강한 신체·리듬감·공간인지력·풍부한 표현력·정서 순화·창의력·감상력 등의 기초능력을 지니고 있기 때문에 이 능력을 압축한 다양한 교과교육 무용 프로그램을 적극 계발하고 체계화할 필요가 있다.

초·중등 교육기관의 국어·영어·수학처럼, 무용이 피교육자의 신체적·정서적·지적·사회적 발달에 의미 있는 기초과목으로 그 가치와 효과가 조속히 인정되면 타과목과 상호교섭하면서 각 교과의 교육적 효과를 배가할 수 있다. 초·중·고등학교 학생들의 창의력을 키워주고 예술적 감각을 길러줄 수 있는 미래교육과 무용예술 발전에 큰 힘이 되는 미래의 무용관객 확보를 위해서도 무용교육계와 예술무용계는 혁신적인 무용교육 방안을 모색하고 조속히 실천해야 한다. 나아가 교육계가 무용을 독립된 교과로 인정하고 다양한 교과교육의 장에서도 교육수단으로 적극 활용할 수 있도록 지속적으로 설득해야 할 것이다.

Q. 4차 산업혁명 시대 전인교육의 장에서 춤을 통한 현장체험형 융합교육으로 다양한 교육 시너지 효과를 창출할 수 있는지요?

역사와 춤을 스토리 춤 교육 콘텐츠로 개발한다면 질적으로도 의미 있는 춤예술교육으로 확장할 수 있다고 생각한다. '춤'이 '숨'이었던 원시사회의 일상으로 회귀시켜서 맺힘과 풀이를 반복한 신명의 춤으로 삶의 에너지를 극대화시키는 동시에 미래의 삶을 이야기가 스며든 몸으로 표출하는 콘텐츠, 즉 정신적 풍요와 건강한 육체

를 동시에 지니는 스토리가 있는 춤 교육 콘텐츠를 개발하는 것이다. 나아가 춤극 교수법으로 교육을 받은 학생들이 교육목적을 몸으로 그려내고 말하면서 미래 삶의 에너지를 스스로 생성해내도록 교수해야 한다. 이러한 다채로운 춤극 교수의 성과가 입증될 수 있는 프로젝트를 가동하고 춤으로 할 수 있는 융복합교육의 공간 확보와 시설 확충을 위해서 교육부 차원에서 검증과 전폭적인 지원이 가능하도록 무용교육자들이 적극적으로 나설 필요가 있다.

늘 그러해야 하듯, 개발된 교육춤극 콘텐츠는 다시 연구하고 적용하고 결과물들을 분석하고 또 다시 적용하는 과정을 반복하면서 검증결과를 바탕으로 시의 적절하게 개선해야 한다.

나는 교육을 하면서 학생들에게 "스스로 알아서 행하자"라는 말을 명심하게 한다. 사실 줄탁동기(啐啄同機)[171]는 불가의 화두로 쓰인 말이지만 어떻게 해야 하는 지를 한 단어로 언급하고 있다. 교육은 학생들 스스로 깨칠 수 있는 방법을 다각도로 모색하게 하는 것이다. 그것이 학교 내에서는 교과과정으로 행해지고 외적으로는 다양한 체험교육을 통해서 이루어지는 것이 바람직하다.

이 체험교육의 장이 예술로 꿈을 보고 꿈을 현실로 만들어주는 동기 역할을 한다. 교육의 장에서 춤예술을 교육수단으로 잘 활용하면 교육효과를 극대화시킬 수 있다.

21세기에 실행된 문화예술교육 강사제도를 통해 전역에서 무용, 음악, 연극 등의 예술 강사들이 교육을 받고 서로 교류하며 교수체험을 바탕으로 한 교육을 학교에서 다양한 방법으로 행하고 있다. 그럼에도 아직까지 춤에 대한 사회적 인식의 변

171 『두산백과사전』, 줄탁동기는 원래 중국의 민간에서 쓰던 말인데, 임제종(臨濟宗)의 공안집(公案集:화두집)이자 선종(禪宗)의 대표적인 불서(佛書)인 송(宋)나라 때의 《벽암록(碧巖錄)》에 공안으로 등장하면서 불가(佛家)의 중요한 화두가 됨. "알 속에서 자란 병아리는 부리로 껍질 안쪽을 쪼아 알을 깨고 세상으로 나오려고 하는데, '줄'은 바로 병아리가 알 껍데기를 깨기 위하여 쪼는 것을 가리킨다. 어미닭은 품고 있는 알 속의 병아리가 부리로 쪼는 소리를 듣고 밖에서 알을 쪼아 새끼가 알을 깨는 행위를 도와주는데, '탁'은 어미닭이 알을 쪼는 것을 가리킨다."

화가 기대 수준에 못 미치는 만큼, 지금이야말로 춤을 전공하는 학자와 춤꾼과 춤 작가가 함께하여 위에서 제안한 방안들을 고려하고 또 다른 방안들도 더해서 기대 이상의 효과를 도출하도록 합심할 때이다.

Q. 한국 역사 춤극의 선구자는 누구인가요?

조선시대 말 국력이 쇠하여 일본에 의해 봉건제도가 붕괴되는 사회개혁이 이루어지면서 우리나라에도 도처에 학교가 설립되고 신교육이 행해졌다. 1902년 서울에 세워졌던 한국 최초의 옥내극장인 협률사와 1908년에 한국 최초의 서양식 사설 극장인 원각사가 건립된 후에 극장무대라는 공간의 근대화는 춤이 공연예술로 승화될 수 있는 기반이 되었다.

1926년 3월 21일부터 3일간, 경성공회당에서 공연한 이시이 바쿠의 무용을 기점으로 우리나라의 춤은 무대예술로 전환되었는데, 이때부터 신무용의 요람기가 시작되었다.[172] '신무용'이라는 용어는 1926년 6월 25일자 『매일신보』에 일반인들에게 최승희의 공연을 소개하면서 처음으로 불리기 시작했다.[173]

신무용에 대한 정의로 강이문은 "전통적 한국무용에 새로운 생명을 주어 그것을 시대에 적절하게끔 창의적으로 만든 무용"[174]으로 해석하였다. 조동화는 "양(洋)[175]춤의 뜻도 되면서 재래식 춤에 대한 신식(新式)춤이란 말도 되고, 새 시대에 맞는 창조와 표제(標題)가 있고 무대를 의식하고 만든 춤"[176]이라고 하였다.

춤극은 사실상 해방 전에는 시도되지 않았다. 1940년에 고전설화인 〈춘향전〉을

172 안제승(1984), 『한국신무용사』, 승리문화사, p13.

173 이종숙(2014), 「무용(舞踊)', '신무용(新舞踊)' 용어의 수용과 정착: 〈매일신보〉, 〈동아일보〉, 〈조선일보〉 기사를 중심으로」, 『무용역사기록학』 46권, pp.18-19.

174 강이문(1976), 『한국신무용고』, 무용, p129.

175 양춤: 서양(西洋)춤을 뜻한다.

176 조동화(1975), 『한국현대문화사대계1』, 서울: 고려대학교 민족문화연구소, p.599.

소재로 조택원이 발표한 〈춘향조곡〉, 1941년에 발레 형식을 가미하여 창작한 춤극 〈학〉, 1942년에 발표된 〈부여회상곡〉 등은 이야기를 접목시킨 서사시적 구도의 춤으로 춤을 스케치하듯 나열하는 형식으로 구성[177]된 소품들이다. 최승희도 50~60편의 작품을 남기고 신무용가로서 세계적인 위엄을 떨치기는 했지만 해방 이후 월북하면서 부여회상곡 등의 역사춤극을 발표했다.

최승희의 영향을 받은 이미라는 우리의 전통춤을 바탕으로 한 춤극인 〈금수강산〉을 1958년에 대한민국에서는 처음으로 무대에 올렸다. 이어 1960년에 10장으로 구성된 역사춤극 〈성웅 이순신〉과 1967년에 춤극 〈3·1운동과 유관순〉을 발표하여 호국보훈 정신과 민족의식을 고취시키고자 하였다. 이 작품들은 이미라의 대표적인 역사 작품들로 여러 지역의 공연장에서 수차례 공연되었다. 특히 우리의 민속놀이와 전통춤을 바탕으로 한 춤극을 통하여 이순신·유관순 등과 같은 위인들의 행적을 보여주고자 했고, 역사적 사건을 옴니버스로 엮어서 〈통일의 염원〉, 〈대지의 불〉, 〈굴욕의 36년〉, 〈광복 50년〉 등의 작품도 발표하였다. 이미라는 당대의 역사적 사실을 춤극 소재로 다루어 관객과 공감하는 춤의 대중화는 물론 교육적 효과도 극대화시켰다.[178]

Q. 우리 춤에 역사가 반영되었는지 어떻게 알 수 있을까요?

춤은 우리가 살고 있는 사회문화와 상호작용하여 발전을 거듭한다. 춤에 어떻게 우리 역사가 깃들어 있는지에 대해 알 수 있는 가장 적합한 예로 강강술래를 들 수 있다.

강강술래는 춤의 연원과 그 유래가 문헌상으로 확실하게 전해지지 않아 학자들마다 다양한 견해들이 제시되어 왔다. 기존 학자들의 견해로는 충무공 이순신장군

177 『한국민족문화대백과사전』: 조택원(趙澤元).

178 유인화(2008), 『춤과 그들-우리시대 마지막 춤꾼들을 기억하다』, 도서출판 동아시아, p.323.

이 창안해 냈다는 설, 마한 때부터 비롯되었다는 설, 가장 오래된 민속춤의 하나라는 설, 고대 수확제의(收穫祭儀) 때의 오신(娛神)행사라는 설 등이 있다. 이 설들은 크게 두 가지로 임진왜란설과 고대의 제의형태설로 분류할 수 있다.[179]

임진왜란설은 가장 많이 알려져 있으며 음악 교과서에도 다른 설보다 많이 소개되고 있다. 이 설은 몇 가지 속설로 나누어져 있다. 아낙네들이 산봉우리를 돌면서 서로 손을 잡고 노래를 부르며 춤을 추었던 것이 강강술래가 되었다는 설, 산봉우리가 아닌 갯마을에서 여인들이 강강술래를 하며 왜적의 눈을 속였다는 설, 전쟁터에 남자가 모두 참가하여 이순신 장군이 여인들한테 남자 옷을 입히고 옥매산에 올려 보내 강강술래를 시켰다는 설이 그것이다. 이는 국가의 위난에 민속놀이가 전술과 전략으로 활용된 중요한 사례라 할 수 있다. 이러한 활용은 강강술래에 대한 자긍심을 바탕으로 전승의 질과 양을 확대 재생산하게 되었을 것으로 추정할 수 있다. 이렇게 임진왜란을 거친 강강술래는 전래 민속놀이들과 연결되면서 새로운 형태의 놀이와 춤으로 재구성된다.[180] 따라서 강강술래의 기원설을 살펴보면 춤이 우리나라의 역사와 문화와 결코 무관하지 않음을 알 수 있다.

Q. 춤에 역사적 시대정신이 반영될 수 있는가요?

유형문화재인 벽화나 기록을 통해서 그 시대 역사와 정신을 엿볼 수 있듯이 춤을 통해서도 역사적 시대정신을 알 수 있다. 이 책에서는 가능한 한 50~60년 전의 이미라의 작품이나 기타 사진 자료들을 많이 첨부했다. 그 이유는 대본을 통한 그 당시의 시대상과 의상과 소품, 무대 등을 통해서 사회문화적 배경을 가늠할 수 있기 때문이다. 특히 춤은 인간의 숨이기 때문에 움직임에 큰 변화가 없어 보여도 춤사위나 구

179 한지선(2014), 「창의적 체험활동과 연계한 교과 통합적 강강술래 지도방안 연구」, 한국교원대학교 석사학위논문, p.14.

180 이윤선(2004), 「강강술래의 역사와 놀이 구성에 관한 고찰」, 『한국민속학회지』 40호, 한국민속학회, p.369.

성 등 연출방식을 통해서도 당시 유행했던 양식과 외국문화의 수용과 그에 따른 변용·변화까지도 짐작할 수 있다.

예를 들어 검무(劍舞)는 이 땅의 역사만큼이나 오랜 연원을 지니고 있는 춤으로

상고시대의 수렵무용이나 의례무용 혹은 전투무용에서 그 유래를 찾을 수 있고 삼국시대, 고려시대, 조선시대를 거쳐 현재까지 그 맥을 이어 오고 있는 대표적인 한국 전통춤이다.[181]

공연 형태를 갖춘 검무의 출현은 삼국시대 신라의 황창랑(黃昌郞) 설화에 기인한 황창검무로, 가면을 쓴 동자(童子)가 추는 동자가면무의 양식이다. 황창검무는 고려시대에도 전승되어 조선시대 초까지 처용무와 함께 연희되었다. 황창검무와 다른 양식의 검무가 출현한 것은 조선시대 숙종 이후에 가면을 벗고 여기(女妓)가 추는 여기검무이다.[182] 여기검무는 정조 때 궁중정재로 정착되면서 궁중연향의 성격에 맞도록 연행 규모가 커지고 의상도 화려해졌으며, 참여한 여기의 숫자도 많아지는 변화를 보였다.[183]

이렇게 전통춤의 유래를 통해서 당시 사회적 흐름을 어느 정도 추정할 수 있다. 창작춤이나 춤극 또한 역사적 사건을 다루었기 때문에 예술성뿐만 아니라 당시 정치사회적 현상까지도 알 수 있는 것이다.

춤은 사회적 동물인 인간의 몸으로 그려내는 그 시대의 언어이다. 때문에 몸 언어인 춤사위와 음악뿐만 아니라 춤과 관련된 무대, 의상, 소도구를 통해서도 시대정신을 알 수 있다. 이는 역으로 춤에 역사적 시대정신도 반영될 수 있음을 뜻한다.

181 이지선, 김지태(2014), 「광주검무 연풍대 동작의 운동학적 분석」, 『한국체육과학회지』, 23(4), p.1388.

182 임수정(2007), 「한국 여기검무(女妓劍舞)의 예술적 형식」, 『공연문화연구』, 0(17), p.279.

183 임수정(2008), 「조선시대 궁중검무 공연 양상」, 『공연문화연구』, 0(14), pp.448-449.

3부

춤과 미래

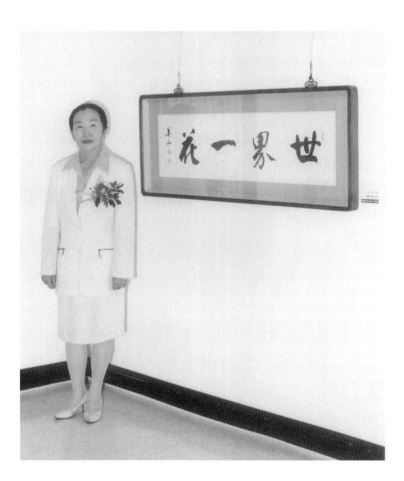

이미라 서예전 출품작 〈世界 日花〉(세계는 하나의 꽃)

미래의 춤은 무엇으로 숨쉴까?

우리는 새로운 것을 좋아한다!

우리 것을 지키자고 하면서도 우리 역사, 우리 땅, 우리 것에 대한 향수는 어머니에 대한 향수로 이어지는 경우가 대부분인 듯 하다.

어느 때는 집단의 정체성만을 강조하고, 어느 때는 개인의 특성만을 강조한다. 우리는 그때그때 순응하며 누가 더 빨리 순응하는지 경쟁까지 한다. 사회는 역행하면 절대 안 된다고 할 때도 있고, 역행하더라도 개인의 특성을 지켜야 한다고 할 때도 있다. 타인의 의견을 경청해야 한다고들 말하지만 그런 경우는 찾기 어렵다. 자신의 말만 하는 데 급급한 사람도 있고, 자신의 말을 들어주지 않으면 기분이 상하거나 불안해 하는 사람도 있다. 언제부터인가 SNS로 소통하는 것이 일반화되면서 사회에서 진정한 소통은 멀어지는 듯하다.

인간은 몸으로 부딪치고 몸으로 말할 때 감성적인 소통이 원활해진다. 시간의 흐름과 공간의 변화 속에서 귀한 생명체로 태어난 우리는 신명나게 몸으로 말하고 몸으로 우리의 꿈을 위한 에너지를 극대화해야 한다.

그러나 2019년 말부터 'COVID-19(코로나 바이러스 감염증 19)'가 전 세계에 퍼지면서 그동안 인간과 인간 사이에서 에너지를 얻었던 대면 역사가 고립된 비대면의 역사로 바뀌고 있다.

이렇게 시작된 비대면 시대에 신명나게 몸으로
삶의 에너지를 극대화하는 방법은 무엇일까?

이미 신나는 교육에 대한 연구가 다각도로 이루어졌고 실천하는 방법도 다양하게 제시되고 있다. 100세 시대 남녀노소 모두가 건강하고 재미있는 삶을 추구하기 위한 최선의 선택은 아마도 시간과 공간에 융통성이 있는 우리춤에서 그 해답을 찾을 수 있을 것이다.

우리 춤은 즉흥성을 지니고 있기에 개인 춤으로도 집단 춤으로도 맺힘을 풀 수 있고 신명을 느낄 수 있다. 춤을 보면서 추임새를 하듯, 보는 사람도 굿판에서 그 신명을 함께 나눌 수 있다. 특히 첨단산업의 발달로 공간을 활용하며 보는 춤이 기존의 극장식 무대에 한정되지 않는다. 원하면 누구나 볼 수 있는 열린 공간과 비대면의 개인 공간 모든 곳에서 생동감 있게 행할 수 있다.

미래는 몸의 언어를 제외하고는 우리가 꿈꾸는 모든 환경을 만들 수 있을 것이다. 건강하고 행복한 미래의 삶에서 춤은 더욱 더 중요한 요인이 될 것이다. 춤을 만드는 이뿐만 아니라 춤추는 이, 춤을 보는 이 모두가 공간을 초월하여 재미를 느끼도록 함께 공감할 수 있는 이야기를 만들면 좋을 것이다. 그러기 위해서는 희노애락이 담긴 개인의 감성적인 이야기뿐만 아니라 우리의 역사 이야기도 몸의 예술로 거듭날 수 있도록 연구를 해야 할 것이다.

한국인은 어려울수록 나눔과 협동의 미덕으로 국난을 극복해 왔다. 때문에 이야기의 소재도 다사다난한 역사만큼이나 무궁무진하다.

『태백산맥』의 저자 조정래는 이렇게 말했다.

> "시대의 변화는 필연입니다. 지금 젊은이들은 『태백산맥』 안 읽어도 되고 다이제스트로 주제와 줄거리만 파악해도 괜찮아요. DNA처럼 역사적 체험은 소멸되지 않는 것이니까요. 2002년 월드컵 때 광화문에 모인 인파나 서해안 기름 유출사건 이후 태안반도로 몰려가 60만 명의 자원봉사자 모두 그 역사적 DNA가 발현시킨 응집력의 결과입니다. 이러한 응집력은 비극과 불행을 겪을 때 더욱 강해지고 역동적으로 움직입니다. (…중략…) 아름답고 훌륭한 한국의 역사고 그 한국인의 DNA입니다."

이러한 한국인의 감성을 춤추는 이는 몸으로 익혀 표출하고, 춤을 만드는 이는 춤으로 다양한 말을 할 수 있도록 이야기를 만들어야 한다. 즉, 춤을 만드는 이는 춤을 보는 이가 재미를 느낄 수 있도록 전문가로서의 기교와 감성을 극대화하여 시간적 흐름과 공간적 변화를 늘 탐색하고 연구하며 몸으로 실천해야 할 것이다.

꿈꾸는 역사를 우리 춤으로 만들다.

한국 춤은 국가무형문화재로서 무형의 문화재 소산이다. 문화재는 국가의 이미지를 제고하고 국가의 브랜드를 높여 경제적 가치를 창출할 뿐만 아니라 이를 통해 국민의 삶의 질 향상에도 기여할 수 있다. 한국 춤을 재코드화하여 브랜드화를 하기 위해서는 서구적 문화와의 차이점 또는 다문화적인 무조건적 수용에만 국한되는 것이 아니라, 한국 춤·우리 전통문화의 철학적 본질을 이해하고 정체성을 확립하는 것이 우선이다. 한국 춤에 내재되어 있는 한국성이란 무엇인지 그 본질을 이해하는 것이다. 1986년 아시아게임과 1988년 서울올림픽을 전후로 '가장 한국적인 것이 세계적인 것'으로서 전통성 확립의 개념을 추구하기 시작하였고, 한국 무용계에도 한국적인 것 즉 한국성에 대한 인식과 세계화를 위한 필요성이 대두되기 시작하였다. 국가마다 지니는 그 나라만의 민족성과 고유성을 구분 짓고 그것을 개별화 및 특성화하는 것은 현대사회 중요한 특징인 자신의 고유영역에서 아이덴티티(Identity)를 찾고자 하는 열망이라고 할 수 있다.[1]

이와 같이 전통문화예술은 한 국가의 경쟁력과 가치 기준의 중심이며, 무형자산으로서의 상징가치라고 할 수 있다. 다문화주의 시대를 맞아 국가의 문화적 정체성을 둘러싼 담론들의 주된 테제가 '전통'으로 귀결되고 있다. 전통(민족)문화는 문화구성원들의 보편적인 삶의 문법이자 세계 속에 민족의 존립근거를 주체적으로 마련하고 삶의 자주성을 획득해 주는 일종의 문화코드라 할 수 있다.[2] 따라서 이러한 문화코드를 역사에 담아 몸으로 이야기하며, 비대면이 일상화된 현 상황 속에서 공간적 한계에도 불구하고 미래를 춤으로 신명나게 풀어보면 좋을 것이다.

예로부터 우리 민족은 여러 사람이 모여 노동도 흥겹게, 맺힌 한도 삭히면서 흥

1 이민채(2012), 『한국창작춤의 시대적 경향 분석을 통한 한국성 수용의 성과와 새로운 패러다임』, 세종대학교 박사학위논문, p.38.

2 안장혁(2007), 「전통문화예술을 통한 한국의 문화브랜드 가치 제고 전략-한글을 중심으로-」, 『기호학연구』 제22집, p.465.

으로 풀었다. 이러한 우리 민족의 춤을 에너지로 삼아 시공간을 초월한 테크놀로지를 적극 활용하여 이야기하면 좋을 것이다. 이것은 곧 춤을 만드는 이, 춤을 추는 이, 춤을 보는 이 모두 밝은 한의 기운을 받아 우리가 꿈꾸는 역사를 만들어 갈 수 있는 방법이 아닐까 생각한다.

"잊을 수 없는 …예술인이 함께한 백제문화제"[3]

제21회 백제문화제 행사 집행 위원장 행사 총지도 이미라 〈백제의 혼〉 中, 1975.

3 "잊을수 없는… 예술인이 함께한 백제문화제", 『동양일보』, 1997년, 4월 22일.
대전에 백제 문화제를 유치하고 노동요 '산유화가' 발굴하며 향토문화예술의 진가를 보여준 이미라는 1000여명의 예술인이 한마음으로 지역민들과 더불어 1975·1976년 모두가 함께한 제21·22회 백제문화제를 치룬것에 큰 의미를 부여했다.

1장
/
춤·미래 훑어보기

우리 몸의 세포들이 끊임없이 복제되듯이, 시간의 차이만 있을 뿐 동일한 장소에서 추는 동일한 춤도 끊임없이 새롭게 성장한다. 춤 공연은 공연의 횟수마다 모두 다르고 관객의 평가도 그만큼 다르다. 이와 같이 춤은 인간이 계속 숨쉬며 진화하기에 매번 똑같이 구현하는 것이 불가능하지만 인류 공통의 감각적인 DNA를 통해 세계 어느 분야와도 융합하여 소통할 수 있다.[4] 이 때문에 춤은 현대사회에서 요구되는 대표적인 종합예술이라고 할 수 있다.

우리 춤의 특성을 예로부터 '정(靜)·중(中)·동(動)'이라고 했다. 정(靜)은 '고요하다·쉬다', 동(動)은 '움직이다·떨리다'의 의미로 쓰인다. 이 '정(靜)·중(中)·동(動)'의 사례로는 고요한 가운데 움직임의 멋을 중(中)에서 창출하며 제자리에서 어르는 동작인 '지숫는 사위'가 대표적이다.

4 김운미(2012), 「한국 무용학분야 연구동향 및 지원성과 연구」, 『우리춤과 과학기술』, 8(2), pp. 204-233.

우리는 춤으로 꿈꾸는가?

신명이라는 것은 결국 서로가 통합으로서 하나가 된 기쁨을 공유하는 것이다. 굴과 신, 강과 약(팔과 다리·오른쪽과 왼쪽·머리 명치끝과 발 뒤꿈치·앞몸과 뒷몸), 몸이 평형과 대조(대비)를 거듭하면서 시간과 공간을 넘나든다.

우리들의 보자기·이불 문화처럼 시간과 공간을 쪼갤 수도 있고 확장시킬 수도 있다. 이렇게 땅의 신과 대화하는 듯한 낮고 차분한 춤사위로 시공간을 넘나들면 저절로 몸이 풀리면서 땅의 기운이 점점 상승한다. 이렇게 땅의 신의 풍요로운 기운이 몸에 퍼지면서 하늘의 신을 접할 수 있는 환경이 조성된다.

이렇게 되면 몸은 자연히 빠르거나 위로 솟게 되고 이러한 분위기 속에서 빠르고 뛰는 듯한 움직임이 반복되면서 하늘의 신과 접하게 된다. 마침내 신명을 몸에서 느끼는 순간 희열의 기운이 한의 기운을 완전히 몰아내고 비움의 풍요로움과 또 다른 삶의 에너지를 창출하게 되며 대단원의 굿거리 가락에 차분한 춤사위로 마무리된다.

춤을 추는 가운데 보이지 않는 어떤 기운이 자기 안에서는 물론 춤을 보는 타인에게도 전달되는 것은 모든 것을 품을 수 있는 비움이 아닐까 생각한다.

춤추는 이의 무대 공연은 그 자신을 무대 위에 올리는 것이기에 개성적인 움직임뿐만 아니라 그 이상의 어우름이 강조된 집합체라고 할 수 있다.

프랑스 최고의 요리사이며 미슐랭 가이드에서 최고 등급인 별 3개를 받은 대형 외식기업의 수장 알랭 뒤카스(62)는 "새로운 막을 창조하려면 언제나 감각을 곤두세우고 있어야 합니다."라고 했다. 또한 그는 "세계화가 진행될수록 더욱 지역과 향토 음식을 찾게 될 것이고 국가와 지역의 정체성을 접시 위에 표현합니다. 그런 요리로 자신이 정체성을 드러내려는 욕심이 요리사들 사이에서 커지고 있고 손님들도 그런 음식을 원하고 있습니다."라고 했다. 이러한 그의 말은 춤 만드는 자들이 생각해야 하는 문제들이다.

한국춤, 미래의 역사를 수놓다.

4차 산업시대의 도래로 인터넷이 인간의 생활과 급속하게 밀접해졌다. 지금까지 인간만이 할 수 있었던 많은 일과 살면서 해야 할 많은 일을 인공지능을 탑재한 사물과 로봇들이 대체하고 있다. 미래에는 인생을 사고(思考)하는 로봇과 함께 인간이 살아가게 될 것이라 예측하는 이들도 있다. 이와 같은 시대에 인간이 가장 원하는 것은 무엇일까?

그것은 인공지능기능 모델들을 통합하여 확장시킨 고성능 일반인공지능이 탑재된 로봇을 개발하는 것과 그것을 다양한 분야와 융합해서 발전시킬 수 있는 새로운 그 어떤 것이 아닐까 생각한다.

AI기술의 핵심은 '머신 러닝(Machine Learning)'이라는 인공지능 알고리즘이다. 컴퓨터가 인간보다 훨씬 빠르고 정확하게 진화하면서 강화학습(Reinforcement Learning)[5], 즉 컴퓨터 스스로 자율학습기능을 갖게 된 것이다. 결국 미래의 학생들은 이러한 원리를 알고 실습을 통해서 응용과 융합 능력을 배양해야 한다. 많은 사람들이 미래 국가의 경쟁력을 결정하고 지속 가능성과 생존 여부를 결정짓는 것은 인공지능 기술과 인재보유라고 한다. 인간은 기본적인 의·식·주가 해결되면 건강한 삶에 예술의 향기가 깃들기를 원한다.

미래사회는 곰삭은 과거와 그 과거가 압축된 시간으로 온 현재,
그리고 꿈을 현실로 만드는 미래가 함께 공존하는 사회일 것이다.

4차 산업혁명 시대가 기정사실화되어 너무 빠른 속도에 지친 인간의 뇌에 의미 있는 감성과 이성이란 에너지를 계속 공급할 수 있는 방법은 무엇일까? 그것은 아마

5 "[AI시대의 전략] AI 인재 10만명 양성법", 『조선일보』, 2019년 4월 8일.

도 놀이(재미)와 건강일 것이다. 이성적인 AI에 감성을 입힐 수 있는 인간의 무한한 창의성을 확보하고 육체적으로도 건강하기 위해서는 '재미'와 '신명'이 함께 할 수 있어야 한다. 의식주를 자연에서 자체 조달했기에 육체적 건강과 정신적 즐거움만이 삶의 최고 우선 순위였던 원시시대의 생활 패턴! 어쩌면 미래에는 광활한 네트워크를 기반으로 한 융·복합기술로 의식주(衣食住)를 해결할 수 있기 때문에 원시시대의 생활 패턴으로 회귀하여 인간이기에 느낄 수 있는 재미있는 삶을 추구할 수도 있을 것이다. 기술과 문화의 혁명기에 건강과 재미라는 두 마리 토끼를 잡기 위해서는 우리 조상들이 즐겼던 가(歌)·무(舞)·악(樂)을 현대적으로 재해석한 융·복합예술, 즉 스토리텔링의 가사와 음악이 어우러진 다양한 형태의 춤이 그 해답이 될 수 있다고 생각한다.

최근 들어 대중들은 순수예술인 오페라, 연극, 창작춤극보다는 대중적인 스토리의 노래와 음악, 극, 춤이 함께하는 뮤지컬에 관심이 더 많은 듯하다. 〈보헤미안 랩소디〉 같이 음악이 살아 움직이고 강렬한 동작이 수반된 영화에 열광적이다. 또한 건강을 위한 댄스 스포츠, 필라테스, 바른 자세를 위한 유아와 성인발레, 중장년층의 건강과 감성 치유를 위한 한국 전통춤 및 장단배우기 등 평생교육의 장에서 직접 체험하는 강좌도 계속 증설되고 있다.

세계의 남녀노소 모두 영상을 통해서 'BTS'뿐만 아니라 춤과 함께하는 대중가수들의 노래에 맞춰서 함께 응원하며 몸을 자유자재로 움직이는 붐이 일고 있다. 이러한 움직임 속에서 다양한 생각이 나와 미래성장의 동력이 될 수 있게 하는 기회를 주는 교육방법 또한 고민해야 할 시기다.

물론 무조건적으로 대중문화를 수용하지는 말아야 할 것이다. 1947년에 철학자 테오도르 아도르노는 『계몽의 변증법』에서 "대중문화의 단계에서 새로운 것이란 새로운 것을 배제하는 일이다."라고 했다. 또한 "문화 사업은 하자 없는 규격품을 만들 듯이 인생을 재생산하려 한다."라며 대중문화에 대한 우려를 표하기도 하였다.

이러한 그의 이론과 한국영화산업의 대기업 독점에 대해서 영화평론가 박우성

은 "자본은 비판을 수용해 문제를 수정하는 대신, 사태를 복잡하게 만들어 비판을 지치게 하고는 수정자체가 필요 없는 상황을 이끄는 중이다."[6]라며 아도르노의 주장을 재음미했다.

자본은 이미 사회적 흐름을 주도할 정도로 막강한 권력이 되었고, 새로움을 추구하나 새로움이 배제된 기계는 계속 만들어지고 있다. 인간이 꿈을 생각할 여유를 갖지 못할 정도로 인간의 현실적 욕구만을 충족시켜 주는 복제품만 만들어지고 있는 것이다.

그렇다면 이미 고착화되어 가는 현 상황 속에서도 긍정적인 미래사회를 위해 자본이라는 권력이 의미 있게 쓰일 수 있도록 4차 산업시대라는 사회적 배경에서 답을 찾아보자. 우선 여러 형태의 교육 및 관객들이 직접 참여하는 체험 활동 등을 통하여 춤추는 이의 감성과 하나되어 현장에서 함께 열광하고 자지러지게 소리 지르며 몸으로 따라 움직이는 관객의 감성을 생각하자. 예전같이 이를 광기로 취급하거나 일종의 대중문화사업으로만 한정하지 않고, 관객의 감성과 춤을 만드는 자의 이성이 어떤 공간에서도 가능하고 여운이 남게 하는 방법을 모색하면 좋을 것이다.

창의성 계발이 현실적 삶의 행복과 별개의 부분이라면, 개개인의 현실적 삶의 가치를 우선순위로 하여 자신과 타인의 행복을 동시에 찾아가게 하는 창의적 계발 방법은 없을까?

6 "[문화비평 - 영화] 천만영화 시대, 일상이 된 독점", 『중앙 SUNDAY』, 2019년 4월 13일.

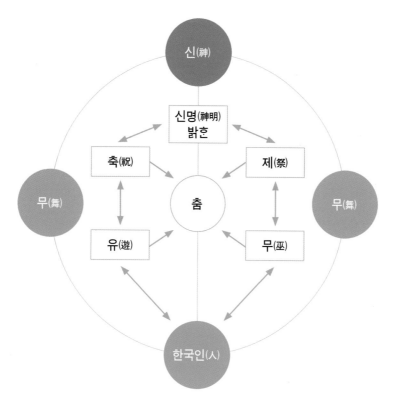

[도표 7] 축·제·유·무 로 본 한국인의 춤과 신명[7]

한국춤판에서 '무아지경(無我之境)'[8]은 춤추는 이의 '신명체험(행복체험)'[9]으로 회
자되고 있다. 진부하다고 생각될 수 있지만, 신명나는 춤극의 콘텐츠 소스를 옛날 이
상적인 '인간과 사회'의 개념이었던 개인의 '효(孝)'와 사회의 '충(忠)'에 기반을 둔 이야

7 김운미 (2008), 「흔과 신명으로 본 한국춤의 시원에 관한 연구-축(祝),제(祭),유(遊),무(巫)를 중심으
로-, 『한국체육학회지』47(6), p.641.

8 무아지경(無我之境): "사물로서 사물을 본다. 무엇이 나고 무엇이 사물인지 알 수 없다." (중국 청나라 말
기 대학자 왕국유(王國維) 의 시문비평집 『인간사화(人間詞話)』)

9 '행복'이라는 낱말은 1886년 한국에서 『한성주보』에 처음 등장한 '행(幸)'과 '복(福)'을 합쳐 만든 133년
밖에 안된 발명품이라 신명체험이 보다 일반적이다.

기에서 찾아서 현대적 한국춤판으로 관객과 온 오프라인 소통을 하는 것도 하나의 방법이 될 수 있다.

나는 이 '충'과 '효'라는 단어를 현대적인 관점으로 재해석하고자 한다.

충(忠)은 가운데 중심을 잡는 '중(中)'과 마음 '심(心)'이 합쳐진 단어이다. 효(孝)는 노인 '노(老)'와 자식 '자(子)'가 합쳐진 단어이다. 현대사회에서 건강한 삶으로 의미있는 사회생활을 하려면 마음의 중심을 잡아야 한다. 이것이 곧 '충'이다. 또 100세시대를 살아가려면 어른과 아이가 어우러져서 서로 위하고, 비우고, 나눔을 즐기는 마음이 필요하다. 이것이 곧 '효'이다.

따라서 이러한 의미의 '충'과 '효'를 스토리텔링한 현대적 '어우름' 춤판으로 관객과 소통하며 춤꾼과 관객 모두 신명체험을 극대화하는 것이 현대사회 삶의 에너지를 극대화하는 길이라고 생각한다.

인간은 이야기하려고 생각하고 이야기를 통해서 생각한다. 온몸으로 이야기하는 공연을 춤교육과 연결한다면 어린 시절부터 행복한 삶의 에너지를 스스로 발현하는 체험을 할 수 있다.

창조·변화와 계승·발전이라는 동서양의 덕목을 지니면서 한국춤판에서 춤추는 이의 행복체험, 신명체험인 '무아지경(無我之境)'으로 나아갈 수 있는 역사이야기를 수용하며 종합예술인 춤극으로 개발하자.

이러한 작업을 좀 더 구체화하기 위해서 100여 년 전 1919년 4월에 독일 동부 튀링겐 주의 소도시 바이마르에서 개교한 건축·디자인 전문학교 국립바우하우스의 교장 발터 그로피우스가 발표한 "미래의 새로운 구조와 함께 열망하고 인식하고 창조하자"라는 모던의 시작인 바우하우스 선언문을 살펴볼 필요가 있다.

점·선·면으로 그 이름을 상기시키는 바실리 칸딘스키, 미술과 음악을 결합한 파울클레, 전위적 무대 미술가이자 무용가인 오스카 슐레머 등은 교육을 담당하면서

'예술과 기술'의 새로운 통합을 시도한 이들이다.

특히 오스카 슐레머(Oskar Schlemmer: 1888~1943)는 벽화의 제작, 지도를 담당하면서 무대예술의 실험에도 종사했다. 그는 추상과 기계화로 당시의 시대적 상황을 설명하고 시대상의 반영인 무대공간과 무용수 사이에 놓인 상호작용에 초점을 맞추려 했다. 여기에서 발생된 의문이 인공인물의 존재를 언급하게 되고, 로봇을 통해서 인간 무용수가 지닌 한계를 뛰어넘는 조형적 아름다움을 달성하려 했다. 그는 자신이 꿈꾸는 연극의 속성으로 추상적·형식적·색채적·역동적·기계적·자동적·전기적·체조적이고 엄숙하고 장중하며 형이상학적인 면을 들었다.

여기서 지금 벌어지는 사회변화의 흔적을 20세기 초 테크놀로지의 빠른 발전 속도와 급격한 사회변화에서 볼 수 있다. 바우하우스를 설립한 발터그로피우스는 "기술은 예술을 필요로 하지 않지만 예술은 기술을 꼭 필요로 한다"고 말했고, '예술학교'라는 구체적 형식을 만들었다. 오스카 슐레머는 당시 사회변화의 물결을 적극 수용하여 연출가의 표현력을 증대시켰고 자연의 인간과 인공의 로봇을 대비시킴으로써 얻을 수 있는 극적 효과로 이전 시대 예술가의 상상력을 확장시키려 했다.[10] 이렇게 인간의 한계를 뛰어넘고자 했던 그였지만 "로봇이 무대 위에 서고 화려한 소리와 빛으로 무대를 채운다고 하여도 인간이 지니는 열정의 매력은 포기할 수 없을 만큼 인간은 시각적 세계에서 가장 고귀한 주체다" 고 단언했다는 사실은 우리에게 시사하는 바가 크다.

4차 산업이라는 융합시대에 수많은 예술가와 공학자가 머리를 맞대고 '작곡은 물론 일정한 감성을 지닌 로봇과 퍼포먼스', 'AI인공지능 로봇과 인간과 퍼포먼스'등에 대해 연구하고 있다. 이러한 때 '귀족들만의 예술', '예술을 위한 예술' 이 아니라 '모두를 위한 예술'을 외친 예술가들의 파격적인 시도가 결실로 보여줬던 100년 전의 바우하우스를 음미할 필요가 있다.

10 김이슬·박신미(2020), 「세계주의 모더니즘을 적용한 현대 패션디자인 연구 Ⅱ」, 『복식(服飾)』 70(3), p.15.

바우하우스[11]

2018년 2월 25일 〈2018 평창 동계올림픽 폐막식〉에서 'The Next Wave'(새로운 물결)이라는 주제 아래 크게 총 4개의 문화 공연이 펼쳐졌다. 그중 첫 번째 공연인 '조화의 빛'에서 배우 이하늬가 전통음악 기반의 포스트록 밴드 '잠비나이', 기타리스트 '양태환'과 함께 전통 무용인 춘앵무를 재해석하여 선보였다. 국악과 양악 전자악기가 뒤섞인 퓨전 록밴드 잠비나이의 합동 공연과 겨울 다음에 올 봄을 기다리는 우아 한 궁중 독무 '춘앵무'가 펼쳐져 동서양과 전통·현대 예술이 절묘하게 어우러졌다는 평을 받았다.[12]

또한 그룹 방탄소년단이 '2018 멜론 뮤직 어워드'에서 국악과 결합한 'IDOL' 무대를 선보였다. 방탄소년단의 'IDOL'은 빌보드 차트 11위를 기록할 만큼 해외에서 인기 있는 곡이다. 퍼포먼스에 아프리카 댄스 '구아라구아라'와 우리나라 전통인 사물놀이춤과 탈춤이 결합되어 한국적이면서도 글로벌한 곡으로서 전 세계 팬들에게

11 "아방가르드·수공예 교육 병행… 창조적 예술가 길러내", 『중앙 SUNDAY』18면, 2019년 7월 20일. 바우하우스는 과거 일부 선천적 능력을 가진 자들만의 능력이었던 감각을 스스로 편집할 수 있는 능력인 '공감각(synesthesia)'을 예술교육을 통해 구현하려 했고, 1923년까지 도기·인쇄·직물·제본·목재& 석재조각·유리&벽화·가구·금속·무대의 9개의 공방을 설치해 교육하며 기술적인 결실을 보았다.

12 "K컬처·K팝 '평창 동계올림픽 폐막식' 제대로 빛냈다", 『중앙일보』, 2018년 2월 26일.

아름다운 한국 문화를 널리 알렸다는 평을 받은 곡이다.

'멜론 뮤직 어워드' 무대 인트로에서는 국악 장단에 맞춰 삼고무, 부채춤, 탈춤, 사자춤, 사물놀이 등을 선보였다. 특히 방탄소년단 지민이 보여 준 부채춤 무대가 국내 온라인 커뮤니티를 들썩이게 하였고, 동시에 트위터 전 세계 실시간 트렌드 2위를 비롯해 뉴질랜드·프랑스·싱가폴 등 39개국 실시간 트렌드에 들며 해외 팬들의 폭발적인 주목을 받았다.[13]

MBC '복면가왕'에서는 가왕 '밥 로스'의 질주를 막기 위해 등장한 새로운 복면 가수들의 듀엣 무대가 공개되었다. 그동안 복면 가수들이 다양한 댄스 개인기를 선보인 가운데 새로 출격한 복면 가수들은 아이돌 댄스, 한국무용 '삼고무'까지 각종 춤 장르를 아우르는 다양한 댄스 개인기로 눈길을 사로잡았다.[14]

이미라 발표회 소품 〈탈 춤〉,[15] 1957년.

13 "글로벌 스타 방탄소년단, '2019 멜론 뮤직 어워드' 대상 4개 8관왕", 『세계일보』, 2019년 12월 2일.

14 "복면가왕 이계인, 복면 가수 개인기에 불호령 내린 사연", 『세계일보』, 2018년 7월 21일.

15 탈을 쓰고 몸짓과 대사가 있는 한국의 대표적인 연희(演戲)종목.

이렇게 보이그룹 외에도 새로운 것을 추구하고자 하는 음악 시장 특성상 걸그룹 '블랙핑크'도 7개월 만에 조회수 6억 회를 넘어서면서 기존 K-pop이 보유했던 기록을 갈아치우고 있다. 특히 블랙핑크는 유튜브 채널 구독자 수도 1700만 명을 넘어서며 가파른 성장세를 보이고 있다.

채널 조회수의 일등 공신은 뮤직비디오와 연습실에서 찍은 안무 영상이다. 베트남·태국·인도네시아 등을 중심으로 유행하고 있는 'K-팝 인 퍼블릭 챌린지(K-POP in public challenge)'는 공공장소에서 커버 댄스를 선보이는 것이다. 이 챌린지에 참여하기 위해서는 해당 곡의 안무를 익히는 것이 필수적이기 때문에 뮤직비디오와 안무 영상의 시청 또한 필수적이게 된다. 〈뚜두뚜두〉, 〈마지막처럼〉, 〈붐바야〉 등 안무 영상 조회수 역시 1억 회를 넘어섰다. 커버댄스가 K-POP 팬들 사이에서 중요한 놀이 문화로 자리 잡으면서 팬들이 아예 댄스팀을 꾸려 활동하기도 한다. 베트남의 GUN 댄스팀이 올린 〈뚜두뚜두〉 커버댄스 영상은 조회수가 1700만 회에 달할 정도다.[16] 이렇듯 글로벌 네트워킹 확산의 현장이 우리의 삶 가까이 다가왔다. 더 이상 공연자와 관객의 구분은 없으며, 국적·성별·연령·계층의 차별 없이 모두가 하나 되어 그 순간을 즐기고자 한다.

또한 현재의 삶을 즐기려는 욜로(Yolo)[17] 라이프 문화가 전 세계적으로 자리를 잡았고, 도전과 실천하는 삶이 계속되는 현대 사회를 사는 인간에게 즐거움과 만족감은 삶의 에너지이다. 신명은 노동 가치를 창출한다. 창작과 향수, 일과 놀이의 전일적 통일을 이루었던 한국 춤의 역동, 참여, 상승 구조는 시간을 온전히 자유롭게 즐기려는 현대인들의 문화에 어필될 수 있는 감성 코드라고 할 수 있다.

빌보드는 이 같은 특성에 주목해 "K-pop 걸크러시'는 어떻게 전 세계 여성 팬을 사로잡았나"라는 기사를 게재했다.

16 "걸그룹 블랙핑크'거침없는 직진- 제2의 BTS되나", 『중앙일보』, 23면, 2019년 1월 18일.

17 '인생은 한 번뿐이다'를 뜻하는 'You Only Live Once'의 앞 글자를 딴 용어로, 현재 자신의 행복을 가장 중시하여 소비하는 태도를 말한다.(www.kyobobook.co.kr)

노래가사와 일종의 퍼포먼스를 통해 특정 메시지를 담으면서 곤란한 상황에 맞서 싸운다는 뜻을 녹여낸다. (…중략…) 방탄소년단이 트위터를 중심으로 팬들과 소통한다면 블랙핑크의 주 매개체는 인스타그램이다.[18] 이들에게 블랙핑크는 따라 하고 싶은 워너비로 존재하기 때문에 메시지 성이 강한 트위터보다는 이미지와 동영상 위주의 인스타그램과 더 잘 맞아 떨어지는 것으로 보인다.

이규탁 한국 조지메이슨대 교수는 "K-pop이 음악뿐 아니라 뮤직비디오, 커버댄스, 리액션 영상 등 다양한 방식으로 소화되면서 패션도 이에 못지않게 중요한 요소로 떠오르고 있다. 지드래곤이나 씨엘이 샤넬 패션쇼에 초대되는 것처럼 이들을 가수보다 패셔니스타 혹은 셀러브리티로서 소비하는 사람들도 많을 것"이라고 설명했다.[19]

3D 아바타 시뮬레이션은 교육적 교구로 학습자에게 흥미를 유발시키고 직접적인 연습을 통하지 않고도 언제든지 재미있게 동작을 연구하고 학습할 수 있는 기회를 제공한다.[20] 현재 3D 입체영상과 한국춤의 이색적 결합, 3차원 입체영상을 통한 3D 무용공연 생중계, 3D 무용영화 제작, 춤과 디지털 조명, 3D 입체영상의 크로스 오버 작업이 활발하게 진행되고 있다. 또한 모션캡쳐 시스템을 한국무용 동작에 적용하여 멀티미디어로 제작하고, 이를 3D 플레이어를 통해 춤꾼의 동작을 3차원의 각도에서 시청한다.

SNS를 통한 무용자료 공유와 장기적인 기록 및 보존을 위한 3D 애니메이션 개발은 물론이고 무용역학적 분석을 통한 3D 멀티미디어 콘텐츠 개발, 3D 캐릭터를 통한 무용 동작 재현 등 무용교육 현장에서 활용할 수 있는 방안을 개발한다. 나아가 심리적 해석체계에 기반을 둔 표정과 제스처의 인식 및 합성 시스템을 통한 표정/제

18 "K팝 기록 다시 쓰는 블랙핑크…넥스트 BTS 될까", 『중앙일보』, 2019년 1월 17일.

19 "'걸그룹 블랙핑크' 거침없는 직진- 제2의 BTS되나", 『중앙일보』, 2019년 1월 18일.

20 김운미·천주은(2011), 「디지털시대 우리춤 대중화 방안연구- 감성기반 3D 아바타시뮬레이션을 중심으로」, 『우리춤과 과학기술』, 7(2), p49.

스처 DB 구축, 사용자 인터페이스, Human Generation Tool 등 무용 초보자 및 춤 작가를 위한 시청각 자료와 교육적 교구로 시스템을 구축하여 교육현장에서 언제 어디서든 적용될 수 있도록 한다.[21]

이외에도 다양한 형태의 리얼리티 프로그램[22]으로 춤이 삶이고 숨이기에 누구나 할 수 있고 창작할 수 있고 즐길 수 있다는 것을 잠재관객인 대중들에게 알린다.

한국춤에는 제의 신명이 내재되어 있다.

신명은 접신의 소산이라는 사실에서 도취와 흥분으로 함축되어 신명의 감염 현상을 일으킨다. 이 같은 감염 현상은 무당을 매개로 사람들에게 전달되며, 신명과 접신의 상태에 몰입할 수 있는 간접적인 경험을 가능하게 한다.

한국춤 감성의 글로벌 확산을 위해서는 우리 전통의 재코드화를 통해 현대적 경쟁력을 고취시킬 수 있다. 이를 잘 활용한 작품으로는 전통예술공연개발원 '마로'의 '미여지뱅뒤'가 있다. '미여지뱅뒤'라는 작품은 이승과 저승 사이의 시공간을 뜻하는 제주 방언으로, 제주큰굿(제주무형문화재 제13호)을 바탕으로 굿의 '전통'과 디지털 기술의 '현재'를 융합한 작품이다.[23]

2016 서울아트마켓의 '팸스초이스'는 다원 분야 선정 및 2015 문화창조융합센터 융·복합콘텐츠 공모전(2015)에서 당선되었다. 그 후 한국 예술의 원형인 '굿'을 디지털 테크놀로지 언어로 해석해 언어와 국경을 초월한 공감을 유도하도록 구성한 '리

21 김운미·천주은(2011), 앞의 논문, pp. 43-44.

22 "'댄싱9', '썸'찾는 댄서10인 공개", 『조선일보』, 2018년 10월 30일.
춤으로 이어진 남녀 사이의 '썸씽'을 관찰하는 방송 프로그램 〈썸바디〉는 실력과 외모를 겸비한 남녀 댄서들이 출연해 각각 호감의 이성과 커플 댄스 뮤직비디오를 찍으며 로맨스를 만들어가는 과정을 그렸다.

23 "한국, 문화수출 키워드는 춤과 기술", 『매일경제』, 2016년 10월 7일.

츄얼 아트(Ritual Art)[24]로 재코드화에 성공하였다.

안무자 및 연출가인 송해인 씨는 "오늘날은 언제든 소통할 수 있는 시대이지만 인간은 고독하고 외롭다고 생각하기 때문에 굿과 같은 치유의 축제가 필요하다고 생각하여 작품을 기획하게 되었다"[25]고 했다. 이 작품은 한국 춤과 굿의 특성인 한과 액풀이, 전통의 샤머니즘과 사상의 스토리로 현대인들과 외국인들에게도 굿에 대한 편견에서 벗어나 있는 그대로 받아들이고 소통할 수 있도록 한 작품이다. 이러한 작품들을 통해서 인터넷·증강·가상현실 등 수많은 현실세계를 만드는 현대 예술인이 다른 시공간을 만들어 한을 푸는 굿판의 무당과 같다는 공감대도 형성되고 있다.

사실상 서양은 물질적인 변화를 통해서 동양은 계승발전이라는 정신적인 이음으로 사회적 목적을 이루려고 했고, 남녀노소는 계층별로 우리 끼리만의 문화를 형성해 왔다. 이러한 다름들이 온라인 서비스인 SNS(Social Network Service)[26]를 통해서 하나의 꽃을 피우듯이 온라인에 접속한 전 세계 모두가 서로 소통하며 미래를 개척하고 있다.

중동에서 가장 오래되고 권위 있는 연극 축제인 파지르 국제 연극 축제의 예술감독 아사디는 2016 서울아트마켓을 통해 "한국의 문화와 역사를 느끼면서 동시에 놀라운 무대 기술들을 볼 기회였다. 전통이 현대적으로 구현된 인상적인 작품"[27]이라고 평했다. 해외 바이어들은 한국의 문화 수출의 키워드를 춤과 기술로 꼽으며, 전통을 보존하되 표현방식은 '현대적'으로 이루어져야 세계적으로 공감과 소통을 할 수 있을 것이라 하였다.

과거와 미래, 전통과 현재, 아날로그와 디지털의 융합으로 전통 재코드화를 통

24 "제주큰굿 모티브 공연 해외시장 노크", 『제민일보』, 2016년 10월 4일.

25 『더아프로포커스』, "굿의 '전통'과 디지털 기술의 '현재', 그사이에 서다 - 안무가·연출가 송해인", 2016년 10월 6일.

26 관심이나 활동을 공유하는 사람들 사이의 교호적 관계망이나 교호적 관계를 구축하고 보여 주는 온라인 서비스 또는 플랫폼(Wikipedia 2012).

27 "한국, 문화수출 키워드는 춤과 기술", 『매일경제』, 2016년 10월 7일.

한 새로운 방식의 스토리텔링으로써 이러한 공연예술작품을 다양한 콘텐츠로 계발하고 활용할 필요성이 대두되고 있다. 이는 함께 삶을 영위해 가는 글로벌 공통 감성으로서 네트워크 확산을 통한 한국춤의 대중화뿐만 아니라 한국문화의 국제화를 위한 전략으로도 의미가 있다.

제9회 전국민속예술경연대회 이미라 지도 중요무형문화재 제9호 충남 '은산별신굿' 中, 1968.

2장
/
춤·미래 마주보기

　현대 예술가들은 급변하는 사회적 흐름을 예술 작품을 통해서 표현해왔다. 즉 사회의 문제점이나 현대인의 내면적 심상을 예술가들만의 방식인 작품 제작 활동을 통해서 대중과 소통하였고 예술작품은 그러한 갈등을 해소하는 치유능력을 발휘했다.

　산업화 이후 자유로운 선택과 경쟁을 존중하는 자본주의 경제 질서가 보편화되고 정보 통신의 발달로 상호 의존 관계가 긴밀해지는 특징을 보이며 급격하게 변화하고 있다. 현대의 예술가들은 이러한 시대적 상황 속에서 인간 내면의 모습에 대하여 깊은 관심을 가지게 되었고 다양한 작품으로 표현하고 있다.[28]

　비대면이 일상화된 요즈음 비언어 종합예술로서 혼자이면서도 더욱 생생하게 신명을 나눌 수 있도록 춤이 지닌 다양한 특성을 개발하여 테크놀러지로 포장할 필요가 있다. 이는 춤 공연의 대중화뿐만 아니라 건강과 감성을 위한 교육적 도구로도 적극 활용할 수 있다.

　아직까지도 한국 춤의 춤사위는 지역별, 전승별로 느끼는 감성의 차이가 다르기 때문에 용어 정립을 엄두도 못내고 있다. 그러나 최근 3D 테크놀러지를 이용한 다양한 융합 사례가 여러 분야에서 큰 반향을 일으키고 있고, AI가 스스로 자율학습

28　문희철·김현태·김운미(2011), 「예술작품 분석을 통한 무용의 표현영역 확대방안 연구」, 『우리춤연구』 16집, p.64.

기능을 가지게 되어 투자할 가치가 창출되면 거대 자본이 용어 정립 등의 난제를 해결할 수 있을 것이다.

또한 움직임 창조를 위한 시각적인 실제 움직임의 경험도 가능하다. 움직임뿐만 아니라 감성기반 3D 아바타 시뮬레이션을 활용한 무용예술로 무대디자인, 무대조명, 무대소품, 의상 등 무용공연 준비에 필요한 전체적인 상황을 실제로 구상해 볼 수 있는 Pre-image building 작업으로 작품의 완성도를 높일 수 있다.[29]

실제 춤꾼과 작업하기 전에 가상의 춤꾼과 미리 시도해 봄으로써 춤작가가 작품 전체를 파악할 수 있다. 이는 시간과 비용 절감은 물론, 춤꾼과 춤작가가 가상무대를 통해서 간접체험함으로써 작품의 이해와 적응력 나아가 작품의 질을 높일 수 있다. 이를 위한 시스템 구축은 학습자의 필요에 따라 가상공간에서 간접 체험의 기회를 다양하게 제공받을 수 있다.

최근에는 교수하는 자의 형상을 한 3D 아바타 캐릭터와 인터렉티브 교육으로 보다 다양하고 체계적인 수업이 가능하게 되었다. 또한 과학적인 시스템의 학습프로그램 개발로 교육 현장에서 춤 학습자들의 학습동기를 유발하고 학습능력을 높일 수 있는 효율적인 공간도 형성되고 있다.[30] 이제는 4차산업 시대를 주도하며 살아갈 자율적이고 창의적인 한국인 교육과정을 재정립할 필요가 있다.

인간들은 서로 나눌 수 있고 서로 소통할 수 있는 에너지로
신나는 미래를 창출할 수 있다!
예로부터 우리 민족의 그 강한 에너지는 춤이다.

지금 우리 예술이 나아갈 방향을 감동과 감성의 관점에서 정리해 보는 것은 의

29 김운미·천주은(2011), 앞의 논문, p. 50.

30 김운미·천주은(2011), 앞의 논문, pp. 49-59.

미가 있다. 문화와 예술은 그 민족의 독창적인 철학적 사유를 근본으로 한다. 한국 춤 예술은 이러한 독창적인 철학적 사유, 한국인의 정체성을 다양한 움직임으로 보여 준다. 근대 이후 열강을 중심으로 세계 공용어가 지정되었지만 사실상 소통에는 한계가 있었다. 이를 극복할 수 있는 대안이 비언어예술인 춤과 음악, 미술 등이었다. 그 중에서도 인간의 신체 동작으로 표출되는 춤은 언제 어디서든 세계적인 소통 수단이었다.

4차 산업시대가 도래했어도 언어의 장벽은 여전히 높지만 SNS가 활발해지면서 지구 곳곳에서 열광하는 'BTS(방탄소년단)'의 현란한 춤과 음악, 보헤미안 랩소디의 멜로디의 감성과 움직임 등이 소통이 잘 되고 있음을 보여 준다. SNL 무대는 온통 'BTS'로 미 언론의 관심이 모아졌다고 한다.[31] 대중들이 선호하는 용모를 지닌 이들이 질서 있게 구성된 일명 '칼군무'를 완벽하게 소화하는 모습이 눈에 띤다. 결국 이들의 인기 근저에는 신명 있는 군무가 있다고 볼 수 있다.

또한 세대별 차이도 넘나든다. 40~50대가 자신의 젊은 시절을 다시 회상하는 게 복고라면 뉴트로는 옛 문화를 경험한 적 없는 10~20대가 주도적으로 이끄는 것이다. 과거의 문화를 현 시점에서 소비하는 부분에서 뉴트로는 복고와 비슷해 보일 수 있지만, 둘은 '맥락'과 '소비 주체'가 엄연히 다르다. 뉴트로 트랜드의 주요 소비자는 Z세대. 또한 문화를 구축한 세대와 이용하는 세대가 다르기에 현 시대라는 필터링이 더해진다. 복고처럼 옛 문화를 회상하여 전부 향유하는 게 아닌 Z세대의 입맛에 맞는 것, 즉 과거 회상은 없고 옛 문화에 현대적 감각을 더한 것이 뉴트로이다. 그 대표적인 것이 최근 900만 관객을 동원한 〈보헤미안 랩소디〉이다. 이 영화는 1970년대를 풍미한 퀸과 프레디 머큐리의 일대기를 다큐멘터리처럼 훑지 않고 현대 영화의 플롯을 적용해 하나의 스토리를 만들어 흥행을 거두었다.[32]

우리는 늘 세계화에 관심이 있다.

31 『연합TV 1시뉴스』 2019년 4월 15일.

32 www.noblesse.com. 기능은 현대, 감성만 과거.

여러 해 동안 한국을 어떻게 세계화할 것인가를 고심했다. 그러나 최근에는 세계 속에 어떻게 한국을 차별화시킬지를 고심하고 있다.

한국의 미니멀리즘을 대표하는 작가들을 통해서 그러한 고심에 대한 답과 미래 예술의 지향성을 살펴보았다.[33] 화가 허달재는 "모든 그림에는 정중동의 이치처럼 동서양의 감성이 공존합니다. 물질적인 것이 중심이 되는 서양의 형태에서 동양적인 정신이 공존하는 형태가 바로 요즘 현대 한국미술의 표본입니다. 모든 그림은 전통 속에서 변화가 오게 마련입니다. 전통과 현대의 이분법을 떠나 화가가 보고 듣고 쌓았던 한국적인 감성이 자연스럽게 작품 속에 배어나오기 마련입니다."라며 화가가 느끼는 한국적인 감성으로 표출되는 것이 전통 속에서 변화라고 말했다.

대학에서는 서양화를, 대학원에서는 동양화를 전공한 임만혁은 "붓과 먹의 필법을 이용한 목탄작업으로 조선시대의 김홍도나 신윤복의 풍속화처럼 현대인의 삶을 해학적이고 풍자적인 방식으로 표현하는 작품을 하고 있다"고 했다. 이와 같이 모두 한국적 감성을 강조하며 기법이나 재료 구조, 색채로 현대사회와 접합점을 찾으려 했다.

또한 중요무형문화재 제105호 사기장 김정옥은 다음과 같이 말했다.

> "세계적으로 인정하는 예술 작품들을 보시게. 그 작품들이 세계화를 위해 만들어졌는가? 예술은 한 나라에서 나고 자란 작가 고유의 마음과 철학이 고스란히 담겨 있고 그 가치가 아름답게 구현되었기에 인정받은 것이야"
>
> "본래 예술이 추구하는 궁극적 가치인 미는 세계화에 관계없이 과거에나 현재나 미래에나 늘 그 자체로 가치가 있었어. 서구 유럽의 예술이 세계적이라는 말은 그들의 예술이 우리 것보다 먼저 세상에 알려지는 것을 의미하는 것일 뿐, 우리의 전통예술이 그보다 못하다는 의미는 아니란 말이네. 요즘 전통예술의 세계화네, 뭐네 하고 '우리 것이 뛰어나다'

33 『Noblesse2』, 2019년 2월호, 통권 341호, pp.80-81.

라는 말을 자주하는 데 그 말이 틀린 거야. 누가 감히 각 나라의 예술품을 가지고 미의 우열을 가릴 수 있단 말인가?"

"좋은 도자기는 세월이 지날수록 정이 가고 보면 볼수록 아름답다네. 다른 예술도 역시 그렇지 않은가? 오래 지나도 싫증나지 않은 아름다움을 간직한 예술이야말로 자네가 찾는 '좋은 예술'일 거야"

이 글을 통해서도[34] 우리는 곰삭은 우리 예술이 비록 빠르지는 않으나 작가의 정체성으로 어떻게 발현되고 인정되는지와 그 인정이라는 것이 좋은 예술과 맥을 같이한다는 것 등을 장인들의 체험에서 알 수 있다. 사실 현대사회 실용예술로 각광을 받고 있는 디자인을 통해서도 한국 문화예술의 차별화 방법을 찾을 수 있다.

"지금까지 디자인이 형태나 색깔에 신경 썼다면, 이제는 감각의 내부를 자극하는 디자인의 시대다. 디자인은 브랜딩이 아니라 가까운 미래의 산업을 예견하고 보여 주는 작업이다. 디자이너의 역할은 그 산업의 미래를 비주얼라이즈(visualize:시각화)하는 것이다."[35]라는 기사를 통해서 미래를 탐구하고 예측하여 그에 동승할 수 있는 춤예술의 감성을 인지하는 것도 의미있다고 생각한다. 요즈음 한국창작 춤은 동작이나 작품 구성에서 장르를 넘나들고 첨단기술을 바탕으로 한 '컨버전스 아트'에서도 디자인처럼 시대의 흐름에 맞는 작품으로 관객과 소통하고자 한다. 춤사위가 지니는 요소의 특성이 자연스럽게 배어나오면서 맛과 멋을 음미할 수 있는 작품은 수련과정의 시간적 한계 때문인지 시류에 민감한 기법의 작품과 그렇지 못한 작품이 있을 뿐, 찾아보기 힘들다.

34 위의 책, pp.80-81.
35 "당신이 생각하는 디자인은 무엇이고, 디자이너의 역할은 무엇인가", 『조선일보』, 2009년 4월 11일.

창작물을 동서양의 관점에서 본다는 것은 무의미하다.

작품마다 안무자의 특성, 즉 다름이 보여지고 우리에게 무엇인가 새로움으로 삶의 길에 에너지가 될 때 우리는 그 시간을 함께 하는 것에 만족감을 느낀다. 이제 모든 인류가 신명나는 미래사회를 위해서 숨쉬는 역사춤극을 대체 에너지로 활용하는 것은 어떨까? 서사성을 지닌 춤극을 통해서 한국 춤의 정체성과 교육적 효과를 고양시키는 것은 의미 있는 방법이 될 수 있겠다.

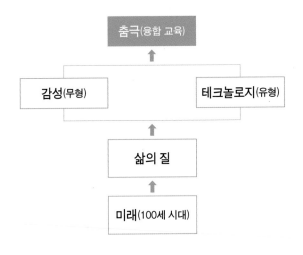

[도표 8] 미래의 삶과 춤융합 교육

알기
(Q&A)

Q. 2010년 들어 신 한류 붐은 더욱 활기를 띠면서 드라마와 K-POP뿐만 아니라 문화관련 콘텐츠에 대한 수요가 증가되었으나 문화경쟁력을 지니고 있는 한국 춤은 그러한 측면에서 한계를 지니고 있습니다. 그 까닭은 무엇일까요? 극복할 방법은 있나요?

문화경쟁력 제고방안 마련을 위한 무용계 각계각층의 의견은 많았지만, 실천단계에서 그러한 의견이 반영되지 않았기 때문에 성과에도 한계가 있었다. 움직이고 싶어 하는 인간의 본능을 춤으로 연결시키는 방법과 그 방법을 실제 공연에 투영시킬 전략, 이 전략을 지원하기 위한 분석 과정, 실시 후 검증 등이 반복 선행되어야 한다.

하지만 폭발적으로 양적 팽창을 거듭하는 공연현장에선 그렇게 할 수 있는 여건을 조성하는 자체가 힘들다. 따라서 한국춤의 글로벌 확산을 목적으로 선정 목적과 기준을 명확하게 제시하되 양보다는 질적으로 의미 있는 지원시스템을 구축하고 전폭적으로 지원하는 것이 우선이다. 선정된 작품들에 대해서는 더 좋은 작품이 나올 수 있도록 지속적으로 관리하고 발표된 후에는 작품의 성과와 한계를 공유하면서 독려하는 방안을 마련하는 것도 필요하다.

예를 들면 국가기관에서 지원하는 여러 유형의 공연에 대한 전문평가단도 위와 같은 관점에서 단계별로 구성되어야 한다. 1단계는 전통춤에서 개인무 및 단체무, 의식무에서 종묘제례·불교의식무·굿 등, 창작춤극에서 전통창작춤극·역사창작춤극·서정(抒情) 창작춤극 등과 같이 춤 유형별 전문가의 의견이 반영된 평가·분석으로 틀을 만든다. 이를 전제로 2단계는 음악, 의상, 무대, 조명, 무대감독, IT 관련 전문가 등 춤 외적 분야 전문가의 의견수렴으로 연출의 성과를 탐색할 수 있는 분석 틀을 만든다. 3단계는 1단계 및 2단계를 효율적이고 효과적으로 할 수 있는 방안과 홍보

기획 등에 대한 구체적인 논의를 기관 차원에서 하고 시의 적절하게 작동한다.

이렇게 선정된 작품의 효과적인 구성·연출을 위해서 춤작가, 춤꾼, 음악작곡자, 의상가, 무대제작자와 IT 기술자 등이 함께 할 수 있도록 일정한 시간과 공간을 지원한다.

Q. 스마트폰 검색만으로도 세상의 모든 정보를 단시간에 볼 수 있고 이 정보가 다시 빅데이터로 인공지능화한 AI의 강화학습으로 사람의 감성까지도 추정할 수 있는 4차 산업혁명 시대입니다. 센서를 통해서 목적을 달성하는 4차 산업시대에 세계적으로 인정되는 한국인의 뛰어난 창의성과 아이디어를 춤으로 공유할 수 있는 방법은 무엇인가요?

그동안에는 한국춤과 관광산업 융합이 한국춤의 글로벌 확산에 의미 있는 전략이었다면 비대면이 활성화된 현재, SNS를 통해서 '코리아 프리미엄(Korea Premium)'을 이룰 수 있는 새로운 소통전략을 모색해야 한다. SNS상의 한국춤 콘텐츠 활용 방안 탐색과 그에 따른 새로운 시도 등 한국 춤 공연 콘텐츠의 다양화를 통해서 어떠한 상황에서도 문화향유의 삶을 지속할 수 있는 방안을 마련해야 한다.

AR(증강현실)·VR(가상현실)은 스마트폰으로도 가능하다. 한국 춤의 글로벌 확산을 위해서 SNS를 적극 활용하고 다양한 관객층이 즐길 수 있는 한국춤 AR·VR 콘텐츠를 재미있고 친근한 방식으로 개발하는 것이다.

대표적인 전략으로 힘든 노동을 흥겹게 노래하고 춤추며 생산을 극대화하는 옛 성인들의 '두레'와 서로 나누고 배려하며 아이디어를 효과적으로 확산시켰던 '장터'에서 그 답을 찾는다. 남·여·노·소, 동양·서양, 사회계층 등 모두가 성역 없이 언제든지 참여하고 함께 즐길 수 있도록 국가는 물론 민간 기업 차원에서도 혁신적인 지원이 필요하다. 사실 최근에는 여러 방송매체등을 통해서 댄스 체험, VR 체험, 사극 체험, 한류 체험 등을 할 수 있지만 그중에서도 인간의 원초적 본능을 자극하는 춤은 체험 현장의 꽃이다. 따라서 한국인의 역사까지도 현대적 감각으로 스토리텔링 화하여 춤꾼의 열정적인 '숨'으로 만들어진 춤극을 첨단 테크놀로지 온라인을 통해서 관객과 소통하고, 역으로 관객의 감성으로 발현된 아이디어를 춤꾼과 나누면서 그 작품을 완성해가는 것이다. 작품의 완성도는 관객의 가상체험에서 비롯된 상호 공

감대와 비례한다. 이러한 작업을 통해서 문화예술의 사업 인프라를 확장시킬 수 있다고 생각한다.

Q. 무용계의 발전과 대중의 기대 등을 고려할 때, 해외의 유명 단체에서 활동했던 춤꾼이나 몇몇의 국내 빅 춤작가에 의존함을 유지하는 것이 바람직한가요?

　과거와 현재와 미래가 함께 가야 하는 현 사회적 흐름으로 볼 때 같이 함께 할 수 있는 장을 마련하는 것이 필요하다. 예를 들면 빅 춤작가들이 과거의 목소리를 분명하게 구현하고 급진적 개혁적 사고를 가진 젊은 춤작가들이 현재와 미래의 목소리를 내서 융합하여 어우르는 장을 관객들에게 지속적으로 보여 주는 것이다.

　다른 한편으론 개별 작품 또는 융복합 작품으로 수차례 공연한 공연물도 유형별로 춤작가 군을 세분화한 후 작품을 효과적으로 보여줄 수 있는 춤꾼을 선택한다. 빅 춤작가나 세계적인 춤꾼에게 의존하는 것은 공연홍보상 관객의 호응도에 부합할 가능성은 높지만 새로움을 추구하는 관객의 기대치와는 다를 수 있다. 때문에 잘 다듬어서 고전으로 남을 수 있는 작품군과 시대적 흐름에 부합하는 작품군을 분리하고, 그에 따라 관객의 니즈를 고려해서 빅 춤작가와 세계계적인 춤꾼의 의존도를 결정한다. 이는 춤공연의 질적 고양에도 의미있다고 생각한다.

Q. 4차 산업시대 종합예술인 '춤과 테크놀러지(Art & Technology)', '테크놀러지와 춤'은 '춤 교육'과 '교육 춤'처럼 그 목적을 분명하게 하면 의미가 있을까요?

　현 사회에 꼭 필요한 질문이다. 우리는 예술 현장이든 교육 현장이든 테크놀러지 현장이든 목적에 관계없이 늘 춤 전공인의 입장에서 보고 느낀 것을 그대로 적용하려고 한다. 이제는 목적에 따라 춤이 수단인지 목적인지를 분명하게 할 필요성이 강하게 대두되고 있다. 우선 4차 산업시대 종합예술인 춤과 테크놀러지(Art & Technology), 테크놀러지와 춤은 춤 교육과 교육 춤의 경우와 마찬가지로 생각할 수 있다. 즉 춤을 위한 테크놀러지와 테크놀러지를 위해서 수단이 되는 춤을 정확히 할

필요가 있다. 예술가를 지향하는 춤꾼을 위한 교육과정과 계층별 교육의 효과를 높이기 위한 교육수단이 되는 춤 교육과정을 분리해서 개발하고 그 특성에 맞는 전문적 인재를 양성하는 것이 필요하다.

AI와 인간이 공존해야 하는 현대 사회의 무대는 인간의 요구사항을 다양하게 충족시킬 수 있다. 언제 어디서든 목적에 따라 만들어질 수 있기 때문에 각 분야의 전문인들이 함께 협업할 수 있는 현장 실습 과정을 지속적으로 제공하고 목적에 따라 서로 공유할 수 있는 다양한 교육시스템을 구축함이 필요하다.

Q. 현대와 미래사회를 함께 할 춤의 대중화와 효과적인 홍보 방안이 그동안에도 많이 논해졌지만 실천으로 이어질 수 있는 좀 더 구체적인 방법이 있을까요?

현대와 미래사회를 함께 할 춤의 대중화를 위해서는 한 번에 다양한 요구를 수용할 수 있는 스토리가 있는 춤극이 의미 있을 것이다. 생명력 있는 춤과 관객 개개인의 니즈까지도 반영된 무대, 그리고 그 무대에서 인간의 열정과 숨을 함께 공유할 수 있는 춤 장르의 개발이 시급하다. '의미의 표준화'는 '소통의 전제'라고들 한다. 역사춤극은 표준화된 역사적 사건을 스토리텔링 하여 소통의 전제로 삼고 춤극으로 창조성을 부여하면서 집단과 개인 모두가 함께 할 수 있는 미래의 소통 양식이 될 수 있다.

예를 들면 뮤지컬, 창극과 같은 대중적인 복합예술형태로 효과적인 내레이션과 비언어인 춤으로 말하면서 글로벌한 시각으로 춤극을 개발하는 것이다. 곰삭은 춤사위에서 배태된 다양한 형태의 현대춤사위로 한국 역사이야기와 현시대 세계적 문제를 씨실과 날실로 다루면서 재미와 익숙함으로 구성 연출된 춤극 등이 대상이 될 수 있다. 이와 같이 같음과 다름에서 재미를 줄 수 있는 IT기술로 무장한 역사춤극을 대표적인 문화예술 콘텐츠로 시의 적절하게 홍보한다. 구체적인 방법으로 영어, 중국어 등 해당 언어가 가능한 단체를 선정하여 국제교류를 하는 것도 중요하지만 각 나라의 역사와 문화예술을 연구하는 팀을 조직해서 분석한 자료를 홍보의 기본지침으로 삼는 것이 선행되어야 한다. 이러한 시스템이 구축되면 공연준비과정에서부터 끝날 때까지 국가 관련기관에서 각 나라 언어 전공 관련자를 지원한다. 나아가 춤 전

공자 중 해당 국적 어와 한국어가 능통한 자를 공모하여 관련 교육과정을 이수하면
서 해외 시장의 현장 파견과 체험으로 홍보 결과를 예측해서 그에 따라 대책을 마련
하는 방법 등을 고려한다.

[도표 9] 무(舞)·악(樂)·극(劇)의 융합과 진화 양식.[36]

36 역사·춤·음악·연극에서 서로의 관계성과 각자의 구성요소를 도표로 나타낸 것으로 ' 〉 '은 그 요소
중 가장 비중있는 순서를 표시한 것이다. 예를 들면 춤극 (춤〉연극〉음악)은 춤으로 보여지고, 그 중요
구성요소는 춤 〉 연극 〉 음악 순으로 그 의미가있다는 사실을 의미한다.

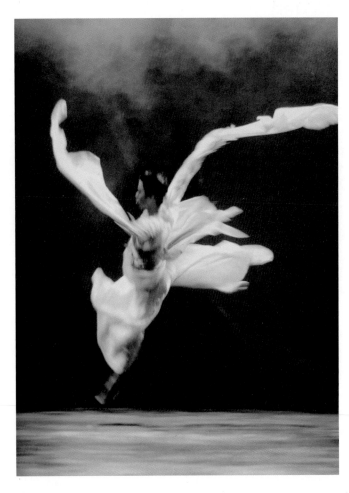

쿰댄스컴퍼니(KUM Dance Company) 호주공연 〈비단부채〉 中, 2006.

이미라의 서예작 〈불학(不學), 생흘(生扢), 의리(義理), 불지(不知)〉

일생을 춤으로 풀고 춤만을 사랑했던 춤꾼, 나의 어머니!

흥남 부두에서 마지막 배로 혈혈단신 월남해서 거제도-부산-마산-충남 대전에서 춤 교육자로서 뿌리를 내리며 한국 춤의 근현대사를 함께했던 어머니!

어머니의 작품과 활동을 통해서 역사 속에서 춤이 어떻게 숨쉬는가를 서술했습니다. 프로그램, 사진 등 춤 관련 자료 등을 통해서 그 시대의 정치·문화·사회·교육적 상황을 파악하기도 하고, 역으로 춤계의 흐름과 그러한 춤이 나오게 된 배경을 시대적 상황을 통해서 유추해 보기도 했습니다.

실제 이미라는 한국춤계의 미래를 충남과 대전에서 민속놀이, 역사춤극, 교육춤극경연대회, 찾아가는 춤 교육 등으로 미리 펼쳐보였습니다. 꿈에서만 볼 수 있는

북에 있는 당신의 어머니, 그분의 죽음조차 곁에서 지킬 수 없었다는 절박함이 '춤을 추다 무대에서 죽고 싶다'는 말로 대신하셨습니다. 그 아픔이 교육, 민속, 문화예술, 재능봉사 현장에서 우리의 꿈인 미래 세대에게 마음의 중심을 잡는 '충(忠)'과 어른과 아이가 서로 위하는 '효(孝)'를 춤으로 알려주고자 하는 강한 의지로 승화되어 나타난 것이 아닐까요?

불심(佛心)[1]과 청화(淸和)[2]를 붓으로 늘 새기며 신명과 믿음으로 삶을 풀어갔던 어머니의 춤 인생. 국가 기관도 아닌 개인이 오늘날 문화예술, 교육사업의 첫발을 디딘 그 궤적들을 이번 저술을 통하여 정리할 수 있었습니다.

한쪽 한쪽마다 역사와 숨쉬는 한국 춤을 무대에 올려 정리하고 진단하면서 독자인 관객의 입장에서 우리가 실현할 수 있는 한국 춤의 미래를 찾고자 했습니다. 관련된 사진을 다양하게 구성·편집하여 이해를 돕고자 했으나, 저작권의 벽을 넘지 못하고 어머니가 활동한 사진을 중심으로 근·현대 한국 춤의 흐름을 제시할 수 밖에 없었습니다.

『구당서(舊唐書)』에 나오는 '나로부터 옛것을 삼는다.'는 자아작고(自我作故)를 되새겨 보았습니다. '새로움'이라는 단어의 집착에서 벗어나, 일반화된 옛것을 본(本)으로 삼아 춤에 대한 다양한 의문을 독자 스스로 풀어가도록 하는 고전적인 방식으로 집필했습니다.

세계적으로도 그 유례를 찾아보기 힘든 1919년의 3·1독립만세운동도 서민들의 두레와 같은 소중한 나눔의 문화에서 비롯되었음을 알 수 있었습니다.

대표적인 인간 감성인 희로애락(喜怒哀樂)까지도 삭혀서 예술로 승화시킬 수 있는 우리 민족의 풍부한 문화적 역량이 오늘날 한류 문화의 정신적 뿌리가 되고 있습니다.

1 자비와 사랑이 가득한 부처님 마음.
2 날씨가 맑고 화창하다. 청(淸): 빛이 선명하다, 사념이 없다, 탐욕이 없다. 화(和): 화합하다. 서로 응하다. 합치다.

우리 춤에 노래나 극적 요소를 더할 때 관객들과의 소통은 극대화되어 한국의 브랜드 이미지까지 격상시킬 수 있다는 것은 한국의 언택트 K-POP이 웅변으로 증명하고 있습니다. 우리의 정체성이 세계인의 가슴을 움직일 수 있었던 것은 다사다난했던 민족적인 삶의 역사를 곰삭은 가락과 춤으로 표출시키는 데 성공했기 때문이 아닐까요?

공감할 수 있는 가사(story)와 음악이 춤으로 부활하여 말할 수 있게(telling) 그 판을 잘 짜는 것, 즉 관객들의 요구에 부합하는 예술성을 지닌 역사춤극을 만드는 것은 의미가 있다고 생각합니다.

춤 만드는 자와 춤추는 이가 다양한 여러 분야의 연구자들과 함께 미래의 사상과 감성까지도 관객과 나눌 수 있는 방법을 모색할 것을 제안합니다. 이러한 생각들이 모아진다면 춤의 미래는 밝아지리라 확신합니다.

이렇듯 춤의 시간 여행을 하는 동안 제게 가장 큰 에너지를 주었던 나의 어머니!

이미라는 2012년 12월부터 움직이지 못하신 상태로 지금까지 병상에 누워 계십니다.

힘든 여정을 정리하지 못하고 계신 것이 환갑을 훌쩍 넘은 나이에도 정신적인 도움을 필요로 하는 내게 무언의 힘을 보태시려는 것 아닌가 싶어 요즘 들어 더더욱 송구스럽습니다.

필자는 많이 부족하지만 이 책이 한국춤의 미래를 걱정하는 모든 이들의 반향을 불러일으키는 데 조금이나마 도움이 되기를 바라며, 자료를 흔쾌히 제공해준 서울 시립무용단과 LG아트센터에 그리고 함께한 제자들에게 다시 한 번 감사를 표합니다. 향후 부족한 부분은 계속 보완해 나갈 것입니다. 모든 춤꾼들과 이 책을 읽는 모든 독자들이 춤과 함께하는 신명나는 멋진 삶을 살기를 기원합니다.

2021. 4.

김운미

부록

1. 한국 근·현대 교육 ·무용 관련 주요 사건 연표 (1894~2005)

연도	국내 주요 사건	국내·외 교육 무용 · 강습회 주요 사건	국내 무용예술 · 민속 · 역사무용극 관련 주요 사건
1894	동학농민운동 갑오개혁	□ 평양 광성중학교 창설 　(교육목적: 기독교선교) □ 관립 영어학교 설립 　(병식체조, 기계체조 지도)	
1895	을미사변(명성왕후피살) 을미개혁	□ '교육입국조서' 발표 　(교육의 3대 요소: 덕육(德育), 체육(體育), 　지육(智育)) 　- 소학교령(칙령 제145호) 　- 사범학교관제 제정 □ 구한국 정부 체조과 교과 　(보통체조, 병식체조 지도) □ 한성 사범학교 설립 　(한국 최초 공식교원 양성기관)	
1896	독립신문 창간	□ 무관학교의 관제 공포 　(병식체조 체계 전환) □ 한국 최초 운동회 개최 　(영어학교 교사 허치슨 지도) ■ 제1회 하계올림픽 개최 (그리스 아테네)	
1897	광무개혁 조선국호 '대한제국' 선포	□ 한국최초 체육대회 개최 　(훈련원: 현 동대문역사공원)	
1898	만민공동회 창립 (독립협회) - 헌의 6조		
1899		- 중학교령 (칙령 제11호) - 중학교 관제 제정	

1902		*'협률사' 개관 (한국 최초 황실극장, 1906년 폐쇄)	
1903	■ 일본 교육댄스 보급 (메구리(井口) 여사)		
1904	러일 전쟁 한일 의정서 제1차 한일협약	□ 육군연성학교 관제 공포 (병식체조 지도) ■ 독일 그뤼네발트 무용학교 개설 (베를린 이사도라 덩컨) ■ 일본 체조유희 조사회 설립 (경쟁유희, 행진유희, 동작유희)	
1905	제2차 한일협약 (을사늑약)		
1906	통감부 설치	- 보통학교령 (칙령 제44호 : 소학교령 폐지) - 고등학교령 (칙령 제42호 : 중학교령 폐지) - 고등여학교령 (학부령 제2호 : 행진유희, 창가유희) △ 각 학교 교관과 교원 최초의 체조강습회 (10월) - 대한민국 체육 발기인 노백린	
1907	제3차 한일협약, (정미7조약, 한일신 협약) 대한제국 고종황제 강제 퇴위 - 헤이그특사 파견 순종황제 즉위 신민회 창립	□ 구한국군대의 해산	*'광무대' 설립 (5월) - 한국 최초 사설극장 *'단성사' 설립 (6월) *'연흥사' 설립 (11월)
1908	동양척식주식회사 설립	- 고등여학교령 (체조과목 필수) ■ 미국 브루클린 음악원 재개관 (Brooklyn Academy of Music)	*'원각사' 설립 (7월) - 근대식 국립극장 *'장안사' 설립 (7월)

1909	안중근 의사 의거	□ 『최신체조교수서(보통학교체조과교원용)』 발간 　- 이기동 (휘문의숙 체조교사), 　　요꼬지스테로 (한성사범 학교교사) □ 『신편유희법』 발간 　- 조원희 (휘문의숙 체조교사) ■ 프랑스 발레 뤼스 창설	* '원각사', '단성사' 폐쇄
1910	한일합병	□ 이화학당 유희체조 시범	
1911		□ 제1차 조선교육령 　(각급 학교령 규칙을 총독부령으로 개정공포) 　- 보통학교령 (칙령 제299호) 　- 여자고등 보통학교 교육령 ■ 독일 달크로즈 학교 설립	* '다동(茶洞)조합' 설립 　- 기생조합의 효시
1913			* 일본인 '황금연예관' 극장 개관 　→ 1925 '경성보창극장' 　→ 1936 '황금좌' 　→ 1948~1999 '국도극장' 　　(서울)
1914	세계 1차 대전 발발	□ 제1차 보통학교 체조교수요목 발표 　(총독부 훈령27) ■ 러시아 미하일 포킨 '5가지 법칙' 기고 　(The Five Principles)	
1915	조선국민회 조선 국권 회복단 조선물산공진회(박람회) 개최		
1919	3.1 운동 대한민국 임시정부 수립 고종황제 사망	■ 독일 예술교육학교 '바우하우스' 설립	
1920	유관순 열사 의거	□ 11.9. 보통학교령 (칙령 제529호 교육령) □ 조선체육회 발족 　(1910년 '연합운동회' 중지 후 '교내 운동회' 　재개최)	

			
1921			* 해삼위 학생음악단 - 고국 방문 순회 공연
1922		□ 제2차 조선교육령(신교육령) 공표 ■ 영국 유학생 일본인 '이계당(二階當)사설체조학원' 창립	
1924		□ 조선총독부 『소학교·보통학교 체조교수서』 발간	
1925			* 이병삼, 구미(歐米)무도학관 설립 * 유성기 음반 취입 - 도월색과 김산월 〈이풍진세월〉, 〈압록강절〉 등
1926	6·10 만세운동	△ 최신 체육 무용 강습회 (8월, 매일신보) ■ 헝가리 루돌프라반 저서 출간 『Choreographie』 ■ 미국 마사 그레이엄 현대 무용학교 개교	* 이시이바쿠 경성 무용 공연 * 윤심덕 '사(死)의 찬미' - 한국대중가요 시작
1927	신간회 결성	□ 제2차 보통학교 체조 교수요목 발표 △ 음악유희 강습 (7월, 군산소학교) △ 무도농구강습 (7월, 중앙기독교청년회) ■ 미국 최초 위스콘신대학 무용학과 개설	
1928		△ 제1회 중앙 유치사범 하기 강습 (7월, 중앙보육) △ 음악, 체육 무도 강습 (7월, 근화여학교) △ 제3회 율동유희 하기 강습 (7월, 중앙보육) ■ 헝가리 라반 키네토그라피 (Kinetographie Laban) '라바노테이션' 발표	
1929	광주학생운동 '조선어 사전 편찬회' 조직		* 최승희 무용연구소 설립

1930		△ 제3회 율동유희 하기 강습 (7월, 중앙보육) △ 유희 강습회 : 율동 (7월, 경성보육) △ 제1회 율동유희 하기 강습 (7월, 평양조선체육학원)	* 조선 음악무용 연구소 조직 * 제1회 최승희 무용연구소 - 창작무용 발표회
1932	이봉창 의사 의거 윤봉길 의사 의거	△ 제1회 율동 유희 강습회 (7월, 조선 보육협회) △ 제2회 하기 체육 강습회 (7월, 평양조선체육학원) △ 제1회 하기 체육 강습회 (7월, 조선체육연구회) △ 제1회 동요·무용·체육·댄스 하기 강습회(7월, 전주신흥학교)	* 빅타레코드 '황성옛터' 발매 → 식민지조선의 순수 한국 첫 창작가요 (대중가요시장 활성화)
1933		△ 제2회 율동 유희 강습회 (7월, 중앙 보육) △ 북청 교육회 하계 강습회 (7월, 북청교육회) △ 제2회 하기 체육 강습회 (7월, 조선체육연구회)	
1934		△ 제3회 율동유희 강습회 (7월, 중앙보육) ■ 미국 아메리칸 발레학교 개교	* 제1회 조택원 신무용 공연 (경성공회당) * 조선 무용 연구소 창설 * 한국 최초 동경음악 학교 (무 용강사 박외선) * '국립극장' 창설 (명동)
1935		△ 제4회 율동 유희 강습회 (7월, 중앙보육) △ 제1회 하기 율동 강습회 (8월, 평북선천회관) △ 제1회 하기 율동 음악대회 (7월, 면청연합소년부)	* 부립극장 '경성부민관' 개관 (복합 문화공간으로 근대식 다 목적 회관) * 제2회 조택원 신무용 공연 (경성공회당 〈승무의 인상〉) * 동양극장 개관 (한국 최초 연극 전용 극장 : 배 구자, 홍순언 설립. 1976년 폐관)

1936		△ 제4회 율동 유희 강습회 (7월, 중앙보육) △ 제1회 하기 율동 강습회 　　(8월, 평북선천회관) △ 제1회 하기 율동 음악대회 　　(7월, 면청연합소년부)	
1937	중일 전쟁	- 총독부 훈령 제36호 교수요목 공표 □ 황국 신민 체조서 발행 　　(전주사범학교부속 소학교 연구부) △ 제6회 율동 유희 강습회 (7월, 중앙보육) △ 제3회 하기 율동 강습회 　　(7월, 평북선천회관) ■ 미국 커뮤니티 예술교육단체 국립 조합 설립 (National Guild for Community Arts Education)	
1938		- 제3차 조선교육령 공포 (황국신민화) - 소학교령 (총독부령 제24호) - 고등여학교령 개정 (총독부령 제26호) □ 박영인 (일본이름 방정미- 독일 국립무용학교 강사 취임, 아시아 무용과 특설지도) △ 제7회 율동 유희 강습회 (7월, 중앙보육) △ 교육무용 강습회 (12월, 경성보육)	
1939	세계 2차 대전 발발	□ 대일본 국민체조 실시 △ 제8회 율동 유희 강습회 　　(7월, 조선보육협회)	* 김해랑 　- 전국 무용경연대회 대상
1940	한국광복군 창설	△ 제9회 율동 유희 강습회 　　(7월, 조선보육협회) △ 제1회 보육대 강습회 (7월, 경성보육) △ 율동무용 강습회 (12월, 경성보육)	
1941		□ 3.31. 초등학교령 (총독부령 제90호) 　- 소학교 → 국민학교령, 　　체조과 → 체련과: 음악유희 □ '학생 생도 집단 근로작업 실시에 관한 규정' 발표	

1943	카이로 회담 (한국독립약속)	□ 제4차 조선교육령 (1.21.) - 중학교령(칙령 제36호) 사범학교령, 중학교령, 　고등여학교령, 전문학교령에 체련과 : 　음악운동 - 3.27. 총독부령 제58, 59, 60호로 중학교, 　고등학교 규정 공표	
1945	8·15 광복		
1946		□ 조선교육 무용 연구소 설립 △ 율동과 유희 강습회 　(12월, 조선율동 체육협회) 　- 학교무용·조선춤기본·현대무용 강습회 △ 제1회 하기 보육 강습회 　(7월, 중앙여대, 조선보육사)	* '조선무용 예술 협회' 설립 * '평양 모란봉 극장' 건립 　(북한대표극장: 1958 재건립)
1947		□ 조양 보육 사범학교 설립 □ 조선 학생 무용 연구회 창립 △ 보육 강습회 (12월, 서울시 유치원 원장회) △ 제2회 교육무용강습회 　(7월, 사범대학 학교체육연구회)	
1948	대한민국헌법공포 대한민국 정부 수립 * 제1공화국 　(최초 공화헌정체제) * 제1~3대 이승만 대통령		* 최승희 무용극 〈반야월성곡〉 - 농민투쟁: 3막 4장
1949		□ 법률 제86호 '교육법' 제정 및 공포 □ 중앙교육 무용협회 설립 △ 제1회 하기 어린이 무용 강습회 (7월) △ 제3회 보건체육 강습회 　(8월, 대한체조연맹) 　- 학교보건 체육과 교원과 　　일반 직장체육지도자 대상의 체육무용 ■ 미국 도리스 험프리 저서 출간 『The Art of Making Dances (무용 창작기법)』	* 최승희무용극 〈해방의노래〉 - 일본강점기역사소재대작(평 양모란봉극장)

1950	한국전쟁 발발	□ 6년제 의무교육 실시	* *경성부민관(1935) → 국립극단+국립극장지정 　　(1950) → 국회의사당(1954) → 세종문화회관별관(1976) → 서울시의회 건물(1991~) * 국립극장 개막 공연 　〈원술랑〉 → 대구문화극장(1953) → 서울 명동 시공관(1957) → 명동 국립극장 재개관(1962) → 장충동 국립극장 개관(1973)
1951	남북휴전회담	□ 국립국악원 설립	
1952		□ 교육법시행령 제정 □ 교육자치제 발족 △ 전시교육무용 강습회 　(1월, 이화여자대학교 체육과) 　- 교육무용: 체육의 신사조무용의 전망과 　　지도	
1953	휴전협정 조인	□ 국민 보건체조 실시 □ 교과과정 제정 합동위원회 결성 □ 서울 예술 고등학교 설립 □ 한국무용 예술인협회 창설 　(김해랑 초대이사장 및 회장) ■ 미국 머스커닝햄 무용단 창단	
1954	사사오입 개헌	□ 제1차 교육과정 - 교과중심 교육과정 　- 〈초등〉 주제 (동물, 사물, 추상) 에 따라 　　옮겨가기, 나타내기, 춤추기 　- 〈중·고등〉 기본스텝과 결합, 모방, 감상, 　　기본에서 응용으로 변화 □ 조양 보육 사범학교 교육무용과 신설 △ 제9회 교육무용 강습회 　(12월, 조양보육대학)	* 최승희무용극 　〈사도성의이야기〉 　- 신라무사의 사랑이야기: 　　5막6장 (평양모란봉 극장)

1955		□ 각급학교 교과과정 공포 □ 경기여자대학교 교육무용과 설립 △ 체육무용 강습회 　(1월, 대한체육무용연구회) 　- 교육무용: 신 교수요목에 의한 　　체육무용교재강습·체육무용의 대중화 △ 교육무용 강습회 (8월, 이천교육구) 　- 국민학교 무용교육자의 질 향상 및 　　창작기초교육	
1956		■ 미국 링컨센터 설립	*최승희무용극 〈맑은하늘아래〉 - 한국전쟁전후 행복한 농촌부 부: 4막 9장 (국립 극장)
1957		△ 제2회 전국교육무용 강습회 　(1월, 한국교육무용가협회)	*복합상영관 '명보극장' 개관 → 명보프라자(1994) → 명보극장(2001) → 명보아트홀(2009)
1958		△ 제4회, 제5회 전국 새 음악무용 강습회 　(4회(1월), 5회(7월), 서울사범학교)	*전국 민속예술 경연대회 창설 *국립 최승희 무용 연구소 (폐쇄) → 국립 무용 극장(개편) *이미라 무용연구소 (충남 대전 1호 학원인가 설립) *이미라 무용극 〈금수강산〉 (대전 중도극장)
1959		△ 제6회 새 음악무용 강습회 　(1월, 한국음악 무용교육 연구회)	*이미라 무용극 〈풍년 우리농촌〉 (대전 중도극장)
1960	*제2공화국 - 공화헌정체제 (자유민주주의 체제) *제4대 윤보선 대통령	□ 국립전통예술중학교 및 예술고등학교 설립	*이미라 무용극 〈성웅 이순신〉 (온양가설무대)

			
1961	문교부 → 문화공보부 이관	□ 재건 국민체조 실시 △ 국민재건 마스게임 무용 강습회 　(8월, 국민문화원) △ 여성체육 강습회 　(9~11월, 서울YMCA 보건체육부)	*한국무용협회 창설 *우남회관 창설 　→ '세종문화회관' 재개관 (1978 　년) *이미라 무용극 　〈성웅 이순신〉 　(대전 중도극장)
1962	제2차 통화개혁	□ 교육자치제 폐지 △ 국민무용 강습회 　(9~10월, 국민운동본부)	*한국예술문화단체 　총연합회 설립 *선화무용단 창설(1~2회) 　→ 리틀엔젤스예술단 　　(3회~현재까지) *국립무용단 창단 *국립무용단 정기공연 　〈백의환상〉, 　〈영은 살아있다〉, 〈쌍곡선〉
1963	*제3공화국 - 공화헌정체제, 　(민족문화 예술 재건, 　문화행정의 법체계 확립) *제5~9대 박정희 대통령	□ 제2차 교육과정 - 생활중심 교육과정 　- 〈초등〉 리듬놀이 (몸 익히기, 리듬 훈련, 　　옮겨가기), 표현놀이 (나타내기, 춤추기, 감상순) 　- 〈중·고등〉 몸 익히기 (리듬훈련, 옮겨가기, 　　나타내기, 춤추기, 이론 감상, 공간 요소의 결합과 　　응용, 주제, 음악, 민속무용) □ 이화여자대학교 무용학과 설립 ■ 독일 마리 뷔그만 저서 출간 　『Die Sprache des Tanzes (무용의 언어)』	*제1회 전국신인 　무용콩쿠르 개최 *국립무용단 정기공연 　〈검은 태양〉, 　〈사신의 독백〉, 〈영지〉, 　〈산제〉
1964		□ 한양대학교(서울) 무용학과 설립 △ 무용지도자 강습회 　(1월, 대한체육무용연구학회) △ 민속춤 특별 강습회 　(11월, 서울 YMCA 보건체육부) ■ 미국 연방예술위원회 설립 　(National Council on Arts)	*국가무형문화재 　-제1호 '종묘제례악' 　-제2호 '양주별산대놀이' 　-제3호 '남사당놀이' 　-제6호 '통영오광대' 　-제7호 '고성오광대'
1965		■ 미국 연방예술기금 설립 　(National Endowment for the Arts)	*국립무용단 정기공연 　〈배신〉, 〈열두무녀도〉

1966		□ 경희대학교 무용학과 설립	*국가무형문화재지정 - 제8호 '강강수월래' - 제9호 '은산별신제' *국립무용단 정기공연 〈3.1절 기념 대공연〉
1967		□ 동아무용콩쿠르 개최 □ 세종대학교 무용학과 신설 □ 예원학교 개교	*국가무형문화재 지정 - 제12호 '진주검무' - 제13호 '강릉단오제' - 제17호 '봉산탈춤' *국립무용단 정기공연 〈까치의 죽음〉, 〈종송〉
1968		□ 대통령령 제3669호 '장기종합교육계획 심의회 규정' □ 국민교육헌장 선포	*국가무형문화재 지정 - 제21호 '승전무' *국립무용단 정기공연 〈향연〉, 〈초혼〉
1969		□ 월북무용가 '최승희' 타계	*국가무형문화재 지정 - 제27호 '승무'
1970	'새마을운동', '8.15선언' 발표 정부 '장기 종합교육 계획시안'	□ 춤 잡지 『무용한국』 발간 (1970~1997)	*국가무형문화재 지정 - 제34호 '강령탈춤'
1971		□ 조선대학교 체육대학 공연예술무용과 신설 ■ 미국 존에프케네디 공연예술센터 개관	*국가무형문화재 지정 - 제39호 '처용무' - 제40호 '학연화대합설무'
1972	*제4공화국 '7.4 남북공동' 성명 '유신헌법' 공포	□ 학교체육교육 강화 방안 발표	
1973		□ 제3차 교육과정 - 학문중심 교육과정 〈초등〉 민속무용 & 표현무용 〈중·고등〉 민속무용 & 창작무용 △ 유치원 무용강습회 (7월, 교육무용연구회) ■ 유네스코 공인 국제무용기구 창설 ■ 독일 피나바우쉬 '부퍼탈 탄츠테아터' 설립	*한국 문화예술진흥원 설립 *부산시립무용단' 창단 *장충동 국립극장 재개관 국립극단 〈성웅이순신〉 공연 *국립극장 8개 단체 확대 (국립극단, 국립창극단, 국립무용 단, 국립발레단, 국립오페라단, 국립교향악단, 국립가무단, 국립 합창단: 478명 단원)

1973		*국립극장 준공 기념 - 국립무용단 정기공연 〈별의 전설〉 *국가무형문화재 지정 - 제50호 '영산재'	
1974	■ 미국 평등교육기회법 제정 (the Equal Educational Opportunities Act)	*'서울시립무용단' 창단 *국립무용단 정기공연 〈왕자호동〉	
1975		*국립무용단 정기공연 〈심청〉	
1976		*조동화 『춤』 창간 (국내 최초 무용전문잡지) *국립무용단 정기공연 〈원효대사〉	
1977		*국립무용단 정기공연 〈춘향전〉, 〈원효대사〉	
1978		*국가무형문화재 지정 - 제61호 '은율탈춤' *서울시립무용단 정기공연 〈바리공주〉 *'세종문화회관' 개관	
1979	*제10대 최규하 대통령	□ 신라대학교 무용학과 개설	
1980	광주 5·18 민주화운동		*국가무형문화재지정 - 제71호 '제주칠머리당영등굿' - 제72호 '진도씻김굿' *국립무용단 정기공연 〈별의 전설〉, 〈심청〉 *서울시립무용단 정기공연 〈땅굿〉

1981	*제5공화국 *제11~12대 전두환 대통령	□ 제4차 교육과정 - 국민정신 교육과정 　- 〈초등〉 1-2학년, 3-4학년, 5-6학년 　-〈중·고등〉 학년별 체계적 교육무용 교과과정 　　편성 □ 한양대학교(안산) 예체능대학 　무용예술학과 신설 □ 경성대학교 예술종합대학 무용학과 설립	*'인천시립무용단' 창단 *'아르코예술극장' 창설 *국립무용단 정기공연 　〈황진이〉, 〈마의 태자〉
1982		□ 숙명여자대학교 이과대학 무용과 신설 ■ 미국 조이스씨어터 개관 (Joyce Theater)	*국립무용단 정기공연 　〈송범무용전〉, 〈썰물〉 *서울시립무용단 정기공연 　〈멀리 있는 무덤〉, 　〈종이인간〉, 　〈학이여 사랑일레라〉
1983		□ 부산대학교 예술대학 무용학과 신설 △ 체육·무용 교사 강습회 　(1월, 이화여대 체육대학)	
1984		□ 계명대학교 음악공연예술대학 공연학부 　무용전공 신설	
1985			*'대전시립무용단' 창단 *국립무용단 정기공연 　〈젊은 날의 초상〉 / 　〈북의 대합주〉, 〈도미부인〉 *'한국현대무용진흥회' 설립 *국가무형문화재 지정 　- 제82-1호 '동해안별신굿' 　- 제82-2호 '서해안대동굿'
1986		□ 서울시무용단 86 아시안게임 문화예술 　축전	

1987	6월 민주항쟁 대한민국 현행 헌법 공포	□ 제5차 교육과정 - 통합중심 교육과정 - 〈초등〉 리듬 및 표현운동, 이동 및 비 이동 움직임, 공간 지각 힘의 작용 - 〈중등〉 학년별 4차에 비해 무용의 교육적 가치를 창의성 계발에 두는 교과과정 구축 - 〈고등〉 예고 등 특수목적고 교육무용 교과과정은 대학무용학과 기본교과과정과 유사	＊국가무형문화재 지정 - 제82-4호 '남해안별신굿' ＊국립무용단 정기공연 창단25주년 〈대지의 춤〉 ＊이미라 무용극 (독립기념관) 〈대한의 딸 열사 유관순〉
1988	＊제6공화국 ＊제13대 노태우 대통령 서울 88올림픽(하계) 개최	□ 전북대학교 예술대학 무용학과 설립	＊서울시립무용단 정기공연 〈고리〉 ＊국가무형문화재 지정 - 제90호 '황해도평산놀음굿' - 제92호 '태평무' ＊'예술의전당' 개관 (복합문화예술기관으로 완성)
1989		□ 성균관대학교 예술대학 무용과 신설 □ 단국대학교 예술디자인대학 무용과 신설	＊'구미시립무용단' 창단
1990		□ 문교부를 교육부로 명칭 변경	＊대한민국무용제 → 서울무용제로 개칭 ＊서울시립무용단 정기공연 〈불의여행〉 ＊국가무형문화재 지정 - 제97호 '살풀이춤' - 제98호 '경기도도당굿'
1991			＊이미라 무용극 (독립기념관) 〈대지의 불- 통일의 염원〉 ＊서울시립무용단 정기공연 〈떠도는 혼〉

1992	'춤의 해'로 지정	□ 제6차 교육과정-지방 분권형 교육과정 개정안 확정 - 고교이수과목 축소, 중학교 선택교과제 도입 - 〈초·중·고〉 교육무용교과과정 (창의성계발 교과과정구축: 제5차교육과정과 유사) ■ 미국 국립무용유산연합회설립 (DanceHeritage Coalition)	*제1회 전국 무용제 개최 *국립무용단 정기공연 〈강강술래〉 *이미라 무용극 임란 400주년 기념공연 (국립극장) 〈성웅 이순신〉 *한국현대무용진흥회 제1회 '서울국제안무페스티 벌' 개최
1993	*제14대 김영삼 대통령 (문민정부 출범)		*'경기도립무용단' 창단 *예술의전당 '오페라하우스' 개관
1994		△ 여름무용 강습회 (7월, 무용선교위원회) ■ 독일 무용마켓 탄츠메세 탄생 (Internationale Tanzmesse) ■ 미국 국가 예술교육 표준과정 개발 (National Standards for the Arts Education)	*국립무용단 정기공연 *이미라 무용극 〈통일의 염원〉
1995		□ 이미라 '제1회 교육무용극 경연대회' 개최 □ 강원대학교(춘천) 문화예술대학 무용학과 신설 ■ 미국예술교육파트너십 설립 (Arts Education Partnership)	*이미라 무용극 〈굴욕의 36년, 광복의 50년〉 *'청주시립무용단' 창단
1996		□ 국민학교 → 초등학교로 명칭 변경 □ 한국예술종합학교 무용원 설립 □ 한국체육대학교 생활체육대학 생활무용학과 신설 □ 상명대학교 문화예술대학 무용예술학과 신설 □ 브니엘예술중학교 설립 △ 박금슬류 무용 강습회 (한국춤사위 용어정립 필요성과 박금슬 춤동작 술어)	*국가무형문화재 제104호 '서울새남굿'지정

1997	국제통화기금(IMF) 구제금융 요청	□ 제7차 교육과정-학생중심 교육과정 국민 공동기본 교육과정,고등학교 선택 중심 교육과정 (21세기를 대비한 창의적 인간을 바람직한 인간상 강조) - 〈초등〉 체조활동, 게임활동, 표현활동, 체력활동 - 〈중·고등〉 무용 (민속무용, 창작무용) □ 제1회 서울세계청소년무용축제 (한국현대무용진흥회)	
1998	*제15대 김대중 대통령 (국민의 정부 출범) 햇볕정책 1차 일본대중문화개방정책 발표	□ 동덕여자대학교 공연예술대학 무용과 설립 ■ 미국 국립무용교육기구설립 (National Dance Education Organization)	*제1회 세계무용축제 'SIDance' 개막
1999	'2000 새로운 예술의 해' 지정 (문화관광부지정·추진위원회결성)	□ 국민대학교 예술대학 무용전공 신설	*국내최초영문무용 잡지 〈댄스포럼〉 창간
2000	1차 남북정상회담 (북한·평양) 6·15 남북공동선언 (김대중 대통령 '노벨평화상' 수상) '2000 새로운 예술의 해' 지정	□ 서경대학교 예술대학 무용예술학과 설립	*국립무용단 정기공연 - 한국 천년의 춤 〈신라의 빛〉 *LG아트센터 개관
2001	문광부 "지역문화의 해" 선정 한류열풍(중국·동남아)	□ 이미라 제1회 청소년 맥찾기 춤강습회 (중·고학생 100여 명 - 찾아가는 춤 교육)	
2002	한일 월드컵 개최 남북한 문화예술교류사업	□ 무용교과 독립추진위원회 결성	*국립무용단 정기공연 〈춤·춘향〉

2003	＊제16대 노무현 대통령 (참여정부 출범) 유네스코 '무형문화유산보호 협약' 제정	△ 이미라 '청소년맥찾기' 춤강습회 ■ 무용교과 독립추진 범 무용인 결의대회	
2004	뮤지컬 〈맘마미아〉: 국내 최고수입 (중장년층 관객 위한 복고풍 작 품)	△ 이미라 '청소년맥찾기' 춤강습회	＊제1회 '서울국제무용콩쿨' 개최
2005	13회 APEC 정상회의 부산개최 '한국문화예술위원회' 출범	□ 재단법인 '한국문화예술교육진흥원' 설립 (민법제32조)	

우리나라 교육과정

https://ko.wikipedia.org/wiki/%EB%8C%80%ED%95%9C%EB%AF%BC%EA%B5%AD%EC%9D%98_
%EA%B5%90%EC%9C%A1%EA%B3%BC%EC%A0%95

근대문화유산 체육분야 목록화 조사 보고서 2011, 문화재청, pp. 46~60.

한국교원대학교 교육박물관 한국교육사 연표,

https://museum.knue.ac.kr/icons/app/cms/?html=/home/int2_9.html&shell=/index.shell:60

위키백과 한국사 연표,

https://ko.wikipedia.org/wiki/%ED%95%9C%EA%B5%AD%EC%82%AC_%EC%97%B0%ED%91%9C

문화재청 국가문화유산포털, http://www.heritage.go.kr/heri/idx/index.do

그 외 개별 검색

***연대표 기준 설정**

- 본 저술과 관련된 한국 근 현대 교육·무용 사건을 중심으로 연대표를 작성했다.
- 연대표 제목은 춤 교육까지 포함한 관계로 '무용'으로 통일해서 표기했다.
- 국내 사건은 역사무용극의 흐름을 이해하기 위한 정치·사회·문화의 대표적인 사건을 중심으로 정리
했다.
- 국내 교육·무용 사건에는 단기간 무용학습 및 지도과정인 강습회를 첨부하였고 특별한 경우를 제외하
고는 주최기관별 제1회 행사나 기관개설 등으로 한정하여 기록했다. 또한 한국근대 교육무용계에
직접 영향을 준 일본과 당시 세계교육의 축이었던 미국과 독일의 교육·무용 주요사건도 첨부하
여 이해를 돕고자 했다.
- 국내 역사무용극은 국·시립 무용단 정기 공연 중 관련된 작품과 이미라무용단의 역사무용극 작품을 중
심으로 정리했다. 더불어 무용극의 흐름에 절대적인 영향을 준 국내 주요 극장 개설현황과 무형문
화재로 지정된 민속놀이도 첨부하여 이해를 돕고자 했다.
- 이 연대표를 통해서 과거·현재·미래의 춤흐름을 이해하는데 보탬이 되고자 시도했지만 여러 가지 여
건상 한계가 있었다. 따라서 향후 미흡한 부분은 계속 수정 보완하려고 한다.

2. 이미라(美山)의 교육·예술사업 및 수상내역과 역사춤극 공연(1947~2002)

연도	교육예술 사업 및 수상실적	역사춤극 공연
1947	• 사까이마찌(연정) 초등학교 교사	
1953	• 부산 초등학교 교사 무용지도	
1956	• 경남 마산성지여자고등학교 교사	
1955	• 목원대학교 강사(1955~1957)	
1957	• 호수돈 여고 교사	
1958	• 이미라 무용연구소 인가 설립	제2회 이미라 무용발표회 역사춤극 〈금수강산 무궁화〉
1959		제3회 이미라 무용발표회 역사춤극 〈풍년 우리 농촌〉
1960	• 대전 문화원 이사, 대전·충남지회 고문 (1960~1999)	제4회 이미라 무용발표회 역사춤극 〈이순신 장군〉 전10장(1960~1998)
1961	• 한국무용협회 충남지부 발기 초대지회장 (1961~1977)	역사춤극 〈이순신 장군〉(중도극장) 제9회 전국민속예술경연대회 〈은산별신굿〉 안무 구성 지도(1961~1966)
1962		역사춤극 〈성웅 이순신〉 경내공연(아산 현충사) 〈성웅 이순신〉 대한민국 이미라 무용단 고 박정 희 대통령 초청공연(서울국립극장, 청와대 공연)
1963		제5회 이미라 무용발표회 역사춤극 〈풍년 우리 농촌〉 역사춤극 〈성웅 이순신〉(중도극장)
1964	• 충청남도 문화상 심사위원(1964~1977)	역사춤극 〈성웅 이순신〉(중도극장)

1965	• 제9회 충청남도 문화상 무용부문 수상 • 충청남도지사상 수상	제6회 이미라 무용발표회 〈농촌풍경〉(중도극장)
	• 유네스코 대전·충남협회 이사(1965~2011)	
1966		제7회 이미라 무용발표회 역사춤극 〈3·1운동과 8·15 해방〉(신도극장)
		역사춤극 〈성웅 이순신〉(중도극장)
1967		제8회 이미라 무용발표회 역사춤극 〈두 횃불 성웅 이순신 장군, 열사 유관순〉 (중도극장)
		역사춤극 〈열사 유관순〉 대본 (고)노산 이은상, 구성·연출·안무 이미라 (1967~2002)
1968	• 제9회 전국민속예술경연대회 문화공보부 장관상 수상	제9회 이미라 무용발표회 역사춤극 〈두 횃불- 이순신 장군과 유관순 열사〉
		제9회 전국민속예술경연대회 〈은산별신굿〉 안무 구성 및 총지도: 경연대회 출전 5년 (대전 공설운동장) 무형문화재 지정
1969	• 제10회 전국민속예술경연대회 문화공보부 장관상 수상	제10회 이미라 무용발표회 역사춤극 〈백의종군 이순신 장군〉(중도극장)
1970	• 제11회 전국민속예술경연대회 〈거북놀이〉 개인공로상 수상	제11회 전국민속예술경연대회 〈거북놀이〉 안무 구성 및 총지도(광주 공설운동장)
	• 유네스코 대전·충남 협회장상 수상	제11회 이미라 무용발표회 역사춤극 〈금수강산 무궁화〉
1971	• 충청남도 경찰국 자문위원(1971~1977)	제12회 이미라 무용발표회 역사춤극 〈금수강산 무궁화〉
	• 제12회 전국민속예술경연대회 대통령상 수상	제12회 전국민속예술경연대회 〈아산줄다리기〉 안무 구성 및 총지도(전주 공설운동장)
1972	• 제13회 전국민속예술경연대회 충청남도 도지사상 수상	제13회 전국민속예술경연대회 〈등바루놀이〉 〈횃불쌈놀이〉안무 구성 및 총지도 (대전 공설운동장)
		제13회 이미라 무용발표회 역사춤극 〈밝아오는 조국〉 공연(신도극장)

1973		제14회 이미라 무용발표회 춤극 〈망부석〉 〈신도극장〉
1974	• 일본교육문화 세미나 참석(일본)	역사춤극 〈성웅 이순신〉 (대한민국 이미라 무용단, 서울 국립대극장)
		제15회 이미라 무용발표회 〈무궁화 외〉(중도극장)
1975	• 국립무용단 초청공연 충남도 예총 주최	
	• 제21회, 22회 백제문화제 행사 지도위원회 위원장 (1975~1976)	제21회, 22회 백제문화제 행사 집행위원장, 예총 9개 단체 총 출연. 의자왕, 삼천궁녀 수천명 가장행렬 행사 총지도
	• 제6, 7회 충남미술전시회 회장(1975~1976)	
	• 제9회 예총 충청남도 지부장 (대한민국 총연합회 충남회장)(1975~1977)	
1976	• 미산 이미라 서예 개인전(54점 전시-예총회관)	*역사춤극 〈천추의 열 윤봉길〉 (대한민국 이미라 무용단 주최, 서울 국립대극장)
	• 대전시장상 수상	*제17회 전국민속예술경연대회 〈산유화가〉 발굴안무 구성 및 총지도(진주공설운동장)- 충남무형문화재 제4호로 지정(1982년)
	• 충청남도 민속보존회 이사(1976~1980)	
1977	• 예총 충남지 발행인	이미라 무용발표회 역사춤극 광복 32주년 〈대한의 딸 열사 유관순〉(대전고교)
		역사춤극 〈열사 유관순〉 (대한민국 이미라 무용단 주최, 서울 국립대극장)
	• 제21~22회 백제문화제 집행위원장 (1977~1978)	
1979	• 〈건국30주년 무용대공연〉 (전국 무용수 합동 공연, 서울 국립대극장)	기미 60주년 기념공연 〈대한의 딸 열사 유관순〉 체전성금 기금공연(대전고교)
1981		제21회 이미라 무용발표회 춤극 〈효녀 심청〉 (대전 시민회관)- 청소년을 위한 공연
1984	• 유네스코 일본 센다이 세계대회 참가	역사춤극 〈대한의 딸 열사 유관순〉(대전 시민회관)
	• 대한민국 광복회 충남지부장상	

1987	일본 유네스코 민간운동기념전국대회 참가 대한민국 광복회장상	역사춤극 〈무극 열사 유관순〉 (서울 문예진흥원 대극장외 대전시민회관, 8·15 공연개관식 본행사 독립기념관)
1988	• 유럽 예술 세미나 참석(독일, 프랑스)	역사춤극 〈명성황후 시해 100년〉 (대전 우송예술회관)
1989	• 34회 《한·중·일 동양서예전》〈불심〉 출품 감사장 • 대한민국 예술문화 공로상 수상 • 대전직할시장 공로상 수상 • 대한민국 예술문화공로상 수상	〈이미라 무용단 창작무〉 공연 천안삼거리제 역사춤극 〈어사 박문수〉 (천안시 행사, 천안 시민회관) 〈한밭문화제〉 무용공연(대전 시민회관)
1990	대전직할시 문화상 심사위원(1990~1992)	
1991	• 독립기념관장 감사패 • 엠슬리 A래니, 존T호가드 고등학교장 감사장 • 충청남도지사 공로상 수상 • 월밍톤 종합대학총장, 세계문화 박물관장 감사장 • 36회 일본 요미우리 신문사 주최 《한·중·일 동양서예전》출품 감사장	*독립기념관 통일의 염원 탑 기공행사 역사춤극 〈대지의 불〉 공연 *역사춤극 〈대지의 불〉 8·15 경축행사 (천안·대전 공연)
1992		임란 400周年 紀念 역사춤극 〈성웅 이순신 전11장〉6곳 10회 (대전·충남·서울 국립대극장)
1993	• 엑스포 조직위 오명 위원장 공로상 수상	*역사춤극 〈대지의 불〉 엑스포 특집 공연 (대전 시민회관)(대전시 주최 MBC 특집 방송 40분간) *역사춤극 〈성웅 이순신〉 엑스포극장 충남도의 날 공연(엑스포 아트홀 대공연장)
1994	*동남아 작가전(동양 서예전) - 6개국 방문, 4개국 대만, 태국, 홍콩, 싱가폴 전시 *유네스코 교류 국제세미나 유네스코 한국대표 참석(몽고, 북경, 청진)	역사춤극 〈통일의 염원〉 (대전 시민회관, 천안 시민회관)
1996	《한·중·일 동양서예전》 출품 감사장	역사춤극 〈동아줄〉 (유네스코 대전·충남협회 주최 행사 원로무용가 합동공연)
1997	• 상공회의소 공로패 • 일본 동경 미술관 서예전 감사장 • 제2회 청소년 외국어 발표대회(영어, 불어, 중국어, 스페인어) • 제3회 교육 무용극 경연대회 개최	역사춤극 〈동아줄〉과 원로예술인합동공연 (유네스코 대전·충남협회 이미라무용단)

1998	• 성웅 이순신 장군 순국 400주년 해군본부 감사패 • 제3회 청소년 외국어 발표대회 • 제4회 교육 무용극 경연대회 개최	역사춤극 〈성웅 이순신 순국 400주년〉 (해군본부주최,해군본부대강당/문화관광부 주최, 대전 우송예술회관,현충사)
1999	• 제4회 청소년 외국어 발표대회· • 제5회 교육 무용극 경연대회 개최	역사춤극 〈동아줄, 열사 유관순, 불심〉 (이미라 무용단 합동공연)
2000	• UN이 정한 세계평화의 상 수상 • 제5회 청소년 외국어 발표대회· • 제6회 교육 무용극 경연대회 개최	역사춤극 〈열사 유관순 순국 80주년〉 공연
2001	• 모범 학원 표창장 수상 • 제6회 청소년 외국어 발표대회 • 제7회 교육 무용극 경연대회 개최 　(대전 우송예술회관) • 제1회 청소년 맥 찾기 강습회 개최 　(학생 中·高 105명)	이미라 무용발표회 (2001~2002 신창작 작품)
2002	• 류관순 열사 기념사업회 공로상 수상 • 제8회 청소년 외국어 발표대회(7개 국어) • 제9회 무용극 경연대회 개최	탄신 100주년 역사춤극 〈열사 류관순〉 (보훈의 달 행사: 서울 국립해오름 극장, 　대전 우송예술회관, 천안 시민회관)
2003	• 제8회 청소년 외국어 발표대회 • 제9회 청소년 교육 무용극 경연대회 개최 • 청소년 맥 찾기 춤 강습회 개최 　(대전 북고등학교 강당)	
2004	• 제9회 청소년 외국어 발표대회 • 제10회 청소년 교육 무용극 경연대회 개최 • 청소년 맥 찾기 춤 강습회 개최	
2005	• 제10회 청소년 외국어 발표대회 • 제11회 청소년 교육 무용극 경연대회 개최	1300년전 백제의 〈산유화가〉 (대전 우송예술회관)

단행본

강이문(1976), 『한국신무용고』, 무용.

김매자(2002), 『한국무용사』, 삼신각.

김상욱(2018), 『떨림과 울림』, 동아시아.

김온경·윤여숙(2016), 『한국춤 총론』, 두손컴.

김천흥(2005), 하루미 외 역, 『심소 김천흥 선생님의 우리춤 이야기』, 민속원.

김태원(2007), 『우리시대의 무의식과 운동』, 현대미학사.

고춘섭(1970), 『敬新 80년 略史』, 서울 경신중고등학교.

나현성(1970), 『학교체육제도사』, 도서출판 교육원.

미야로지(1991), 심우성 역, 『아시아무용의 인류학』, 동문선.

미하엘 엔데(1999), 『모모』, 비룡소.

법현(2002), 『불교무용』, 운주사.

빅토리아 D. 알렉산더(2013), 최샛별·한준·김은아 역, 『예술사회학』, 살림.

송석하(1958), 『한국민속고』, 일신사.

숙명여자 중·고등학교(1976), 『숙명70년사』.

신상미(2013), 『인간은 왜 춤을 추는가』, 이화여자대학교출판부.

안제승(1980), 『신무용사: 국립극장 30년』, 중앙국립극장.

안제승(1984), 『한국신무용사』, 승리문화사.

안제승(1992), 『무용학개론』, 신원문화사.

앙드레 엘보(2008), 신현숙·이선영 역, 『공연예술의 기호』, 연극과 인간.

오병남(2001), 『미학강의』, 서울대학교출판부.

오화진(1994), 『무용문화사』, 금광.

유동식(1978), 『민속종교와 한국문화』, 현대사상사.

유동식(1989), 『한국무교의 역사와 구조』, 연세대학교 출판부.

유인화(2008),『춤과 그들-우리시대 마지막 춤꾼들을 기억하다』, 도서출판 동아시아.

윤주(2017),『스토리텔링에서 스토리두잉으로』, 살림지식총서.

이병옥(2003),『한국무용민속학개론』, 노리.

이병옥(2013),『한국무용통사』고대편, 민속원.

이영미(2001),『마당극 양식의 원리와 특성』, 시공사.

이은봉(1987),『놀이와 축제』, 主流.

이화 70년사 편찬위원회(1956),『이화70년사』, 이대출판부.

임상오(2001),『문화경제학 만나기』, 김영사.

정병호(1990) ,『무용론』, 서울육백년사.

정순목(1983),『예술교육론』, 교육과학사.

조동화(1966),『춤』, 7월호.

조동화(1975),『한국현대문화사대계1』, 서울:고려대학교 민족문화연구소.

최창렬(1995),『어원산책』, 한신문화사.

쿠르트작스(1983), 김매자 역,『세계무용사』, 풀빛.

한국개화기교과서(1977), 10(수신윤리) 서울, 아세아 문화사.

한국민속사전편찬위원회(1998),『한국민속대사전』, 민중서관.

한양순(1979),『현대체조론』, 동화문화사.

황연희·권희수(2015),『무대의상의 세계-백스테이지를 엿보다』, 미진사.

梅根悟(1988), 심임섭 옮김,『근대교육사상비판』, 남녘.

孫仁銖(1980),『한국개화교육연구』, 서울, 일지사.

吳天錫(1964),『韓國敎育』, 서울, 현대 육중서.

C. A. 반 퍼슨(1994), 강영안 옮김,『급변하는 흐름 속의 문화』, 서광사.

Dordji Banzarov(1971),『샤머니즘 연구』, 신시대사.

E. H. Carr(2001), 김택현 역,『역사란 무엇인가』, 까치.

Lillian B. Lawler(1978),『The Dance in Ancient Greece』, Wesleyan University Press.

리처드 크라우스·사라 차프만(1989), 홍정희 역,『무용: 역사를 통해 본 그 예술성과 교육적 기능』, 성정출
　　판사.

『춤』(2018), 제43권 제12호 통권 514호.

『Noblesse2』(2019년), 2월호 통권 341호.

논문

강요찬(2013), 「이미라의 예술성향과 무용극에 관한 연구」, 한양대학교 석사학위논문.

강윤선(2011), 「시대적 변화에 나타난 한국춤 인식실태분석과 인식전환을 위한 방안모색」, 세종대학교대학원.

김경아(2005), 「여자 중·고등학교 무용교과목 신설에 대한 학생 반응에 관한 연구」, 중앙대학교 석사학위논문.

김기국(2007), 「스토리텔링의 이론적 배경 연구:기호학 이론과 분석모델을 중심으로」, 한국프랑스학회 학술발표회.

김동화(1966), 「李朝妓女史」, 『아시아문제연구소 논문집』 제5집.

김영순·정미강(2007), 「한국문화 교육을 위한 '은율탈춤 스토리텔링 교수법」, 『언어와 문화』 3(1).

김운미(1989), 「한국근대교육무용사 연구-구한말 학교체조교육을 중심으로」, 『대한무용학회논문집』, 11권.

김운미(1991), 「한국근대교육무용사 연구」, 한양대학교 박사학위논문.

김운미(1994), 「해방이후의 교육무용에 관한 연구」, 『움직임의 철학: 한국체육철학회지』, 2(1).

김운미(1995), 「한국 근대무용사 연구: 반봉건과 반제국주의의 측면을 중심으로」, 『韓國舞踊敎育學會誌』, 5권.

김운미(2008), 「한과 신명으로 본 한국 춤의 시원에 관한 연구-축(祝), 제(祭), 유(遊), 무(巫)를 중심으로」, 『한국체육학회지』, 47(6).

김운미(2000), 「1960년대 한국 무용교육에 대한 사회학적 접근」, 『한국체육학회지』, 39(3).

김운미(2001), 「1970년대 한국무용교육에 대한 예술사회학적 접근」, 『한국무용교육학회지』 제16호.

김운미(2012), 「한국 무용학분야 연구동향 및 지원성과 연구」, 『우리춤과 과학기술』, 8(2).

김운미·김외곤(2013), 「무용가 이미라 연구」, 『무용역사기록학』, 30권.

김운미·이종숙(2005), 「한국전통춤의 기능분류법 재고-조선춤의 연원과 특성을 중심으로」, 『한국무용교육학회지』, 제16집.

김운미·천주은(2011), 「디지털시대 우리춤 대중화 방안연구- 감성기반 3D 아바타시뮬레이션을 중심으로」, 『우리춤과 과학기술』, 7(2).

김윤주(2002), 「근대 교방춤에서 공연무용으로의 전개 양상 연구」, 중앙대학교 석사학위논문.

김이슬·박신미(2020), 「세계주의 모더니즘을 적용한 현대 패션디자인 연구Ⅱ」, 『복식(服飾)』, 70(3).

김주백·박균열(2009), 「호국·보훈인물을 활용한 도덕과 교수·학습프로그램」, 『중등교육연구』, 21권.

김지원(2017), 「춤의 언어적 이해와 스토리텔링의 방법론 및 가치탐색 - 한국의 전통춤 텍스트를 중심으로」, 『한국언어문화』, 0(63).

김현남(2008), 「피나바우쉬의 안무특성에 관한 연구」, 『무용예술학연구』, 13권.

김현화(2007), 「스토리텔링 기법을 응용한 패션문화상품 디자인 연구: 고전소설 '심청전'을 중심으로」, 국민

대학교 석사학위논문.

김효진(2001), 「조선교육무용연구소에 관한 연구」, 중앙대학교 석사학위논문.

남성호(2016), 「근대 일본의 '무용'용어 등장과 신무용의 전개」, 『민족무용』, 제20호.

문희철·김현태·김운미(2011), 『예술작품 분석을 통한 무용의 표현영역 확대방안 연구』, 『우리춤연구』 제16집.

손인수·김인회·임재윤·백종억(1984), 한국 신교육의 발전연구, 한국정신문화교육원.

안장혁(2007), 「전통문화예술을 통한 한국의 문화브랜드 가치 제고 전략-한글을 중심으로-」, 『기호학연구』, 제22집.

양근수(2007), 「무형문화유산 교육프로그램 연구」, 중앙대학교 박사학위논문.

엄은진(2012), 「국립무용단의 정기공연 작품변천사 고찰」, 경기대학교 석사학위논문.

여유진 외 8명(2014), 「한국형 복지모형 구축-한국의 특수성과 한국형 복지국가」, 『한국보건사회연구원』.

오은영(2019), 「관객 참여형 공연 유형 및 특성 연구」, 경희대학교 석사학위논문.

이민채(2012), 「한국창작춤의 시대적 경향 분석을 통한 한국성 수용의 성과와 새로운 패러다임」, 세종대학교 박사학위논문.

이상복(2005), 「국가보훈의식과 호국정신」, 『군사논단』, 42권.

이윤선(2004), 「강강술래의 역사와 놀이 구성에 관한 고찰」, 『한국민속학회지』, 40호.

이주영(2016), 「고려시대와 조선시대의 여성문화의 미적 표현에 관한 연구: 기녀를 중심으로」, 건국대학교 석사학위논문.

이지선·김지태(2014), 「광주검무 연풍대 동작의 운동학적 분석」, 『한국체육과학회지』, 23(4).

이종숙(2014), 「무용(舞踊)', '신무용(新舞踊)' 용어의 수용과 정착: 〈매일신보〉, 〈동아일보〉, 〈조선일보〉 기사를 중심으로」, 『무용역사기록학』 46권.

이학래(1985), 「한국근대 체육사 연구, 민족주의적 성격을 중심으로」, 동아대학원 박사학위논문.

임수정(2007), 「한국 여기검무(女妓劍舞)의 예술적 형식」, 『공연문화연구』, 0(17).

임수정(2008), 「조선시대 궁중검무 공연 양상」, 『공연문화연구』, 0(14).

전경아(1993), 「한국창작춤극 '도미부인'과 '바람의 넋' 작품비교 분석」, 동아대학교 석사학위논문.

정경조(2015), 「한국의 문화:한국과 서양의 관객참여비교연구」, 『한국사상과문화』, 80권 0호.

전약표·임선희(2011), 스토리텔링을 통한 문화유산관광 활성화 방안, 『관광연구』, 26(5).

정옥조(2011), 「쿠르트요스의 '녹색테이블'에 관한 연구」, 『대한무용학회논문집』, 68권.

제갈수빈(2019), 「남사당놀이를 한국춤 무용극으로 재구성한 '사당각시' 작품연구」, 중앙대학교 석사학위논문.

조각현(2012), 「스토리텔링 기법을 활용한 광고에 관한 연구」, 『커뮤니케이션 디자인학 연구』, 39.

조윤정(2007), 「최승희의 예술세계 및 작품경향과 무용관」, 국민대학교 석사학위논문.

채지희(2018), 「해방 이후 무용 비평을 통해 살펴 본 무용 음악: 조동화, 박용구, 김상화, 김경옥의 1945~1989
　　년의 비평활동을 중심으로」, 한국예술종합학교 석사학위논문.
한지선(2014), 「창의적 체험활동과 연계한 교과 통합적 강강술래 지도방안 연구」, 한국교원대학교 석사학
　　위논문.
홍영주(2013), 「연극에 있어서 일루전(illusion)과 관객의 역할」, 『연극교육연구』, 제23집.

신문기사

『경향신문』, 『광주신문』, 『대전 매일신문』, 『대전일보』, 『독립신문』, 『독립신보』, 『동아일보』, 『동양일보』,
『매일경제』, 『매일신보』, 『민주일보』, 『세계일보』, 『영남신문』, 『우리신문』, 『일간예술통신』, 『일요신문』,
『제국신문』, 『제민일보』, 『조선비즈』, 『조선인민보』, 『조선일보』, 『중앙 SUNDAY』, 『중앙일보』

인터넷 자료

대영백과사전 : https://www.britannica.com/
문학비평용어사전 : https://terms.naver.com/list.naver?cid=60657&categoryId=60657
위키백과 : https://ko.wikipedia.org/wiki/
표준국어대사전 : https://stdict.korean.go.kr/
『한국민족문화대백과사전』 : http://encykorea.aks.ac.kr/
한국고전용어사전 : https://terms.naver.com/list.naver?cid=41826&categoryId=41826

김운미

태어날 때부터 춤과 음악을 접했고 4살에 이미라 무용발표회에 출연했다. 대전 선화초등학교 2학년 시절 대전 무용협회콩클 특상 수상자 자격으로 명동국립극장에서 각 지역의 수상자들과 공연했다. 그 곳에서 박보회 총재에게 발탁되어 제1회 선화무용단(현 리틀엔젤스)단원으로 춤·가야금·노래 등을 배우고 미국 32개주 공연에 참여했다. 현재에도 리틀엔젤스 주요작품으로 꼽히는 '시집 가는날' 제1회 신부역을 맡아서 호평을 받았다. 대전여중·여고 시절에는 어머니인 이미라 무용발표회의 주요 무용수로 활약하면서 춤으로 충효사상을 익혔고 전국민속놀이 경연대회에서 설장고로 개인상도 탔다.

한양대학교 무용학과를 졸업한 후 서울대학교에서 석사, 한양대학교에서 박사학위를 받고, 1992년 9월부터 모교인 한양대학교 무용학과 교수로 근무하고 있다. 1993년 쿰댄스컴퍼니(KUM Dance Company)를 창단하여 젊은 춤작가와 춤꾼, 춤교육자를 배출하고 있고, 국가중요무형문화재위원, 서울시 무형문화재위원, 한국문화예술위원회 위원 등을 역임하면서 한국춤의 위상을 높이는데 기여했다. 2005년 한국 최초로 대학교내 춤과 테크놀로지가 함께하는 융복합 춤연구소인 '우리춤연구소'를 창설했고, 연구소 소장으로 당시에는 너무나 생소했던 한국춤의 정량화 연구를 시도했다. 한국연구재단 전문위원을 역임하고 한국춤역사기록학회 초대회장에 취임하면서 체계적인 무용학 연구의 확장에 초석을 다졌고, 교육자로서 현재 무용계에 인정받는 수많은 석·박사를 배출하는 결실을 맺었다. 한양대학교 예술체육대학 학장을 역임한 후 지금은 급변하는 사회가 요구하는 후학양성을 위한 방안을 도출하려고 애쓰고 있다.

춤, 역사로 숨쉬다

초판 1쇄 인쇄 2021년 4월 12일
초판 1쇄 발행 2021년 4월 22일

지 은 이	김운미
펴 낸 이	이대현

책임편집	이태곤
편 집	문선희 권분옥 임애정 강윤경
디 자 인	안혜진 최선주 이경진
기획/마케팅	박태훈 안현진

펴 낸 곳	도서출판 역락
주 소	서울시 서초구 동광로46길 6-6 문창빌딩 2층(우-06589)
전 화	02-3409-2055(대표), 2058(영업), 2060(편집) FAX 02-3409-2059
이 메 일	youkrack@hanmail.net
홈페이지	www.youkrackbooks.com
등 록	1999년 4월 19일 제303-2002-000014호

ISBN 979-11-6244-386-6 93600